최고의 명품, 최고의 디자이너

상식으로 꼭 알아야 할

최고의 명품,
최고의 디자이너

명수진 지음

(주)삼양미디어

적지 않은 한국인들이 패션에 대한 선입견을 가지고 있습니다. 미디어 속 화려한 패션쇼 무대와 그 위에 올려지는 평소에는 입을 엄두도 못 낼 무대 의상 같은 옷들, 그리고 영어나 불어를 남발하며 과장되게 말하고 일반인이 뭘 입든 상관은 안 하면서 자신만의 '판타지'를 펼치는 것이 패션인양 구는 디자이너의 이미지들이 사람들의 오해를 낳았습니다. 패션은 '환상'이며 먹고사는 일과는 별 관계없는 저 머나먼 곳의 일이라는 오해를요. 이로 인해 안타깝게도 한국 패션 산업은 그 고정관념 속에서 제자리걸음을 하고 있습니다.

지금은 유수의 해외 영화제에서 인정받고, 수많은 팬을 거느린 한국영화 역시 20년 전만 해도 '방화'라며 평가절하 되던 암울한 터널 속에 있었습니다. 하지만 어느새 이름만으로 관객을 끄는 스타를 배출하게 되었으며, 작품을 비롯해 배우와 감독 역시 세계적으로 인정받고 있습니다. 뿐만 아니라 외국에 그 판권을 팔거나 영화 자체를 수출하여 수입을 거두는 '산업'이 되었습니다. 대중음악 분야도 마찬가지입니다. 비록 음원을 생산하고 재생하는 채널의 급격한 변화로 큰 격동의 시기를 겪고 있으나, 발군의 K팝 스타들 덕분에 국위선양까지 하고 있습니다. 패션을 업으로 삼고 있는 사람으로서 참으로 부러운 일입니다. 패션 산업이 '돈이 되는' 산업임을, 그것도 몇몇의 뛰어난 재능만 있으면 상대적으로 거창한 자본력이나 시스템 없이도 비약적인 발전을 가능하게 하는 산업임을 보다 많은 사람들이 깨닫고 믿어주었으면, 그리하여 달라졌으면 합니다. 패션쇼란, 그저 여느 북페어나, IT 기기 전시회, 자동차 전시회나 다름없는 냉정하고 치열한 신상품 발표회임을(단지 그 최적화된 형태가 화려하고 매력적일 뿐인 거지요!), 마크 제이콥스와 톰 포드, 알렉산더 맥퀸 같은 독창적인 전재 디자이너 하나가

어떻게 산업 자체를 일으키고 황금알을 낳아왔는지를, '명품'이라 지칭하며 매장 입구에 줄만 늘어설 것이 아니라 그런 '명품' 브랜드를 만들기 위해서는 어떤 노력과 자산이 필요한 지를 이제는 한국인들도 좀 알고 깨우쳐야 할 때라고 생각합니다. 그리하다 보면 언젠가는 패션계에서의 우리 입장도 '돈만 쓰는' 쪽에서 '돈 좀 버는' 쪽으로 바뀌지 않을까요?

　물론 우선적으로 세상에 알리고 싶은 것은 '돈'보다는 패션계에 차고 넘치는 놀라운 열정과 창의력입니다. 반가운 것은 이 두 가지를 모두 효과적으로 세상에 알려줄 책이 나왔다는 것입니다. 패션 매거진《엘르》에서 패션 디렉터로 일했던 명수진 씨는 글로벌 패션 산업에 대한 해박한 지식을 바탕으로 산업 전체를 균형감 있게 바라보는 혜안까지 갖춘 흔치 않은 패션 에디터였습니다. 그녀가 풀어내는 패션 산업에 대한 이야기를 담은 이 책은 한국인들이 생각하지 못한 화려한 패션계의 뒷모습이나 냉정할 정도로 비즈니스적인 일면, 그럼에도 진정성 있는 유산들, 미디어가 우스꽝스럽게 비추기도 하는 '패션 피플'들의 열정적인 모습들을 담고 있습니다. 이 책을 통해 패션에 대해 무조건적인 환상만 가졌던 독자뿐 아니라 패션에 무관심하였던 독자 모두 새로운 패션세계를 만날 수 있을 것입니다.

《엘르 ELLE》 편집장 강 주 연

명 품 에 눈 뜨 다

한동안 집, 도서관, 커피숍을 전전하며 감히(!) 명품이 무엇이니 하는 글을 쓰고 있다. 그러다 보니 10년도 훨씬 전, 패션 에디터가 되기 위해 고군분투하던 시절이 떠올라 피식피식 웃음이 새어 나왔다. 학교의 틀 안에서 사회로 나오려 하는 대부분이 그러하듯 나 역시 그때는 많은 것을 알고 있다고 생각했으나 아무것도 모른 채였다.

패션 에디터가 된 후 모든 일상이 충격의 연속이었다. 주말 없이 일하는 에디터의 삶도 그러했고, 예쁜 옷을 입은 누군가를 보면 노골적으로 옷 뒤의 태그를 뒤집어 보는 문화도 낯설었다. 이 모든 것을 제쳐 두고 나를 주눅 들게 만들었던 것은 바로 '취향'에 대한 문제였다.

에디터라는 직함에 걸맞게 나의 직업은 늘 선택할 것을 강요했다. 보통 사람이라면 백화점에서 잠깐 맞닥뜨려야 할 '이게 예뻐, 저게 예뻐?'의 상황에 항상 노출되어 있는 것이다. 내가 한 순간의 선택에 의해 수만 명의 독자가 볼 페이지가 바뀐다고 생각하니 심각해질 수밖에…. 게다가 내 취향이 좋은 것인지 나쁜 것인지 확신이 없었다. 단언컨대 취향에는 좋은 것과 나쁜 것이 있다.

스스로의 취향에 대한 불확실성에 빠져 허우적거렸던 나는 당시 상황을 쇼핑으로 해소하려 했다. 나에게 좋은 취향이 있는 것처럼 위장하고 싶었기 때문이었다. 하지만 당시 구입한 백, 옷, 액세서리 중 지금까지 쓰는 것은 단 한 개도 없다. 모두 극심한 혼란 속에서 고른 것이었기 때문이다.

흔히 서양 말로 '은수저를 입에 물고 태어난' 행운아들은 어린 시절부터 이런 취향을 자연스레 훈련받는다. 좋은 것을 많이 보고, 듣고, 먹으며 자란 이들은 확실히 남다른 취향을 가지게 되는 것이다. 하지만 그런 사람이 얼마나 될까?

어느 날 나는, 나보다 훨씬 패셔너블한 동료와 후배가 사실은 이태원에서 5,000원에 불과한 옷을 사 입고 있다는 것을 깨달았다. 이런 이들에게는 대개 공통점이 있었다. 강남 한가운데서 학창 시절을 보냈거나, 타고난 취향이 워낙 좋은 행운아이거나….

몇 년간의 방황(?) 끝에 나는 패션과 지출한 돈의 액수가 반드시 비례하는 것은 아니라는 지극히 당연하고도 중요한 깨달음을 얻었다. 지금 이 순간, 내가 그다지 편애하지도 않는 '명품'이라는 주제로 글을 쓰고 있는 것은 바로 이런 이유 때문이다. 명품이라 불리는 가치 있는 물건들을 많이 알고, 많이 보면 당연히 취향이 단련된다. 덕분에 명품 중에서도 옥석을 가려볼 수 있는 안목이 생기고, 설사 명품이 아니더라도 명품만큼 좋은 물건을 고를 수 있는 능력도 생긴다.

'패션 빅팀(fashion victim)'이라는 말이 있다. 취향이 없는 채로 명품을 추종하는 희생양을 두고 자주 쓰는 표현이다. 내가 아는 패션 잡지의 편집장은 명품으로 도배한 이들을 바라보고 끌끌 혀를 차며 이런 표현을 자주 썼다. 그런 그녀를 한번 쳐다보니 저렴한 SPA 브랜드에서 구입한 면 니트 풀오버를 입고 있었다. 그녀는 저렴한 옷들과 값진 명품들을 능수능란하게 가지고 놀고 있었다.

명품을 아는가, 모르는가? 명품을 알고 모르고는 경제적으로도 큰 차이를 만들어 낼 수 있다. 큰돈을 들이지 않고서도 명품을 즐기기 위해서는 무엇이, 왜 명품인지를 알아야 한다. 이 책을 통해 부디 '명품을 씹고 뜯고 즐기고 맛보는' 프로젝트에 성공하는 분들이 많기를 바라 본다.

책 한 권을 완성하는 동안의 희생을 오히려 환한 미소로 화답해 준 가족들에게 깊은 고마움을 전한다.

명 수 진

Contents

추천의 글
머리말

Chapter 01 최고의 명품, 최고의 디자이너

샤넬 Chanel 13 프라다 Prada 23 크리스찬 디올 Christian Dior 37

이브 생 로랑 Yves Saint Laurent 49 랑방 Lanvin 61 랄프 로렌 Ralph Lauren 71

이세이 미야케 Issey Miyake 83

Chapter 02 단일 아이템에서 토털 브랜드로

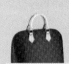

에르메스 Hermes 95 루이 비통 Louis Vuitton 109 구찌 Gucci 123 펜디 Fendi 135

버버리 Burberry 149 몽끌레르 Moncler 159 살바토레 페라가모 Salvatore Ferragamo 169

보테가 베네타 Bottega Veneta 181 숨 가쁘게 진행되어 온 잇백 유행의 변화들! 188

Chapter 03 매력적인 남자들의 명품 패션

조르지오 아르마니 Giorgio Armani 195 에르메네질도 제냐 Ermenegildo Zegna 207

브리오니 Brioni 217 톰 브라운 Thom Browne 229 벨루티 Berluti 237

브라이틀링 Breitling 245 남자의 남자를 위한 남자에 의한 럭셔리 256

Chapter 04 명품의 정점을 찍는 주얼리들

까르띠에 Cartier 265 **반클리프 아펠** Van Cleef-Arpels 275 **티파니** Tiffany & Co. 285
다미아니 Damiani 297 **모브쌩** Mauboussin 307

Chapter 05 향기에도 명품은 존재한다

겔랑 Guerlain 317 **딥티크** Diptyque 325 **펜할리곤스** Penhaligon's 333
아쿠아 디 파르마 Acqua di Parma 339

Chapter 06 생활 속의 명품들

비트라 Vitra 347 **무아쏘니에** Moissonnier 359 **조지 나카시마** George Nakashima 367
프리츠 한센 Fritz Hansen 375 **뱅 & 올룹슨** Bang & Olufsen 383
로열 코펜하겐 Royal Copenhagen 393 패션 디자이너의 감각을 담은 가구 402

사진 저작권
참고문헌

Christian Dior

Yves Saint Laurent

Lanvin

Ralph Lauren

Issey Miyake

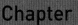

Chapter 1

최고의 명품,
최고의 디자이너

샤넬 Chanel

프라다 Prada

크리스찬 디올 Christian Dior

이브 생 로랑 Yves Saint Laurent

랑방 Lanvin

랄프 로렌 Ralph Lauren

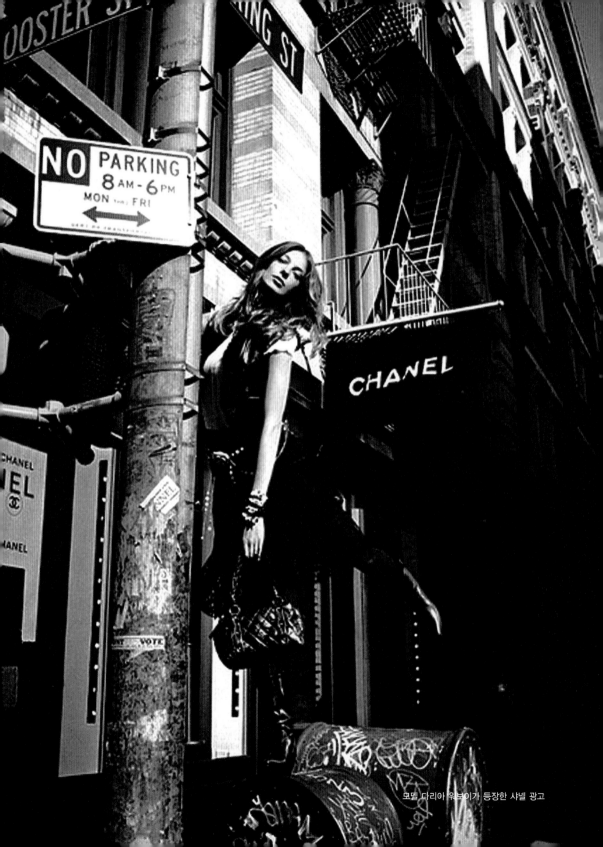

모델 다리아 워보이가 등장한 샤넬 광고

샤넬 | Chanel

세상에 순응하지 않는 나쁜 여자,
그 치명적 매력의 주인공 샤넬

최근 샤넬은 가격을 몇 차례나 올렸다. 여자들이 한참 샤넬 백에 뜨거운 시선을 보내고 있을 2010년 즈음이었다. 샤넬 코리아 측은 가격 인상의 타당성을 여러 가지로 설명했다. 환율, 본사의 방침 등등. 그렇게 샤넬 백의 가격은 무서운 속도로 500만 원 이상을 돌파하며, 아무나 살 수 없는 백으로서의 위용을 뽐냈다.

이에 '샤테크'라는 신조어도 생겨났다. 샤넬 백을 사서 시세 차익을 노린다는 웃지 못할 이야기이다. 그저 풍문은 아니었다. 구입한지 7~8년이 된 샤넬 2.55백을 중고로 팔려고 내놨더니, 처음의 구입가보다 더 많이 받았다는 이야기를 들은 적이 있다.

2015년 초, 샤넬은 가격을 다소(20% 가량) 인하했다. 일시적인 가격 인하가 아니라 전 세계에서 판매되는 샤넬 백의 가격을 일정하게 맞추기 위한 본사 방침에 따른 결정이었으나 샤넬 매장에서는 당장 백을 사기 위해 인파가 몰리는 기현상이 벌어졌다.

이런 화제성 때문에 샤넬은 '명품'과 관련해 가장 자주 입방아에 오

르내리곤 한다. 하지만 논란이 되는 건 그만큼 매력적이라는 반증이다. 나빠도 끌릴 수밖에 없는 팜프파탈 같다고나 할까? 이와 같은 샤넬의 치명적 매력은 다름 아닌 디자이너의 삶에서 비롯된다.

샤넬에는 동화와 같은 디자이너의 이야기가 있다

매력의 70퍼센트는 브랜드의 창시자인 디자이너 코코 샤넬로부터, 30퍼센트는 현재 디자이너인 칼 라거펠트(1982년에 샤넬이 수석 디자이너로 영입함)에게서 비롯된다. 이 둘의 공통점이 있다. 둘 다 '나쁜 매력'을 가졌다는 점이다. 칼 라거펠트가 한때 "뚱뚱한 사람을 위한 옷은 만들지 않겠다."라고 말해 큰 파장을 일으켰던 이야기는 유명하다. '외모보다 마음이 예뻐야 진짜 예쁜 사람'이라는 교과서적 이야기도 칼 라거펠트 앞에서는 초라한 구호일 뿐이다. 디자이너 코코 샤넬은 어떤가? 그녀에 대한 수많은 전기를 종합해 볼 때, 코코 샤넬은 성공하기 위해 치열한 삶을 살았다. 그녀가 남긴 유명한 말이 있다.

"당신이 날개가 없이 태어났다면 날개를 자라게 하기 위해 할 수 있는 모든 일을 하라."

1883년, 프랑스 소뮈르에서 행상의 딸로 태어난 가브리엘 샤넬은 어린 나이에 고아가 되고 오바진 수녀원에서 자랐다. 그곳에서 바느질을 배운 샤넬은 18세가 되었을 때 즈음 봉제 회사에 취직을 했다. 하지만 샤넬은 곧 이런 착실한 삶을 청산하고 카페에서 노래를 부르는 가수가 되었다. 이때부터 샤넬에게는 코코라는 새로운 이름이 생겼다. 샤넬은 가수로 활동하며 에티엔 발상이라는 부잣집 남자를 만났다. 샤넬은 에티엔 발상 덕분에 상류사회를 맛보게 되었고, 그곳에서 아서 보이 카펠

1964년 자신의 개인 집무실
에서 코코 샤넬

이라는 또 다른 남자를 만났다.

이 둘은 곧 연인이 되었다. 아서 보이 카펠은 샤넬의 재능을 알아본 장본인이기도 했다. 샤넬은 그의 도움을 받아 1910년에 '샤넬 모드'라는 이름으로 모자 매장을 열었다. 번지수는 조금 다르지만, 현재도 여전히 샤넬 매장과 본사가 있는 파리의 캉봉 거리였다. 샤넬의 모자 가게는 성공적이었고 곧 의류까지 분야를 확장했다. 1913년, 샤넬은 프랑스 해변 마을인 도빌을 시작으로 비아리츠, 칸과 같이 상류층이 모이는 휴양지에 속속 매장을 열었다.

하지만 샤넬의 운명은 그리 평탄치 않았다. 아서 보이 카펠이 교통사고로 세상을 떠난 것이다. 샤넬은 크게 상심했고, 훗날 아서 보이 카펠

이 오직 하나의 진정한 사랑이었다고 회고할 정도로 그를 마음 깊숙이 간직했다. 하지만 샤넬이 사랑을 추억하는 데 그쳤다면 위대한 디자이너 코코 샤넬의 이야기도 거기서 끝이었을 것이다. 코코 샤넬은 이후에도 웨스트민스터 공작, 디미트리 대공 등 많은 남자들을 만났고, 화려한 생활을 했으며, 이를 통해 특별한 디자인의 영감을 얻을 수 있었다.

샤넬의 디자인은 대담한 도발

샤넬이 디자이너가 된 이유는 무엇일까? 그녀는 본인이 좋아하는 것을 창조하기 위해서 디자이너가 된 것이 아니었다. 오히려 자신이 싫어

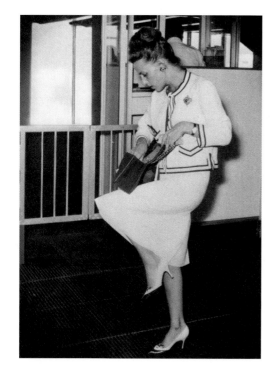

샤넬 슈트를 입은 여배우
잔느 모로

하는 것들이 얼마나 시대에 뒤떨어지는 것인지를 증명하기 위해서 디자이너가 되었다고 언급한 바 있다. 그녀가 싫어했던 것은 당시 모든 여자들이 당연하게 입던 코르셋, 그리고 상류층 부인들의 치렁치렁한 보석 장식 등이었다. 샤넬은 이런 패션이 우스꽝스럽다고 생각했다. 그래서 본인은 상류층이 모이는 파티에 당시에는 상복으로나 쓰이던 검은색 드레스를 입고 등장했다. 주얼리 역시 값비싼 진짜 보석이 아닌, 노골적인 모조품을 사용했다. 샤넬은 그게 더 멋지다고 생각했다. 또한 샤넬은 몸을 구속하는 당시 여자들의 전형적인 옷을 거부하고, 바지와 트위드 재킷, 밀짚모자, 항해용 재킷, 러시아의 블라우스인 루바시카 등 남성복을 즐겨 입었고 본인이 디자인하는 옷에도 이런 남성적 요소들을 도입했다. 이런 대담함은 여성복에 혁신을 가져왔다. 샤넬의 옷은 무엇보다 여자들을 편안하게 배려했다. 남성 속옷을 만들던 부들부들한 저지 소재로 여성복을 만들었고, 무릎 밑으로 5~10센티미터 정도 내려오는 길이의, 당시로서는 매우 짧은 스커트를 선보였으며(이것을 현재까지도 '샤넬 라인'이라고 부른다.), 어깨끈이 달린 핸드백을 만들어 여성의 양손을 자유롭게 만들었다. 코코 샤넬 특유의 당당함이 여자들을 자유롭게 해방한 것이었다. 이는 제1차 세계대전(1914~1919년)에 여성의 노동력이 필요하던 것을 계기로 급속히 유행했고, 훗날 페미니스트들에게도 높은 평가를 받았다.

드라마보다 더 드라마틱했던 코코 샤넬의 삶

하지만 코코 샤넬의 개인적인 삶은 평탄치 않았다. 코코 샤넬, 가브리엘 샤넬, 마드무아젤 샤넬…. 여러 개의 이름만큼이나 삶은 파란만장

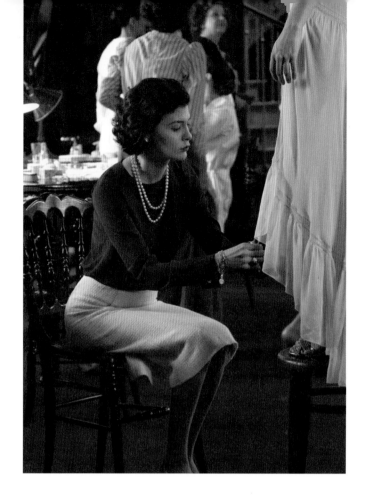

했다. 그녀가 사귀었던 많은 남자들이 급사하거나 파산했고, 제2차 세계대전 때에는 독일군 장교와 사귄 전력 때문에, 프랑스로 귀국하지 못하고 스위스에서 망명 생활을 하기도 했다.

영화 제작자들은 "현실은 허구보다 이상한 일이 더 많이 벌어지곤 한다."라고 말하는데, 가브리엘 샤넬의 삶이야말로 그 어떤 극작가가 그려 내는 것보다도 더욱 극적인 것이었다.

이런 코코 샤넬의 삶을 그려 낸 전기 작품만 해도 40여 편이 넘는다. 2009년에는 《샤넬과 스트라빈스키》, 《코코 샤넬》 등 샤넬의 전기를 다룬 영화 개봉이 줄을 이었다. 이 중 오드리 토투가 등장한 영화 《코코 샤넬》의 마지

막 장면에는 현재까지 샤넬이 소유하고 있는 40여 벌의 빈티지 샤넬 의상이 등장한다. 뿐만 아니라 패션쇼가 열리는 캉봉 매장, 파인 주얼리와 메이크업 제품 등 영화 속의 장소와 소품이 모두 실제 샤넬 제품이다. 샤넬의 적극적인 협찬으로 영화에 시각적인 즐거움까지 더한 것이다. 여기서 샤넬 역할을 맡은 배우 오드리 토투는 "자신의 운명을 일구려는 여성이라면 코코 샤넬의 모습에 공감하게 된다. 젊지만 교육을 받지 못했던 한 여성이 세상에 나가 자신의 생각을 굽히지 않고, 운명을 받아들이지 않는 모습에 공감이 간다."라고 말했다.

이처럼 영화나 소설 못지않게 흥미로운 샤넬의 이야기는 대중과 공감대를 형성하는 최고의 재료가 된다. 오늘날 마케팅 업계에서 종종 강조하는 '스토리텔링'의 모범적인 사례인 것이다. 제2차 세계대전 이후에는 부인에게 줄 선물을 사기 위한 미군들 줄이 샤넬 캉봉 매장 앞에 길게 늘어서 프랑스 사람들의 자존심을 회복시켜 주었다니 캉봉 거리의 샤넬 부티크는 루브르 박물관 못지않게 참으로 역사가 깊은 곳이다.

뒤집어 보면 더 특별한 옷

스토리텔링이 샤넬의 전부는 아니다. 샤넬이 남긴 유산을 계승하고 발전하는 브랜드의 방식은 매우 세심하다. 아이템 하나하나에 고심에 고심을 덧입힌다. 샤넬은 매번 놀랄 만한 규모의 화려한 패션쇼를 열지만, 한편으로는 트위드 재킷, 향수 등 한정된 주제를 가지고 작은 규모의 프레젠테이션을 열곤 한다. 한번은 트위드 재킷을 주제로 명동 에비뉴엘의 샤넬 매장에서 프레젠테이션을 열었는데, 여기에 참석했던 이들은 모두 트위드 재킷 하나로 그처럼 오랜 시간 풀어낼 이야깃거리가

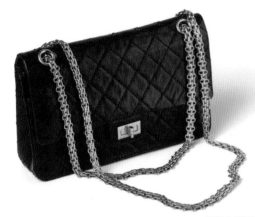

샤넬의 아이코닉한 2.55백
1955년 2월에 출시되어 2.55백이라 불린다.

있다는 점에 새삼 놀랐다. 무엇보다 인상적이었던 것은 트위드 재킷 안에 박힌 금속 체인이었다. 그저 장식인 줄 알았던 그것이 사실은 재킷을 입었을 때 떨어지는 라인을 예쁘게 만들기 위해 무게를 싣는 추 역할을 하는 것이라니, 이처럼 보이지 않는 부분까지 신경을 쓴 섬세함이 새삼 놀라웠다.

샤넬이 패션을 문화적 유산, 그리고 프랑스의 자존심으로 접근하고 있다는 것은 공방 컬렉션을 통해서도 엿볼 수 있다. 보통의 패션 브랜드들은 프레타포르테(기성복) 컬렉션과 오트쿠튀르(고급 맞춤복) 컬렉션을 선보이지만, 샤넬은 공방 컬렉션을 하나 더 가지고 있다. 파리에 있는 70여 개의 공방 중 일부(자수 공방인 르사주, 단추와 벨트 등을 만드는 데뤼, 깃털과 카멜리아 꽃 등을 만드는 르마리에, 신발을 만드는 마사로, 모자를 만드는 미셸, 보석 공방인 구센)를 인수해 공방과 합작한 컬렉션을 선보이고 있는 것이다. 이곳의 장인들과 샤넬이 함께 만들어 내는 공방 컬렉션은 또 하나의 패션 판타지이다. 하얗게 센 흰머리가 눈처럼 내려앉은 장인이 조심스러운 손놀림으로 자수를 놓고, 작은

1 라인스톤과 진주를 사용한 반지
2 아이코닉한 투톤 슈즈를 변형한 하이힐
3 메탈과 인조 보석을 사용한 목걸이

장식 하나하나를 붙이는 과정은 감동스럽기까지 하다. 샤넬은 홈페이
지를 통해 공방 컬렉션을 동영상으로 보여 주고, 장인들의 작업 과정도
대중에게 공개하고 있다. 진정한 명품의 가치를 느끼고 싶다면 감상해
보는 것도 좋겠다.

프라다 | Prada

미우치아 프라다와 파트리치오 베르텔리, 패션계의 파워 커플

파리 브랜드가 시크한 느낌이라면, 밀라노 브랜드는 화려하고 눈에 띈다. 각 나라를 대표하는 아이콘만 봐도 그렇다. 프랑스를 대표하는 제인 버킨이 멋내지 않은 듯 담담한 느낌이라면, 이탈리아를 대표하는 소피아 로렌은 주류 광고나 타이어 광고에 등장할 법한 고전적인 글래머 미녀이다. 무엇을 좋아하는가는 개인의 취향 문제다. 하지만 매 시즌마다 컬렉션을 보고 나면 아무래도 세련된 느낌이 드는 것은 파리 쪽이다.

하지만 이런 법칙 아닌 법칙에도 예외가 있으니, 바로 프라다 컬렉션이 그렇다. 밀라노 프라다 본사에서 열리는 컬렉션은 건축, 예술, 패션이 한데 어울린 한 편의 작품이다. 입이 딱 벌어질 정도로 예술적인 패션쇼를 보고 나면, 이 옷을 입을 수 있는가 없는가 하는 논의 자체가 무의미하게 느껴진다.

《악마는 프라다를 입는다》라는 책도 프라다의 명성을 드높이는 데 한몫했다. 유명 패션지 편집장의 비서였던 작가가 쓴 이 소설에서 패션 잡지의 편집장은 피도, 눈물도 없는 냉혈한으로 묘사된다. 티끌 하나의

오차도 용납하지 않는 악마 같은(?) 편집장이 애용하는 것이 바로 프라다라는 솔깃한 이야기이다. 과연 프라다에는 어떤 매력이 있기에 이토록 이목을 끄는 것일까?

유별난 미니멀리스트, 프라다

프라다라는 브랜드의 옷을, 가방을 화사하게 입고 드는 것만큼 촌스러운 것이 또 있을까? 프라다의 브랜드를 알고 나면 프라다를 입는 방식 또한 바뀌어야 한다.

프라다는 럭셔리 브랜드이지만 부를 과시하지 않는 태도를 견지한다. 더 나아가 부를 과시하고 싶어하는 사람들을 조소한다고 해도 과언이 아니다. 보통의 이탈리아 브랜드와는 달리 옷의 테일러링(재단)을 크게 강조하지 않는 점도 독창적이다.

프라다 본사를 가면 이런 브랜드 철학은 더욱 명확하게 드러난다. 밀라노의 비아 베르가모 21번지에 있는 프라다 본사 건물은 언뜻 칙칙하게 보일 정도다. 이는 원래 공장이었던 곳을 건축가 로베르토 바키오치

폰다지오네 프라다(프라다
재단)건물의 전경

가 리뉴얼한 것으로 안에 들어가면 건물부터 소품, 심지어 경호원의 제복까지 모든 것이 잿빛이다. 미니멀한 공간 안에서 가구 디자이너 찰스 임스의 의자 몇 개만이 주황색, 노란색 등의 컬러를 지녔을 뿐이다. 건물 중앙 바닥엔 금속으로 만든 미끄럼틀 같은 것이 튀어나와 있다. 이것은 아티스트 카르스텐 휠러가 디자인한 '슬라이드 No. 5'이다. 이것은 작품이라는 고정 관념을 깨고 마치 놀이터의 어린이들처럼 작품을 즐기게 하는, 이름 그대로 '미끄럼틀 작품'으로 프라다 본사에서 이 구조물을 타면 주차장으로 직행할 수 있게 되어 있다.

이런 독특함은 미우치아 프라다의 남편이자 CEO인 베르텔리의 경영 방식에서도 엿보인다. 그는 회사의 아주 사소한 일까지 관여한다. 직원들이 쓰는 문구류부터 직원 식당의 메뉴까지…. 리셉셔니스트들에게는 제복을 입게 했고, 정오가 되면 청소부가 사무실에 와 재털이와 쓰레기통을 비워야 한다는 매뉴얼까지 만들었다. 프라다 뉴욕 지사를 설립했을 때에는 사무실 가구는 물론 직원 식당에서 사용할 파스타와 그가 좋아하는 올리브유까지 밀라노에서 보냈을 정도로 무서운 완벽주의자이다.

이처럼 브랜드 곳곳에 스며든 특유의 무미건조한 매력과 독특한 위트로 프라다는 1990년대 미니멀리즘 유행을 선도했다.

페미니스트, 디자이너가 되다

프라다의 독창성은 디자이너의 이력에서도 드러난다. 프라다는 1913년, 마리오 프라다(미우치아 프라다의 할아버지)가 밀라노에 있는 쇼핑센터 갈레리아 비토리오 에마누엘레에 '프라텔리 프라다'라는 매장을

2000년 가을/겨울 프라다
광고

내면서 시작되었다. 그는 부유한 공무원 집안에서 태어나 세계 각국을
여행하며 상류사회의 화려한 생활을 누린 경험을 바탕으로 브랜드를
론칭하고 고급 가방 등을 판매했다. 프라다는 곧 유명해졌다. 1919년에
는 이탈리아 왕실에 가방을 납품하는 공식 브랜드로 지정되어 왕가의
로고까지 받았다. 갈레리아 비토리오 에마누엘레에 있는 프라다 매장
입구에는 아직도 창업 당시의 간판이 남아 있는데, 거기에는 '오제티
디 루소(명품)'라고 써 있다. 하지만 1, 2차 세계대전과 대공황을 겪으
며 프라다는 내리막길을 걸었다. 1971년, 창업자의 손녀인 미우치아 프

라다가 가업을 물려받고 쓰러져 가는 가업을 일으키기 위해 고군분투하기 시작했다.

미우치아 프라다는 1949년생으로 밀라노대학교에서 정치학을 전공하고 박사 학위를 취득한, 급진적인 페미니스트였다. 하지만 부잣집에서 태어나 이브 생 로랑이나 앙드레 쿠레주와 같은 명품 옷을 입고 시위에 참가하는 페미니스트는 흔치 않았다. 결국 가업이 위기에 닥쳤을 때, 그녀는 액세서리 디자인을 시작으로 패밀리 비즈니스에 뛰어들었다.

'뛰어들었다' 라는 표현을 쓴 것은 처음에는 거의 아무것도 준비되지 않은 상태였기 때문이다. 디자인을 전공하지 않았기 때문에 데생이나 재봉에 관해서 아는 것이 거의 없었다. 하지만 아이디어만큼은 참신했다. 특히 나일론으로 백을 만든 아이디어는 가히 충격적이었다.

누구나 조금이라도 더 비싼 소재를 사용하려고 하는 명품 업계에서, 낙하산을 만드는 저렴한 나일론 소재로 백을 만든 시도는 어쩌면 몰랐

다양한 가죽으로 제작한 프라다 백

기 때문에 가능한 것이었는지도 모르겠다. 나일론으로 만든 프라다의 '포코노백'은 가볍고 견고해서 커리어우먼을 중심으로 유행하기 시작했다. 페미니스트였던 미우치아 프라다의 남다른 이력이 디자인에 고스란히 반영된 셈이었다. 미우치아 프라다의 독특함은 여기에서 그치지 않았다. 모델들은 웃으면서 예쁘게 보여야 한다는 고정관념을 깨고, 모델들에게 무뚝뚝한 표정으로 무대 위에 설 것을 주문했다. 미우치아 프라다는 잡지에 나오는 몇몇 소수의 여자들을 위한 옷을 만들지 않는다. 미우치아 프라다에게 영감을 주는 건 일상을 살아가는 여자들이다. 스스로의 삶을 즐기는 보통 여자들, 바쁘게 사는 현대의 커리어우먼들…. 이렇게 일상적인 삶을 살아가는 여자들이 바로 미우치아 프라다에게 디자인 영감을 불어넣는 뮤즈다.

패션계 파워 커플의 탄생

만약 미우치아 프라다가 남편이자 현재 프라다의 CEO인 파트리치오 베르텔리를 만나지 않았다면, 프라다라는 브랜드는 지금과 같이 성장할 수 있었을까? 미우치아 프라다는 인터뷰를 통해 말한다. "회사 규모를 키우고 더 많은 수익을 내는 것보다, 현재 내가 어떤 것을 할 수 있는가에 초점을 맞추고

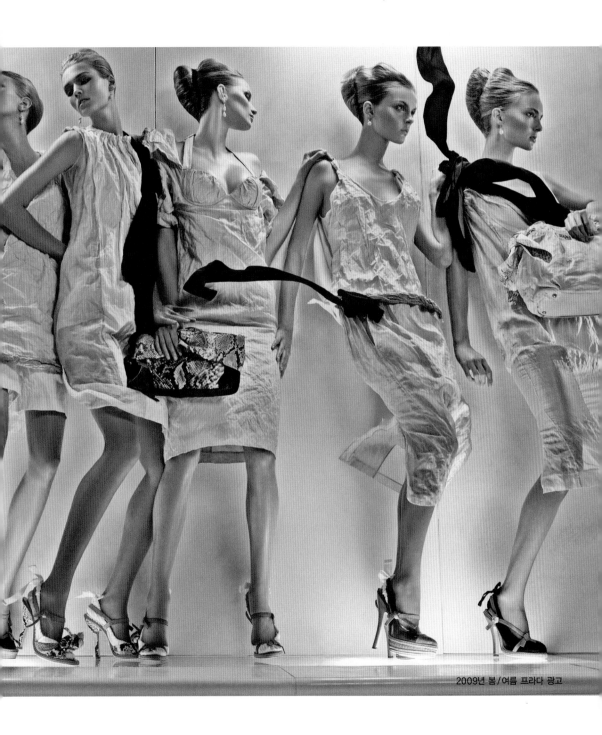

2009년 봄/여름 프라다 광고

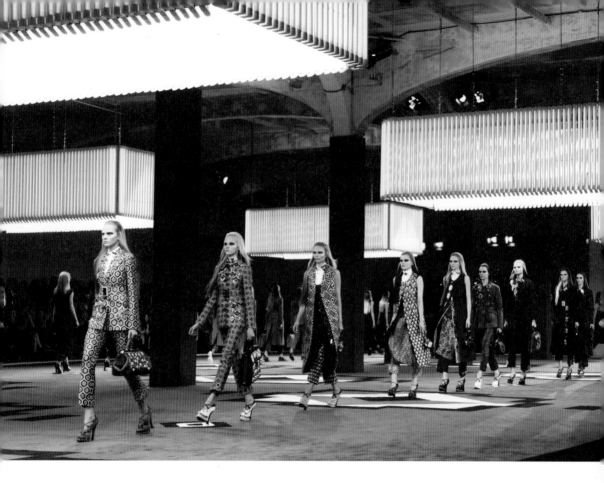

싶었다.”라고. 하루에 2500컬레의 신발을 생산하고, 전 세계 300개 이상의 매장에 7000명 이상의 직원을 두고 있는 현재의 프라다 제국은 남편인 파트리치오 베르텔리의 작품이라고 할 수 있다. 안주하려고 하는 미우치아 프라다를 독려하고 격려한 사람이 바로 파트리치오 베르텔리였다고 한다.

이 둘의 만남에 대해서는 여러 이야기들이 있는데, 가장 흥미로운 것은 바로 파트리치오 베르텔리가 프라다 '짝퉁' 제품을 만들어 팔다가 만났다는 설이다. 믿거나 말거나인 이야기이지만 흥미로우니 일단 이야기를 풀어볼까?

2012년 가을/겨울 프라다 컬렉션의 피날레

파트리치오 베르텔리는 이탈리아 중부 아레초 지방의 법조계 가문에서 태어나 볼로냐대학에서 엔지니어링을 공부한 뒤 1967년 아레초에 작은 공장을 설립, 벨트와 백 등을 생산하는 사업을 했었다. 그가 프라다의 모조품을 만들어 팔다가 미우치아 프라다에게 발각되었을 때, 파트리치오는 오히려 "프라다는 신발까지 만들어야 한다."라고 주장하며 일종의 비전을 제시했다. 당시 미우치아 프라다는 가업을 이어받은 뒤 많이 지친 상태였고, 파트리치오 베르텔리가 소유한 공장은 기술만큼은 매우 뛰어났다. 결국 1977년, 파트리치오는 프라다라는 이름으로 액세서리 제품을 생산할 수 있는 계약을 따냈다. 미우치아 프라다는 훗날 이렇게 회상했다.

"만일 그를 만나지 못했다면 사업을 계속하지 못했을 것이다. 그에게는 공장이 있었고, 나는 디자인에 주력할 수 있었다. 덕분에 회사를 한 차원 끌어올릴 수 있었다."

이들은 8년을 동거하다가 1987년 결혼해 아들을 둘 낳았다.

부부 경영 체제를 이루며 프라다는 더욱 성장했다. 1988년에는 프레타포르테(기성복)를, 1993년에는 세컨드 브랜드인 미우 미우와 프라다 남성 컬렉션을, 1997년 초에는 프라다 스포츠를 론칭했다.

베르텔리의 불같은 성질은 유명한데, 이 부부는 사무실에서 하루 종일 싸우다가도 저녁에는 함께 저녁식사를 하고 함께 퇴근하는 것으로 알려져 있다. 프라다는 1993년 미국패션디자이너협회가 수여하는 액세서리 부문의 상을 시작으로 1995년과 1998년 뉴욕 VH1 방송국의 음악과 패션 상을 수상하고, 미국판 《보그》가 선정한 '패션 업계의 가장 탁월한 7인'으로 선정되기도 했다. 그중에서도 가장 의미 있는 상은 2006년, 《타임》이 선정한 '전 세계에서 가장 영향력 있는 100인의 커플'일 것이다.

패션을 예술의 영역으로 끌어올리다

2005년 가을, 덴마크 출신의 예술가인 마이클 엘름그린과 노르웨이 출신의 잉가 드래그셋 듀오 작가는 황량한 미국 텍사스 사막 위에 프라다 매장을 열었다. 작품명은 '프라다 마파'. 사막 한가운데 프라다 매장을 만든 것도 모자라, 안에는 실제 프라다의 신상품을 버젓이 진열해 놓았다. 이 작품은 패션계뿐 아니라 예술계에서도 많은 화제를 낳았다.

이처럼 프라다가 예술가들의 자발적인 지지를 받는 것은 바로 예술에 대한 미우치아 프라다의 깊은 이해와 관심 덕분이다. 프라다는 정치학도였지만, 밀라노의 유명 극단인 피콜로 테아트로에서 6년간 마임을 공부하는 등 원래부터 예술에 관심이 많았다. 때문에 1993년에는 밀라노에서 현대예술 전시회 '밀라노 아르테 프로젝트'를 열어 세계 각국의 예술가들의 활동을 격려했고, 2년 후에는 아예 현대예술을 후원하는 재단 폰다지오네 프라다를 만들어 예술가들을 후원했다. 2004년부터는 도쿄를 시작으로 2005년 상하이, 2006년 뉴욕 매장에서 월드투어 전시 '웨이스트 다운'을 열었다. 이는 1988년부터 2006년까지 프라다 컬렉션에서 선보인 스커트를 모아서 연 전시회다. 이를 통해 프라다는 사람의 몸 위를 떠난 옷이 훌륭한 예술 작품이 될 수 있음을 보여 주었다. 전시의 연출은 1990년대 후반 건축가 렘 콜하스가 설립한 연구소인 AMO가 맡아 패션과 예술의 이상적인 조화를 보여 주었다.

2009년 4월, 프라다는 서울에서 세계적인 문화 이슈를 만들었다. 프라다가 전 세계에서 유일하게 서울에서만 진행한 '프라다 트랜스포머' 전이 그것. 경희궁 안에 설치된 건물은 네 개의 기중기를 이용해 네 가지 형태로 변신했고, 이 안에서 전시회를 열었다. 건물은 움직일 수 없다는 고정관념을 깬, 멋진 기획이 돋보였다.

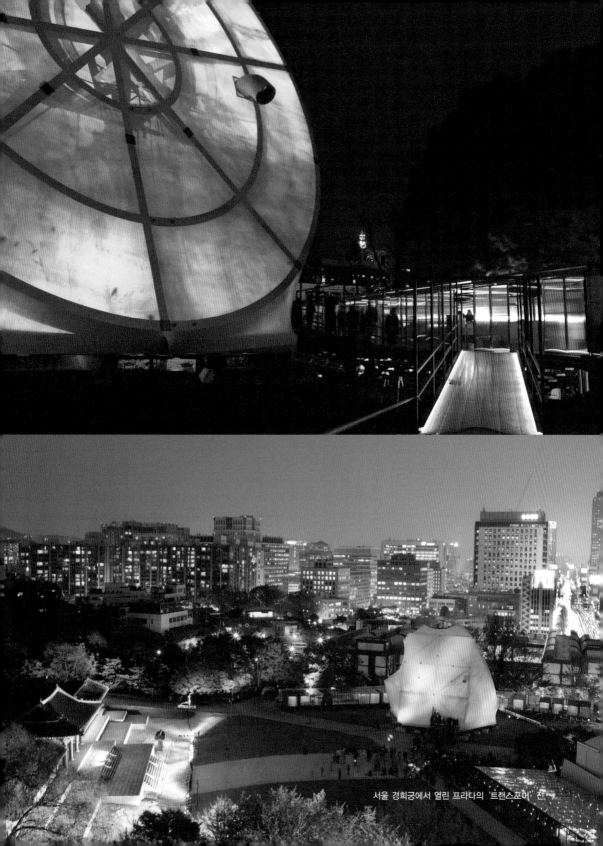

서울 경희궁에서 열린 프라다의 '트랜스포머' 전

이처럼 프라다는 예술과 함께 '프라다스러움'을 견고하게 만들어 갔다. 이에 정점을 찍는 것은 바로 뉴욕 소호, LA의 베벌리 힐스, 도쿄 아오야마 등에 있는 '에피 센터'다. 간단히 말하면 프라다 매장이지만 단순한 쇼핑 공간이 아니다. 에르조그 & 드 뫼롱, 렘 콜하스 같은 세계적인 건축가이자 건축 업계의 가장 권위 있는 프리츠커 상 수상자들과의 공동 작업을 통해 만들어진 결과물로, 단순한 쇼핑 공간을 뛰어넘어 언제든 갤러리 등으로 용도 변경이 가능하게 만들었다. 덕분에 패션에 관심 있는 사람은 물론, 건축학도들도 현지에 가면 꼭 들르는 명소가 되었다.

깐깐하면서도 창의적인 품질 관리

프라다는 디자인에서 완성에 이르기까지 완벽하게 통제한다. 이탈리아 피렌체 근처 토스카나의 12개 공장과 영국의 1개의 공장에서 모든 제품을 생산하고, 완성품은 다시 2개의 웨어하우스로 옮긴다. 이탈리아 토스카나 지방의 카스틸리온 피보치에 있는 웨어하우스에는 가죽 제품과 신발 등 액세서리가, 아레초 부근의 웨어하우스에는 의상이 집결하여 전 세계로 보내어진다.

이처럼 모든 것을 빈틈없이 통제하는 것이 프라다의 매력이라면, 때로는 의도적인 일탈을 꾀하기도 한다. 2011년 봄/여름 시즌부터 시작한 '프라다 메이드 인' 프로젝트도 그런 맥락에서 볼 수 있다. 프라다는 '프라다 메이드 인' 레이블을 통해 세계 각국에 있는 유명 공방과 손잡고 그 지역의 특산품을 매장으로 불러들였다. 세계적으로 가장 섬세한 데님으로 알려진 일본의 '도바' 청바지, 안데스의 금이라는 페루산 알파카를 사용해 전통 기술을 전수받은 캄페시노가 만든 스웨터, 100년

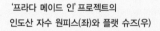
'프라다 메이드 인' 프로젝트의
인도산 자수 원피스(좌)와 플랫 슈즈(우)

전통의 영국 공방에서 만든 스코틀랜드 스커트 킬트, 인도의 자수인
'시칸'을 사용해 공방에서 직접 만든 의류와 플랫 슈즈 등이 그것이다.
이런 지역의 특산품을 발굴해 여기에 프라다의 레이블을 달고 매장에
서 판매하고 있다. '다품종 소량생산'이라는 화두가 떠오르는 미래의
패션 트렌드에 대응하는 프라다의 주도면밀함이란!

1950년대 크리스찬 디올의 의상을 입은 모델

크리스찬 디올 | Christian Dior

프랑스의 국민 브랜드, 디올.
제3의 전성기를 맞이하다

　　2010년, 압구정동 갤러리아백화점 앞에 거대한 선물 상자가 놓였다. '헤리티지'라는 이름의 디올 전시회를 열기 위해 특별히 제작한 것이었다. 여기에는 무슈 디올이 1948년에 선보인 코코트 드레스와 1956년에 선보인 코티용 드레스, 디올의 수석 디자이너였던 존 갈리아노가 다이애나 왕세자비를 위해 제작한 드레스 등 디올의 위대한 유산이 전시되었다. 1946년부터 2010년까지 디올 오트쿠튀르 컬렉션에서 선보인 드레스 8점도 함께 공개했다. 국내에서 오트쿠튀르 전시회가 열린 것은 이때가 최초다. 전시를 위한 준비 과정도 화제가 되었다. 커다란 선물 상자 모양의 전시장을 만들기 위해 백화점 앞 도로를 평평하게 만드는 공사를 했고, 걸리버가 앉을 법한 대형 의자를 부산항을 통해 받아 서울까지 공수해 왔다. 전시 준비 과정마저 화제로 만드는, LVMH 그룹다운 행보였다. LVMH 그룹은 루이 비통, 모엣 헤네시 그룹의 약자로 프랑스 출신의 경영인인 베르나르 아르노 회장의 인수·합병으로 탄생한 거대 패션 기업이다.

그중에서도 크리스찬 디올은 LVMH의 초석이 된 브랜드다. 그만큼 LVMH의 경영 철학을 가장 잘 드러내는 브랜드다. LVMH의 회장인 아르노는 이런 말을 남긴 바 있다.

"화제가 되지 못하는 것보다는 논란의 중심에 서서 신문 1면에 보도되는 편이 낫다."

아르노의 공격적인 경영 철학을 반영하듯 디올은 영국 세인트마틴 패션스쿨을 졸업한 신예 디자이너 존 갈리아노를 수석 디자이너 자리에 앉혀 숱한 화제를 모으며 제2의 전성기를 누렸다. 하지만 2011년에는 존 갈리아노가 술에 취해 유태인을 모독한 발언이 법정까지 가서 유죄 판결을 받고 디올의 수석 디자이너 자리가 공석이 되며 잠시 주춤했다. 하지만 2012년 4월, 디올은 질 샌더의 수석 디자이너로 뛰어난 능력을 발휘했던 디자이너 라프 시몬스를 수석 디자이너로 영입했고 결과는 매우 성공적이었다. 라프 시몬스는 크리스찬 디올의 상징적인 볼륨감의 드레스 등을 동시대에 맞게, 모던하게 해석하여 디올의 이미지를 다시 한 번 격상시켰다. 2014년, 디자이너 라프 시몬스가 디올 하우스에 와서 보낸 성공적인 3년의 시간을 다큐멘터리로 담은 영화 〈디올과 나(Dior et Moi)〉가 뉴욕에서 열린 13회 트라이베카 영화제에서 상영되며 디올에서 성공적인 시간을 보내는 라프 시몬스의 위치를 재확인했다.

디올, 피폐한 여자들의 마음과 옷을 활짝 꽃피우다

디올의 창립자인 디자이너 크리스찬 디올은 1905년 1월 21일에 프랑스 서부에 있는 노르망디, 그랑빌에서 태어났다. 다섯 남매 중 둘째

였다. 그의 부모는 부유한 사업가였고 어머니는 스타일이 좋은 여성이었다. 디올은 보통의 아들과는 달리 어머니와 함께 정원에서 꽃 가꾸기를 즐기며 그림과 의상에 관심이 많은 섬세한 소년이었다. 디올이 10세 때, 가족은 함께 파리로 이사를 왔다.

크리스찬 디올은 대학에 진학, 정치학을 전공했다. 아버지의 뜻에 따라 외교관이 되기 위해서였다. 하지만 졸업 후인 1928년, 디올은 친구인 자크 봉장과 함께 파리에 작은 화랑을 열었다. 이곳에서 피카소 등의 작품을 전시했다. 디올이 달리, 장 콕토 등 예술가들과 친했던 이유도 이 때문이다. 하지만 1931년, 전 세계적인 공황 등의 악재가 겹치며 디올의 아버지가 파산했고, 디올 역시 화랑을 접어야 했다. 화랑뿐 아니라 그의 집, 가구, 보석, 집안 대대로 내려오던 가보 등이 모두 팔려 나갔다. 집안의 몰락과 함께 디올은 건강까지 나빠졌다. 이처럼 어려웠던 시절, 디올이 일러스트 한 장에 10센트씩 받으며 생계를 유지했던 일화는 유명하다. 그중 일부는 프랑스의 유명 일간지 《르 피가로》에 실리기도 했다. 디올은 일러스트를 그리는 한편 모자를 만들어 오트쿠튀르 하우스에 파는 일도 했다.

1938년, 디올은 프리랜서의 삶을 정리하고 디자이너 로베르 피게의 회사에 입사해 '데시나퇴르(의상 데생이나 스타일을 그려 주는 사람)'로 일했다. 하지만 곧 제2차 세계대전이 터졌다. 디올은 군인이 되어 남부 프랑스에서 복무했다. 디올이 다시 파리로 돌아온 것은 1941년. 디올은 뤼시앵 를롱에 취직했고 이곳에서 만난 피에르 발맹의 회사에서 본격적으로 디자이너로서의 커리어를 시작했다.

1946년, 디올은 프랑스에서 가장 큰 텍스타일 회사의 사장인 마르셀 부사크와 만났다. 마르셀 부사크는 디올의 능력을 알아보고 당시 기울어 가는 디자인 회사 중 하나를 맡아 직접 운영해 보라고 했다. 솔깃한

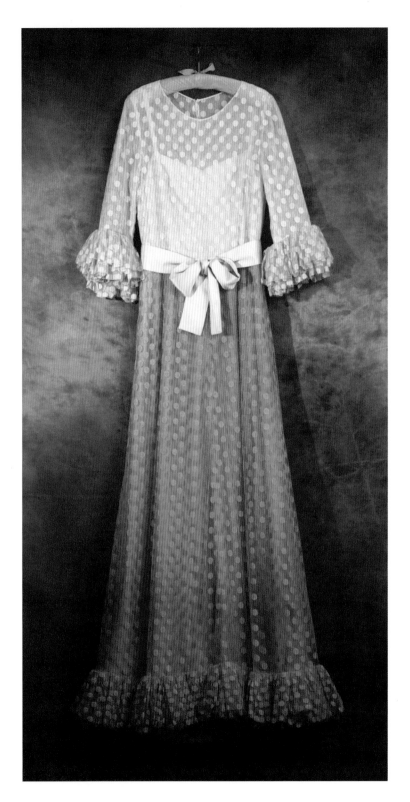

**마르크 보앙이 디자인한
디올 드레스**
1972년 칸느 영화제에서
그레이스 켈리가 입었다.

제안이었지만, 디올은 이를 거절하고 대신 자신의 이름을 딴 브랜드를 만들었다. 그렇게 1946년 12월 6일, 디올은 40세가 넘은 나이에 파리 몽테뉴 거리에 크리스찬 디올 부티크를 열었다.

1947년, 디올은 첫 컬렉션을 열었다. 어린 시절부터 꽃을 좋아한 디올은 첫 컬렉션의 이름을 화관을 뜻하는 '코롤라'라고 지었다. 이름처럼 그는 꽃같이 만개한 옷을 선보였다. 잘록한 허리, 여러 겹의 페티코트를 사용해 풍만하게 퍼지는 스커트…. 이렇게 화려한 옷은 전쟁 중 옷까지 배급받아 입어야 했던 여자들의 지친 마음을 달래 주었다. 크리스찬 디올은 컬렉션 직후 이런 말을 남겼다.

"나치 점령 기간 동안 스타일은 정말 끔찍했다. 하루빨리 더 나은 스타일을 제시하고 싶어 견딜 수가 없었다."

이것이 바로 패션사에 길이 남을 '뉴룩'이다. 뉴룩이라는 이름은 패션지 《하퍼스 바자》의 편집장이었던 카멜 스노우가 이 쇼를 보고 "It's such a New Look!"이라고 말한 데에서 붙여진 것이다.

크리스찬 디올, 데뷔 10주년을 앞두고…

이후 매년 1월과 7월, 파리 몽테뉴 가 30번지에서 디올 쇼가 화려하게 열렸다. 쇼가 열릴 때면 19세기 초에 지은 화강암 건물에 있는 디올의 본사 살롱 구석구석은 장미, 치자나무, 카네이션 등으로 장식되었다. 장내 아나운서가 명칭과 번호를 부르면, 모델이 걸어나와 크리스털 샹들리에 밑에서 걸음을 멈춘 뒤 손을 허리에 대고 포즈를 취한 뒤, 몸을 한 바퀴 빙 돌려 자태를 뽐냈다. 이런 패션쇼는 300명이 초대된 가운데 세 시간이나 진행되었다. 그 인기가 얼마나 대단했는지 원저 공작

부인이 지각을 했는데, 결국 입장을 하지 못했다는 일화도 있다(유투브에서 짧게나마 흑백으로 된 당시의 디올 쇼를 볼 수 있다).

디올은 첫 컬렉션 이후 다양한 실루엣을 발표하며 패션 역사에 길이 남을 명작들을 탄생시켰다. 1950년에는 볼륨을 상체에 집중한 '버티컬 라인', 1951년 봄에는 둥근 실루엣으로 허리를 해방한 '오벌 라인', 1952년 봄에는 '시뉴에스 라인', 1953년 봄 컬렉션에서는 '튤립 라인', 1954년 가을에는 'H라인', 1955년에는 'A라인' 'Y라인' 등을 발표했다.

이후 디올은 탁월한 비즈니스 감각까지 발휘했다. 그는 패션사업에 라이선스 개념을 도입했고, 수많은 자회사를 만들었다. 1949년에는 기성복인 프레타포르테 회사를 만들고(당시는 지금과 달리 고급 맞춤복인 오트쿠튀르가 가장 중요한 패션 산업이었다) 향수, 모피, 담배, 스타킹, 넥타이 등에도 크리스찬 디올의 이름을 넣을 수 있는 권리를 팔았다. 사람들은 이것이 프랑스의 럭셔리 이미지를 깎아 먹는 짓이라고 비판했지만, 회사 재정은 점점 더 튼튼해졌다. 1950년대에 디올은 8개의 회사와 16개의 계열사, 그리고 전 세계에 1700명의 직원을 거느린 패션 제국이 되었다. 1951년, 디올은 프랑스 전체 수익의 5퍼센트를, 수출의 50퍼센트를 차지했다. 덕분에 디자이너 크리스찬 디올은 1956년, 프랑스의 레지옹도뇌르 훈장을 받았고, 1957년에는 《타임》지의 표지를 장식한 최초의 패션 디자이너가 되었다. 그는 인터뷰에서 이렇게 말했다.

"기계문명 시대에 패션은 인간의 궁극적인 위안물이 되었다. 아무리 터무니없는 혁신적인 패션도 초라하거나 평범해 보이지만 않는다면 환영받을 것이다. 물론 패션은 일시적이고 자기중심적인 도락이지만, 지금같은 암울한 시대에는 사치를 조금 장려할 필요가 있다."

하지만 디올은 1957년, 10주년 기념 컬렉션을 앞두고 52세의 나이에 심장마비로 쓰러졌다. 이미 세 번째 심장마비였다. 결국 그가 준비하던 '스핀들 라인'을 마지막으로, 뮤슈 디올은 영원히 떠났다. 이후 2년 동안 뮤슈 디올의 오른팔이었던, 21세의 디자이너 이브 생 로랑이 디올의 새로운 수석 디자이너로서 막중한 임무를 넘겨받았지만 우여곡절 끝에 물러났고, 다음에는 마르크 보앙이 바톤을 넘겨받아 1989년까지 디올 하우스에 수석 디자이너로서 머물렀다.

럭셔리 제국의 초석이 된 디올

다른 명품 브랜드들이 그랬듯 디올 역시 1980년대에 위기를 맞았다. 디올을 소유한 텍스타일 회사 부사크가 휘청거린 것이었다. 80세의 창립자가 여전히 회사를 경영하고 소유하고 있었던 것이 문제였다.

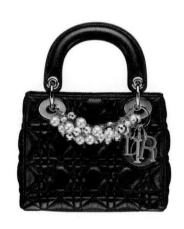

2011년 크루즈 컬렉션에서
선보인 레이디 디올백

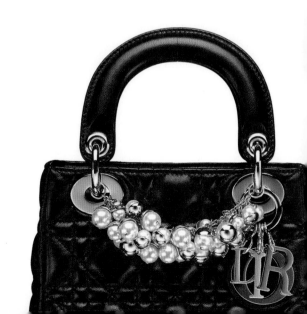

1999년 디올 오트쿠튀르 컬렉션

그는 프랑스에서는 '코튼 킹'이라고 불릴 정도로 상징적인 인물이었지만, 너무 나이가 많아 발빠르게 경영을 하기에는 무리였다. 부사크가 워낙 거대한 기업이었기에 이를 회생시키기 위해 1982년부터 1985년 사이 프랑스 정부가 개입해 재정적으로 엄청난 규모를 지원했지만 밑 빠진 독에 물 붓기였다. 이때 부사크 그룹을 인수한 것이 바로 현재 LVMH 그룹의 회장인 베르나르 아르노였다. 그는 인맥을 동원하고 특유의 협상력을 발휘, 1984년, 12월 부사크 그룹을 인수했다. 그의 나이 34세였다. 이후 그는 수익이 날만한 봉마르셰백화점과 크리스찬 디올만 남겨 놓고 텍스타일 부문은 모두 처분했다. 부사크 그룹을 지키기 위한 프랑스의 노력이 지대했기에 아르노의 냉철한 구조조정에 프랑스 사람들은 적잖이 당황했고, 심지어 아르노가 디올을 존중하지 않는다는 소문까지 돌며 프랑스 내에서 여론이 험악해지기도 했다. 하지만 아르노의 대담한 진두지휘하에 디올은 세계에서 가장 큰 패션 회사의 초석이 되었다. 회사 이름을 'Christian Dior S.A.'로 바꾼 후 1990년에는 LVMH 그룹을 인수했다. 아르노는 이미 오래전에 패션 제국의 밑그림을 그려 놓은 듯했다.

젊은 디자이너 영입, 철저히 계산된 화제성

1989년, 디올은 아르노 회장의 결단으로 큰 변화를 맞았다. 수석 디자이너로 이탈리아 출신의 디자이너 지안 프랑코 페레를 영입한 것이다. 오래된 하우스에 '젊은 피'를 불어넣

기 위해서였다. 1996년에는 지안 프랑코 페레와 재계약을 하지 않고 지방시의 디자이너로 일하던 영국 출신의 존 갈리아노를 영입하여 또 한 번 변화를 준다. 존 갈리아노는 노숙자에서 영감을 받아 신문지가 프린트된 드레스를 만드는 등 파격을 이어 갔다. '젊은 천재 디자이너' 의 영입으로 디올은 주목받는 데에는 성공했지만, 디올의 오랜 단골 고 객은 등을 돌렸다. 하지만 아르노는 눈 하나 꿈쩍하지 않았다. 어차피 당시 오트쿠튀르는 적자를 내는 비즈니스였다. 아르노의 예상대로 젊 은, 디올의 새로운 고객이 매장으로 몰려들었다.

아르노 회장의 과감한 결정은 계속되었다. 2001년에는 32세의 젊은 디자이너 에디 슬리만을 영입, 남성복인 디올 옴므를 론칭했다. 브래드 피트, 믹 재거 등의 스타들이 디올 옴므의 옷에 열광했고, 마돈나와 같 은 여성 스타들도 드레스 대신 디올 옴므 수트를 입고 공식 석상에 나 타났다. 샤넬의 디자이너인 칼 라거펠트 역시 "디올 옴므를 입기 위해 다이어트를 했다."라고 자랑스럽게 말하고 다녔다. 디올 옴므는 남성복 트렌드를 건장한 것에서 매우 슬림한 것으로 완전히 바꿔놓았다.

디올은 완전히 재기했다. 마케팅에 있어서도 디올은 많은 모범 사례 를 남겼다. 디올의 스테디셀러 백인 '레이디 디올'의 탄생 일화가 그 예 다. 레이디 디올은 원래 '추추'라고 불리던 디올의 백이었다. 그런데 1995년, 프랑스의 영부인인 마담 시라크가 칸 영화제에 참석할 영국 다 이애나 왕세자비를 위해 특별한 선물을 하고 싶어하자 디올은 추추를 약간 변형한 백을 만들었다. 이 백은 이후 '다이애나 비가 좋아하는 레 이디 디올백'으로 유명세를 얻었다. 덕분에 당시 레이디 디올백은 1백 만 원 이상의 고가임에도 불구하고 10만 개 이상 팔려 나가며 잇백 열 풍의 시초가 되었다.

마카오의 디올 매장

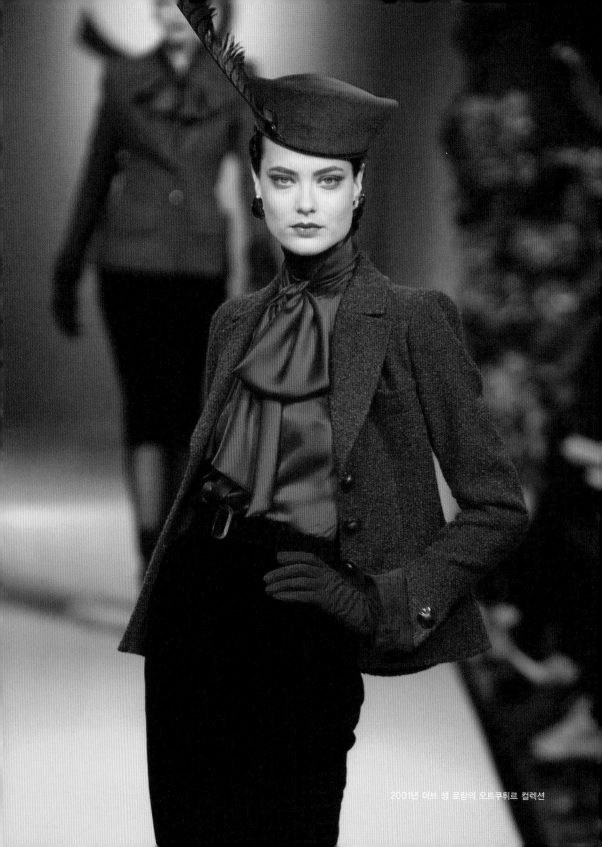

2001년 이브 생 로랑의 오트쿠튀르 컬렉션

이브 생 로랑

Yves Saint Laurent

진정한 천재 디자이너이자 예술가였던 이브 생 로랑,

그가 만든 위대한 패션 유산

　　현대 여성의 패션에 가장 많은 영향을 준 인물은 누굴까? 이브 생 로랑이라고 해도 과언이 아니다. 한때 드레스셔츠에 라이선스나 빌려 주는 브랜드로 그 이름이 퇴색했던 시절도 있었지만 그것도 옛일. 구찌 그룹의 일원이 된 후, 수석 디자이너가 알버 앨바즈, 톰 포드, 스테파노 필라티 순서로 바뀌며 새로움을 모색했다. 그 과정에서 약간의 잡음도 있었지만, 이브 생 로랑은 이런 변화 끝에 현재 컬렉션이 가장 기대되는 브랜드 중 하나로 발돋움했다. 최근까지 가장 많은 히트 백, 이른바 '잇백'을 만든 브랜드이기도 하다.

　　2012년. 이브 생 로랑은 변화 앞에 섰다. 8년간 이브 생 로랑에 몸담은 수석 디자이너 스테파니 필라티가 물러나고, 디올 옴므를 만든 스타 디자이너 에디 슬리만이 수석 디자이너가 되었기 때문이다. 그리고 레디투웨어 라인의 이름을 '생 로랑 파리(SLP)'로 바꾼다고 선언했다(피에르 발맹도 2006년에 젊은 디자이너 크리스토퍼 데카르넹을 영입한 후 '발맹'으로 이름을 변경, 성공을 거둔 바 있다).

수줍은 소년, 이브 마티유 생 로랑

디자이너 이브 생 로랑의 드라마틱한 삶을 접하고 나면, 이브 생 로
랑이라는 브랜드의 매력은 배가 된다.

그는 1936년 8월 1일, 알제리에 있는 오랑 지역에서 태어났다. 오랑
은 남아프리카의 태양 아래 모든 색조가 패치워크처럼 찬란히 빛나는
곳이었다. 외지 사람들이 오가며 물건을 파느라 늘 북적거렸다. 이브 생
로랑의 집은 부유했다. 아버지는 보험 사업을 했고 영화 제작에도 참여
했다. 집에서는 종종 디너파티가 열렸다. 이런 분위기는 이브 생 로랑에
게 많은 영향을 줬다. 훗날 이브 생 로랑은 "하얗고 긴 명주 베일 원피스
와 진주 모양의 시퀸을 곱게 장식하고 무도회로 가시기 전 내 방에 들러
굿나이트 키스를 하던 어머니의 모습을 아직도 생생히 기억한다."라고
회고했다. 하지만 9월이 오고 개학을 하면 이브 생 로랑의 고통도 시작
되었다. 그는 유독 예민하고 수줍음이 많은 소년이었다.

11세 때, 이브 생 로랑은 루이 주베가 감독한 《아내들의 학교》라는
연극을 본 뒤 디자이너를 꿈꾸기 시작했다. 크리스찬 베라르가 디자인
한 무대와 의상은 어린 소년에게 가히 환상적인 것이었다. 이브 생 로
랑은 연극에 나왔던 의상을 작은 사이즈로 만들어 두 누나와 부모님께
선물했다.

이후 이브 생 로랑은 파리로 건너갔다. 한때 파리의상조합학교에 입
학해 공부를 해 보려고도 했으나 '너무 지루했기 때문에' 3개월 만에
자퇴했다. 1953년, 국제양모사무국의 디자인 콘테스트에 검정색 칵테
일 드레스를 출품해 3등을 했고, 1954년에 같은 대회에 다시 도전해 1등
을 차지했다. 그리고 1955년, 파리 《보그》의 편집장이었던 미셸 드 브뤼
호프는 이브 생 로랑을 디자이너 디올에게 소개했다. 미셸 드 브뤼호프

COLLECTION
YVES SAINT LAURENT
ET
PIERRE BERGÉ

EXHIBITION

2009년 영국 런던에서
열린 이브 생 로랑 자선
경매의 포스터

는 이브 생 로랑의 스케치가 한 번도 공개된 적이 없는 디올의 스케치와
상당히 비슷한 분위기인 것을 의미심장하게 여겼다고 한다. 이브 생 로
랑은 그렇게 19세에 크리스찬 디올에서 인턴 생활을 시작했다. 그리고 2
년 뒤인 1957년 10월, 크리스찬 디올이 갑자기 사망했고, 이브 생 로랑은
디올 하우스의 수석 디자이너가 됐다. 20세를 갓 넘은 청년이 수석 디자
이너가 된 것은 일대 사건이었다. 다음 해 1월, 이브 생 로랑이 디올 하
우스를 위해 처음으로 선보인 컬렉션은 성공적이었다. 이것이 바로 그
유명한 '트라페즈 룩'이다. 쇼가 끝난 후, 파리지엔들은 거리에서 "이
브 생 로랑이 프랑스를 구했다!"라며 그의 이름을 외쳤다.

하지만 이브 생 로랑은 조금씩 위축되고 있었다. 그는 '양복 입은 윗사람들' 즉 경영진이 자신을 조종하려는 것을 참을 수 없었다. 1960년 봄/여름 컬렉션까지만 해도 워낙 컬렉션이 성공적이었기에 별문제가 없었지만, 그해 가을/겨울 컬렉션에서 문제가 불거졌다. 이브 생 로랑은 거리의 패션에서 영감을 받아 악어가죽 소재로 모터사이클 재킷을 만들었고, 스웨터 소매를 덧댄 특이한 밍크 코트 등을 선보였다. 이것이 바로 그 유명한 '비트 룩'이다. 하지만 지나치게 캐주얼한 의상을 보고 황금빛 의자에 앉아 우아하게 컬렉션을 감상하던 여인들의 표정은 일그러졌고 혹평이 쏟아졌다. 훗날 이브 생 로랑은 이렇게 항변했다.

"당시 사회계층도 큰 변화를 겪기 시작했다. 거리는 자신감과 시크함으로 넘쳐 났다. 나는 거리에서 영감을 얻었다. 우리는 우아함과 속물근성을 절대 혼동해서는 안 될 것이다."

그러던 중 알제리 전쟁이 일어났고, 이브 생 로랑에게 27개월간 군 복무를 명하는 영장이 날아왔다. 전장에 나간 이브 생 로랑은 3주 만에 심각한 신경쇠약에 걸려 병원에 입원했다. 군 병원의 의사들은 이브 생 로랑에게 많은 약을 투약했다. 디올 수석 디자이너 자리는 이미 마르크 보앙에게 넘어갔고, 이브 생 로랑은 디자이너로서의 좌절과 전쟁으로 인한 충격으로 알코올과 약물에 의존하게 되었다.

평생의 파트너, 피에르 베르제와의 운명적 만남

좌절한 이브 생 로랑을 일으켜 세운 것은 피에르 베르제였다. 이 둘은 1957년 10월 30일, 크리스찬 디올의 장례식장에서 처음 만났다. 이후 피에르 베르제는 이브 생 로랑의 동반자가 되었다. 이브 생 로랑이

1

2

3

4

1,2 스테파노 필라티가 생 로랑의 수석 디자이너이던 시절 만
　들었던 뮤즈2백과 카바시크백
3,4 에디 슬리만이 생 로랑에 와서 새로 디자인한 더플백과
　삭드주르백

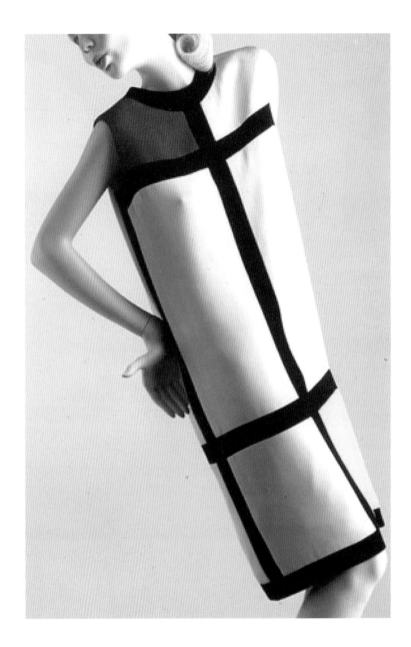

이브 생 로랑의
몬드리안 드레스

군 병원에서 약물에 취해 사지를 절단할 위기에 처했을 때에도 곁에서 지극정성으로 간호했다. 그리고 이브 생 로랑이 디올에서 해고되고 난 뒤에는 디자이너로서 독립할 수 있도록 도왔다.

1962년 1월 29일. 이브 생 로랑은 피에르 베르제의 도움을 받아 스폰티니 거리의 한 저택에서 자신의 이름으로 된 첫 컬렉션을 발표했다. 《라이프》지는 그의 디자인을 가리켜 '샤넬 이후 최고의 수트'라고 평했다. 그리고 같은 해, 가을/겨울 컬렉션에서는 피코트와 스모크 수트를 선보였다. 이브 생 로랑의 심플한 옷은 화려함만이 가득한 오트 쿠튀르 무대에서 단연 돋보였다. 1963년에는 이브 생 로랑 고유의 로고를 만들었다. 그래피스트이자 아티스트인 카산드라가 이브 생 로랑의 이니셜을 사용해 디자인한 로고는 지금 봐도 감각적이다. 이는 훗날 코스메틱, 향수, 액세서리 등 라이선스 사업을 확장한 이브 생 로랑의 핵심 이미지가 되었다. 브랜드를 론칭한 지 2년 만에 이브 생 로랑은 세계적으로 유명한 이름이 되었다. 이브 생 로랑은 1970년대, 일본, 한국 등 아시아 시장에도 적극적으로 진출했다.

하우스를 오픈한 1962년에서 1980년대까지, 이브 생 로랑은 패션사에 길이 남을 컬렉션들을 선보였다. 몬드리안의 작품을 넣은 드레스는 패션잡지 역사상 가장 많이 촬영된 옷으로 기록되었다. 피카소, 미로, 마티즈, 앤디 워홀, 클로드 라란느의 작품에서 영감을 받아 디자인한 컬렉션, 러시아 발레와 중국 궁중 드레스, 아프리카 밀림 등 이국풍에서 영감을 받아 디자인한 컬렉션은 모두 20세기 여성복의 하일라이트와도 같은 작품이다.

여성을 위로하는 옷을 만들다

이브 생 로랑의 업적이 단순히 '패셔너블한 것'으로 평가받는 것은 아니다. 이브 생 로랑은 여성과 시대의 요구를 완벽히 읽어 냈다. 그는 여성들을 존중했고, 그들의 몸과 행동과 생활에 봉사하기 위해서 일한다고 말했다. 페미니스트들이 브래지어를 태워 버리자고 주장하던 1967년, 그는 화려한 비즈가 촘촘히 박힌 비딩 브래지어를 내놓으며 오히려 여성의 가슴을 강조했다. 그로부터 1년 뒤에는 아예 가슴이 비쳐 보이는 시스루 블라우스와 드레스를 선보였다.

1966년은 이브 생 로랑의 기념비적인 해이다. 맞춤복이 아닌 기성복인 '이브 생 로랑 리브 고슈'를 론칭했기 때문이다. 지금과 달리 당시의 패션 브랜드는 고급 맞춤복인 오트쿠튀르에 집중했기 때문에 '패션'이란 일부 부유한 사람들만의 의상이었다. 훗날 이브 생 로랑은 "1960년대를 살아가는 흥미로운 여성들이 쿠튀르의 비용을 감당하지 못하는 것을 보고 기성복 라인을 론칭했다."라고 말했다. 그리고 같은 해, 이브 생 로랑은 역사에 길이 남을 옷을 선보였다. 바로 '스모킹 수트(스모킹 수트, 즉 르 스모킹은 프랑스어로 '턱시도'를 뜻한다.)'가 그것이다. 이브 생 로랑은 스모킹 수트 이후에도 팬츠 수트를 패션쇼 무대에 올렸다. 덕분에 여자들은 낮이나 밤이나 모두 바지를 입을 수 있게 되었다. 페미니스트들이 스모킹 수트의 등장을 역사적인 사건으로 높이 평가하는 이유이다.

이브 생 로랑의 파격은 계속되었다. 1971년에는 향수 광고에 직접 누드로 등장하기도 했는데, 훗날 구찌의 톰 포드가 이를 모방한 광고를 선보이기도 했다. 또한 오늘날처럼 패션쇼 피날레에 디자이너가 나와 인사를 하는 것도, 오트쿠튀르 무대에 흑인 모델을 세운 것도 이브 생

**2000년 봄/여름
이브 생 로랑 컬렉션**
디자이너 이브 생 로랑이
은퇴하기 2년 전 컬렉션
이다.

로랑이 최초였다. 1982년 12월부터 1984년 9월, 뉴욕 메트로폴리탄 미
술관에서는 '이브 생 로랑 25년간의 디자인' 이라는 제목의 전시회가
열렸다. 생존한 디자이너의 회고전을 박물관에서 여는 것 역시 처음 있
는 일이었다. 이 정도이면 이브 생 로랑이 얼마나 대단한 이름인지를
짐작하고도 남을 것이다.

굿바이, 이브 생 로랑

이브 생 로랑은 2002년 파리 퐁피두 센터에서 열린 40주년 패션쇼를 마지막으로 은퇴했다. 그의 나이 65세였다. 2008월 6월 1일, 뇌종양으로 71세의 나이로 생을 마감하였다. 6월 5일, 파리 생 로슈 교회에서 열린 이브 생 로랑의 장례식은 그야말로 프랑스의 국장처럼 진행되었다. 여기에는 사르코지 전 프랑스 대통령과 카를라 브루니 내외를 비롯해 크리스찬 라크르와, 장 폴 고티에, 발렌티노, 존 갈리아노 등 수많은 디자이너들이 찾아가 이브 생 로랑을 애도했다.

이브 생 로랑은 구찌 그룹의 일원이 되었고, 디자이너는 알버 앨바즈, 톰 포드, 스테파노 필라티 그리고 에디 슬리만 등으로 차례차례 바뀌었다. 이들은 성실하게 이브 생 로랑의 명성을 지켜 갔다. 하지만 그 어떤 디자이너라도 이브 생 로랑의 대담함을 따라가기는 쉽지 않을 것이다. 우린 모두 이브 생 로랑이라는 디자이너가 70여 년간 이 세상에 남기고 간 패션을 누리며 살고 있다.

에디 슬리만으로 수석 디자이너를 교체한 이후 새롭게 리뉴얼한 생 로랑 매장과 광고 비주얼

2012년 랑방 리조트 컬렉션

랑방 | Lanvin

여자를 잘 아는 랑방,
사랑스러운 펭귄맨 알버 앨바즈의 선물

　샤넬은 너무 흔해서 싫다는, 이런 나름대로의 소신을 가지고 있다면 랑방은 어떤가? 랑방은 파리지엔의 감각을 매우 잘 보여 주고 있는 브랜드이며, 세련된 여자들이 가장 즐겨 입는 옷이기도 하다. 파리의 디자인 하우스 중 가장 오랜 역사를 가지고 있는 것 역시 랑방이다. 랑방은 20세기 초, 코코 샤넬과 함께 프랑스 패션계의 양대 산맥을 이루었다. 하지만 샤넬만큼의 방대한 자료가 없는 것은 조용했던 디자이너의 성격 탓이다.

　1980, 1990년대를 거치며 조용히 쇠퇴 일로를 걷고 있던 랑방 하우스를 살려 낸 주인공은 바로 수석 디자이너 알버 앨바즈였다. 그는 랑방의 유산에 자신만의 특기인 유연한 드레이프와 모던 감각을 불어넣었다. 그는 부끄러운 표정으로 할 말은 다 하는 스타일이다.

　"사람들은 디자이너를 낙관주의자와 비관주의자로 구분하려고 한다. 하지만 나로 말할 것 같으면 현실주의자다. 인생에는 항상 파티와 점심만 있는 것이 아니다."

수줍은 표정으로 이런 멋진 말을 남긴 알버 앨바즈는 여자들이 무엇을 원하는지를 매우 잘 알고 있는 듯하다. 변덕이 심한 패션 피플들이 랑방에는 유독 변함없는 지지를 보내고 있는 점도 이색적이다. 알버 앨바즈는 "이전에 좋았던 것은 지금도 여전히 좋다."라고 말한다. 그렇게 알버 앨바즈는 랑방을 안정적으로 이끌었고 2012년에는 랑방에서의 10주년을 맞았다. 그는 2012년 가을/겨울 컬렉션에 특별히 2부 순서를 마련, 무대 위에 오른 뒤 "케 세라, 세라."를 열창하며 10주년을 자축했다.

깊은 모성애의 디자이너, 잔 랑방

디자이너 잔 랑방은 1867년 1월 1일, 파리에서 태어났다. 11남매의 첫째였다. 넉넉하지 않은 가정 형편 때문에 13세의 어린 나이에 부인용 모자점 '탈보트'의 점원으로 취직했다. 1883년에는 모자 디자이너 부티크인 마담 펠릭스에서, 1885년에는 스페인의 마담 발렌티에서 일했다. 1889년에는 부아시 당글라 거리에 자신의 이름을 딴 모자 부티크를 열었다. 1901년에는 프렌치 패션 연감에 랑방이라는 이름을 올리면서 조금씩 알려지기 시작했다.

잔 랑방은 1897년, 딸 마르게리트 마리 블랑슈를 낳았다. 딸의 출산은 잔 랑방 인생의 큰 변화의 씨앗이 된다. 랑방은 딸을 위해 인형 옷을 만들었고, 딸이 입을 드레스도 직접 만들었는데, 이를 본 모자 가게의 고객들이 주문을 하기 시작했다. 이렇게 랑방 하우스가 시작되었다. 디자이너가 자신의 가족원의 성장에 따라 자연스럽게 라인을 확장한 것은 랑방이 그 시초라 할 수 있다. 1909년에는 성인 여성을 위한 라인을 추가하고 파리 오트쿠튀르 조합에 정식으로 가입했다.

브랜드의 탄생이 그러하듯 잔 랑방의 딸 마르게리트는 잔 랑방의 영원한 뮤즈였다. 마르게리트라는 이름은 프랑스어로 데이지 꽃을 뜻한다. 랑방은 1920년 데이지를 모티프로 사용하여 컬렉션을 만들었고, 그로부터 7년 뒤인 1927년에는 딸의 30세 생일에 선물하기 위해 향수 '아르페주'를 만들었다. 향도 향이지만 아르데코 장식 양식의 전형을 보여 주는 향수병은 지금껏 패션계에 중요한 유산으로 남아 있다. 이 향수병에는 엄마와 딸이 손을 잡고 있는 로고를 새겨, 딸에 대한 깊은 사랑을 담았다. 잔 랑방과 딸이 파티에 입을 드레스에 넣기 위해 만든 금색 엠블럼은 1954년에 랑방의 공식 로고가 되었다.

아동복에서 비롯된 화려함의 미학

잔 랑방은 조용한 성격이었다. 하지만 그녀는 당대를 대표하는 인상파 예술가며 사진가들과 조용히 친분을 쌓았고, 이를 통해 받은 영감을 디자인에 불어넣었다. 때로는 이탈리아, 이집트, 고대 그리스, 동양, 러시아, 중앙 유럽, 북아프리카, 남아메리카 등 세계 각국의 문화에서 영감을 받아 화려하고 장식적인 스타일을 창조했다.

코코 샤넬, 장 파투 등 당시의 디자이너들이 심플한 스타일로 인기를 끌었다면, 랑방은 이와는 정반대였다. 랑방의 스타일은 여성스럽고 로맨틱했다. 대표작은 '로브 드 스탈'. 이는 18세기 궁정 문화에서 영감을 받은 것으로 몸통은 꼭 맞고 스커트는 앞뒤가 납작하면서 양옆으로 폭이 매우 넓은 것이 특징이다. 이런 실루엣을 만들기 위해 18세기 속옷 파니에를 사용하기도 했다. 장식도 적극적으로 활용했다. 비즈, 아플리케 등을 듬뿍 사용했고, 벨루어, 금은 등의 금속 실을 넣은 라메, 퀼트,

랑방 해피백
린제이 로한, 소녀시대 유리, 김남주 등의 패셔니스타들이 애용한다.

매년 업그레이드되어 선보이는
랑방의 플랫 슈즈

그물, 레이스 등 여러가지 소재를 활용했다. 이렇게 다양한 질감의 소재를 활용함으로서 매트함과 반짝거림, 불투명함과 투명함을 동시에 보여 주었다. 덕분에 랑방의 옷은 어두운 색감마저도 밝고 화려한 이미지를 가지는 특징을 가지게 되었다.

1920년에 들어 랑방 하우스는 비약적으로 성장했다. 1926년에는 남성복을 론칭했고, 직원은 1200명으로 늘었다. 파리에만 세 개의 건물이 있었고, 프랑스를 포함한 전 세계에 일곱 개의 지사가 있었다. 1923년에는 파리 외곽의 낭테르에 염색 공장을 만들었다. 연분홍, 아몬드 그린 컬러, 선홍색, 푸시아 컬러 등 랑방을 대표하는 컬러들이 이곳에서 만들어졌다. 당시 프라 안젤리코의 프레스코화에 매료된 잔 랑방은 여기에서 영감을 받은 파란색을 개발했는데, 이는 아직까지도 '랑방 블루'라고 불리고 있다. 이런 오묘한 색감은 오늘날까지도 랑방 컬렉션을 매력적으로 채색하는 유산이다.

잘 알려지지 않은 사실이지만 잔 랑방은 인테리어에도 조예가 깊었다. 아르망 알베르 라토와 콜라보레이션하여 랑방 데코레이션을 론칭

하기도 했다. 아르망 알베르 라토는 생토노레 거리에 있는 랑방 부티크와 바벳 드 주이 거리에 있는 잔 랑방의 저택을 아르데코 스타일로 장식했다. 이 모든 것은 지금껏 파리 장식미술관에서 전시되고 있다. 1926년, 잔 랑방은 이런 문화·예술, 산업에 있어서의 공로를 인정받아 레지옹도뇌르 훈장을 받았다.

랑방의 후계자들

1946년에는 잔 랑방의 딸인 마리 블랑슈가 하우스를 이끌었다. 이후 사촌인 이브 랑방, 3대손인 메릴 랑방이 랑방을 맡았다. 1990년대에 들어서는 화장품 업계의 거인인 로레알 그룹이 랑방을 인수했다. 이후 클로드 몬타나, 조르지오 아르마니가 랑방의 수석 디자이너가 되었다. 변화는 계속되었다. 2001년 8월, 타이완의 투자 그룹의 회장인 왕샤오란이 랑방을 인수한 것. 왕샤오란은 당시 큰 빛은 보지 못하고 있었던, 그러나 누구나 인정하는 무림의 고수와도 같았던 디자이너 알버 앨바즈를 영입했다. 알버 앨바즈는 랑방에 제2의 전성기를 불러왔다.

알버 앨바즈와 랑방, 환상의 커플

알버 앨바즈는 이스라엘계 미국인이다. 1961년 모로코에서 태어난 그는 1989년, 구찌의 크리에이티브 디렉터였던 돈 멜로의 소개로 제프리 빈에 입사했다. 이곳에서 7년간 일한 후 1997년에는 파리 기라로슈로 자리를 옮겼다. 그리고 1998년, 이브 생 로랑의 수석 디자이너가 되었다.

당시 젊고 잘생긴 스타 디자이너들이 속속 등장하던 때라, 통통하고 인상 좋은 옆집 청년처럼 생긴 알버 앨바즈의 등장은 기대 반, 우려 반 속에서 이슈가 되었다. 그는 성공적인 컬렉션으로 걱정 어린 시선을 단번에 날려 버렸지만, 행운의 여신은 그의 편이 아니었다. 구찌 그룹이 이브 생 로랑을 인수하면서 톰 포드에게 자리를 내주어야 했던 것. 그렇게 알버 앨바즈는 이브 생 로랑에서 자신의 날개를 미처 다 펴 보기도 전에 기억의 저편으로 사라졌다. 이에 많은 이들이 안타까워했다.

하지만 2001년, 알버 앨바즈는 랑방의 수석 디자이너로 화려하게 컴백했다. 그의 재능을 안타깝게 여기던 이들의 환영 속에 2002년 가을/겨울 랑방 컬렉션이 열렸다. 전 세계 프레스와 바이어들은 최고의 찬사를 보냈고, 그 사랑은 지금까지도 변함없이 지속되고 있다.

알버 앨바즈의 성공의 열쇠는 그가 랑방의 전통을 현대 여성의 취향에 맞게 재해석한 것에서 찾아볼 수 있다. 그는 고전을 새롭게 풀어낸다. 리본 장식은 반짝반짝하는 새틴 대신 다림질이 채 되지 않은 듯 구

랑방의 아이코닉한 리본을
장식한 뱅글

1 남녀 모두에게 인기있는 랑방의 스니커즈
2 2012년 봄/여름 시즌 스트랩 하이힐
3 2012년 봄/여름 시즌 클래식 펌프스

깃구깃한 소재로 만들고, 우아한 실크 드레스는 소재의 시접 처리를 제대로 하지 않은 듯 가위로 재단한 울퉁불퉁한 선과 이로 인해 풀린 올들이 그대로 드러나게 했다. 원피스의 지퍼 여밈은 안으로 감춰 넣지 않고 밖에서 그대로 보이도록 디자인했다. 이런 파격적인 방법 덕분에 자칫 촌스러울 수 있는 리본 장식마저도 더없이 시크해졌다. 랑방의 팬은 기하급수적으로 늘어났다. 줄리엣 비노쉬, 밀라 요보비치, 제시카 알바, 루시 류, 클로에 셰비니, 코트니 러브, 제이드 재거 등 프렌치부터 아메리칸 스타들 역시 랑방의 팬이 되었다. 알버 앨바즈는 2007년 레지옹도뇌르 훈장을 받았고, 《타임》이 선정한 영향력 있는 100인에 뽑히기도 했다. 2012년에는 랑방과 알버 앨바즈의 10년간의 조우를 그대로 담은 아트북을 출시했다.

2006년에는 남성복 라인을 선보였다. 남성복의 수석 디자이너는 네덜란드 출신의 루카스 오센드레이베르로 알버 앨바즈의 오른팔이기도 하다. 옷 입는 걸 즐기는 요즘의 '초식남'들에게 랑방 옴므는 매우 매력적이다. 여성의 시선에서 봐도 입고 싶은 옷들이 넘쳐 난다.

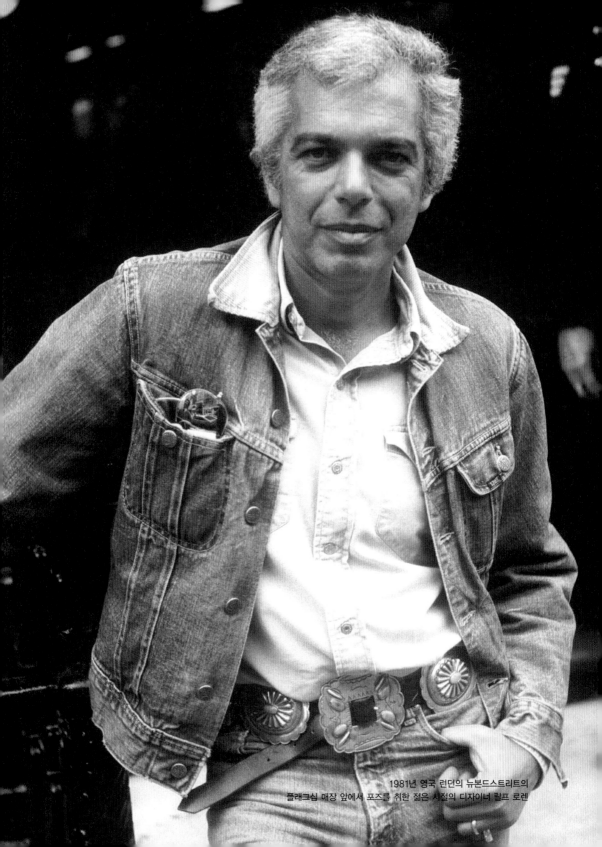

1981년 영국 런던의 뉴본드스트리트의
플래그십 매장 앞에서 포즈를 취한 젊은 시절의 디자이너 랄프 로렌

랄프 로렌 | Ralph Lauren

아메리칸 클래식의 아버지, 랄프 로렌.
가장 미국적인 멋의 주인공

유행을 거대한 물결에 비유한다면, 패션계처럼 그 물결이 요동치는 곳은 없을 것이다. 유행은 때로는 상상을 초월하는 해일이 되어 대중의 의식과 기호를 지배한다. 유행에 민감한 비즈니스에 종사하는 이들은 이 흐름을 주도하느냐, 따라가느냐, 혹은 뒤쳐지느냐에 따라 흥망성쇠를 거듭한다. 그런데 이런 부침을 조롱하듯 먼발치에서 팔짱을 끼고 여유로운 웃음을 짓는 이가 있다. 바로 랄프 로렌이다.

랄프 로렌은 유러피안적인 전통과 아메리칸 인디언의 특징을 특유의 감각으로 조합해 오늘날 '아메리칸 클래식'이라고 불리는 스타일을 창조해 냈다. 흔들림 없는 스타일처럼, 그는 한 가정에서도 든든한 남편이자 아버지다. 랄프 로렌의 모든 업적은 '가족'이라는 안정된 울타리 안에서 이루어지기에 더욱 놀랍다. '상식을 깨지 않으면 도태된다.'라는 불안감이 늘 존재하는, 그래서 온갖 스캔들이 난무하는 패션계에서 이런 랄프 로렌은 더욱 빛난다.

2007년 9월 9일에는 폴로 랄프 로렌 40주년을 맞아 뉴욕에서 성대한 패션쇼와 갈라 행사를 열었다. 그것은 단순히 한 패션 브랜드의 기념일이 아닌, 미국 전체의 축제였다. 마이크 블룸버그 뉴욕 시장은 어지간해서는 개방하지 않는 뉴욕 센트럴파크의 '컨서버토리 가든'을 파티 장소로 제공했고, 이곳에는 랄프 로렌이 의상 디자인을 해 주었던 1974년의 영화 《위대한 개츠비》의 남자주인공 로버트 레드포드를 비롯해 마사 스튜어트, 방송인 바바라 월터스 등 내로라하는 400여 명의 유명 인사들이 참석해 랄프 로렌에게 축하 메시지를 전했다. 한국에서는 배우 지진희와 하정우가 초대되어 참석했다. 그날 랄프 로렌이 소개되자 모두 기립박수를 보냈다. 미국패션디자이너협회는 2007년 6월, 그에게 제1대 아메리칸 패션 레전드 상을 수여하기도 했다.

패기만만한 청년 사업가, 랄프 로렌

랄프 로렌은 1939년 10월 14일 뉴욕, 유태계 러시아 이민자 가정의 막내로 태어났다. 원래 성은 리프쉬츠였지만 16세 때 형인 제리를 따라 성을 로렌으로 바꿨다. 아버지는 페인트공이었다. 랄프 로렌은 미키 맨틀과 조 디마지오 등 뉴욕 양키즈 선수들을 숭배하며 길거리에서 야구를 즐기는 평범한 브롱크스의 소년이었다. 하지만 뉴욕이라는 도시, 그리고 무엇보다 화목한 가정 환경은 훗날 그에게 큰 영향을 주었다. 4남매 중 막내였던 랄프 로렌은 다른 집 아이들이 그렇듯 종종 형이 물려준 옷을 입었는데, 이런 대물림을 통해 한 가문의 역사가 자신에게 전달되는 것을 몸으로 느꼈다고 한다. 덕분에 그는 디자이너가 되어서도 오래될수록 빛을 발하는 옷을 만들어 내고 있다.

랄프 로렌의 영감 중 하나인 폴로

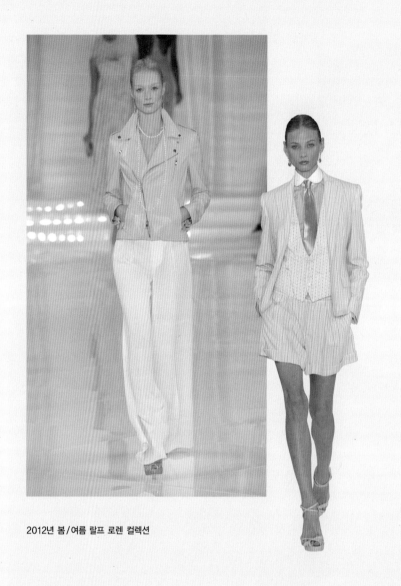

2012년 봄/여름 랄프 로렌 컬렉션

 랄프 로렌은 뉴욕시립대학에 진학, 경영학을 공부하다가 2년 만에 학교를 그만뒀다. 1962년부터 64년까지는 군에서 군무했고 제대 후에 는 남성복 회사인 브룩스 브라더스에 영업사원으로 취직하여 사회생활

을 시작했다. 그러던 어느 날 랄프 로렌은 본인이 직접 넥타이를 제작해 보기로 했다. 랄프 로렌이 직접 제작한 넥타이는 당시 유행하던 넥타이와는 완전히 달랐다. 최상급 원단을 사용해 고급스러움을 잃지 않으면서 화려한 패턴을 사용했다. 무엇보다도 약 11센티미터 가량의 넓은 폭이 특징적이었다. 당시에 유행하던 넥타이는 폭이 좁은 회색톤이 대부분이었다. 너무 독특했기 때문일까? 랄프 로렌이 새로 만든 넥타이를 보여 주자 투자자들은 "세상은 아직 널 맞을 준비가 되지 않았다."라며 거절했다.

하지만 랄프 로렌은 좌절하지 않았다. 다른 투자자들을 만나 1967년 디자인을 상품화하는 데 성공했다. 당시 랄프 로렌은 디자인뿐 아니라 생산 감독, 포장, 판매까지 도맡았다. 1969년, 폴로 라벨을 정식으로 부착한 랄프 로렌의 넥타이는 블루밍데일백화점에 입점했다. 그가 만든 '와이드 타이'는 큰 인기를 모았다. 유명 인사들에게 인기를 끌었고 이는 곧 상류사회의 상징이 되었다. 넥타이의 성공으로 랄프 로렌은 브룩스 브라더스의 사장인 노먼 힐튼의 지원을 받을 수 있었다. 그리고 폴로 패션이라는 회사를 차렸다. 말을 타며 공을 치는 유럽의 전통 스포츠 폴로 경기는 당시 뉴욕 상류층 사이에서 큰 인기였다. 한마디로 귀족 스포츠에 매력을 느낀 랄프 로렌은 자신의 브랜드에 이를 반영했다. 평일에는 수트를 입고 주말에는 캐주얼한 차림으로 야외 활동을 즐기는 상류층의 라이프 스타일을 투영한 것이었다.

1968년 '폴로 바이 랄프 로렌'을 론칭한 랄프 로렌의 행보에는 거침이 없었다. 1971년에는 여성복인 '랄프 로렌'을 선보였다. 핀턱 팬츠나 턱시도 등 남성복의 요소를 여성복에 그대로 사용하여 성공했다. 같은 해, 베벌리 힐스의 로데오 거리에 미국 디자이너로서는 최초로 매장을 열었고, 1981년에는 런던, 1986년에는 파리 매장을 열었다.

아메리칸 클래식의 아버지

　　랄프 로렌은 영국적인 전통에서도 많은 영감을 받는다. 그가 말하는 영국적인 전통은 '미국에서라면 버릴만한 구멍 난 스웨터를 패치워크 해서 자녀에게 물려주는 것'과 같은 것이다. 랄프 로렌은 여기에 어린 시절 그를 매료했던 지극히 미국적인 영감들 – 인디언 문화, 할리우드의 글래머, 야구 선수의 유니폼 등 – 을 믹스했다. 그리고 광고를 통해서 가족이 함께 모여 즐기는 여름 휴가, 옛 동창들과 뛰놀던 추억, 할아버지 생신에 모인 가족들 등 이상적인 이미지를 보여 줬다. 남녀노소 상관없이 즐길 수 있는 가족의 여유와 행복. 그것이야말로 모든 미국인

프랑스 파리 생제르맹에
오픈한 랄프 로렌 레스토랑

이 꿈꾸는 이상향이었다.

"가족과 집에 대한 아이디어는 어린 시절에서 비롯되었다. 나는 자식을 사랑하는 멋진 부모님 밑에서 성장했다. 내 부모와 형제자매, 그들의 취향과 분위기는 내 인생을 만들어 주었다."

랄프 로렌은 남성복, 여성복에 이어 아동, 향수, 홈, 골프, 스포츠 등 가족들이 필요로 하는 분야로 자연스럽게 브랜드를 확장했다. 비즈니스에 있어서도 가족의 힘은 컸다. 형인 제리 로렌은 랄프 로렌 남성복의 부사장으로, 둘째 아들 데이비드 로렌은 폴로 랄프 로렌의 마케팅 광고 커뮤니케이션의 전무로 일하고 있다. 한편 장남 앤드루는 영화 제작자로 활동 중이며, 포브스가 선정한 '세계에서 가장 매력적인 상속녀' 순위에 들기도 한 딸 딜런은 미국 전역에 5개의 체인점을 가진 사탕가게 '딜런의 캔디바'를 운영하고 있다.

아직까지도 랄프 로렌은 모든 인터뷰에서 (결혼한 지 40년이 넘었지만) 그의 아내인 리키 로렌이 자신의 뮤즈라고, 아내는 여전히 너무나 아름답다고 말한다. 자신의 말을 증명하듯, 랄프 로렌은 아내의 이름을 딴 리키백을 출시하고 있다. 리키백은 최고급 악어 가죽 등을 이용한 랄프 로렌의 대표 백이다.

대담한 결단력으로

처음 넥타이를 만들 때부터 랄프 로렌의 결단은 종종 빛났다. 1980년대 중반, 랄프 로렌이 매디슨 애비뉴에 있는 고저택을 리뉴얼해 숍으로 만들 때에도, 많은 사람들은 이를 쓸데없는 과시욕이라고 비판했다. 하지만 곧 매디슨 애비뉴의 랄프 로렌 숍은 명품 패션 업계 플래그십

스토어의 표본이 되었다. 광고에 있어서도 랄프 로렌의 대담한 판단은 적중했다. 1979년, 랄프 로렌이 한 패션 잡지에 무려 20페이지에 걸친 광고를 실었던 일화는 유명하다. 주변 사람들의 우려에도 불구하고 이 광고를 통해 패션뿐 아니라 라이프스타일 전반에 걸친 랄프 로렌의 철학이 효과적으로 전달되었다.

위기 그리고 최후의 생존자

랄프 로렌에 위기가 없었던 것은 아니었다. 거의 개인회사처럼 운영해 오던 랄프 로렌이 1997년 뉴욕 증권거래소에 상장한 후 33달러였던 주가가 16달러로 떨어졌던 것. 1998년에는 100여 개의 점포를 가진 클럽 모나코를 5200만 달러에 인수하며 채무도 늘어났다. 2000년까지 랄프 로렌의 주가는 여전히 10달러 대에 머물렀다. 상장 이후 랄프 로렌은 전혀 새로운 세계에 직면한 것이다. 이런 상황에서 랄프 로렌은 체질 개선에 나섰다. 로저 파라를 최고 운영 책임자로 영입하고 체계적인 경영 시스템을 도입했다. 결과는 성공적이었다. 폴로의 순이익은 2002년 1억 7250만 달러에서 5년 만에 4억 90만 달러로 두 배 이상 늘어났다. 2007년에는 리치몬드 그룹과 함께 '랄프 로렌 워치 앤드 주얼리 컴퍼니'를 설립했다. 이는 파트너십을 통해 형성된 조인트 벤처로 고급 시계와 주얼리의 디자인, 개발, 생산 및 유통을 하고 있다.

현재 랄프 로렌은 미국 패션 디자이너 중 최후의 생존자로 평가받는다. 경쟁 관계였던 캘빈 클라인은 2003년 회사를 매각하고 디자인 고문으로 물러났고, 토미 힐피거 역시 사모펀드 소유로 넘어갔기 때문이다.

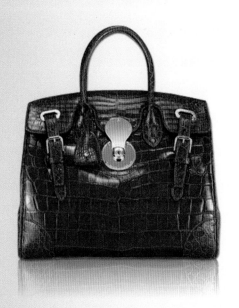

다양한 소재와 컬러로 선보이는 랄프 로렌의 리키백
랄프 로렌이 아내에게서 영감을 받아 디자인했다.

최고의 랄프 로렌을 만나고 싶다면 여기로…

현재 한국에서 랄프 로렌의 럭셔리를 가장 잘 느낄 수 있는 곳은 도산공원 앞에 있는 랄프 로렌 플래그십 스토어다. 도쿄 오모테산도 플래그십 스토어 다음으로 아시아에서는 두 번째로 큰 매장이기도 하다. 실내는 디자이너 랄프 로렌이 실제로 거주하는 집의 인테리어 콘셉트에서 영감을 받아 꾸몄다. 1, 2층에는 여성복인 블랙 라벨, 블루 라벨, 액세서리가 있고, 지하에는 랄프 로렌 남성복 중 최고가인 퍼플 라벨이 있다. 퍼플 라벨 살롱에서만 서비스되는 남성용 맞춤 수트 라인인 '메이드 투 메저' 서비스를 통해서 새빌로(영국의 대표적인 맞춤 양복 거리) 못지않은 양복을 맞출 수 있다. 이곳에서는 랄프 로렌의 대표 아이템인 리키백 역시 원하는 컬러와 소재로 주문 제작하는 것이 가능하다.

파리 생제르맹 거리의 랄프 로렌 부티크

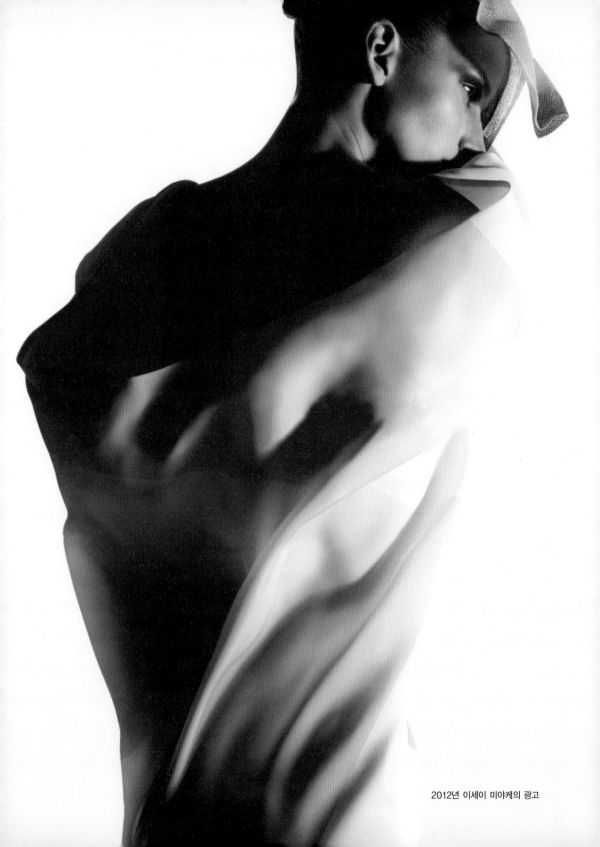

2012년 이세이 미야케의 광고

이세이 미야케 │ Issey Miyake

이세이 미야케라는 이름의 예술,
예술가가 된 패션 디자이너

주름 소재 하나로 스카프, 원피스, 코트까지 뚝딱 만들어지는 옷이 있다. 바로 이세이 미야케의 플리츠 플리즈 라인의 옷이다. 처음 플리츠 플리즈가 국내에 수입되기 시작할 때, 이 옷이 인기를 끌 것이라 생각한 사람은 많지 않았다. 수입원인 제일모직도 백화점에 처음 수입을 시작한 2002년에는 한두 개만의 매장을 내면서 조용히 시작했다. 그런데 이 옷을 모 재벌가의 여인들이 즐겨 입는다는 입소문을 타면서 엄청난 인기몰이를 시작했다. 곧 청담동 부인들을 중심으로 퍼져 나갔고, 현재는 많은 여성들이 가장 가지고 싶어하는 옷이 되었다.

일본 출신의 디자이너로 전 세계에 일본 패션 열풍을 불러일으켰던 이세이 미야케. 그의 옷은 너무 심오하고 예술적이라 익숙하지 않은 사람은 입을 엄두조차 내기 쉽지 않다. 하지만 그만의 독특한 분위기와 옷 하나를 만들 때에도 철학과 신념을 담는 태도에 열광하는 팬은 많다. 브라질 대통령 부부와 스웨덴 국왕 부부 역시 이세이 미야케의 옷을 즐겨 입는다고 한다. 누구보다 '이세이 미야케'라는 이름을 널리 퍼

트린 이는 바로 스티브 잡스이다. 스티브 잡스 덕분에 이세이 미야케라는 이름은 패션에 관심 없는 아저씨들에게까지 알려질 수 있었다. 스티브 잡스가 1980년 초, 일본을 방문했을 때 소니의 유니폼을 보고 깊은 인상을 받았다. 그는 모리타 아키오 전 소니 회장이 "유니폼이 회사 직원들을 단결해 주는 수단이다."라고 말했던 것을 기억해 두었다가 훗날 애플에도 유니폼을 도입하려고 했다. 그리고 곧 소니 유니폼을 만든 디자이너 이세이 미야케에게 연락해 유니폼 제작을 부탁했다. 하지만 애플 직원들은 유니폼을 입는 것을 극구 반대했다. 결국 스티븐 잡스는 혼자라도 유니폼을 입겠다고 결심했다. 이에 이세이 미야케는 스티브 잡스만을 위한 유니폼, 검은 터틀넥 100벌을 만들어 보내 줬다. 스티브 잡스의 트레이드 마크와도 같았던 검은 터틀넥은 이렇게 탄생한 것이다.

그래픽디자인을 전공한 미술학도, 패션에 빠지다

이세이 미야케는 1938년 일본에서 출생했다. 그는 도쿄 다마예술대학 그래픽디자인학과를 다니며 일본의 문화복장학원에서 의상 공부를 했다. 1963년에는 첫 번째 컬렉션인 '천과 돌의 시'를 발표했다. 1965년에는 두 번째 컬렉션을 열고 과감히 프랑스로 건너갔다. 파리에 간 그는 의상조합학교에서 1년간 공부를 한 뒤 1966년 기라로슈에 디자이너로 입사했다. 1968년에는 지방시로 옮겨서 전설적인 디자이너인 지방시를 가까이서 지켜보며 일했다. 이때 이세이 미야케의 디자인 세계에 큰 영향을 준 또 하나의 사건이 일어났다. 바로 1968년 5월, 학생과 노동자들이 주축이 되어 기존의 모든 관습적 체재에 저항했던 파리혁

명이 일어난 것! 이는 유럽 전체에 큰 영향을 주었고, 이세이 미야케 역시 큰 영향을 받았다. 이후 이세이 미야케는 1969년에 뉴욕으로 건너가 제프리 빈에서 일하기 시작했는데, 이때 미국에서 유행한 히피 문화도 이세이 미야케에게 많은 영감을 주었다.

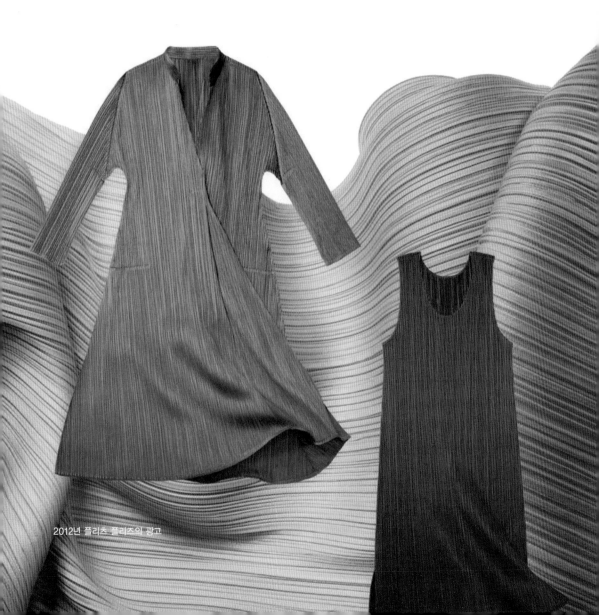

2012년 플리츠 플리즈의 광고

이세이 미야케라는 이름이 하나의 브랜드로 인식되기 시작한 것은 1970년부터였다. 32세의 이세이 미야케는 1970년, 도쿄로 돌아간 뒤 '미야케 디자인 스튜디오'를 열었다. 1971년에는 이세이 미야케 회사를 설립하고 뉴욕에서 첫 컬렉션을 발표하고 비즈니스를 차근차근 진행했다. 컬렉션 후 뉴욕 블루밍데일백화점에 매장을 열었고 1973년에는 파리에서 가을/겨울 컬렉션을 선보였다. 파리에서 연 첫 컬렉션의 테마는 '한 장의 천'. 이세이 미야케다운 철학적 질문이었다. 이에 대해 스스로 내린 답은 바로 전통 의상이었다. 그는 기모노, 사무라이의 갑옷 등 일본의 전통 의상과 아프리카의 직물에서 영감을 받아 옷을 디자인했다. 그 결과 봉재선이나 재단을 최소화할 수 있었고, 옷의 모양과 형태 또한 보통의 서양 의복과는 완전히 달랐다. '한 장의 천'이라는 독특한 화두에서 시작한 컬렉션 덕분에 그는 파리 컬렉션에 데뷔하면서부터 많은 주목을 받았다. 이후에도 이세이 미야케의 실험은 계속되었다. 그는 옷에 몸을 맞춰야 하는 서양의 의복이 싫다고 공공연하게 말하며 "나는 늘 한 장의 천으로 돌아간다. 그것이 옷의 가장 기본적인 형태이기 때문이다."라는 어록을 남겼다. 1984년, 이세이 미야케는 니먼 마커스 상과 미국패션디자이너협회 상을 수상했고, 1985년에는 프랑스 정부로부터 레지옹도뇌르 훈장을 받았다.

이세이 미야케 최고의 인기 브랜드, 플리츠 플리즈

현재 한국에서도 너무나 큰 인기를 끌고 있는 플리츠 플리즈는 이세이 미야케가 1989년에 처음으로 선보인 것이다. 이 브랜드를 론칭한 디자이너의 생각은 소박했다.

보다 많은 사람이 일상에서 입을 수 있는 옷을 만들자!

그는 주름 하나로 승부했다. 폴리에스터 소재에 30톤의 압력을 가해 주름을 만들고, 이것으로 튜닉, 베스트, 드레스, 팬츠를 만들었다. 소재가 독특했고, 주름 소재라는 한정된 조건에서 얼마나 많은 디자인을 하는가도 이세이 미야케에게는 또 하나의 실험이었다. 그 결과 탄생한 옷은 놀라웠다. 다트나 지퍼 없이 오직 주름 소재만으로 만든 옷은 가볍고 세탁이 쉬우며 활동성이 높고 구김이 가지 않았다. 무엇보다 사람이 움직일 때 가장 아름다운 형태로 변화했다. 플리츠 플리즈는 정장이 필요할 때, 운동을 할 때, 여행을 갈 때, 그 어느 때라도 입을 수 있었다. 특히 여행 갈 때에 플리츠 플리즈의 옷은 아주 유용했다. 짐이 무거워질 일이 없고, 아무렇게나 넣어도 구겨지지 않기 때문. 이런 장점을 지닌 플리츠 플리즈는 첫 등장 이후 4년간 68만 벌이 판매되었다. 1994년에 선보인 플리츠 플리즈의 의상은 현재 뉴욕 현대미술관이 소장하고 있을 정도로 예술적 가치를 인정받고 있다.

이런 플리츠 플리즈만의 미학은 전설적인 패션 포토그래퍼인 어빙 펜의 사진에서 정점을 찍었다. 이 둘의 인연은 1983년, 패션지 《보그》의 화보 촬영을 통해 처음으로 이루어졌다. 자신의 옷을 오브제로 촬영한 어빙 펜의 사진에 감탄한 이세이 미야케는 이후 1987년 봄/여름 컬렉션부터 1999년 가을/겨울 컬렉션까지 매해 촬영을 의뢰해 250컷이 넘는 사진을 남겼다. 더 놀라운 것은 이렇게 10년이 넘는 세월 동안 이세이 미야케는 단 한 번도 촬영장에 가지 않았다는 사실이다. 촬영비를 지불하는 광고주이면서도 모든 권한을 어빙 펜에게 일임했다는 사실이 놀랍다.

예술가와 같은 패션 디자이너

플리츠 플리즈 라인의 실용성과 인기에도 불구하고, 이세이 미야케라는 이름이 그리 쉽게 느껴지지 않는 것은 사실이다. 패션에는 항상 '예술인가, 상품인가?' 라는 의문이 쫓아다니고 이에 대한 정답이랄 것도 없지만, 이세이 미야케의 옷은 애당초 '예술'로 받아들이는 편이 편하다. 이세이 미야케가 여전히 연구를 멈추지 않고 있기 때문이다. 그는 1970년 미야케 디자인 스튜디오를 함께 열었던 텍스타일 디렉터인 미나가와 마키코와 함께 여전히 실험적 작업을 진행하고 있다. 자르고, 열을 가하고, 누르고, 태우고, 용액에 담그는 등… 무려 30여 년의 시간 동안 옷과 소재에 관련된 실험을 멈추지 않았다. 이런 이세이 미야케의 행보는 어쩐지 아티스트 같다. 그는 자신이 옷을 100퍼센트 모두 만드는 것이 아니라고 늘 강조한다. "나는 옷을 절반만 만든다. 나머지는 사람들이 옷을 입고 움직여야 비로소 완성된다."라는 것이다. 이세이 미야케는 이미 1976년, 마이니치 디자인상을 수상했다. 패션 디자이너가 이 상을 받는 건 이세이 미야케가 최초이다. 이는 그가 예술가로 인정받았음을 증명한다.

이에 화답하듯 이세이 미야케는 종종 컬렉션이 아닌 전시나 공연의 방법으로 자신의 디자인 철학을 선보여 왔다. 1976년에는 시부야 파르코의 세이부 극장에서 '미야케 이세이와 12인의 흑인 여성'이라는 제목의 공연을 했고, 1980년에는 모리스 베자르의 발레 '카스타 디바'의 무대 의상 디자인에 참여하였다. 1983년에는 도쿄에서 'Body Works'를 발표, 나무, 철사, 플라스틱 등의 소재와 신체의 관계를 묘사했다. 이는 훗날 예술과 패션 사이에 새로운 아이디어를 제시했다는 평가를 받았다. 1998년에는 파리 까르띠에 현대미술재단에서 'Making Thing'이

라는 주제로 퍼포먼스를 보여 주었다. 또한 2010년, 일본 롯폰기에 있는 안도 다다오와 함께 만든 21_21 디자인 사이트 전시장에서 132.5 컬렉션을 발표했다. 이는 '재생과 재활용'을 주제로 한 컬렉션이었다. 이세이 미야케는 페트병을 재활용해 뽑아낸 실로 원단을 만들었고, 컴퓨터 그래픽을 활용해 옷을 만들었다. 이런 과정을 통해 필요한 원단의 면적을 정확히 계산해 쓰레기를 최소화하는 방법을 제시하였다. 이는 이세이 미야케가 물리학자 마쓰이 다카후미가 쓴 《우리는 어디로 가고 있는가?》라는 책을 읽은 뒤 기획한 것으로 낭비를 줄이고 최소한의 재료로 옷을 만드는 과정을 고스란히 담았다.

이런 시도는 단순히 실험에 그치지 않는다. 그는 디자이너 나오키 다카자와에게 이세이 미야케 컬렉션을 아예 맡기고 1998년부터 자신은 후배 디자이너인 후지와라 다이와 함께 'A Piece Of Cloth'의 약자인 'A-POC'라는 새로운 브랜드를 론칭했다. 이 브랜드를 통해 이세이 미야케는 가위로 잘라도 올이 풀리지 않는 소재를 개발해 긴 튜브 형태로 만들었고, 이것을 입는 사람이 직접 옷을 재단해 입을 수 있도록 했다. 이는 비트라 디자인 뮤지엄에 전시되며 예술적인 가치를 인정받았고, 실제로 파리, 도쿄, 뉴욕 등지의 매장에서 판매되고 있다.

이런 옷을 사는 행위는 그 자체로 마치 예술가와 어떤 교감을 나누는 경험이다. 특히 맨해튼 트라이베카에 있는 A-POC 매장이 그렇다. 우선 이 공간은 예술가로 추앙받는 최고의 건축가 프랭크 게리가 디자인했다. 이 곳을 감상하며 A-POC의 옷을 사면 쇼핑백에 넣어 주는 대신, 은박지로 된 포장지로 둘둘 말아 준다. 이를 사선 모양으로 어깨에 두르면 누가 봐도 옷을 쇼핑한 것이 아닌, 포스터나 작품을 구매한 것처럼 보인다.

2012년 이세이 미야케에서 선보인
'프레스드 플라워' 톱과 스커트

이세이 미야케의 다양한 라인들

디자이너 이세이 미야케는 1999년 파리 패션위크에서 은퇴했다. 자신의 컬렉션에서 손을 뗀 이후에도 여전히 디자이너로서, 아티스트로서 활동하고 있다. 그가 은퇴한 이후 이세이 미야케 컬렉션의 크리에이티브 디렉터로 그가 키운 후배들이 차례로 임명되었다. 나오키 다카자와, 후지와라 다이를 거쳐 2012년 봄/여름 컬렉션부터는 미야마에 요시유키가 이세이 미야케 브랜드를 맡고 있다. 그의 후배들은 이세이 미야케의 탐구 정신을 받아들여 여전히 독특한 소재와 이미지의 옷을 디자인하고 있다. 이세이 미야케에는 컬렉션 라인 외에도 여러 브랜드가 있다. 플리츠 플리즈를 비롯하여 '페트 이세이 미야케', '하트', '미' 등의 많은 라인은 이세이 미야케라는 이름하에 인큐베이팅, 즉 성장하는 독특한 형식으로 운영된다. 오사카에 있는 '엘르 토프테프'라는 편집 매장이 바로 인큐베이팅 기지 역할을 한다. 이곳에 가면 이세이 미야케의 모든 라인을 한번에 만나 볼 수 있는 것은 물론, 이세이 미야케가 인큐베이팅하고 있는 '츠모리 치사토', '히로콜리지' 등 일본 신진 디자이너들의 브랜드를 만나 볼 수 있다. 뿐만 아니라 매장 전체를 아우르는 디스플레이와 음악 또한 하나의 예술 작품을 방불케 한다.

Gucci
Fendi
Burberry
Moncler

Salvatore Ferragamo
Bottega Veneta

Chapter

2

단일 아이템에서
토털 브랜드로

에르메스 Hermes

루이 비통 Louis Vuitton

구찌 Gucci

펜디 Fendi

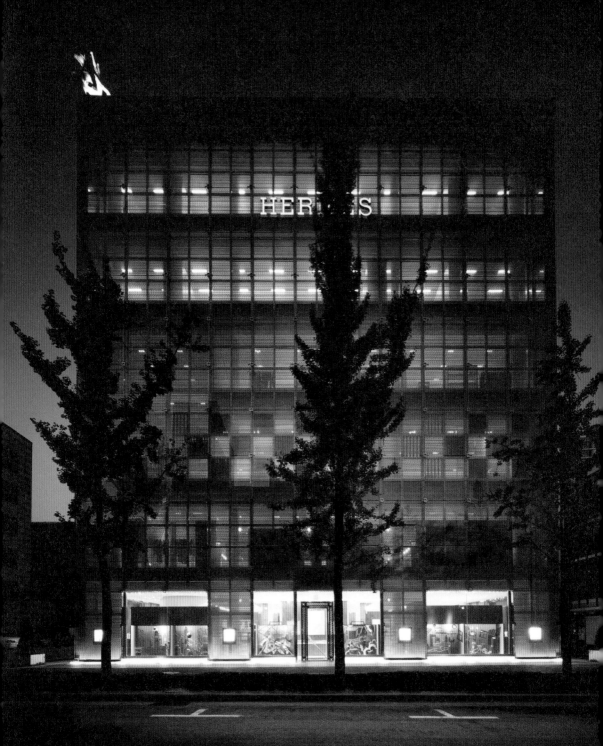

도산공원 앞에 있는 '메종 에르메스 도산파크'의 전경

에르메스 | Hermes

마차 앞에서 끝없이 기다리는 마부처럼,
조용히 품질로 이야기하는 최고의 브랜드

 패션 칼럼니스트인 마이클 토넬로가 쓴 책 《에르메스 길들이기》에서 저자는 에르메스를 "이런 세상에, 이럴 수가…. 그때 깨달은 것이 하나 있다. 바로 내가 전혀 다른 급의 매장에 있다는 것이었다. 불현듯 나는 계속해서 강박적으로 그 매장에 있는 모든 상품의 가격을 살펴봤다."라고 묘사했다.

 에르메스는 6대에 걸쳐 이어져 내려오고 있는 가족 기업이다. 대부분의 명품들이 주식회사가 된 현 상황에서 에르메스는 가족 기업을 고수하고 있는 것이다. 이들의 고집은 기업 운영 방식에서도 고스란히 드러난다. 명품이 황금알을 낳는 거위가 된 요즘에도 에르메스는 라이선스 계약을 하지 않는다. 재료 역시 조금이라도 저렴한 것은 절대 사용하지 않는다는 원칙을 지키고 있다. 이런 꾸준함 덕분에 에르메스는 유행에 요동치지 않는 인기를 누리고 있다. 에르메스는 어쩐지 물건을 팔기 아까워하는 듯한 태도도 보인다. 잘 알려진 바와 같이 에르메스의 대표 상품인 켈리백, 버킨백을 사기 위해서는 대기자 명단에 이름을 올

리고 한참을 기다려야 한다. 소가죽으로 된 켈리백도 1천만 원이 넘고 악어가죽으로 만든 백은 1억 원을 넘을 정도로 고가이지만, 돈이 있다고 살 수 있는 것도 아니다. 영국 해러즈백화점의 VIP 고객도 악어 버킨백을 주문하고 이를 손에 넣기까지 18개월을 기다렸다고 한다. 한국에서도 에르메스 백을 사기 위해 기다리고 있는 대기자 명단이 1000명에 달한다. 대기 기간도 1년에서 2년. 설마 싶은 이야기이지만, 뜬소문은 아니다. 국내 최고의 톱스타 P가 에르메스 백을 사기 위해 갤러리아백화점 매장을 찾았다가 다른 사람들과 똑같이 대기자 명단에 이름을 쓰라고 해서 매우 황당해했다는 이야기를 그녀의 측근에게 직접 들었으니 말이다. 또 다른 톱스타이자 그녀가 입었다 하면 완판되어 '완판녀'라는 별명이 붙은 K를 취재하면서도 비슷한 이야기를 들었다.

"하얀색 버킨백을 너무 가지고 싶었는데 웨이팅리스트에 이름을 올려놓고 기다리라고 하더라. 그랬더니 1년 뒤에 연락이 왔다. 사실 그때

브랜드의 상징인 말을 그려 넣은
에르메스 지갑

당시에는 백을 살 형편도 못 됐는데, 너무 오래 기다린 터라 그냥 눈 딱 감고 사 버렸다."

에르메스, 유명한 마구상

에르메스의 창립자는 티에리 에르메스로 그는 1801년, 독일 크레펠드에서 태어났다. 당시 신도교를 따르던 그의 가족들은 1828년에 프랑스 파리로 망명했다. 1837년, 티에리 에르메스는 파리의 마들레인 광장의 바스 듀 랑파르 거리에 마구상을 냈다. 여기서 마차를 끄는 말에 필요한 용품과 각종 장식품을 취급했는데, 품질이 좋아 금세 유명해졌다. 1880년, 에르메스는 파리 포부르 생토노레 24번가로 이사를 갔다. 이곳이 바로 현재 에르메스 본사가 있는 곳이다.

에르메스 회장의 계보

창립자인 티에리 에르메스가 사망한 이후, 1878년부터 창립자의 아들인 샤를 에밀이 에르메스 운영을 맡았다. 1889년부터는 샤를 에밀의 장남인 아돌프가, 1902년부터는 샤를 에밀의 막내아들인 모리스가 경영에 참여했다. 특히 모리스는 에르메스를 지금과 같은 패션 기업으로 성장케 한 주인공이다. 그는 시장 개척을 위해 독일, 네덜란드, 벨기에, 폴란드, 러시아 등지를 다녔고 그 결과 제정 러시아의 황제였던 니콜라스 2세, 루마니아와 스페인의 국왕, 일본과 요르단의 황제, 프랑스, 페루, 필리핀의 대통령 등을 고객으로 유치했다. 제1차 세계대전 무렵에

는 미국, 캐나다 등지를 둘러보며 시대가 변하고 있음을 감지하고는 현대적인 여행에 적합한 여러 소품을 만들었다. 당시 유럽에는 소개되지 않았던 지퍼를 프랑스로 들여온 것도 모리스다. 이렇게 새로운 여밈 장치인 지퍼를 도입하여 만든 가방이 바로 '볼리드'로, 이는 가방 입구에 지퍼를 단 최초의 백이었다.

1922년, 형의 주식을 인수한 모리스는 벨트, 장갑, 의복, 보석, 손목시계, 여행 도구 세트, 스포츠 및 자동차 소품 등 다양한 제품을 생산하기 시작했다. 하지만 말안장을 만들 때 사용하는 새들 스티치 기법만큼은 유지, 브랜드의 정체성을 지켰다.

모리스는 세계 곳곳을 여행하며 수집한 물건을 모아 본사 사무실에 박물관을 만들었다. 이 곳에는 워낙 진귀한 물건이 많아서 당대 예술가들의 모임 장소로 활용되곤 했다. 이런 에르메스 박물관은 지금까지도 남아 있어, 에르메스의 디자이너와 장인들에게 영감을 주고 있다. 에르메스 스카프 그림의 상당 부분이 박물관의 물건에서 영감을 받아 디자인된 것이다.

에르메스의 철학이 담긴 로고 탄생

모리스가 1923년에 구입한 프랑스 화가 알프레드 드 드뢰의 19세기 석판 〈르 뒤크아텔〉은 에르메스의 로고의 영감이 된 작품이다. 마차 앞에 서서 주인을 기다리는 키 작은 마부는 고객을 기다리는 에르메스를 형상화한 것. 에르메스의 전 회장인 장 루이 뒤마는 이렇게 설명했다.

"에르메스 최초의 고객은 말이다. 말은 광고를 볼 줄도 모르고, 세일이나 판촉 행사에 초대되지도 않는다. 오직 그들의 몸 위에 얹어진 안장

에르메스 스카프
다양한 패턴으로 수집가들의 욕구를 자극한다.

이, 그들을 재촉하는 채찍이, 발에 신겨진 말발굽이 얼마나 편안하고 부
드러운지에 따라 더 행복하고 더 잘 달릴 뿐이다."

최고의 제품을 판단하는 건 화려한 광고가 아닌, 제품을 사용하는 고
객의 몫이라는 설명이다. 이 때문에 에르메스는 마케팅을 많이 하지 않
는다. 매출 대비 광고비가 다른 브랜드에 비해 훨씬 낮은 이유도 이 때
문이다. 대신 전시회 등과 같은 문화 행사에 더 많은 투자를 하고 있다.

2011년 메종 에르메스 도산파크의 예술적인 크리스마스 장식

에르메스 주가를 폭등시킨 켈리백과 버킨백

켈리백과 버킨백을 빼놓고 에르메스를 이야기할 수 없다. 켈리백은 모나코의 여왕이 된 여배우 그레이스 켈리 덕분에 탄생했다. 켈리는 당시 임신한 배를 에르메스의 백 '프티 삭 오트'로 살짝 가렸는데, 이런 모습이 1956년, 《라이프》지에 실리면서 유명해졌다. 이후 사람들은 프티 삭 오트백을 아예 켈리백이라고 불렀고, 이에 에르메스의 로베르 뒤마 회장은 모나코 왕실에 찾아가 이 가방의 이름을 켈리라고 지어도 된다는 허락을 받았다. 켈리백의 매력은 조신한 토트백 형태이면서도 탈부착이 가능한 숄더 스트랩이 있는 것이다. 켈리백이 단정하고 정돈된 분위기라면 버킨백은 좀더 활동적이고 자유분방한 느낌이다.

버킨백의 탄생 일화도 재미있다. 1984년, 런던에서 프랑스로 가는 비행기에서 당시 에르메스 회장이었던 장 루이 뒤마와 가수 겸 배우인 제인 버킨이 나란히 앉게 되었다. 제인 버킨은 가방에서 뭘 꺼내기 위해 뒤적이다 실수로 소지품을 모두 쏟아 버렸는데, 이 광경을 보던 장 루이 뒤마가 말했다. "가방 안에 주머니가 따로 없나요? 그 속에 넣으면 안 쏟아질 텐데요." 그러자 제인 버킨은 "주머니가 있는 가방이 있다면 당연히 그렇게 했겠죠."라고 푸념했다. 이에 장 루이 뒤마는 제인 버킨을 위해 주머니가 달린 백을 만들었고 그것이 바로 버킨백이 되었다. 이렇게 탄생한 버킨백은 에르

메스 주가가 폭등하는 데 큰 역할을 했다. 축구 선수의 아내이자 스파이스걸스 멤버였던 빅토리아 베컴이 구입한 에르메스 백만 모아도 엄청난 금액일 것이다. 빅토리아 베컴은 에르메스의 켈리백과 버킨백을 소재별, 컬러별로 구비하고 있는데 그 수만 해도 100여 개가 넘는다는 소문이다.

수공업의 전통을 잇다

에르메스 백은 느리게 만들어진다. 에르메스의 작업 시스템을 보면 왜 백 하나를 가지기 위해 그토록 오래 기다려야 하는지 어느 정도 고개가 끄덕여진다. 에르메스의 모든 제품은 프랑스 파리 근교에서 생산된다. 이곳에 있는 500여 명의 장인들이 모든 제품을 하나하나 손으로 만든다. 에르메스 백의 제작 과정은 분업화되어 있지 않고, 한 명의 장인이 전 과정을 책임지는 것이 특징이다. 때문에 가방의 고유 번호를 보면 어떤 장인이 언제 만들었는지를 알 수 있다. 나중에 고객이 수선을 의뢰하면 백을 만든 장인에게 그대로 전달될 수 있는 것도 이런 시스템 덕분이다. 장인들의 법정 주간 근로 시간은 33시간. 켈리백 하나를 만드는 데 한 명의 장인이 18시간을 투자해야 하는 것을 감안하면, 장인 한 명이 일주일에 두 개 이상의 가방을 만들기 힘들다는 계산이다. 게다가 장인의 숫자를 늘리는 것도 쉬운 일이 아니다. 에르메스는 가죽 장인을 양성하는 학교를 만들었는데, 3년 동안 이곳에서 공부한 후에도 장인이 되기 위해서는 다시 2년 정도 수련 과정을 거쳐야 한다. 수련 기간 동안 만든 가방은 아무리 잘 만들었어도 판매하지 않는다. 장인의 백이 아니기 때문이다.

재료가 되는 가죽의 선별 과정 또한 까다롭다. 전 세계에서 생산된

가죽 중 가장 상위의 제품들이 에르메스에 우선적으로 공급된다. 2009년 에는 호주에 에르메스 전용 악어 농장을 만들었다. 이곳에서 최상의 품질 의 악어가죽을 생산하는데, 그 과정이 그렇게 수월하지가 않다. 싸움을 많 이 한 난폭한 악어는 가죽에 상처가 많기 때문에 제외되고, 기후 조건이 맞 지 않는 해에는 아예 악어가죽을 생산하지 못할 때도 있다. 스크래치가 없 고 땀구멍이 고르게 분포된 품질 좋은 악어가죽을 선별한 뒤에는 8개월 이 상의 숙성 과정을 거친다. 이렇게 숙성을 하면 가죽이 잘 갈라지지 않는다.

유명인들은 이처럼 귀한 에르메스의 악어 제품을 즐겨 사용했다. 존 F. 케네디 대통령은 재임 기간 내내 에르메스의 검은색 악어가죽 서류 가방을 즐겨 들었다. 이는 에르메스가 1937년에 선보인 사크 아 데페슈

심플하고 담백한 디자인으로 인기를 모으고 있는 에르메스의 H020백
에르메스에는 버킨, 켈리 이외에도 매력적인 가방이 많다.

모델이다. 사랑을 위해 왕위를 버린 영국의 윈저 공 역시 이 가방을 즐겨 사용했다. 사크 아 데페슈 가방은 지금도 주문 제작하는 것이 가능하지만 악어가죽으로 만든 것을 원한다면 주문하고 4~5년을 기다려야 한다. 작은 서류 가방도 이러한데, 악어가죽으로 기타 케이스를 주문한 통 큰 남자가 있다. 바로 에릭 클랩튼이다. 그는 2008년 에르메스에 악어가죽으로 기타 케이스를 만들어 달라고 주문했다. 이에 에르메스는 포플러나무로 틀을 짜고 그 위를 악어 가죽으로 감싸고, 내부는 푸른 실크 벨벳으로 마무리했다. 이 기타 케이스의 추정가는 약 1억 5천만 원이었다.

에르메스의 대표 상품인 스카프 또한 최고의 품질로 제작된다. 보통 에르메스 스카프 한 장을 만드는 데에는 누에 250마리 이상이 사용된다. 이는 보통의 스카프보다 제조원가가 약 1,000배 더 드는 것이다. 값싼 인조 실크 소재가 쏟아져 나올 때에도 에르메스는 천연 재료만을 고집했다. 덕분에 에르메스의 스카프는 다른 브랜드의 스카프보다 훨씬 무겁다. 프린트 역시 장인이 직접 무늬를 찍고 한 달의 건조 과정을 거친 뒤에야 완성된다. 때문에 에르메스의 실크 스카프는 예술 작품으로 여겨질 정도다. 실제로 에르메스 스카프를 수집하고 액자로 걸어 두는 사람들도 있다.

에르메스를 지키기 위한 치열한 노력

2011년, 에르메스의 직원은 7,894명이며 매장 수는 300여 개였다. 한국에는 1997년에 지사를 설립했고, 2006년 11월에는 도산공원 앞에 플래그십 스토어인 '메종 에르메스 도산파크'를 만들면서 대한민국 명

다양한 패턴의 에르메스 뱅글(좌)
예술 작품을 연상케하는 모던한 디자인의 에르메스 뱅글(우)
창립자의 세련된 이국 취향이 고스란히 담긴 제품이다.

에르메스 도자기
도산공원 앞에 있는 에르메스 매장의 카페
'마당'에 가면 이렇게 고급스러운 에르메스
식기에 담긴 음식을 대접받을 수 있다.

에르메스의 스카프를 만드는 섬세한 과정

품 거리의 지도를 바꾸어 놓았다. 메종 에르메스 도산파크가 생긴 이후 이곳에는 랄프 로렌, 지미 추, 폴 스미스, 마크 제이콥스, 릭 오웬스 등의 명품 패션 브랜드와 SKⅡ의 부티크 스파, 조선호텔의 레스토랑 베키 아누보 등이 줄줄이 오픈했다(에르메스 도산파크 안에도 에르메스 부티크는 물론 갤러리, 카페 등이 있어 한적하면서도 호사스러운 오후를 보내기에 제격이다).

그동안 에르메스의 행보는 꾸준하고 신중했다. 1975년에는 남성용 구두인 존롭을 인수했고, 1990년에는 부츠 브랜드인 에드워드 그린과 직물 브랜드인 벨발 그룹의 페랭 베럴을, 1992년에는 모슈, 1994년에는 크리스탈러리 생 루이와 퓌포카를 차근차근 인수하며 무리없이 운영해왔다. 최근의 상승세는 더욱 대단하다. 2011년, 에르메스의 주가는 70퍼센트 상승했다. 명품 전문 시장 조사 업체인 알파밸류의 피에르 이브 고티에 리서치 책임자는 '에르메스 장인 1명의 가치는 330만 유로다. SG은행에 있는 인재보다 30배 이상의 가치를 지닌 것'이라고 분석했다. 하지만 에르메스는 긴장의 끈을 놓지 않고 있다. 주가의 많은 부분을 세계 최대의 럭셔리 그룹인 LVMH가 소유하고 있기 때문이다. LVMH는 2010년, 에르메스 주식의 14퍼센트를 소유하고 있었는데, 이후 비밀리에 주식을 사들여 2014년에는 22퍼센트까지 지분을 높였다. LVMH는 이와 같이 주식을 매집하는 전략으로 지금까지 펜디, 불가리 등을 인수해 왔다. 이에 에르메스는 전체 지분의 절반 이상을 차지하는 120억 유로 규모의 H51이라는 지주회사를 만들고 에르메스 가문 출신인 악셀 뒤마가 2014년 3월부터 CEO를 맡아 오너 경영 시대로 복귀했다(*2004년부터 8년 동안은 전문 경영인인 파트릭 도마가 CEO를 맡음). 또한 에르메스의 제소로 프랑스 법원은 2014년 LVMH에게 에르메스 주식 보유분을 매각하고 향후 5년 간 에르메스 주식 매입을 금지토록 했다.

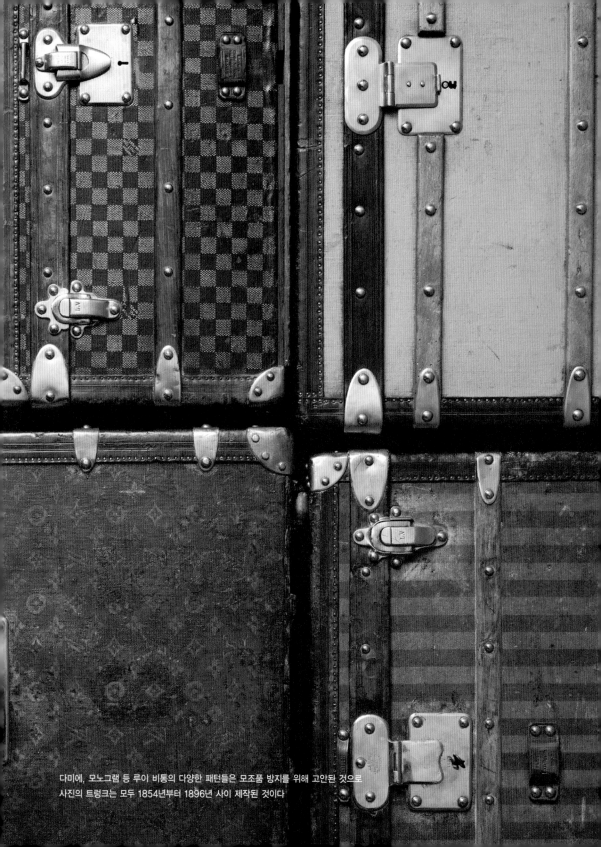

다미에, 모노그램 등 루이 비통의 다양한 패턴들은 모조품 방지를 위해 고안된 것으로
사진의 트렁크는 모두 1854년부터 1896년 사이 제작된 것이다

루이 비통 │ Louis Vuitton

명품을 대중화한
프랑스의 패션 제국

2010년 금융감독원에 제출한 감사보고서에 따르면, 루이 비통은 국내에 진출한 해외 명품 중 유일하게 매출 4237억 원을 기록했다. 한국에서 연 매출 4000억 원을 넘긴 브랜드는 루이 비통이 처음이다. 루이 비통의 인기는 명실상부하다. 너무 자주 보여서 '3초 백'이라는 별명도 붙었고, 명품의 대중화라는 이야기를 할 때에도 가장 많이 등장한다. 이건 국내의 이야기만이 아니다. 오죽하면 명품 업계의 맥도날드라는 별명이 생겼을까! 물론 약간 부정적 뉘앙스도 내포되어 있긴 하지만 아무튼 이 역시 인기가 많고 검증된 명품이라는 반증이다.

브랜드에 대한 이야기가 무성한 만큼이나 1997년부터 2013년까지 루이 비통의 수석 디자이너였던 마크 제이콥스 역시 숱한 화제를 뿌렸던 인물이다. 그는 패션계에서 '젊음'으로 상징되는 테마를 가져온 장본인이었다. 마크 제이콥스는 본인 소유의 차, 집이 없고 대신 취미로 모은 그림에 둘러싸인 채 살았다.

이런 마크 제이콥스와 전통의 브랜드의 만남은 신선한 결과물을 낳았

다. 마크 제이콥스는 루이 비통에 1997년에 합류하여 기존 루이 비통에는 없었던 여성복 라인을 론칭했으며 2001년부터는 자신의 관심 분야인 예술을 패션에 끌어들여 '콜라보레이션(협업)' 열풍을 이끌어 냈다.

2003년부터 일본의 팝 아티스트인 무라카미 다카시와의 콜라보레이션으로 탄생한 루이 비통 모노그램 멀티컬러와 체리 블러섬 백

무거운 분위기였던 갈색 모노그램 패턴 위에 그래피티 아티스트인 스테판 스프라우스의 형광빛 낙서를 넣어 공전의 히트를 기록했고(2001년), 무라카미 다카시의 알록달록한 일러스트로 모노그램을 재해석(2003년)하기도 했다. 2008년 봄, 여름 컬렉션에서는 미국의 아티스트 리처드 프린스와의 협업으로 간호사복을 연상케 하는 독특한 컬렉션을 선보였다. 이 컬렉션은 누가 봐도 '너무 오버한' 것이었지만 루이 비통으로서는 그리 실패한 컬렉션도 아니다. 루이 비통 매출에서 의상 컬렉션이 차지하는 비율은 아주 미미했고 컬렉션이 화제성을 띠면 그 역할을 충분히 한 셈이기 때문이다. 이것은 LVMH 그룹의 회장 아르노의 철학이기도 하다.

하지만 영원한 것은 없는 법. 2013년 11월 루이 비통은 수석 디자이너(아티스틱 디렉터)로 니콜라 제스키에르를 새롭게 임명했다. 프랑스 출신의 디자이너 니콜라 제스키에르는 1997년부터 15년 동안 발렌시아가의 수석 디자이너로서 매우 성공적인 시간을 보냈던 인물이다. 이런 니콜라 제스키에르가 루이 비통에 합류한다는 것만으로도 패션계에 큰 화제를 불러일으켰다. '대중명품'으로 각인되어 성장세가 한풀 꺾인 루이 비통이지만 니콜라 제스키에르의 저력이 있기에 여전히 성장 동력은 충분하다고 보인다.

2년 동안 걸어서 파리에 도착한 소년, 루이 비통

루이 비통의 역사는 근대사와 맥락을 함께한다. 창립자 루이 비통은 1821년, 스위스와의 국경 지역 인근에 있는 프랑슈 콩테에서 태어났다. 대대로 목공소를 운영하는 집안에서 태어난 그는 어릴 때부터 가구장이었던 아버지를 보며 자연스레 나무 다루는 법을 배웠다. 그리고 14세

가 되던 해 무일푼으로 걸어서 파리에 도착했다. 그의 고향에서 파리까지의 거리는 400킬로미터. 이 거리를 걸어서 갔기 때문에 2년이나 걸렸던 것이었다.

루이 비통은 1837년 마들레인 지역 근처에서 포장용 상자 제조자의 견습생이 되었다. 이곳에서 루이 비통은 하루에 13시간씩 귀족들의 여행 짐을 꾸리는 일을 했다. 일을 하며 그는 시대의 변화를 목격했다. 그가 견습생이 된 해에는 파리 생제르맹 철도선이 개통했다. 역마차로 여행하는 시대가 끝나고 고속철도의 시대가 시작된 것이다. 그 뒤를 이어 자동차의 시대도 시작되고 있었다.

이렇듯 여행의 새로운 패러다임이 시작되었지만 당시 귀부인들 사이에서는 여전히 패티코트라는, 치마를 크게 부풀리는 역할을 하는 여러 겹으로 된 거대한 속치마가 유행했다. 특히, 오늘날 파리 오트쿠튀르 컬렉션의 시조인 디자이너 찰스 프레더릭 워스의 옷의 인기는 대단했는데, 그는 옷 한 벌을 만드는 데 15야드 이상의 옷감을 사용했다. 옷이 이렇다 보니 귀부인이 여행을 한번 가려면 꾸려야 할 짐의 양이 상당했다. 루이 비통은 이렇게 엄청난 양의 짐을 싸는 데 두각을 나타냈다. 나폴레옹 3세의 부인인 외제니 왕비도 짐을 쌀 때에는 꼭 루이 비통을 불렀을 정도였다. 게다가 루이 비통은 디자이너 찰스 프레더릭 워스와 친분이 있었다. 당시 찰스 프레더릭 워스의 명성은 하늘을 찔러 귀부인들도 그를 한번 만나려면 신원보증을 해야 할 정도였다.

1854년은 루이 비통의 역사가 시작된 해다. 루이 비통은 뇌브 데 카푸신 4번가에 자신의 가게를 열었다. 현재도 여전히 파리 관광의 1번지인 오페라 하우스, 럭셔리한 주얼리 샵이 모두 모여 있는 방돔 광장과 매우 가까운 곳이었다. 뿐만 아니라 이곳에는 최고급 호텔과 오트쿠튀르 매장이 즐비했다. 루이 비통은 자신의 첫 매장을 선정할 때에도 탁

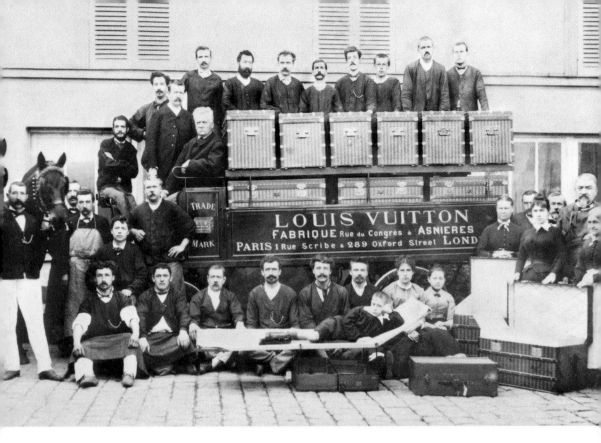

1888년 아니에르의 작업장에서 루이 비통, 조르주 비통, 가스통 비통이 30여 명의 직원과 함께 포즈를 취했다

월한 센스를 발휘했다.

루이 비통은 처음부터 두각을 나타냈다. 당시 트렁크는 뚜껑이 반원형이라서 마차 위에 차곡차곡 쌓기 불편했는데, 루이 비통은 뚜껑이 편평한 트렁크를 만들어 큰 인기를 모았다. 소재 역시 새롭게 개발, 무거운 가죽 대신 은회색 방수 면 캔버스를 씌운 포플러 목재로 트렁크를 만들었고 바다에 빠져도 둥둥 뜨는 트렁크도 내놓았다.

현재까지도 루이 비통을 대표하는 매장인 파리 샹젤리제 거리의 루이 비통 부티크는 1914년에 오픈했다. 이곳은 당시 여행과 관련된 제품을 판매하는, 세계적으로 가장 큰 매장이었다. 이곳에 가면 건물 앞에 '1854년에 설립된 파리의 트렁크 제조사, 루이 비통'이라는 문구가 새겨져 있다.

루이 비통의 사업은 날로 번창했다. 1859년에는 밀려드는 주문에 파리의 동북부 교외에 있는 아니에르라는 지역에 새 작업장을 세웠다. 아니에르는 프랑스에서 처음으로 철도선이 생긴 곳이며, 센 강변을 끼고 있어 원자재 수입과 제품 운송이 용이했다. 1층에서는 30명의 장인이 트렁크를 제작했고, 2층은 비통 가족이 공장을 방문할 때 사용하는 사택이었다. 1878년부터 1964년까지는 아니에르 작업장에 루이 비통가의 여러 세대가 실제로 거주했다. 1977년에는 아시아, 특히 일본으로부터 감당할 수 없을 정도로 주문이 밀려들었다. 이에 루이 비통은 작업장을 신설, 지금까지 총 14개의 작업장을 개설했다. 이 중 11개는 프랑스, 2개는 스페인, 1개는 미국에 있는 것으로 알려져 있다. 첫 작업실인 아니에르에서는 여전히 220여 명의 장인이 제품을 만들고 있다. 루이 비통 박물관도 이곳에 있다.

아들 조르주 비통과 손자 가스통 비통의 업적

루이 비통의 상징, '모노그램 캔버스'를 모르는 사람은 없을 것이다. 이는 루이 비통의 아들인 조르주 비통이 개발한 것으로, 개발 목적은 모조품 방지였다. 당시에도 루이 비통 트렁크가 워낙 인기가 있었기 때문에 이른바 '짝퉁'이 만들어졌다. 조르주 비통은 이를 막기 위해 처음에는 그레이 트리아농, 빨간 스트라이프 무늬, 격자무늬 등을 가방에 새겨 넣어 오리지널 루이 비통임을 증명하다가 1896년에 모노그램 캔버스를 만들었다. 아버지 이름의 머릿글자인 L과 V를 결합하고, 당시 유행하던 아르누보의 영향을 받아 디자인한 꽃과 별 무늬를 반복해서 넣은 것이었다. 이렇게 탄생한 모노그램 캔버스는 지금까지도 가장 널

리 알려진 상표이며, 현대 명품 산업의 토대이기도 하다. 조르주 비통의 또 다른 업적은 바로 루이 비통 트렁크에 쓰는 자물쇠를 개발한 것이다. 5개의 날름쇠로 된 자물쇠는 원래의 열쇠가 아니면 절대로 열 수 없었고, 디자인적으로도 아름다웠다.

　루이 비통 3세인 가스통 비통 역시 일찍부터 가업에 참여했다. 그는 새로운 매장을 열기 위해 뉴욕, 런던, 니스 등을 정기적으로 여행했는데, 덕분에 새로운 세계의 예술에도 깊은 안목을 가지게 되었다. 그는 대서양 횡단 정기선, 오리엔트 익스프레스, 골드 애로우 혹은 트레인 블루와 같은 새로운 열차로 여행하며 영감을 받았고 이를 디자인에 반영했다. 또한 오래된 물품에도 관심이 많아 1926년에는 파리, 런던, 보스턴, 뉴욕 등지에서 수집한 특이한 고품들을 전시하기도 했다. 가스통 비통의 소장품 중에는 14세기에 만든 코끼리 가죽의 트렁크, 이탈리아 명문가인 메디치가 소유했던 트렁크, 상어 가죽으로 만든 일본의 트렁크 등 진귀한 것이 많았다. 이는 현재 아니에르 작업장에 있는 루이 비통 박물관에 보관되어 있다.

루이 비통의 아들인 조르주 비통이
개발한 모노그램 캔버스를 이용한 백

루이 비통의 빈티지 트렁크
1879년(상), 1889년(중), 1900년(하)에 제작된 트렁크이다.

루이 비통 가문의 사위, 앙리 라카미에 부활의 역사를 쓰다

제2차 세계대전 이후 루이 비통의 명성에 서서히 금이 갔다. 루이 비통은 오래된 단골 고객을 위해 여행 가방을 만들다가 구식 같은 이미지마저 가지게 되었다. 이런 루이 비통에 제2의 전성기를 가져온 것은 앙리 라카미에, 루이 비통 가문의 사위였다. 앙리 라카미에는 1943년, 가스통 비통의 셋째 딸인 오딜과 결혼했다. 그는 원래 스티로라는 강판 회사를 운영하다가 1976년, 독일 회사 티센에 회사를 팔고 은퇴했다. 그러다 다시 65세의 나이에 루이 비통의 경영자로 일을 시작했다. 그는 루이 비통을 취급하는 중간상인들을 모두 정리했고, 뉴욕 57번가와 아시아 전역에 루이 비통 직영점을 열었다. '에피'라는 이름의 가죽 라인을 새롭게 내놓으며 신제품을 보강했고, 브랜드 이미지를 높이기 위해 요트 대회 등을 후원했다. 이런 노력 덕분에 1984년, 루이 비통의 총 매출은 15배로 늘었다. 앙리 라카미에가 경영을 맡은 지 7년 만의 일이었다. 그는 루이 비통을 파리와 뉴욕 증시에 상장했고 1986년에는 샴페인 및 향수 회사인 뵈브 클리코를 인수했다. 1987년 여름, 앙리 라카미에는 루이 비통과 모엣 헤네시의 합병을 진두지휘해 LVMH 그룹을 만들었다. 이는 프랑스 증시에 상장된 기업 중 시가 총액 6위의 대기업이었다. 1988년에는 지방시 패션을 인수하며 규모를 키웠다. 하지만 훗날 앙리 라카미에는 순간적인 판단 착오로 LVMH를 당시 크리스찬 디올을 운영하던 아르노 회장에게 넘겨줘야 했다. 이는 프랑스 역사상 가장 치열했던 인수합병으로 기록된 사건이었다.

마크 제이콥스의 시대!

아르노 회장은 탁월한 경영자였다. 이미 루이 비통은 앙리 라카미에에 의해 제2의 전성기를 맞고 있었지만, 아르노는 루이 비통을 인수한 후 여기에 더욱 힘을 실었다. 그는 먼저 브랜드에 판타지를 부여했다. 1933년, 동남아를 일주했던 빈티지 이퀘이터 런과 같은 자동차 경주 대회를 재조직해 후원했고, 아니에르의 공방으로 기자들을 초대해 트렁크의 제작 과정을 소개했다. 100년 된 바둑판 무늬의 다미에 캔버스를 재출시하고, 1930년대의 여행 가방에서 영감을 얻어 '알마' 라는 복고풍 핸드백을 출시했다. 1996년에는 모노그램 캔버스 가방 탄생 100주년을 기념해 아제딘 알라이아, 비비안 웨스트우드 등의 디자이너들에게 이를 재해석하도록 하는 등 끊임없이 새로운 이슈를 만들었다.

아르노의 신의 한 수는 바로 1997년, 루이 비통의 아티스틱 디렉터로 마크 제이콥스를 영입하고 프레타포르테, 즉 의상까지 라인을 확장한 것이었다. 이를 통해 자연스레 슈즈 컬렉션도 새롭게 선보였다. 이로써 루이 비통은 토탈 브랜드로 발돋움할 수 있었다. 이후에도 루이 비통의 라인 확장은 계속되었다. 2002년에는 시계 라인인 탕부르 컬렉션을 론칭했다. 패션 시계가 아닌, 정통 무브먼트를 사용한 최고의 시계를 만들기 위해 루이 비통은 스위스의 라쇼드퐁에 시계 워크숍을 세웠다. 이 밖에도 하이 주얼리, 필기구 컬렉션까지 루이 비통의 범위는 끝없이 넓어졌다.

세상에 단 하나뿐인 루이 비통

대중적 명품으로 인식되고 있는 루이 비통이지만, 루이 비통은 스페셜 오더 프로그램을 통해 희소성이라는 명품으로서의 가치를 지키고 있다. 이는 지금처럼 명품이 브랜드화 되기 이전인 아주 오래전부터 시작된 전통으로 루이 비통은 역사에 남을 만한 스페셜 오더 제품들을 수없이 만들었다. 1869년에는 콩고를 거쳐 아프리카로 가는 프랑스의 탐험가 피에르 사보르냥 드 브라자를 위해 침대로 변신이 가능한 트렁크를 제작했고, 1875년에는 의류를 걸어서 수납할 수 있는 스페셜 오더 트렁크를 제작했다. 옷장처럼 만들어진 가방 덕분에 여행자는 가방을 풀지 않아도 옷을 꺼낼 수 있었다. 1910년에는 이란 여행을 하는 여인을 위해 이륜마차 부품과 분해 가능한 바퀴 등을 담을 수 있는 특수한

루이 비통의 장인이 수공업으로 트렁크를 제작하는 모습

여행 가방과 케이스를 만들어 주기도 했다. 여기에는 마차 바퀴를 싸는 캔버스와 가죽 커버도 포함되어 있었다.

1954년에는 스페셜 오더라는 주문 시스템을 정식으로 론칭했다. 지금도 평균적으로 매년 450~500개 정도의 스페셜 오더가 들어오는데, 바이올린 케이스, 샴페인 캐리어, 테니스 라켓 케이스까지 없는 것이

2009년 제품
아니에르 작업장 오픈 150주년을 맞아 데미안 허스트와 콜라보레이션하여 제작한 트렁크.

없다. 스페셜 오더 제품은 특별한 주문인 만큼 루이 비통의 첫 작업장인 아니에르에서 제작된다.

오랜 기간에 걸친 루이 비통의 특별한 노하우가 스페셜 오더 제품에만 있는 것은 아니다. 루이 비통은 여전히 장인의 수작업을 고집하고 있다. 까다로운 기준에 의해 고른 가죽은, 화학 소재를 사용하지 않고 무두질(가죽을 부드럽게 펴는 가공)을 한다. 염색 또한 가죽 자체의 성질을 유지할 수 있도록 식물성 염료를 사용한다. 이렇게 섬세하게 가공한 좋은 가죽은 자르고, 틀을 만들고, 징을 박고, 바늘로 꿰매는 장인의 손길에 의해 하나의 제품으로 탄생한다. 생산된 후 검사 과정 역시 깐깐하기는 마찬가지. 지갑 하나를 만든 뒤에는 여덟 번의 품질 검사 과정을 거친다고 한다.

루이 비통은 한국에 1984년에 론칭했다. 이후 청담동에 플래그십 스토어를 오픈하며 청담동 명품 거리의 중심을 지켜 왔다. 2011년 9월에는 인천 국제공항 신라면세점에 루이 비통이 입점, 큰 화제를 불러 모았다. 덕분에 호텔 신라의 2011년 4분기 매출이 크게 증가했고, 인천 국제공항 면세점은 여행지《비즈니스 트래블러》가 선정한 2011년 세계 최고의 면세점 1위에 올랐다.

2014년 10월, 루이 비통은 파리 불로뉴 숲 아클리마타시옹 공원에 11,700평방미터 규모의 미술관을 열었다. 스페인 구겐하임 미술관과 LA의 월트 디즈니 콘서트 등을 설계한 미국 출신의 유명 건축가 프랭크 게리가 디자인을 맡아 거대한 돛단배 모양의 독특한 외관으로 탄생했다. 미술관의 정식 명칭은 '창조를 위한 루이 비통 재단(The Louis Vuitton Foundation for Creation)'으로, 이곳에는 아르노 회장이 개인적으로 소유하고 있던 작품들도 전시되어 있다.

구찌 | Gucci

이탈리아 피렌체 출생의 열정의 브랜드,
지구상에서 가장 섹시한 유전자

　　이탈리아 사람들에게는 특유의 열정이 있다. 목소리가 크고 흥분을 잘하는 한편, 정도 많고 인생을 즐긴다. 혹자는 이것이 반도 지형에 살고 있는 사람들 특유의 기질이며, 그래서 이탈리아 사람들과 한국 사람들 사이에는 공통점이 많다고 주장한다. 이런 기질적 공통점 때문일까? 한국에서 이탈리아 브랜드의 인기는 유독 높다. 그 중심에는 구찌가 있다. 구찌는 청담동 명품 거리의 초창기 멤버다.

　　구찌의 매력은 '열정'이다. 구찌의 상징인 홀스빗 장식을 얹은 남성용 로퍼는 섹시한 남자의 필수품이다. 요즘에는 허연 피부에 삐쩍 마른 이른바 '초식남'들이 남성 패션의 키워드가 되었지만, 구찌의 남성용 로퍼를 보면 구리빛 피부에서 진한 스킨 향이 묻어날 듯한 건장한 남성이 절로 떠오른다. 실제로 1953년, 홀스빗 장식을 얹어 선보인 구찌의 남성용 로퍼는 당대 최고의 스타인 클라크 케이블, 존 웨인, 프레드 애스테어, 영화 감독인 프란시스 코폴라 등의 사랑을 받았다. 특히 영화배우 알랭 들롱이 나폴리를 배경으로 한 영화《태양은 가득히》에

이 신발을 신고 나오자 그 인기는 정점을 찍었다. 알랭 들롱은 평소에 도 구찌 로퍼를 즐겨 신었다. 1959년, 칸의 호텔 테라스에서 알랭 들 롱이 구찌 로퍼를 신고 여배우 로미 슈나이더와 앉아 있는 흑백 사진 은 근대 패션사의 한 페이지를 장식하고 있다. 구찌의 홀스빗 로퍼는 1985년부터 뉴욕 메트로폴리탄 예술 박물관에 '디자인과 크래프트맨 십의 패셔너블한 시도'라는 멋진 타이틀을 달고 영구 전시되고 있다.

구찌의 매력은 브랜드의 역사에서도 고스란히 드러난다. 창립한 순 간부터, 아들에게 경영권을 승계하며 벌어진 여러 가지 사건들까지, 마 치 한 편의 드라마를 보는 듯하다. 많은 반대와 압력에도 불구하고 영 화감독 리들리 스콧이 이를 영화화하고 싶어 안달이 난 이유다.

1970년대 구찌 의상과 가방
으로 연출한 이미지 사진

열정의 구찌 패밀리

구찌의 창립자인 구찌오 구찌는 1881년, 이탈리아에서 대대로 밀짚 모자를 만들어 온 집에서 태어났다. 하지만 그는 가업을 물려받을 생각 이 전혀 없었다. 밀짚모자를 만드는 일은 하향세라고 판단했기 때문이 다. 그는 런던, 그중에서도 전 세계 부호들이 모이는 사보이호텔로 갔 다. 그는 이곳에서 허드렛일을 했지만, 타고난 눈썰미로 상류사회 패션 을 읽어 냈다. 1921년, 구찌오 구찌는 이탈리아 피렌체로 돌아가 승마 용품을 파는 가게를 냈다. 그는 호텔에서의 경험을 바탕으로 고급스러 운 아이템을 잘 선별했고, 여기에 이탈리아 중부 토스카나 지역의 장인 의 솜씨를 더했다. 사업은 탄탄대로였다. 1937년에는 핸드백, 여행 가 방, 장갑, 신발, 벨트 등으로 제품을 다양하게 했다.

위기가 될 수도 있었던 이탈리아 파시스트 독재 정권에서도 구찌오 구찌는 영리하게 대응했다. 당시 모든 물자가 전쟁에 동원되었고, 엎친 데 덮친 격으로 국제연맹이 이탈리아로 수출 금지령을 내렸다. 구찌오 와 그의 사업을 도왔던 첫째 아들 알도는 궁여지책으로 대마, 리넨, 황 마, 대나무 등 평소 잘 사용하지 않는 소재를 사용해 여행 가방과 여성 용 핸드백을 만들었다. 가죽 대신 대마에 다이아몬드 패턴을 수놓은 '디 아만테' 캔버스도 이때 탄생했다. 이렇게 힘든 역사 속에서 탄생한 아이 템들은 오히려 구찌의 독보적인 베스트셀링 아이템이 되었다. 특히 1940년대 후반에 내놓은, 대나무로 손잡이를 만든 뱀부백은 구찌 역사 를 통틀어 가장 독보적인 인기를 누린 제품이다. 그레이스 켈리, 엘리자 베스 테일러, 데보라 커 등의 여배우들이 뱀부백을 애용했고, 영화감독 미켈란젤로 안토니오의 영화에도 등장했다. 훗날 구찌에 제2의 전성기 를 선사했던 디자이너 톰 포드 역시 구찌에 와서 가장 처음 만든 것이

뱀부백이었다(지금도 여전히 뱀부백은 피렌체의 공방에서 핸드메이드로 만들어지고 있다. 장인은 뱀부백 하나를 만들기 위해 총 140개의 조각을 가지고 13시간을 꼬박 투자한다).

한편, 구찌오 구찌와 그의 아내 아이다 카벨리 사이에는 아들 알도, 바스코, 로돌프가 있었다. 첫째 아들인 알도는 일찌감치, 1933년부터 아버지의 사업을 도왔다. 그는 1953년, 뉴욕 58번가 사보이플라자호텔에 첫 매장을 오픈해 이탈리아 브랜드로서는 최초로 미국에 진출한 역사를 남기는 공을 세웠다. 1960년대 후반에는 아시아 시장을 공략, 홍콩과 도쿄에도 매장을 냈다. 1961년에는 아버지의 이름을 딴 알파벳 GG를 이용해 구찌의 로고를 만들었고, 같은 해 재키 오 숄더백을, 1966년에는 모나코의 왕비인 그레이스 켈리를 위해 플로라 실크 스카

1953년, 피렌체에 있는
구찌의 작업장

프를 만들었다. 1979년, 구찌 액세서리 컬렉션을 론칭하고 이후 향수 사업과 라이센스 사업을 시작한 것도 모두 알도였다. 한편, 셋째 아들인 로돌프는 사업보다는 연기에 관심이 있어 한때 배우로 활동했다. 하지만 곧 배우 생활을 접고 패밀리 비즈니스에 참여했는데, 이것이 분쟁의 씨앗이 됐다. 이른바 '왕자의 난'의 빌미를 제공한 것.

구찌, 왕자의 난

1953년, 창립자인 구찌오 구찌가 72세의 나이로 사망하자 알도와 로돌프는 50퍼센트씩 경영권을 나눴다. 그리고 한참 뒤인 1982년, 구찌는 가족 경영진의 결정을 통해 주식회사가 되었다. 1년 뒤, 로돌프가 사망하고 그의 아들인 마우리초 구찌가 경영권을 물려받자 알도의 아들인 파울로 구찌가 앙심을 품었다. 그는 홀로, 구찌의 이름을 딴 저렴한 브랜드를 만들었다. 이는 구찌 이사회의 큰 반발을 불러일으켰다. 파울로 구찌는 이에 대한 복수로 미국에서 아버지의 탈세를 고발했다. 알도는 아들의 법정 증언으로 감옥살이를 하는 신세가 됐다. 이런 사이, 구찌의 인기는 시들해졌다. 1980년대 말, 담배 케이스에서 스카치위스키까지 무려 22,000개의 제품이 구찌라는 이름을 사용하고 있었다. 라이선스를 남발한 결과였다.

마우리초는 구찌의 옛 명성을 되찾기 위해 노력했다. 그는 이탈리아 출신으로 하버드를 졸업하고 워싱턴의 법률 회사에서 변호사로 근무하던 도메니코 데 솔레를 구찌 아메리카의 사장 겸 관리 이사로 영입했다. 도메니코 데 솔레는 유통을 직접 통제하고 라이선싱을 줄였으며, 프랜차이즈를 환수했다(이는 루이 비통의 CEO였던 앙리 라카미에의

경영을 롤 모델로 삼은 것이었다). 1989년에는 버그도프굿맨백화점의 뉴욕 지사장이었던 돈 멜로를 구찌의 디자인 총괄 이사로 영입했다. 돈 멜로는 구찌에 와서 새로운 디자인 팀을 꾸렸다. 당시 29세였던 디자이너 톰 포드도 이때 구찌에 합류했다.

이런 회생 노력에도 불구하고 마우리초는 1993년, 자신이 보유한 50퍼센트 주식 지분을 인베스트코라는 회사에 매각했다. 인베스트코는 이미 1987년에서 1989년 사이, 구찌 후손들로부터 여기저기 흩어져 있던 회사 지분을 모아 50퍼센트를 인수한 상태였다. 이탈리아의 대표적인 패밀리 비즈니스였던 구찌는 이렇게 거대 기업에 편입되었다.

한편, 1995년 3월 27일에는 구찌 가문 비극의 마침표를 찍는 사건이 일어났다. 마우리초가 청부업자의 총에 맞아 사망한 것이었다. 이를 사주한 것은 다름아닌 전처 파트리차 레지아니였다. 경찰이 2년간의 추적 끝에 그녀를 찾아냈을 때의 일화는 유명하다. 옷을 갈아입을 잠시 동안의 시간을 주자 그녀가 화려한 모피 코트를 걸치고 나타난 것. 파트리차 레지아니는 1998년 법정에서 29년 형을 선고받았는데, 2000년에 감옥에서 자살을 시도했다 실패해 또 한 차례 뉴스에 실렸다. 이때 그녀는 "자전거 위에서 웃느니 롤스로이스 안에서 울겠다."라는 말을 남겼다.

크리에이티브 디렉터, 톰 포드의 등장

구찌를 되살린 것은 1990년에 디자인 팀에 들어온 디자이너 톰 포드였다. 1993년, 인베스트코가 구찌의 나머지 주식을 전량 매수한 후 내부적으로 많은 변화가 있었다. 돈 멜로는 구찌를 떠났고, 도메니코 데

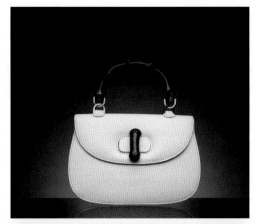

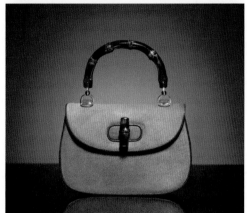

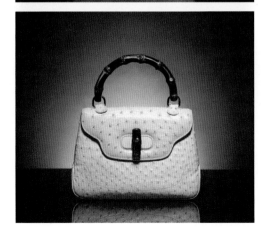

빈티지 구찌 뱀부백

구찌 서울 플래그십 스토어

솔레는 최고업무책임자가 되었으며, 톰 포드는 디자인 총괄 이사가 되었다. 1994년의 일이다.

이런 변화 속에 톰 포드는 매우 과감한 행보를 보여 주었다. 그는 매장 디자인, 광고까지 총괄하며 구찌에 그 어느 브랜드에서도 찾아볼 수 없는 섹시함의 유전자를 불어넣었다. 로고나 홀스빗 상징 등 구찌에 남아 있던 유산을 현대적으로 재해석해 새로운 컬렉션으로 등장시킨 것도 톰 포드의 아이디어. 구찌는 그냥 구찌가 아니라 '구찌 by 톰 포드'가 되었고, 새로운 팬들이 생겼다. 니콜 키드먼, 기네스 팰트로, 요르단의 라니아 왕비, 스팅, 톰 크루즈, 믹 재거, 브래드 피트 등 톰 포드의 추종자들은 일일이 열거하기도 힘들다. 패션계의 얼음공주로 유명한 안나 윈투어 미국 《보그》 편집장은 지금껏 패션쇼를 보면서 딱 한 번 활짝 웃었는데, 그게 바로 '구찌 by 톰 포드' 였다. 마돈나 역시 톰 포드의 팬이다. 마돈나는 구찌 컬렉션을 보던 중 체면을 차리지 않고 '톰 포드'를 큰 목소리로 연호해 그의 열렬한 팬임을 과시했다. 1995년, 톰 포드는 자신의 입지에 쐐기를 박았다. 그가 선보인 구찌의 가을/겨울 컬렉션의 '젯셋 글래머' 테마가 크게 히트한 것. 구찌는 패션계의 중심에 우뚝 섰다. 1998년 유럽언론협회는 구찌를 '올해의 유럽 기업'에 선정했다.

2000년, 구찌는 PPR그룹과 전략적 제휴를 맺었다. LVMH의 아르노 회장이 구찌를 인수하려 하자 LVMH의 라이벌인 PPR 그룹의 프랑수아 피노와 손을 잡은 것(원래 LVMH는 1991년 구찌 인수를 놓고 고민하다가, 재기 불가능이라는 판단을 내린 후 인수를 포기한 터였다. 구찌가 예상 밖으로 선전하자 아르노가 뒤늦게 생각을 바꾼 것이었다). "아르노가 경영권을 취득한다면 나는 구찌에서 나오겠다."라며 엄포를 놓고 구찌 그룹을 지켜낸 톰 포드와 도메니코 데 솔레의 위상은 더욱 높아졌다.

하지만 2004년 7월, 결국 톰 포드와 도미니크 데 솔레는 경영진과의 마찰로 구찌를 떠났다. 이들이 떠난 것만으로도 구찌 그룹의 주식이 10 퍼센트 가까이 떨어졌다. 누가 톰 포드의 뒤를 이어 구찌의 수장이 될 것인지? 비상한 관심 속에 정열적인 이탈리아 여인, 프리다 지아니니가 등장했다. 2002년, 펜디에서 구찌 액세서리 팀으로 옮겨 와 톰 포드와 호흡을 맞춰 오던 그녀는 톰 포드가 구찌를 떠난 2005년, 액세서리 라인을 맡아 성공적인 작품들을 내놓았다. 덕분에 사람들의 우려와 달리 오히려 매출이 껑충 뛰었고, 그녀는 액세서리 디렉터에서 전체를 총괄하는 크리에이티브 디렉터가 되었다. 이후 4년 동안 구찌의 매출은 46 퍼센트 신장했다.

2012년에 리노베이션한 구찌 코리아의 플래그십 스토어 역시 프리다 지아니니의 작품이다. 그녀는 총 5개 층의 이 건물을 직접 디자인했고, 14개월의 리노베이션을 통해 재오픈할 때에는 무궁화를 모티프로 한 한정판 컬렉션까지 내놓는 열정을 보여 주었다. 프리다 지아니니는 이 백을 만들 때까지만 해도 한국에 와 본 적이 없었지만, 구찌 디자인 팀에 한국인이 있어서 순조롭게 작업했다는 후문이다.

2014년 12월. 구찌는 프리다 지아니니의 퇴임을 발표하고 알레산드로 미셸을 새로운 크리에이티브 디렉터로 임명했다. 프리다 지아니니의 퇴임 이후 지방시의 수석 디자이너인 리카르도 티시, 발렌티노의 수석 디자이너인 마리아 그라치아 치우리 등을 영입할 것이라는 소문이 돌았으나 구찌의 선택은 프리다 지아니니의 오른팔이자 2011년부터 구찌의 액세서리 라인을 디렉팅 했던 알레산드로 미셸을 승진시키는 것이었다. 화제성 높은 유명 디자이너를 영입하기 보다는 조용하고도 안정된 선택을 한 셈이다.

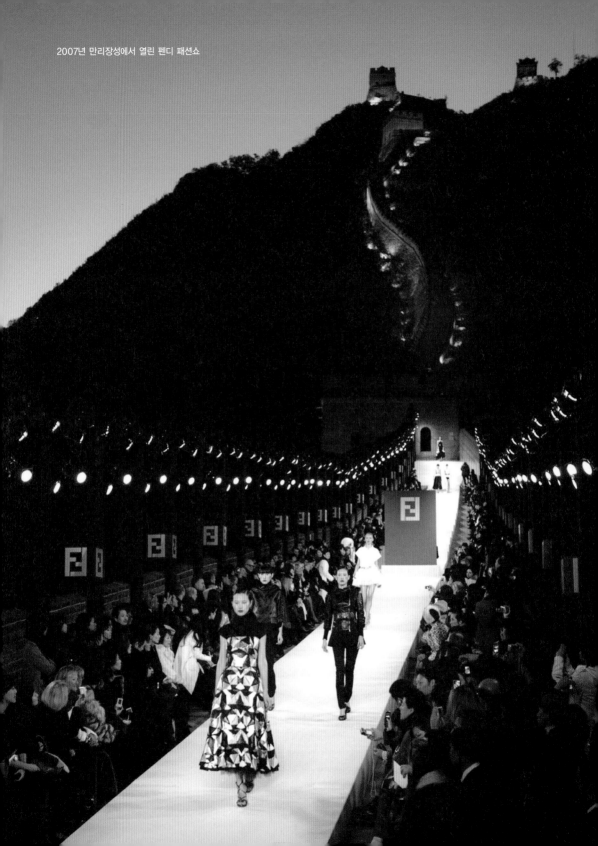

2007년 만리장성에서 열린 펜디 패션쇼

펜디 | Fendi

만리장성에서 패션쇼를 여는 미션 임파서블 정신,
새로움에 도전하는 실험적 명품의 역사를 쓰다

　　2007년 10월, 펜디는 중국 만리장성을 패션쇼를 위한 런웨이로 만
들어 버렸다. 난공불락의 성답게 만리장성에서의 패션쇼는 무엇 하나
만만치 않았다. 패션쇼를 하기 위해 필요한 전기를 산 위로 끌어와야
했고, 옷을 나르는 지극히 평범한 일조차 전략이 필요했다. 보통의 패
션쇼라면 기존의 매뉴얼대로 진행될 일 하나하나가 모두 난제였다. 그
러나 펜디는 도전을 즐겼다. 그리고 아주 작은 부분 하나에까지 정성을
들였다. 패션쇼가 끝난 후 있을 파티에서 쓸 그릇 하나까지도 직접 중
국 현지에 있는 가마에서 주문한 것이 그 증거다. 차라리 이탈리아에서
도자기를 공수해 오는 편이 쉽지 않았을까? 현지의 그릇을 쓰는 것이
이 이벤트를 더욱 매혹적으로 만들어 줄 것이라는 생각이었다.

　　동양의 땅은 처음 밟아 본다는 할리우드의 스타 케이트 보스워스, 장
쯔이, 그리고 한국의 여배우 전도연 등 세계적인 스타들이 참석한 가운
데 쇼는 시작되었다. 중국인들이 행운의 숫자라 여기는 8을 이용, 총 88
미터의 무대 위로 88명의 모델이 패션쇼를 펼쳤다. 밍글링(패션쇼가 시

작되기 전에 미리 샴페인을 마시고 이야기를 나누며 즐기는 것)을 하는 것부터 시작해 패션쇼가 진행되는 그 순간까지도 모든 것은 그야말로 환상적이었다. 한국에서도 패션지 기자뿐 아니라 특파원들이 나와 취재를 했고, 9시 뉴스에 보도되었다. 패션쇼가 9시 뉴스에 보도되는 것 자체가 이례적이었다. 패션이라는 것이 '즐기는 것' 보다는 '특정인들의 사치품' 이라는 인식이 강한 국내 정서 때문에 더욱 그랬다.

펜디, 활기찬 도전의 역사

누가 감히 만리장성에서 패션쇼를 하겠다는 생각을 했을까? 펜디의 이런 대담함은 곧 펜디의 역사다. 브랜드의 탄생 초기부터 여성 CEO가 경영에 적극적으로 참여한 것 또한 흥미롭다.

펜디는 1925년, 에두아르도 펜디와 아델 펜디 부부가 로마의 델 플레비치토 거리에 핸드백과 모피를 파는 가게를 열면서 시작되었다. 부인인 아델 펜디는 결혼 전에 이미 모피와 가죽을 파는 가게를 운영한 적이 있었다. 부부는 시대의 흐름을 잘 읽었다. 제1차 세계대전 이후 산업화 시기를 겪은 이탈리아에는 신흥 중산층이 크게 늘었다. 이들은 손으로 정성껏 만든 고급 제품을 원했다. 매우 적극적인 여성이었던 아델 펜디는 최고의 마구 용품을 만드는 장인을 찾아가 펜디를 위해 일해 줄 것을 청했다. 그렇게 1925년에 탄생한 것이 셀러리아백이다. 셀러리아는 이탈리아어로 말안장을 제작하는 워크숍을 뜻한다.

사업은 번창했고, 펜디의 명성은 1930년대와 1940년대를 거치면서 로마 밖까지 퍼져 나갔다. 제2차 세계대전이 끝난 후인 1946년부터는 펜디 부부의 다섯 딸인 파울라, 안나, 프랑카, 카를라, 알다가 경영에

펜디의 첫번째 매장 전경

합류했다. 이들은 브랜드의 DNA라 할 수 있는 가죽과 모피 연구에 매
진했다.

　펜디의 터닝 포인트는 다섯 자매가 당시 파리에서 이름을 날리는 신
인 디자이너였던 칼 라거펠트를 만난 것이었다. 그렇게 1965년부터 칼
라거펠트는 펜디와 함께 일했다. 그가 샤넬의 합류한 1984년보다 훨씬
이전이다. 칼 라거펠트가 펜디에서 가장 먼저 한 일은 모피에 대한 고
정관념을 깨는 것이었다. 당시 모피는 크고 묵직하고 눈에 띄는 비싼
옷이었다. 하지만 칼 라거펠트는 모피를 보통의 직물처럼 다뤘다. 자르
고, 짜고, 박음질을 하는 등 다양한 가공법을 사용해 모피를 제작한 결

과 일상생활에서도 입을 수 있는 가볍고 부드러우며 패셔너블한 모피 제품들이 탄생했다. 이런 전통은 지금까지도 계속되고 있다. 펜디 모피는 단순히 과시용이 아니라 패션에 대한 실험 정신을 보여 주는 것이다. 2008년 가을/겨울 컬렉션에서는 24캐럿 순금을 가루로 날려 모피에 코팅한 제품을 선보였는데, 예상과는 달리 더없이 가볍고 부드러운 모피 본래의 성질을 그대로 살렸다. 펜디를 상징하는 더블 F 로고 역시 'Fun Fur'라는 뜻이다. 이 역시 칼 라거펠트가 만든 것. "로고는 인종, 언어, 문화에 관계없이 소리 없이 말한다."라는 칼 라거펠트의 지론대로 펜디를 알리는 데 큰 역할을 했다.

1985년에는 이런 공을 인정받아 로마 국립현대미술관이 '펜디-칼 라거펠트, 그들의 역사'라는 이름의 전시회를 열었다. 이는 펜디 창립

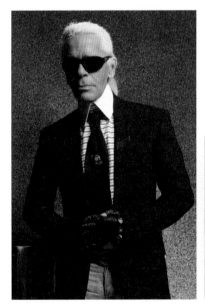

펜디의 수석 디자이너 칼 라거펠트(좌)
펜디를 상징하는 더블 F 로고(우)

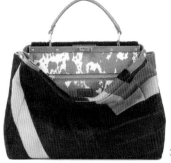

1,2 2012년 봄/여름 펜디 컬렉션
3 펜디 피카부백

60주년과 펜디와 칼 라거펠트 합작 20주년을 기념하는 전시로, 이들이 함께 컬렉션을 만들어 가는 과정을 담은 것이었다. 진입 장벽이 높은 박물관이 패션에 문을 활짝 열었다는 점에서 의미 깊은 일이기도 했다.

현재 펜디의 대주주는 LVMH 그룹이다. 2001년, LVMH 그룹은 프라다 그룹이 보유하고 있던 펜디 주식 지분을 넘겨받았고, 그다음 해에는 펜디 가문에서 보유하고 있던 지분까지 인수, 2004년부터 유일한 대주주가 됐다. LVMH의 품에서 펜디는 더욱 힘을 싣는 모습이다. 2005년에는 론칭 80주년을 맞아 로마에 팔라조 펜디를 오픈하고 대대적인 파티를 벌였다. 한류 스타인 이병헌도 여기 참석했다. 건축가 피터 마리노가 건축한 팔라조 펜디 안에는 세계에서 가장 규모가 큰 펜디 부티크를 비롯해 모피를 연구하는 아틀리에와 펜디 디자인 스튜디오가 집결해 있다. 칼 라거펠트는 일주일에 한 번씩 이곳으로 와 이 모든 연구의 결과물을 하나의 패션으로 종합해 놓는다.

1990년대 미니멀리즘을 깬, 혁신의 백

칼 라거펠트와 함께 펜디의 크리에이티브 디렉터 역할을 맡고 있는 또 한 사람이 있다. 바로 창업자인 펜디 부부의 손녀이자, 안나 펜디의 딸인 실비아 벤추리다. 그녀는 어린 시절부터 칼 라거펠트를 삼촌이라고 부르며 그의 작업을 지켜보았다. 조용하고 내성적이지만 패션에 대한 비전을 피력할 때면 이탈리아 여인 특유의 한 톤 높은 목소리가 배어 나온다. 무엇보다 그녀가 만들고 1997년에 첫 선을 보인 바게트백은 펜디를 현재의 위치에 올려놓은 일등공신이다.

바게트백은 이름처럼 프랑스 사람들이 즐겨 먹는 빵에서 힌트를 얻

다양한 소재와 컬러, 디테
일로 하나 하나가 한정판
인 펜디 바게트백

어 만든 가방이다. 프랑스 사람들은 장을 보고 나면 바게트를 옆구리에
끼고 다녔는데, 실비아 벤추리니는 이런 모습을 보고 영감을 받아 백을
디자인했다. 작은 사이즈의 숄더백은 부드러운 소재로 만들어 옆구리
에 끼기 편한 것이 특징이었다. 무엇보다 바게트백의 미덕은 '다양성'
에 있다. 600가지 이상의 다양한 컬러와 소재, 패턴, 장식을 적용, 모든
백이 '리미티드 에디션'의 가치를 가진다.

　　실비아 벤추리니는 이렇게 회상했다.

"처음 바게트백을 만들었을 때 사람들은 어리석고 쓸모없는 백이라 고 말했다."

그도 그럴 것이 바게트백을 선보인 1990년대는 장식을 배제하고 극도로 심플한 것을 지향하는 미니멀리즘이 대세였다. 하지만 바게트백은 이런 경향과는 정반대로 수공예적인 요소를 담뿍 담았기 때문에 처음에는 사람들이 낯설어 했다. 하지만 곧 멋진 사람들이 모이는 패션쇼장 근처에는 바게트백을 든 여인들로 넘실댔다. 이를 모으는 수집가도 생겨났다. 바게트백은 지금까지 전 세계적으로 1000가지 종류가 80만

셀러리아 라인을 만들 때 사용하는 장식과 도구

개 넘게 판매되었다. 한국의 국립국어원에서도 바게트백을 "[명사] 옆구리에 끼고 다닐 수 있도록 납작하게 만든 가방"이라는 뜻의 신어로 등록해 명사로서 인정하고 있다.

이탈리아 장인 정신을 담다

펜디를 지탱하는 또 다른 힘은 이탈리아 장인 정신이다. 펜디는 1994년, 펜디 장인 정신을 상징하는 셀러리아백을 부활했다. 현재의 셀러리아 라인은 초기에 그랬던 것과 똑같이 마구를 제작하는 장인인 '새들러 마스터'가 제작의 모든 과정에 관여한다. 가죽의 선택 과정도 세심하다. 이탈리아 토스카나 최고의 제혁소에서 만든 최고급 로만 가죽을 사용한다. 셀러리아백의 디자인 특징인 굵은 스티치는 기름을 먹인 실을 사용한 것으로 이는 고대부터 이어진 전통 로마 기법이다. 안감에도 가죽이나 스웨이드를 사용하고 가죽의 가장자리는 솔질을 하는 것 같은 방식으로 마무리한다. 더블 F 버클과 내부의 실버 플레이트에는 제품 고유의 시리얼 넘버를 새긴다. 이 모든 공정이 장인의 노력과 시간을 필요로 하는 것으로, 그 결과로 나온 백은 매우 유연하면서도 튼튼하다.

셀러리아 라인은 메이드 투 오더 서비스(개인 주문)를 통해서도 주문이 가능하다. 메이드 투 오더 서비스의 주문은 15가지 컬러의 송아지 가죽과 세 가지 컬러의 엘리게이터 가죽 중에 하나의 소재를 선택하는 것으로 시작한다. 그다음에는 디자인을 정하는데, 기존 셀러리아 라인에 있는 열 가지 모델이나 혹은 네 가지 다른 모양의 모델 중 하나를 선택할 수 있다. 그리고 마지막으로 원하는 이니셜을 정하면 된다. 가방

셀러리아 린다백

뿐 아니라 카시트, 헬멧, 골프 장갑 등 원하는 제품을 제작하는 것도 가능하다. 때문에 셀러리아 라인은 남자들이 꽤 관심 있을 법한 화제도 종종 만들어 낸다. 2009년 5월에는 빈티지 자동차 경주 대회인 밀레밀리아에 펜디 셀러리아로 브랜딩한 1951년산 빈티지 재규어 XK120이 출전했다. 호화롭게 단장한 멋진 노신사 같았던 재규어는 이탈리아 브레시아에서 출발해 로마까지 거뜬히 왕복 주행했다. 펜디는 셀러리아 라인으로 자전거도 만들며 럭셔리의 정점을 보여 주었다. 이탈리아에서 핸드메이드 자전거로 유명한 아비치 사와 공동으로 만든 자전거가 그것. 철제 프레임에 크롬 소재 브레이크, 수공으로 마무리한 가죽 안장, 신문 거치대 등 전형적인 이탈리아 스타일의 자전거에 GPS 네비게

이터 홀더, 가젤 털로 만든 사이드 백, 셀러리아 로고를 새긴 로만 가죽의 미니 트렁크 등을 더한 자전거는 명품이란 무엇인지를 보여 주었다. 2011년 9월, 프랑크푸르트 오토쇼에서는 모든 남성들의 로망인 이탈리아 슈퍼카 마세라티 그란카브리오가 펜디의 이름으로 선보이기도 했다. 이는 펜디의 수석 디자이너인 실비아 벤추리니가 직접 디자인한 것. 다크 그레이 컬러 도장을 3중으로 하고 셀러리아 핸드백에 사용하는 최상급 소가죽으로 내부 시트를 만들었으며 19인치의 바퀴 중앙에는 펜디를 상징하는 더블 F 로고를 넣었다. 펜디는 이 마세라티 그란카브리오 펜디를 타고 이탈리아 전역을 돌며 곳곳의 유서 깊은 공방을 찾아냈다. 이는 'The Whispered'라는 이름의 프로젝트 하에 책과 다큐멘터리로도 제작되었는데, 이탈리아 시골 여행에 대한 욕구를 자극하는 매우 볼만한 작품이다.

이탈리아 장인 정신에 대한 펜디의 자부심은 2011년부터 진행되고 있는 핸드메이드 프로젝트 '파토 아 마노'에서도 엿볼 수 있다. 이는 펜디가 셀러리아 라인의 제품을 만들고 남은 재료를 재활용해 아티스트에게 새로운 작품을 만들어 줄 것을 요청하는 프로젝트다.

펜디와 마세라티가 합작해 만든
마세라티 그란카브리오

2011년 한강 세빛둥둥섬에서 열린 펜디 컬렉션

영화 《로열 테넌바움》의 기네스 펠트로는 내내 펜디 모피를 입고 등장한다.

　셀러리아 라인을 만드는 장인과 펜디가 선정한 아티스트와의 콜라보
레이션은 펜디 매장에서 직접 라이브로 실연되기도 했다. 덕분에 펜디
고객들은 막연히 말로만 전해 듣던 장인을 실제로 만나고, 그들이 쓰는
도구와 작업 과정을 볼 수 있었다. 국내에서는 파토 아 마노 프로젝트
의 일환으로, 펜디 매장에서 펜디의 장인과 디자이너 이광호, 이현정
등이 함께 작업하는 모습을 보여 준 바 있다.

버버리를 대표하는 체크, 개버딘, 울

버버리 | Burberry

전장에서 꽃핀 클래식 패션의 정수,
이제는 '젊음'을 말한다

 형사 콜롬보, 가을 남자, 영화 《카사블랑카》의 험프리 보가트…. '바바리코트'라고 불리며 과거에는 주로 쓸쓸한 가을 남자의 상징처럼 여겨졌던 트렌치코트는 변신에 변신을 거듭하고 있다. 그 첫 시작은 디자이너 미구엘 애드로버였다. 패션과 관련된 정규교육을 받은 경험이 없는 양치기 출신 청년이 패션 디자이너가 된 것만으로도 큰 화제가 되었는데, 그는 버버리의 트렌치코트를 뒤집고 해체하여 새로운 스타일을 만들었다. 트렌치코트의 안감을 뒤집어 겉으로 내놓는 이 발칙한 옷은 패션지의 많은 페이지를 장식했고, 디자이너는 스타덤에 올랐다. 여담이지만 이후 그는 중동 스타일을 컬렉션에 도입했는데, 공교롭게도 9.11 테러가 일어나 패션계의 저편으로 사라진 비운의 디자이너이기도 하다. 아무튼 미구엘 애드로버 이후 트렌치코트를 새롭게 재해석하는 것은 언제나 패셔너블한 시도가 되었다. 덕분에 최근 트렌치코트는 진화를 거듭하고 있다. 전통적인 개버딘 소재로 된 것은 물론 실크, 레이스, 가죽에서 심지어 뱀가죽, 악어가죽 등 이국적인 소재로도 만들어지

고 있다. 이런 다양성으로 인해 트렌치코트는 매우 패셔너블한 사람에게나, 전혀 그렇지 않은 사람에게나 꼭 필요한 옷이 되었다. 멋있는 사람은 멋있는 사람대로, 못생긴 사람은 그 모습대로, 그 누가 입어도 인상적인 장면을 연출하는 옷이다. 이런 트렌치코트의 정수는 역시 버버리이다.

트렌치코트와 윈스턴 처칠, 영국의 자부심

1853년, 영국 브랜드인 아쿠아스큐텀은 방수성이 뛰어나면서도 유연한 아우터를 만들어 레인코트로 인기를 끌었다. 하지만 완벽한 방수는 아니었다. 이후 1890년에 토마스 버버리가 개버딘 소재로 트렌치코트를 만들면서 오히려 원작보다 더 큰 인기를 모았다. 당시 포목상이었던 토마스 버버리는 농부의 작업복을 보고 아이디어를 얻었다. 마 소재로 만든 농부의 작업복은 여름에는 시원하고 겨울에는 따뜻했으며 방수성까지 뛰어났다. 토마스 버버리는 이집트산 면을 촘촘하게 직조하고 여기에 비밀스러운 방수 코팅을 한 뒤 개버딘이라고 이름 붙였다. 고무가 아닌 재료를 사용해 방수 효과를 주는 것은 매우 혁명적이었다. 개버딘은 뛰어난 기능성 덕분에 아우터 소재로 큰 인기를 모았다.

이후 제1차 세계대전이 발발했다. 버버리 트렌치코트는 전장에서 애용되었다. 당시 연합군의 전쟁 사령부는 토마스 버버리에게 전투용 코트를 만들어 줄 것을 요청, 이에 버버리는 연합군 장교들이 입을 50만 벌의 코트를 제작했다. 이 옷은 개버딘 소재를 사용하여 방수, 방한 기능이 뛰어났을 뿐 아니라 전시를 대비한 특별한 장치 또한 부착되었다. D자형 고리를 달아 수류탄, 지도, 탄약통이 든 가방을 갖고 다닐 수 있

1 버버리 트렌치코트를 착용한 장교
2 버버리의 옛 광고
3 버버리의 아카이브 북

도록 했고, 쌍안경과 방독면을 달기 위해 어깨에 견장을 추가했다. 오른쪽 가슴 부분에 덧댄 천은 장총의 개머리판이 닿아 원단이 마모되는 것을 방지하는 기능을 했다. 이처럼 트렌치코트의 모든 디자인적 요소는 전시 상황의 필요에 의해 생겼다. 장교들은 이 코트를 입을 때 적의 탄환으로부터 몸을 보호할 수 있는 참호 즉, 트렌치에 들어갔는데, 덕분에 트렌치코트라는 이름이 붙었다. 제2차 세계대전, 영국을 승리로 이끌었던 영웅 윈스턴 처칠 총리는 트렌치코트를 입은 모습으로 종종 공식 석상에 등장했다.

트렌치코트의 뛰어난 기능성은 왕실에까지 전해졌다. 영국 왕실 최고의 패셔니스타였던 에드워드 7세, 그는 영국 신사 패션의 아이콘인 윈저 공의 할아버지로, 패션 센스만큼은 윈저 공을 능가했다. 에드워드 7세가 입는 옷, 그리고 그가 옷을 입는 방식은 왕실을 거쳐 전 영국에 유행했다. 이런 에드워드 7세가 항상 즐겨 입는 옷이 있었으니 바로 버버리의 트렌치코트였다. 에드워드 7세는 평소 "내 버버리를 가져오라." 라는 말을 입버릇처럼 달고 살았는데, 이는 사람들이 트렌치코트를 '버버리'라고 줄여서 부르는 계기가 되었다. 이후 1919년, 에드워드 7세의 아들인 조지 5세는 왕위에 오른 뒤 토마스 버버리에게 영국 왕실의 재킷과 코트를 만들어 정식으로 납품할 것을 명했다. 1950년, 버버리는 조지 6세의 방한복을 제작하기도 했다. 이후로도 영국 왕실의 버버리 사랑은 계속되었다. 1955년에는 영국 여왕이 품질 보증서인 '로열 워런티'를 버버리에 수여했다. 이후 버버리는 여섯 차례 수출상을 수상하며 영국을 대표하는 브랜드가 되었고 그 이름은 옥스퍼드 사전에 등재되었다. 버버리의 창시자인 토마스 버버리는 이렇게 자신감을 표현했다. "영국이 낳은 것은 민주주의와 스카치위스키, 그리고 버버리 코트다."라고.

탐험가에서 스타까지, 유명인들이 편애하다

트렌치코트는 탐험가들과도 함께했다. 1911년 12월 14일, 최초로 남극 탐험에 성공한 노르웨이의 탐험가 로알 아문센 선장. 그는 탐험에 성공한 후, 자신이 요청한 대로 머리부터 발끝까지 겹겹의 개버딘으로 만든 버버리의 아우터가 남극의 혹한과 바람으로부터 자신을 보호해 줬다고 소감을 밝혔다. 남극 탐험에 성공한 것을 동료 탐험가인 스콧 선장에게 알리기 위해 남극에 버버리의 개버딘 소재 텐트를 남겨 두고 왔다는 일화 역시 유명하다. 아문센은 훗날 극동 지방으로 썰매를 끌고 탐험을 갈 때에도 버버리의 트렌치코트를 착용했다. 선장뿐 아니라 산악인, 비행기 조종사들도 버버리 트렌치를 즐겨 입었다. 특히 비행기 조종사들은 버버리의 트렌치코트가 가벼우면서도 외풍을 막아 준다는 이유로 이를 선호했다. 그들은 비행을 마치고 돌아온 후 종종 버버리에 감사의 편지를 보냈다. 1919년 최초의 대서양 횡단자인 알콕 경 역시 버버리를 입고 비행에 성공했다.

1950년대에 들어서면서부터 트렌치코트는 패션 아이템으로 등극했다. 그 배경에는 은막의 스타들이 있었다. 로버트 테일러는 비비안 리와 함께 출연한 영화 《애수》에 트렌치코트를 입고 나왔다. 멋진 모습으로 워털루 다리 위에서 과거를 회상하던 장면 덕분에 1960년대 한국에도 트렌치코트 바람이 불었다. 《티파니에서 아침을》의 오드리 헵번은

트렌치코트가 남성의 전유물이라는 고정관념을 깼고, 1970년대 《크레이머 대 크레이머》의 메릴 스트립, 1980년대 《나인 하프 위크》의 킴 베이싱어는 당대 가장 인상적인 트렌치코트 스타일링을 보여 준 주인공이다. 특히 《크레이머 대 크레이머》에 출연한 메릴 스트립과 증권가를 배경으로 한 영화 《월 스트리트》에 나온 마이클 더글러스는 촬영 기간 내내 실제로도 버버리의 트렌치코트를 입었다고 한다. 이들은 혹시나 트렌치코트를 못 입게 될 경우에 대비해 항상 같은 옷을 두 벌씩 준비했다. 이 밖에도 영화 《한밤의 암살자》의 알랭 들롱, 《언터처블》의 케빈 코스트너, 《딕 트레이시》의 워렌 비티, 《영웅본색》의 주윤발, TV 시리즈인 《형사 콜롬보》의 피터 포크 등 수많은 스타들이 영화에 트렌치코트를 입고 등장해 고유의 캐릭터를 만들어 나갔다.

조시 부시 대통령, 재클린 케네디, 《달과 6펜스》로 노벨문학상을 수상한 W. 서머싯 몸, "우물쭈물하다 내 이럴 줄 알았지."라는 유명한 묘비명을 남긴 영국의 극작가 조지 버나드 쇼 등도 평소 버버리의 트렌치코트를 즐겨 입은 유명인이다.

버버리, 제2의 전성기

버버리는 오히려 너무 많은 매장에서 판매되면서 위기를 맞았다. 이미지에 타격을 입은 것이다. 한때 영국 해러즈백화점은 아예 버버리를 취급하지 않겠다고 선언했다. 이에 버버리는 1997년, 미국 삭스 피프스 에비뉴 백화점 회장이었던 로즈메리 브라보를 CEO로 영입하고 체질 개선에 나섰다. 로즈메리 브라보는 버버리의 오랜 틀을 깨는 것에 초점을 맞췄다. 버버리의 DNA인 체크무늬를 과감하게 없앤 옷들을 선보이도

버버리의 남녀 트렌치코트

록 했고, 스텔라 테넌트, 케이트 모스 등 젊고 감각적인 영국 출신 모델을 광고에 기용했다. 2001년에는 구찌, 도나 카란의 수석 디자이너였던 크리스토퍼 베일리를 영입했다. 35세가 채 안 된 젊은 디자이너의 영입은 버버리의 체질개선에 매우 중요한 역할을 했다. 크리스토퍼 베일리는 가장 트렌디한 라인인 버버리 프로섬 컬렉션을 통해 트렌치코트, 체크무늬 등 영국적인 전통을 멋지게 재해석하고 있다. 그는 트렌치코트 고유의 형태에 변형을 주거나 소재를 다양하게 하고, 과감한 액세서리를 매치하기도 한다. '펑크'라는 영국적인 전통을 불어넣는 것도 그의 장기다. 목이 부러질 듯 무거워 보이는 인조 크리스털 목걸이라든가, 보기만 해도 무시무시한 뾰족뾰족한 금속 소재의 팔찌 등 시즌마다 독특한 액세서리를 개발해 영국적인 전통에 날카로운 에지를 불어넣는다. 상업성과 예술성 사이에서 선 그의 균형 감각은 탁월하다.

2006년에는 새 CEO 안젤라 아렌츠가 취임했다. 그녀와 함께 도나 카란에서 근무하며 좋은 인상을 받았던 버버리의 수석 디자이너 크리스토퍼 베일리가 안젤라 아렌츠를 적극적으로 추천했다고 전해진다. 아마도 세 아이의 엄마이면서도 25년 동안의 커리어 중 단 한 번도 결근한 적이 없다는 전설적인 철두철미함이 좋은 인상을 남기지 않았을까 싶다. 안젤라 아렌츠의 취임 이후인 2008년, 버버리는 사상 최초로 매출 10억 파운드를 달성하였다(안젤라 아렌츠는 이런 공을 인정받아 2014년 애플의 부사장으로 영입되었다).

적극적인 온라인 마케팅도 인상적이다. 2010년부터 버버리는 컬렉션을 온라인으로 생중계하기 시작했다. 자사의 디지털 플랫폼뿐 아니라 70여 개 온라인 뉴스채널 등을 총동원한 대규모 중계를 통해 전 세계 1억 명이 패션쇼를 동시에 관람할 수 있도록 했다. 2010년에는 광고 캠페인에 디지털 인터렉티브 방식의 촬영 기법을 도입했다. 총 40여 대의 카메라를 동원해 제작한 광고로, 사용자가 관심 있는 제품에 마우스를 대면 제품이 확대되고 회전해 보다 정확한 정보를 제공한다.

버버리의 공식 웹사이트에서는 아예 비스포크 트렌치코트를 론칭했다. 이 고객의 스타일과 취향에 맞게 직접 선택하여 주문하는 주문복 시스템. 덕분에 몇 번의 클릭으로 원하는 길이, 소재, 컬러, 디자인의 '나만의 트렌치코트'를 설계하고 주문할 수 있다. 이처럼 기성복과 맞춤복의 장점을 살린 비스포크 서비스가 있는 브랜드는 많지만, 이를 온라인에서 선보인 것은 버버리가 처음이다. 버버리는 트위터와 페이스북 등 SNS를 통해서도 대중과 소통하고 있다. 음악에 관심이 많은 디자이너 크리스토퍼 베일리는 종종 자신이 즐겨 듣는 음악을 추천해 주며 버버리의 팬들과 소통하고 있다.

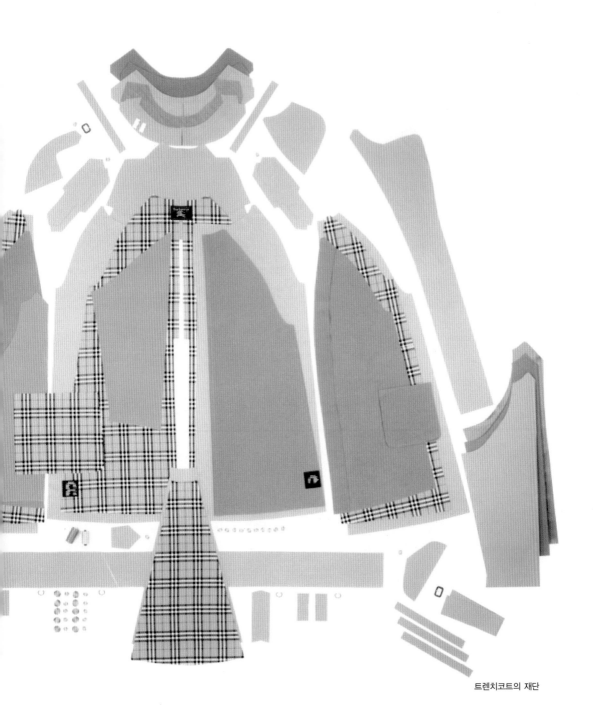

트렌치코트의 재단

몽끌레르 패딩을 착용한 스키어들

몽끌레르 | Moncler

보통의 패딩과는 비교 불가!
명품 패딩의 처음과 끝

 1980년대의 산물인 패딩 파카의 유행이 돌아왔다. 국내에서 인기가 있기 몇 년 전부터 이미 유럽의 거리는 패딩으로 뒤덮였다. 그 중심에는 몽끌레르라는 브랜드가 있다. 몽끌레르는 세계 최초로 나일론과 다운으로 된 퀼팅 재킷을 선보인 브랜드. 1968년에는 프랑스 동계 올림픽의 공식 파트너였을 정도로 유명했지만, 이후 매각, 인수 등 위기에 봉착한 것도 사실이다. 하지만 2003년, 이탈리아의 기업가인 레모 루피니가 몽끌레르의 지분을 인수하면서 제2의 전성기를 맞는다. 레모 루피니는 경영뿐 아니라 디자인까지 총괄하며 몽끌레르에 새로운 기운을 불어넣었다. 곧 유행에 민감한 이탈리아의 패션 피플들은 고급스러운 모직 코트 대신 몽끌레르 패딩을 입기 시작했다. 펠트로 된 몽끌레르 마크는 자랑스러운 것이 되었다. 안감에 커다랗게 부착된 카툰 형식의 세탁법과 관리법 또한 유머러스하고 스타일리시했다.

 무엇보다 몽끌레르는 여러 유명 디자이너들과 함께 작업하며, 스포티한 패딩 파카에 럭셔리한 이미지를 덧붙였다. 다운 파카의 상징인 지

퍼 대신 단추를 사용하고, 퍼 트리밍을 하는 등 다양한 시도를 했다. 파리《보그》의 편집장인 엠마누엘 알트가 검은색 패딩을 입고 컬렉션에 등장한 모습은 카리스마 그 자체였다. 마돈나, 사라 제시카 파커, 줄리안 무어도 몽끌레르를 즐겨 입고 국내에도 드라마《시크릿가든》에서 현빈, 영화《아저씨》에서 원빈이 몽끌레르를 입었다.

산악인과 함께 시작한 역사

몽끌레르의 창립자는 산악 장비를 고안하고 다수의 특허를 보유한 발명가이기도 했던 르네 라미용이다. 그는 1952년, 프랑스 그레노블 인근 산촌인 모나스티에르 드 클레르몽에서 따온 '몽끌레르'라는 이름으로 브랜드를 론칭했다. 몽끌레르의 역사에 중요한 인물이 하나 더 있는데, 바로 라미용의 친구이자 스포츠용품 유

통업자로 일하던 앙드레 뱅상이었다. 그는 경영과 제품 생산에 여러 아이디어를 준 것으로 알려져 있다. 르네 라미용과 앙드레 뱅상은 함께 솜으로 속을 채운 침낭과 외부 덮개가 달려 있고 사이즈 조절이 가능한 텐트를 만들었다. 이 제품은 '레 라미'라는 별칭을 얻으며, 휴가에 대한 대중의 인식과 사회 변화를 상징하는 제품이 되었다. 몽끌레르 최초의 다운 재킷은 1954년에 생산되었다. 처음에는 8000미터 높이의 산 정상에 위치한 공장의 근로자들의 방한 목적으로 만들었다. 1968년에는 새로운 로고를 만들었다. 몽끌레르 마을 뒤편의 작은 산인 몽 에귀의 형태에서 따온 이전의 브랜드 로고를 새롭게 수탉 형상으로 변경한 것으로, 이는 지금까지 사용되고 있다.

전문가들의 옷

프랑스의 전문 산악인, 리오넬 테라이는 다운 재킷의 우수한 기능성과 상품성에 주목한 최초의 인물이다. 리오넬 테라이는 캐나다 원정에서 돌아오는 길에 몽끌레르의 창립자인 라미용을 만났다. 그리고 극한의 추위를 견디

게 해 줄 방한복과 장갑, 침낭과 같이 실제 산악 등반 상황에 필요한 여러가지 제품을 개발해 줄 것을 요구했다. 이에 리오넬 테라이의 이름을 딴 새로운 라인이 탄생했다. 실제 테스트를 기반으로 보다 완벽해진 몽끌레르의 새로운 제품들은 특히 각국의 유명 산악 등반대 사이에서 큰 인기를 끌게 된다. 1954년, 이탈리아 카라코럼 원정대의 일원인 아킬레 콤파노니와 리노 라체델리가 몽끌레르의 다운 재킷을 입었고, 1955년, 해발 8,470미터의 마칼루 등반에 도전하는 프랑스 원정대 역시 몽끌레르 제품을 사용했다. 1964년, 몽끌레르는 리오넬 테라이가 조직한 알래스카 원정대의 공식 납품 업체로 선정되었다.

1959년 몽끌레르의
포스터

1968년, 몽끌레르는 그레노블 동계 올림픽의 프랑스 알파인 스키 팀 공식 후원사로 선정되었다. 이어 1972년에도 프랑스의 알파인 스키 팀을 후원했다. 몽끌레르는 스키 팀을 위한 옷을 만들면서 또 한 차례 변화를 맞았다. 처음으로 산악 원정대를 위한 두터운 이중 재킷이 아닌, 스키 대회에 적합한 가벼운 재킷을 만든 것이었다. 몽끌레르는 스키를 탈 때 옷감이 손상되지 않도록 어깨에 가죽 패드를 댄 다운 재킷을 개발했는데 이는 모든 면에서 이전의 몽끌레르를 뛰어넘는 것이었다. 이는 처음에는 '우아스카란'이라는 명칭으로 불리다가 이후 '네팔'로 개명되었다. 이후 겨울 여행과 스키 인구가 늘어나면서 이는 몽끌레르 역사상 가장 성공한 제품 중 하나로 기록되었다. 1980년대에도 몽끌레르는 발전을 거듭했다. 아웃도어 제품에 열광하던 상류층과 트렌드 세터들, 그리고 이들을 선망하는 대중과 미디어로부터 인기를 얻기 시작했다. 1988년, 패션잡지 《마담 피가로》는 모든 편집국 직원들이 몽끌레르 다운 재킷을 입고 촬영한 사진을 인쇄한 크리스마스 카드를 만들었다.

패딩의 변신은 무죄!

몽끌레르의 또 하나의 전통은 콜라보레이션을 통해 스타일리시한 아웃도어 룩을 만드는 것이다. 처음 손을 잡은 이는 스타일리스트 샹탈 토마스. 1989년까지 샹탈 토마스와 함께하는 동안 몽끌레르는 디자인에 있어 급진적 변화를 겪었다. 바로 이 시기에 몽끌레르는 지퍼 대신 단추를 사용했고 퍼 트리밍을 하는가 하면, 새틴, 양면 패브릭을 사용하는 등 패딩 파카로서는 획기적인 시도들을 많이 했다. 1999년, 몽끌레르는 최초로 봄/여름 시즌 컬렉션을 선보였다.

프랑스의 알파인 스키 팀을
후원하면서 또 한 번 업그
레이드된 몽끌레르

2003년, 이탈리아의 기업가 레모 루피니는 몽끌레르를 인수하면서
몽끌레르의 전통에 주목했다. 그는 회장과 크리에이티브 디렉터를 겸
하면서 전략을 세웠다. 산에서뿐만 아니라 도시에서도 입을 수 있는 패
딩 파카를 만들고자 한 것이다. 주로 남성용이었던 다운 재킷의 고객을
여성까지 확대하고자 한 전략 역시 효과적이었다. 이와 동시에 높은 품
질을 유지하기 위해 몽끌레르의 모든 의류는 유럽에서 생산하고, 패딩
에 사용되는 다운은 프랑스에 서식하는 거위 털만 사용한다는 원칙도
세웠다. 이런 원칙하에 유명 디자이너들과 손을 잡았다. 현재 루이 비
통의 디자이너이기도 한 니콜라 제스키에르를 비롯해 와타나베 준야,

그리고 이탈리아 패션 브랜드인 펜디와 콜라보레이션을 진행했다. 이들에게 몽끌레르를 과감히 '재해석'할 것을 요구한 레모 루피니의 전략은 탁월했다. 이후 몽끌레르는 각각의 특성을 가진 새로운 라인들을 속속 론칭했다. 그 리스트는 다음과 같다.

- 2007년 : 여성컬렉션인 '몽끌레르 감므 루즈' 론칭. 수석 디자이너는 지암바티스타 발리. 여성 라인인 만큼 수공으로 자수를 넣는 등 장식이 많고, 날씬해 보이도록 실루엣에 신경을 많이 쓴다.
- 2008년 : 남성컬렉션인 '몽끌레르 감므 블루' 론칭. 수석 디자이너는 톰 브라운. 최상급의 패브릭과 거위 털을 사용해 100퍼센트 수작업으로 만든다.
- 2009년 : 몽끌레르 'S라인' 론칭. 사카이의 디자이너인 아베 치토세가 디자인을 담당한다.
- 2010년 : 몽끌레르 'V라인' 론칭. 비즈빔 컬렉션 디자이너인 나카무라 히로키가 디자인한다.
- 2011년 : 몽끌레르 '그레노블'을 론칭. 기능성, 보온성에 초점을 맞춘 남녀 아웃도어 스포츠웨어이다.

몽끌레르는 광고에서도 패셔너블한 것을 지향한다. 이를 위해 2009년부터 4년 동안 유명 패션 포토그래퍼인 브루스 웨버에게 광고를 의뢰했다. 브랜드의 정신에 유머, 재치까지 더한 광고는 몽끌레르를 더욱 감각적으로 업그레이드했다. 이후 2014년 몽끌레르는 세계적인 사진가 애니 레보비츠와 광고를 촬영하여 변화를 꾀했는데, 브랜드의 제품을 노골적으로 부각하기보다는 개성있는 비주얼을 위해 자사의 옷을 조연으로 등장시킨다는 기존의 방향성만큼은 유지했다.

몽끌레르, 최고의 듀베

몽끌레르는 재료에 있어서도 엄격하다. 블루종 재킷 하나를 만들기 위해 300그램 이상의 최상의 듀베(거위털)를 사용한다. 지난 50년간 많은 듀베를 다뤄 온 만큼 이에 관련된 몽끌레르의 기술은 세계 최고다. 듀베는 크게 두 가지 종류로 나뉜다. 첫 번째는 깃털로, 거위의 복부와 날개 아랫부분에서 나온다. 두 번째는 깃털과 유사하지만 훨씬 작고 부드러운 솜깃털이다. 깃털과 솜깃털의 구성비는 'AFNOR G 32003' 규제에 따라 4/3/2/1 터프트로 분류한다. 깃털과 솜깃털을 배합하는 구성 비율은 다운의 품질을 좌우하는 매우 중요한 요소이며, 이에 따라 푹신함과 보온성, 경량성 등이 결정되는데, 몽끌레르는 이 중 4터프트로 만든다. 용어가 매우 어렵지만 최고의 깃털을 사용한다는 의미다!

몽끌레르는 이를 각기 다른 제품의 스타일과 특성에 맞춰 표면적에 따른 적합한 다운의 비율을 수학적으로 정확하게 계산하고, 이를 기반으로 가장 이상적인 충전 계수를 찾아내 적용하고 있다. 이처럼 좋은 듀베를 고르고 골라 사용하기 때문에 생산량 또한 한정적일 수밖에 없다. 몽끌레르는 짧은 재킷 하나에 300그램 이상의 듀베를 채워 넣는다. 국내 수입원인 신세계 인터내셔널의 설명에 의하면 항상 원하는 만큼 수입하는 것이 불가능할 정도로 물량이 부족하다고 한다.

몽끌레르는 듀베의 원산지도 엄격하게 관리한다. 몽끌레르의 듀베는 주로 프랑스 브리타니 남쪽 지방과 페리고르 지방에 서식하는 조류에서 채취한다. 이 두 곳에는 강과 호수가 많고, 기후와 토양 또한 알맞아 최고 품질의 듀베가 생산되기 때문이다. 이 지역의 기술자들이 새의 혈통을 인증하고 깃털을 채취하는 기술 또한 최고다. 이렇게 품질 좋은 듀베를 채취한 뒤, 가공하는 과정 역시 중요하다. 먼지를 제거하고 세척, 살균, 헹굼, 원심

분리한 뒤 이를 다시 100도 이상으로 달군 오븐에서 건조해 청결하고 위생적인 듀베를 만든다. 세탁시에 다운이 손실되는 것을 최소화하는 열 캘린더링 또한 중요한 과정이다. 이런 고온을 견뎌 낼 수 있는 패브릭을 선택하는 것도 몽끌레르가 보유하고 있는 노하우다.

몽끌레르의 라벨
수공업으로 몽끌레르 패딩
에 라벨을 부착하는 모습

럭셔리한 단독 부티크

몽끌레르의 매장은 그 인기를 반증하듯 매우 빠르게 증가하고 있다. 일단 세인트 모리츠, 코르티나, 코우르마이예우르, 크랑-쉬르-시에르, 메게브, 샤모니, 아스펜 및 그슈타드와 같은 전 세계의 럭셔리한 스키 리조트에 몽끌레르의 단독 부티크가 있다. 또한 각국 수도 및 주요 지역에 단독 부티크가 있는데, 첫 매장은 2008년 3월 파리에 만들었고 이후 2008년 9월에 밀라노, 2009년 9월과 12월에 홍콩, 2009년 11월에 런던, 2010년에 뉴욕 매장을 오픈했다. 국내에서는 2010년 11월 19일, 청담동에 첫 단독 매장을 오픈했다. 160평방미터의 면적인 이곳에서는 여러 가지 몽끌레르 라인에서 나오는 남성용, 여성용 의상과 액세서리 등을 만나 볼 수 있는데, 이렇게 한 매장에서 모든 라인을 만날 수 있는 매장은 아시아 최초이며 세계에서는 두 번째이다. 몽끌레르의 회장인 레모 루피니는 "한국은 그 발전 가능성에 있어 우리가 특히 주목하고 있는 시장이다."라고 밝혔다. 2013년 기준 몽끌레르는 전 세계적으로 66여개 국 122여개 매장에서 판매되고 있다. 2013년, 몽끌레르는 이탈리아 증권거래소에 상장되었는데 상장 첫날 주가가 40퍼센트 이상 폭등하여 근래 유럽에서 가장 성공적인 IPO(주식공개상장) 사례로 평가받았다.

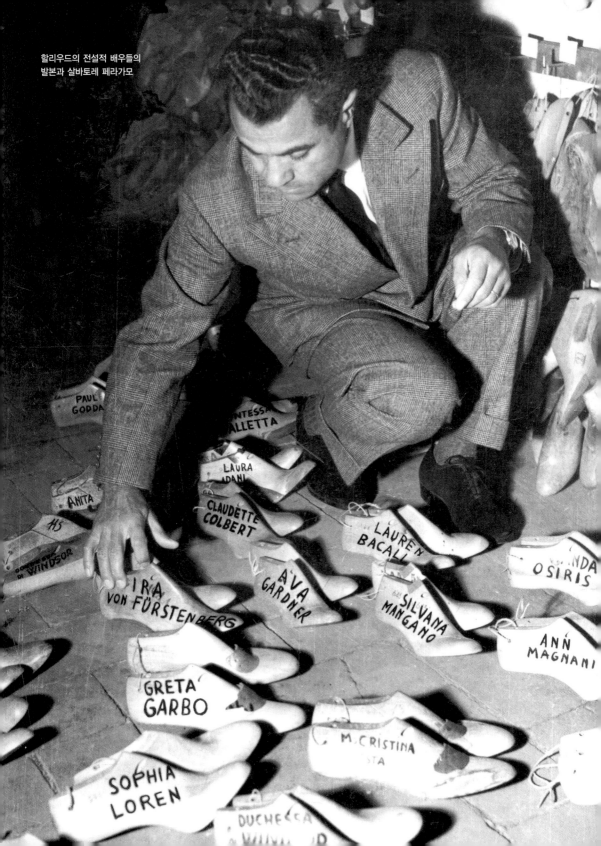

할리우드의 전설적 배우들의
발본과 살바토레 페라가모

살바토레 페라가모 | Salvatore Ferragamo

이탈리아 가족 경영의 모범 사례,
피렌체의 국민 브랜드

구찌가 톰 포드를 고용하고, 루이 비통이 마크 제이콥스를 고용하며 '젊음'을 추구하는 등 다른 브랜드들이 고통을 감내하고 개혁을 위한 메스를 들이대고 있던 시기, 페라가모는 최고의 전성기를 누렸다. 페라가모 특유의 장식인 '바라'가 장식된 플랫 슈즈는 명백하게 부의 상징이자 모든 여성들의 로망이었다. 하지만 너무 크게 유행한 탓일까? 2000년에 들어서면서부터 페라가모의 마크는 소위 청담동 '핀족'과 함께 패션의 저편으로 건너갔다. 검은 정장에 하얀 스타킹, 반짝거리는 생머리 단발에 핀을 꽂고, 페라가모 슈즈를 신은 조신한 여인들은 어쩐지 그들만의 세상에 살고 있는 것처럼 보였다.

이후 페라가모는 수석 디자이너를 교체하는 등의 변화를 도모했다. 하지만 그 방식만큼은 조용하다. 공룡 기업들의 인수합병 시도를 성공적으로 방어하고, 이탈리아 전통의 가족 경영 체제를 유지하고 있는 페라가모의 힘은 바로 이런 점잖음이다. 캐시미어, 실크 등을 듬뿍 함유한 옷에는 고지방 우유와 같은 풍요로움이 넘치고, 가방과 신발에서는 그

어떤 명품 문외한이라도 감 잡을 수 있는 품질이 느껴진다. 페라가모 제품에 붙은 가격 태그에서는 베블런 효과(가격이 오르는데도 일부 계층의 과시욕이나 허영심 등으로 인해 수요가 줄어들지 않는 현상)를 노린 마케팅은 찾아볼 수 없다. 그저 소유하고 싶을 정도로 좋은 제품이 눈앞에 있을 뿐.

꿈을 꾸는 구두장이

"이탈리아 남부의 항구도시 나폴리에서 동쪽으로 약 100킬로미터 정도 차를 몰고 가면, 들어가는 길 말고는 나오는 길이 따로 없는 한 외딴 마을에 도착하게 된다. 보니토라는 이름의 작은 마을이 내가 태어난 곳이다."

살바토레 페라가모의 자서전 《꿈을 꾸는 구두장이》의 서문이다. 지금은 전 세계 45개국, 1200개의 부티크를 가진 '살바토레 페라가모'의 창립자는 이처럼 작은 이탈리아 마을에서 태어났다. 형제만 14명, 이 중 페라가모는 11번째였다. 가난 때문에 학교는 아홉 살까지만 다닐 수 있었다. 그런 그의 인생에 강렬한 영감을 준 것은 바로 집 근처에 있는 구두 가게. 구두장이가 작업을 하는 모습을 본 아홉 살의 페라가모는 새벽에 동이 트는 것도 모른 채 두 여동생이 교회에 신고 갈 하얀 구두를 만들었다. 11세에 페라가모는 나폴리의 한 구두 가게에 견습생으로 들어갔고, 2년 후인 13세에는 고향으로 돌아와 맞춤 구두 가게를 냈다.

그러던 어느 날, 미국에서 일을 하던 형의 권유로 페라가모 역시 미국행을 선택했다. 외국으로 나가는 것만이 가난한 집안을 일으켜 세우는 길이라 생각했기 때문이다. 결국 페라가모는 16세에 미국 보스턴으

살바토레 페라가모와
오드리 헵번

로 가는 배를 탔다. 미국에 간 페라가모는 큰 신발 공장에 취직했다. 거
대한 기계가 있는 작업 환경은 놀라웠다. 하지만 곧 기계로 생산하는
신발의 품질에 한계를 느꼈다. 그는 캘리포니아 산타모니카로 가, 먼저
미국에 가 있던 형과 함께 구두 가게를 열었다. 아메리칸 필름 컴퍼니
라는 영화 스튜디오 바로 옆이었다. 페라가모는 영화사를 들락거리며,
카메라 앞에서 오랜 시간 연기하는 배우들이 신발 때문에 힘들어하는
것을 목격했다. 그리고 사람의 발을 연구하기 시작했다. 이를 통해 약
20퍼센트의 사람들이 평발이며 많은 이들이 티눈 등의 문제로 고생하
고 있다는 것을 알았다. UCLA대학에서 인체해부학을 공부하면서 사람

이 똑바로 서 있을 때 몸 전체의 체중이 발의 중심에 쏠린다는 사실도 알아냈다. 그 결과 페라가모는 장심(발의 중심)이 놓이는 바닥 부분을 마치 손바닥으로 지긋이 누르는 듯 고정되는 신발을 만들었다. 이는 발이 앞으로 밀리는 현상을 방지, 발가락이 자유롭게 움직일 수 있는 공간을 만드는 역할을 했다.

캘리포니아의 영화 산업이 할리우드로 옮겨 가자, 페라가모 역시 이를 따랐다. 그리고 1923년에 '할리우드 부츠 숍'이라는 이름의 새 매장을 오픈했다. 수많은 배우들이 이미 단골이었다. 메리 픽포드, 루돌프 발렌티노, 존 배리모어, 더글러스 페어뱅크스, 글로리아 스완슨 등 전설적인 1세대 할리우드 스타들이 페라가모를 신었다. 후대에 길이 남을 장면에도 페라가모 슈즈는 빠지지 않았다. 마릴린 먼로가 영화 《7년 만의 외출》에서 지하철 환풍구 바람에 날리는 스커트를 잡고 서 있던 바로 그 장면. 그때 마릴린 먼로가 신었던 구두가 페라가모 제품이다. 아르헨티나의 퍼스트레이디 에바 페론 역시 페라가모 구두의 팬이었다. 훗날 마돈나가 에바 페론 역을 맡은 영화 《에비타》에서는 고증에 따라 모든 신발을 페라가모에서 제작했다.

그는 이탈리아에 수제화 공장을 세우고, 이를 작업별로 분업하는 형태로 대량생산하는 시스템을 만들었다. 하지만 때는 1929년. 대공황으로 여기저기에서 아메리칸 드림이 산산조각 나고 있었다. 페라가모 역시 예외는 아니었다. 그는 파산했고, 결국 이탈리아 피렌체로 돌아갔다.

위기 속에 재탄생한 역사적 구두

페라가모는 여섯 명의 직원으로 다시 작업장을 만들었다. 샘플을 만

1 1938년의 레인보우 웨지힐 샌들
2 1947년의 인비저블 샌들
3 1955년의 케이지힐 칼립소 샌들
4 1940년의 코르크힐 슈즈

1938년에 페라가모가 매입한 스피니 페로니 성
현재에도 이 곳에 페라가모 매장과 본사가 있다.

들어 미국으로 보냈다. 이는 수출의 출발점이 되었다. 무엇보다 페라가모를 다시 일어서게 했던 것은 품질과 명성이었다. 그레타 가르보, 소피아 로렌, 오드리 헵번 같은 스타들과 윈저 공 같은 유명인들이 구두를 맞추기 위해 제트기를 타고 피렌체로 모여들었다. 결국 1938년 그는 피렌체에서 중세시대 성 '스피니 페로니'를 사들여 아틀리에를 열었다. 이곳은 현재까지 페라가모의 본사로 이용되고 있다.

무솔리니 정권이 이탈리아를 지배하고 제2차 세계대전의 기운이 꿈틀거리던 불안한 시기, 페라가모는 기지를 발휘해 역사적인 작품들을 선보였다. 가죽과 금속 등 생활에 필요한 모든 물자가 전쟁을 위해 몰수당한 상황에서 나무, 라피아, 펠트, 합성수지 등 사용가능한 모든 소재로 구두를 만들기 시작한 것. 이 과정에서 코르크 소재로 만든 역사적인 웨지힐이 탄생했다. 이 밖에도 마릴린 먼로의 스틸레토 힐, 윗부분을 나일론 실로 만들어 투명하게 제작한 인비저블 샌들, 스웨이드 가죽을 패치워크한 구두 등 페라가모의 역작들이 탄생했다. 1947년, 살바토레 페라가모는 인비저블 샌들로 구두 디자이너로서는 최초로 패션계의 오스카상이라고 불리는 니먼 마커스 상을 수상했다.

페라가모의 우먼 파워

1940년, 페라가모는 고향인 보티토 지역 의사의 딸이었던 완다 밀레티와 결혼했다. 이후 이 둘은 세 명의 아들(페루치노, 레오나르도, 마시모)과 세 명의 딸(피암마, 조반나, 풀비아)을 낳았다. 1960년, 페라가모가 사망하자 회사는 한 달간 문을 닫았다. 사람들은 페라가모가 없는 페라가모는 더 이상 존재할 수 없다고 말했다. 하지만 38세의 젊은 미

망인 완다 여사는 17세의 큰딸부터 2세인 막내까지 여섯 남매를 키우며 경영 전선에 뛰어들었다. 지금도 여전히 살바토레 페라가모의 명예 회장으로서 일하는 완다 여사는 인터뷰를 통해 이렇게 회상했다.

"당시 남편의 책상에 앉아 있는 것만으로도 멍했다. 가족 같은 직원의 도움이 없었다면 제가 경영을 하는 건 불가능했을 것이다."

어머니를 가장 많이 도운 것은 장녀인 피암마 페라가모였다. 16세 때부터 아버지로부터 견습을 받았던 그녀는 세계 패션의 각축장이었던 1961년 런던에 페라가모를 성공적으로 상륙시켰다. 아버지가 구두 디자이너로서는 최초로 탔던 니먼 마커스 상을 정확히 20년 뒤인 1967년, 딸인 피암마 페라가모가 수상했다. 이후에도 그녀는 페라가모 최고의 히트작을 내놓는데, 바로 1978년 첫선을 보인, 그로스그레인(요철이 있는 소재로, 우리말로는 흔히들 '골지'라고 부른다) 리본이 달린 바라 슈즈와 간치노 심볼이 장식된 슈즈, 가방, 의상 등이 그것이다. 디자인뿐만 아니라 페라가모의 생산 라인을 구축한 것 역시 피암마였다. 그녀는 아버지가 고집한 전통적인 기초를 장인들에게 교육하는 한편, 거의 맞춤에 가까운 다양한 사이즈 사양을 만들었다. 1950년까지 700명의 직원이 하루에 350켤레 생산했던 것을 1만 켤레까지 늘렸다.

장녀의 든든한 도움 속에 완다 여사의 처신은 항상 정확했다. 페라가모가 한때 자녀들의 경영권 다툼으로 위기에 빠졌을 때, 완다 여사는 구성원 간 분열을 방지하는 데 집중했다. 아들에게는 지역별로, 딸에게는 제품 라인별로 역할을 분담, 장남인 페루치노에게 회장직을 맡기고, 차남 레오나르도에게는 유럽 아시아 사장직을 맡겼으며, 막내인 마시모에게는 미국 시장을 담당하도록 했다. 장녀인 피암마에게는 여성 액세서리를, 차녀인 조반나에게는 여성 기성복을 맡겼다. 이후 사업에 합류한 막내딸인 풀비아는 실크 액세서리와 홈컬렉션 등을 맡게 했다.

페라가모의 전설적인 바라 슈즈
발등에 다린 그로스그레인 리본이 특징이다.

한편, 2006년에는 주식 상장을 통해 외부 자금 확보를 계획하고 이를 진두지휘할 인물로 발렌티노의 CEO였던 미켈레 노르사를 영입했다. 가족 중 한 세대에서 세 명 이상이 회사에서 함께 일할 수 없도록 하는 정책을 만든 것도 완다 여사였다. 페라가모의 가족 및 후손이라도 페라가모에 입사하려면 다른 회사에서의 경력 및 MBA 학위, 임원위원회의 심사가 필수라고 한다.

이런 엄격한 규칙 덕분에 페라가모의 가족 경영 체제는 더욱 단단해졌다. 여든이 넘은 완다 페라가모는 살바토레 페라가모 이탈리아 S. p. A의 명예회장으로서 페라가모에서 일하고 있고(여전히 매일 아침 9시 20분에 출근해 6시에 퇴근한다고!), 맏아들인 페루치노 페라가모가 회장을 맡고 있다. 페라가모 3세의 활약 역시 만만치 않다. 현 회장인 페루치노 페라가모의 여섯 아들 중 첫째인 제임스 페라가모는 여성 가죽제품 디렉터로 일하고 있고, 완다 여사의 오른팔이었으나 1998년 사망한 장녀 피암마의 큰아들인 디에고 디 산 줄리아노는 다른 유통회사에서 경력을 쌓은 뒤 페라가모에 입사해 현재 임원으로 일하고 있다.

페라가모는 지역사회를 위한 기부와 후원도 아끼지 않는다. 이탈리아 전통의 가족 경영 체제를 바람직하게 발전시키고, 후원까지 넉넉하게 하니…. 페라가모에 대한 피렌체 시민들의 뜨거운 사랑에 고개가 끄덕여진다.

가장 신뢰 가는 품질의 브랜드

페라가모의 신발 생산 과정은 매우 투명하게 공개되어 있다. 이들은 총 134가지 신발 제조 공정 중 몇몇 단계를 수작업으로 만든다고 한다. 신발의 뒷마무리는 기계 바느질로 하는데 이는 손보다 기계 바느질이 빠르고 정확하기 때문이다. 또한 모든 공정을 마친 구두는 7일 동안 오븐에 굽는다. 이렇게 오븐에 넣어 두면 구두 모양이 더욱 견고하게 보존되어 시간이 흘러도 모양이 변하지 않는다. 이렇게 수작업과 기계를 적절히 배합해 생산함으로써 페라가모는 품질을 유지하면서도 생산량을 지속적으로 늘릴 수 있었다. 페라가모는 현재 1년에 1800만 컬레의 구두를 생산하며 대부분이 여성용이다. 하지만 남성용 구두 역시 최고의 품질로 인정받고 있다. 특히 맞춤으로 제작되는 남성용 구두는 패션을 좋아하는 남자들이 꼭 한번쯤 가지고 싶어하는 것이다. 2010년에 살바토레 페라가모 그룹의 새로운 크리에이티브 디렉터가 된 마시밀리아노 조네티가 디자인한 남성복 역시 꾸준히 호평받고 있다.

1978년 처음으로 선보인
페라가모의 바라 슈즈

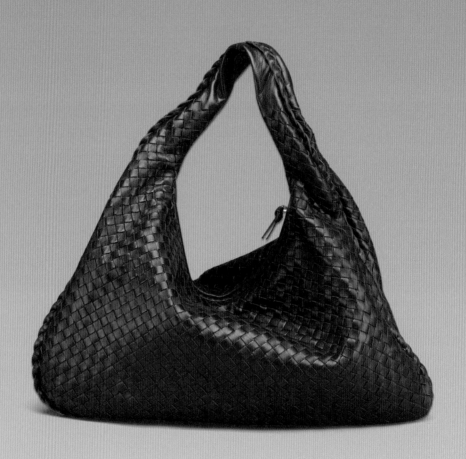

로고 하나 없이 큰 인기를 모은 보테가 베네타 인트레치아토 백

보테가 베네타 | Bottega Veneta

은밀해서 더 매력적이다

도자기 같은 섬세함, 보테가 베네타

작은 열쇠고리 하나에도 명품 브랜드의 로고가 있으면 값이 훌쩍 뛰는 요즘이다. 하지만 2000년대 중반, 이런 분위기에 일침을 가하는 브랜드가 등장했다. 바로 보테가 베네타가 그 주인공이다. 보테가 베네타는 한마디로 은밀한 브랜드다. 그 흔한 로고도, 예쁜 이름을 붙인 잇백도 보테가 베네타에는 없다. 누구나 알아볼 수 있는 브랜드도 아니다. 하지만 사람들은 이렇게 대중적이지 않은 명품을 간절히 기다렸다. 수수한 듯 담백한 디자인에 좋은 품질. 이 명쾌하고도 쉽지만은 않은 명제에 가장 근접한 보테가 베네타는 곧 '청담동 여자들의 백'으로 은밀한 입소문을 탔다. 바느질 선 없이 손으로 가죽을 엮어 완성하기 때문에 소위 '짝퉁'이 도저히 흉내 낼 수 없다는 것과 일반 직장인의 한 달 월급을 한참 상회하는 높은 가격대가 보테가 베네타의 대표 상품인 카바백의 매력. 이를 두고 수많은 기사가 쏟아져 나왔는데, 그중 2007년 10월 1일, 《패션 비즈》의 기사는 "이렇게 빠른 보테가 베네타의 급성장 비결은 무엇일까? 업계 전문가들은 보테가 베네타가 브랜드적 성격이 거의 없

는 니치 브랜드이지만 3천억 원 규모로 급성장한 요인에는 장인 정신이 강한 상품력과 '희소성'이 주효했다고 진단한다. 보테가 베네타는 전형적인 니치 브랜드다. 최저가가 1500달러에서 시작해 최고가 7만 5000 달러까지 이르는 보테가 베네타는 진입 가격대가 높은 엘리트 브랜드이고 소수 부유층에만 어필하는 독점적 상품이다."라고 평했다.

베네토 장인의 아틀리에

1966년, 미켈레 타데이와 렌초 첸자로가 보테가 베네타를 설립했다. 보통의 럭셔리 브랜드의 이름은 창업주의 이름을 따서 시작한다. 하지만 보테가 베네타는 달랐다. 보테가 베네타는 이탈리아어로 '베네토 장인의 아틀리에'라는 뜻. 이름에서 엿볼 수 있듯이 보테가 베네타는 처음 시작할 때부터 장인 정신이 깃든 가죽 제품을 생산하는 것이 목표였다. 보테가 베네타의 가죽 장인들은 가죽끈을 하나하나 엮어 만든 인트레차토 (이탈리아어로 '땋다'는 뜻) 기법을 개발했다. 이는 가죽의 내구성을 강화하기 위해 개발한 것이었다. 무엇보다 이 독특한 소재는 어떤 아이콘이나 로고보다도 브랜드를 말해 주는 강력한 상징이 되었다. 1960년대 말, 보테가 베네타는 광고를 했다. 광고에는 이런 문구가 들어갔다.

"당신의 이니셜만으로 충분할 때."

1974년, 보테가 베네타는 뉴욕 맨해튼의 어퍼이스트 사이드에 부티크를 열었다. 1980년대, 보테가 베네타는 젯셋족들이 선호하는 브랜드였다. 앤디 워홀이 보테가 베네타의 뉴욕 부티크에서 크리스마스 쇼핑을 한 뒤, 보테가 베네타를 위한 단편영화를 제작했다는 일화도 있다. 앤디 워홀과 함께 전설적인 클럽인 '스튜디오 54'를 드나들던 멋쟁이

들도 보테가 베네타를 즐겨 사용했다. 영화《아메리칸 지골로》에서 보테가 베네타는 뉴욕 상류층의 패션을 대변하는 소품으로도 등장했다. 로렌 허튼은 보테가 베네타의 클러치백을 드는 것으로 부유한 주부 캐릭터를 살릴 수 있었다.

하지만 보테가 베네타는 소규모 사업체를 벗어나지 못하고 있었다. 작업 속도가 너무 느렸기 때문이다. 브랜드의 창립자인 렌초 첸자로는 1970년대 후반에, 그리고 몇 년 뒤 미켈레 타데이 역시 브랜드를 떠났다. 미켈레 타데이의 전처였던 라우라 몰테도가 보테가 베네타를 인수해 운영했지만 한계에 부딪혔다. 1990년대, 보테가 베네타는 '절제미'라는 브랜드 고유의 미학을 버리고 화려한 제품들을 만들면서 보테가 베네타의 명성을 잃었다.

톰 포트의 추천으로 구찌 그룹이 인수

2001년 2월, 구찌 그룹이 보테가 베네타를 인수했다. 이는 당시 구찌의 수석 디자이너였던 톰 포드의 추천으로 이루어졌다. 톰 포드는 보테가 베네타의 가능성을 높이 사며 그만의 심미안을 다시 한 번 뽐냈다. 2001년 6월에는, 소니아 리키엘을 거쳐 에르메스의 디자이너로 일하던 독일 출신의 토마스 마이어를 수석 디자이너로 임명했다. 토마스 마이어는 1960년대 보테가 베네타 광고 카피 '당신의 이니셜만으로 충분할 때'에 주목했다. 그는 이것을 브랜드 모토로 사용했다. 당시 패션계에는 눈에 띄는 백을 선호하는 잇백 열풍이 불었지만 토마스 마이어는 '잇백은 쓰레기 같은 것'이라고 생각했다. 그는 "사람들이 너무 많은 것을 가지고 싶어하도록 길들여졌다. 모든 것을 가질 수는 없는 것이다. 하지만

질 좋은 캐시미어 스카프 하나쯤은 가질 수 있다."라고 말했다. 그는 보
테가 베네타 제품이 이런 '캐시미어 스카프 하나쯤'이 되길 바랐다.

토마스 마이어는 유행에 상관없이 오래 들 수 있는 믿음직한 제품을 만
들기 위해 로고 없이 절제하는 방식을 택했다. 독일 출신이라는 것과 그의
아버지가 건축가라는 점 역시 토마스 마이어만의 미니멀리즘에 보탬이 되
었다. 장식을 자제하는 대신 가죽을 엮어 만든 브랜드 고유의 '인트레차
토' 소재로 디테일을 강조했다. 그렇게 첫선을 보인 2002년 봄/여름 컬렉
션은 매우 성공적이었다. 보테가 베네타의 유명한 카바백도 이때 탄생했
다. 카바백은 손잡이만 두 개 달려 있는, 그 흔한 금속 버클도 장식도 없는
아주 단순한 백이다. 단, 인트레차토 소재를 만들기 위해 두 명의 장인이
이틀간 수작업으로 가죽을 엮어야 완성할 수 있는 고급 제품이었다.

훗날 토마스 마이어는 이런 과정이 쉽지 않았다고 털어놓았다.

"6월 12일 첫 근무를 시작한 후 9.11 사태와 사스를 겪었고, 로고도
없는 상품을 디자인했다. 아시다시피 보테가 베네타는 당시 럭셔리 마
켓의 철학과는 전혀 다른 방향으로 지금까지 왔다."

2006년 4월, 미국의 소비자 조사 기관인 '럭셔리 인스티튜트' 조사
에서 보테가 베네타는 에르메스, 아르마니 등을 제치고 브랜드 선호도
1위로 꼽혔다. 2001년 2월, 구찌 그룹이 보테가 베네타를 인수할 당시
17개였던 매장은 140여 개로 늘어났다.

가죽 제품으로 성공한 보테가 베네타는 이후 2005년 2월에는 여성복
을, 2006년 6월에는 남성복을 론칭했다. 또한 향수, 파인 주얼리, 시계,
안경류, 방향제, 가구 등 새로운 라인을 내놓으며 토털 브랜드로서의
입지를 다져 놓았다. 로마의 생레지스 호텔과 피렌체의 생레지스 호텔.
그리고 시카고 파크하얏트 호텔의 스위트룸에는 보테가 베네타의 가구
가 놓여 있다.

장인 스쿨을 열다

장인은 보테가 베네타의 핵심이다. 바느질 없이 가죽 줄을 꼬아 만드는 것은 숙련된 장인이 아니면 할 수 없는 일이기 때문이다. 보테가 베네타의 크리에이티브 디렉터인 토마스 마이어는 오래전부터 전문 기술자를 양성해야 한다고 주장했다. 이에 힘입어 2006년 여름, 보테가 베네타는 가죽 공예인의 교육과 지원을 위한 교육 기관을 설립했다. 이는 비첸차 미술공예교습학교와 제휴해서 진행하는 것으로 총 3년 과정이며 학년당 학생은 15명, 학비는 무료다. 18~25세면 입학이 가능하고 외국인도 입학할 수 있다. 커리큘럼은 패턴메이커를 키우기 위한 핸드백 제조 기술 강의와 실습으로 구성된다. 2년 동안은 보테가 베네타의 장인들로부터 직접 가죽 커팅 및 핸드 스티칭 기술, 패턴 메이킹 교육을 받고

이후에는 보테가 베네타 공장에서 인턴 과정을 거친다. 또한 보테가 베
네타는 본사가 있는 이탈리아 비첸차의 여성 장인들이 설립한 '몬타나
여성협동조합'과 협력해 생산에 도움을 받고 있다. 이런 일련의 과정은
수공업을 중시하는 보테가 베네타의 브랜드 철학과 잘 맞아떨어진다.

예술성이 넘치는 광고

패션에 관심이 있는 이라면 보테가 베네타의 광고에 주목해야 한다.
매해 최고의 사진가들과 선보이는 광고 비주얼은 갤러리에 걸려도 전
혀 부족함이 없을 것들이다. 2005년 가을, 필립 로르카 디코르시아를

시작으로 2006년 봄/여름 스티븐 쇼어, 2006년 가을/겨울 스노우던 경, 2007년 봄/여름 티나 바니, 2007년 가을/겨울 애니 레보비츠, 2008년 봄/여름 샘 테일러 우드, 2008년 가을/겨울 닉 나이트, 2009년 크루즈 컬렉션 토드 에베를, 2009년 봄/여름 래리 설튼, 2009년 가을 스티븐 마이젤, 2010년 봄 낸 골딘, 2010년 가을/겨울 로버트 롱고, 2011년 봄/여름 렉스 프레거가 작업했는데, 이들은 모두 최고의 포토그래퍼들이다. 이들이 촬영한, 정적이면서도 부드러운 보테가 베네타 광고는 우아함의 극치를 보여 준다. 예술작품과도 같은 이 결과물은 world.bottegaveneta.com에서 확인할 수 있다.

보테가 베네타는 마케팅 방법도 독특하다. 유명인들에게 가격 할인을 하거나 제품을 증정하는 대신, 매장의 직원들을 보테가 베네타 본사에 있는 이탈리아 비첸차의 공방으로 초청해 제품 제작 과정을 보여 준다. 이를 본 직원들은 매장에서 손님에게 설명할 때 본인이 직접 보고 느낀 것을 설명하기 때문에 훨씬 더 감성적으로 접근할 수 있다는 설명이다. 보테가 베네타의 CEO인 마르코 비차리는 말한다.

"과시하지 않는 것을 선호하는 부유층이 더 늘어나고 있기 때문에 향후 로고 있는 제품을 만들 계획이 전혀 없다."

2013년 9월, 보테가 베네타는 브랜드가 시작된 이탈리아 동북부 베네치아에 있는 비첸차 지역에 새로운 사옥 겸 생산시설인 '보테가 베네타 빌라'를 완공했다. 이는 18세기에 지어진 저택과 부지 5만 5,000제곱미터를 2005년에 매입하여 건축 허가를 받는 데에만 5년이 걸렸다. 보테가 베네타 빌라에는 브랜드의 역사 박물관, 대표상품인 카바백 한정판을 모아 놓은 자료실, 장인들이 제품을 생산하는 작업장, 직원을 위한 휴게시설 등이 있다. 또한 럭셔리 업계 최초로 '신규 건축과 레노베이션 부문'에서 최고 등급을 취득했다.

APPENDIX

숨 가쁘게 진행되어 온 잇백
유행의 변화들!

1947년 ● 1955년 ● 1984년 ●

구찌 뱀부백

세계대전 당시 물자 부족으로 인해 궁여지책으로 만든 대나무 손잡이 백이 할리우드의 여배우들의 중심으로 큰 인기를 모았고 전세계적으로도 히트를 쳤다.

샤넬 2.55

샤넬 퀼티드 백 시리즈 중 살짝 더 매니시한 느낌이 있는 백. 1955년 2월에 처음 만들어져 2.55백이라 명명했다. 최초의 숄더백으로 알려져 있다. 스몰, 미디엄, 라지 세 가지 사이즈.

에르메스 버킨

제인 버킨을 위해 제작한 토트백. 잇백의 유행을 모두 거치고 난 뒤, 고향을 찾듯 찾게 되는 클래식한 디자인이 인기 비결. 비가 올 때 이 백을 가슴에 안고 뛰는 사람들의 것은 진짜, 아니면 가짜라는 우스갯소리도 있지만, 정작 이 백에 영감을 주었던 제인 버킨은 자연스러움을 위해 백을 발로 밟고 낙서를 하기도 한다. 빅 사이즈는 남성들에게도 인기다.

샤넬 2.55

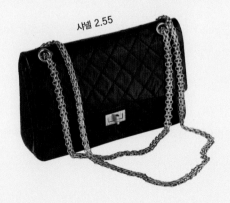

ITBAG

1996년	1997년	2000년	2005년

발렌시아가 모터사이클

다양한 컬러와 사이즈로 엄청난 인기몰이를 했다. 무겁지 않은 것이 장점이고, 쓰면 쓸수록 내 백 같은 느낌이 들어 좋다는 실제 사용자들의 소감이다.

펜디 바게트백

단순한 미니멀리즘이 유행했던 당시 아기자기한 수공예적인 요소를 넣는 역발상으로 히트를 쳤다. 당시 패션쇼장은 파시미나를 두르고 펜디 바게트백을 멘 패션 피플로 넘쳐 났다. 현재까지 제작된 바게트백만 해도 600여 종이 넘으니 하나하나가 모두 한정판 제품이라 해도 과언이 아니다.

프라다 볼링백

마치 스포츠 용품을 담는 백처럼 담긴 캐주얼하고 활동인 디자인의 백으로 잇백 열풍의 정점을 찍었다. 블랙 & 화이트에 펀칭이 된 것이 가장 유행했던 디자인으로, 당시 패션쇼에 온 에디터들에게 가방을 나눠 주는 선심으로 화제가 되기도 했다. 2012년에는 뉴욕 메트로폴리탄 뮤지엄에서 '스키아파렐리와 프라다' 전시회를 열면서 볼링백을 포함한 프라다의 9개 백 모델을 재발매하기도 했다.

마크 제이콥스 스탐

마크 제이콥스가 모델 제시카 스탐에게서 영감을 받아 디자인했다. 2005년 이후 매 시즌 새로운 컬러와 사이즈로 선보이고 있다. '똑딱' 하고 닫히는 키스록 방식의 여밈이 편하고 금속 체인이 달려 있어 매우 화려한 느낌을 주지만, 무거운 것이 흠이었다.

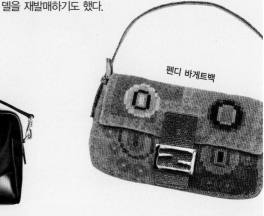

펜디 바게트백

프라다 볼링백

| 2006년 | 2007년 | 2007년 | 2008년 |

클로에 패딩턴

커다란 자물쇠 장식을 단 위트있는 디자인이 인상적이었던 백. 하지만 금속으로 된 자물쇠 때문에 무거운 백으로도 유명했다. 클로에는 이후에도 파라티백, 마르시백 등으로 잇백 행진을 이어갔다.

멀버리 베이스워터

전통의 영국 브랜드로 패셔니스타 알렉사 청의 잇백으로도 유명했다. 투박한 가죽과 디자인이 멋스럽지만 너무 무거워 끊어질 것 같은 어깨 통증을 유발하는 것으로도 악명 높았다. 멀버리는 이 밖에도 릴리백 등의 히트 백을 보유하고 있다.

고야드 생루이

잇백 열풍에 서서히 지쳐가던 이들은 클래식한 백에 눈을 돌렸다. 바로 유행에 상관없이 오래전부터 나오던 고야드의 생루이백이 그런 이들의 눈에 띄었다. 가볍고 물건을 많이 넣을 수 있었고, 백이 심심하다면 원하는 컬러로 이니셜을 새길 수도 있다. 국내에는 2007년에 론칭, 꾸준히 사랑받았다.

이브 생 로랑 뮤즈

빅 사이즈의 토트백. 가방 중앙 Y자 형태의 박음질과 앞쪽 자물쇠가 포인트로 당시 선풍적인 인기를 끌었지만 디자이너 교체와 브랜드명을 '생 로랑'으로 바꾸면서 자연스럽게 사라졌다.

이브 생 로랑 뮤즈

IT BAG

2009년	2010년	2010년	2011년

알렉산더 왕 로코더블

바닥에 스터드가 촘촘히 달려 일명 '총알백'이라 불린다. 알렉산더 왕이 메리 케이트 올슨에게 선물해서 유행 되었다. 여러가지 컬러가 있는데, 블랙이 가장 시크하다. 다른 명품백에 비해 가격이 저렴한 편.

펜디 피카부

닥터백 스타일로 안감이 살짝 엿보여서 '까꿍'을 뜻하는 피카부라는 이름을 붙였다. 스트랩을 연결하면 크로스백으로도 착용 가능한데, 점잖은 토트백이 훨씬 캐주얼한 느낌으로 바뀐다. 하지만 이 백 역시 살짝 무거운 것이 단점. 아주 큰 사이즈부터 미니 사이즈까지 다양하게 선보였다.

셀린 러기지

당시 패션 피플에게 가장 사랑받은 백이다. 직선과 곡선이 한 가방에 녹아든 균형 잡힌 백. 미니멀한 디자인 열풍 속에서 굳건한 인기를 누렸다.

지방시 판도라

나이팅게일백에 연이어 히트한 지방시의 잇백. 2011년에 고소영이 든 덕분에 잇백 열풍이 주춤한 시점에서 다시금 공전의 히트를 쳤다. 가죽이 얇고 부드러워 무겁지 않고, 토트백, 숄더백 등으로 다양하게 활용 가능하다.

펜디 피카부

에르메스 버킨

Ermenegildo Zegna
Brioni
Thom Browne
Berluti
Breitling

Chapter

3

매력적인 남자들의
명품 패션

조르지오 아르마니 Giorgio Armani

에르메네질도 제냐 Ermenegildo Zegna

브리오니 Brioni

톰 브라운 Thom Browne

조르지오 아르마니의 최고급 맞춤 서비스
MTM의 이미지 사진

조르지오 | Giorgio Armani
아르마니

조르지오 아르마니가 세운 패션의 신제국
1980년대 여피의 향수

"정말 많은 이들이 아르마니를 입었군요!"

오스카 시상식의 오프닝을 연 스티브 마틴이 재치 넘치는 멘트로 분위기를 이끌었다. 그 역시 조르지오 아르마니의 블랙 턱시도를 입고 있었다. 스웨덴 왕실 결혼식, 모나코 왕실의 결혼식에서도 아르마니의 물결을 이루었다. 신랑, 신부는 물론 가족, 하객까지 아르마니 수트를 입은 것! 이탈리아의 패션 도시 밀라노 역시 아르마니 제국을 방불케 한다. 도시 곳곳의 옥외 광고를 통해, 매장을 통해 만나는 조르지오 아르마니는 마치 밀라노라는 거대한 성의 성주 같은 모습이다.

조르지오 아르마니는 1980년에서 1990년 사이 최고의 인기를 누렸다. 영화 《아메리칸 지골로》를 통해, 그리고 《아메리칸 사이코》를 통해 조르지오 아르마니의 수트는 '성공한 남자의 훈장'으로 여겨졌다. 이제 그가 어떤 컬렉션을 보여 주느냐는 그리 중요한 문제가 아니다. 패션쇼가 끝난 뒤에는 늘 우뢰와 같은 기립 박수가 터져 나온다. 이처럼 아르마니라는 디자이너에 대한 이탈리아 사람들의 지지도는 거의 숭배에

가깝다. 유행과는 상관없는 아이콘이 된 것이다.

디자인에 관한 그 어떤 정규교육도 받지 않은 채 독학만으로 세계적인 디자이너가 된 아르마니. 예술가를 꿈꾸는 숱한 디자이너 사이에서 조르지오 아르마니는 "나에게 디자이너란 단지 직업일 뿐!"이라고 냉철하게 말한다. 여성복에서도 아르마니의 이름은 거대하다. 남성 수트를 그대로 닮은 여성 수트를 만들어 유리 천장을 깨고자 한 1980년대 커리어우먼들에게 아름답고도 힘이 넘치는 제복을 선사한 것. 이처럼 조르지오 아르마니는 20세기 패션사에 한 획을 그었을 뿐 아니라, 인수, 합병으로 재조정된 오늘날의 패션계에서 거대 주주로 살아남은, 몇 안 되는 디자이너이기도 하다.

의사가 될 뻔한 디자이너

조르지오 아르마니는 1934년 7월 11일, 이탈리아 북부 피아첸차에서 태어났다. 운송회사 간부의 아들로 태어난 그는 패션과는 무관한 환경 속에서 성장했다. 이탈리아가 나치 편에서 제2차 세계대전을 치르던 전쟁 통에서 아르마니는 집에서 영화를 보며 어린 시절을 보냈다. 가족들은 꼼꼼하고 침착하며 내성적인 아이였던 그가 의사가 되기를 바랐다. 그 바람대로 아르마니는 밀라노대학 의학부에 진학했다. 2년 동안 의학 공부를 한 그가 낸 결론은 자신의 길이 아니라는 것이었다. 잠시 길을 잃은 그는 군 복무를 지원했다. 전장에서 사진을 찍으며 포토그래퍼의 꿈을 키우기도 했다.

군대에서 제대한 후 아르마니는 이탈리아의 대형 백화점 리나센테에서 아르바이트를 시작했다. 처음 맡은 일은 백화점의 쇼윈도를 장식하

는 것이었다. 하지만 그의 디스플레이는 너무 아방가르드하다는 평가를 받았고, 바이어로 자리를 옮겼다. 여기서 그는 비로소 감각을 인정받아 남성복 바이어로 6년간 일했다. 당시 패턴과 직물에 대해 안목을 키운 덕분에 1961년에는 니노 세루티에 보조 디자이너로 입사했다. 디자인 공부는 독학으로 했지만 바이어에서 디자이너로 변신한 것은 성공적이었다. 니노 세루티에서 7년 동안 일한 조르지오 아르마니에게 새로운 길을 제시한 것은 친구인 세르조 갈레오티였다. 그는 조르지오 아르마니에게 그 누구보다 멋진 옷을 만들 수 있을 것이라고 격려했다. 이에 조르지오 아르마니는 1970년, 다니던 회사를 그만두고 프리랜서 디자이너로 활동하며 엠마뉴엘 웅가로, 에르메네질도 제냐 등의 옷을 디자인했다.

아르마니가 자신의 이름으로 컬렉션을 선보인 것은 1974년. 당시 이탈리아의 남성 수트는 어깨에 딱딱한 패드를 넣어 역삼각형으로 만드는 것이 보통이었는데, 아르마니는 어깨 패드를 없앤 부드러운 실루엣의 옷으로 첫 컬렉션부터 큰 인기를 모았다. '조르지오 아르마니' 회사는 그로부터 1년 뒤인 1975년 6월 24일에 탄생했다. 처음에는 아주 작은 사무실을 차려 시작했지만 잇따라 성공적인 컬렉션을 내놓은 덕분에 사업은 급물살을 탔다. 1천만 리라의 자본금으로 시작한 회사가 첫 컬렉션을 마친 뒤에는 원금 이상의 수입을 벌어들였다. 그리고 1년 뒤, 총 매출액은 5억 6900만 리라가 되었다.

여성복까지 장악하다

남성복을 디자인했던 아르마니가 회사를 차린 후 여성복까지 론칭한 것은 모험이었다. 남성복 디자이너가 여성복으로도 성공한 전례가 없

밀라노의 조르지오 아르마니 본사에 있는 극장
매 시즌 아르마니의 모든 컬렉션이 열린다.

었기 때문이다. 하지만 그는 "스타일의 본질은 복잡한 어떤 것을 단순화하는 것이다."라는 어록을 남기며 여성복에 명료하게 접근했다. 여성복이라고 특별한 장식을 넣지 않고, 그저 남성용 재킷을 여성의 몸에 맞는 디자인과 사이즈로 변형했다. 소재나 컬러 역시 남성복과 동일하게 사용했다. 결과는 대성공이었다. 이탈리아 남성복의 말쑥함과 편안함을 여성용 의상에 적용한 아르마니는 여성의 아름다움을 재정의했다는 호평을 들었다. 당시 사회 분위기 역시 아르마니의 편이었다. 1970년대 말, 높아지는 사회적 지위에 비해 여성의 옷은 여전히 거추장스러운 주름과 장식 일색이었다. 당시의 커리어우먼들은 심플하고 간결하며 활동적이기까지 한 아르마니의 수트의 등장에 열광했다. 이것이 1980년대를 화려하게 수놓은 '파워 수트' 다.

파리 대신 미국으로

지독한 일중독자인 아르마니는 남성, 여성 컬렉션의 성공 후 특유의 추진력을 발휘, 주니어용 의상, 언더웨어, 액세서리까지 라인을 확대했다. 그리고 사업에 현실적으로 접근했다. 보통의 디자이너들은 어느 정도 성공을 이루면 꿈의 무대인 파리를 욕심내지만, 조르지오 아르마니는 'USA 조르지오 아르마니 남성복 회사' 를 내고 미국 시장에 집중했다. 결과는 매우 성공적이었다. 1979년, 조르지오 아르마니는 미국에서 가장 권위 있는 니먼 마커스 상을 수상했다. 1980년, 영화《아메리칸 지골로》에 출연한 리처드 기어의 의상을 담당한 것은 아르마니의 인기를 드높이는 데 큰 역할을 했다. 이 영화 이후 아르마니의 수트는 남자 배우들이 1순위로 찾는 수트가 되었다.

미셸 파이퍼, 조디 포스터와 같은 여배우들 역시 레드카펫에서 아르마니의 드레스를 입었다. 이후 아르마니는 영화 의상 제작에도 열정을 더했다. 《샤프트》, 《프라이멀 피어》, 《언터쳐블》, 《가타카》, 《미녀 홈치기》, 《더블 크라임》, 《턱시도》, 《드 러블리》, 《어느 멋진 순간》, 《오션스 13》, 《한나》 등 아르마니가 참여한 영화는 100편이 넘는다. 2009년에 선보인 배트맨 시리즈 《다크 나이트》에서 브루스 웨인 역을 맡은 크리스찬 베일에게는 조르지오 아르마니 중에서도 최고가인 맞춤 수트를 입혔다. 2012년, 《미션 임파서블 : 고스트 프로토콜》에서 톰 크루즈가 연회 장면에서 입은 수트도 아르마니 제품이었다.

한편, 1981년에는 젊은 중산층을 대상으로 한 '엠포리오 아르마니'와 '아르마니 진'을 발표함으로써 라인을 서열화했다. 1982년에는 지오, 아쿠아 지오, 일르, 엘르 등의 이름으로 향수를 만들었다. 이 모든 것에 대한 미국에서의 반응은 열광적이었다. 그 결과 1982년, 조르지오 아르마니는 《타임》지의 표지에 등장했다. 디자이너로서 《타임》지의 표지를 장식한 것은 크리스찬 디올에 이어 두 번째. 이때 동료 디자이너인 발렌티노가 분통을 터트려 이 둘이 앙숙이 되었다는 후문도 있다. 1983년에는 미국패션디자이너협회 상을 수상했다.

이미지의 제왕, 마케팅의 제왕

아르마니는 디자이너이기에 앞서 타고난 사업가다. 그 증거 몇 가지. 우선 아르마니는 모든 매장을 스트리트 매장으로 전개한다. 전 세계 150개가 넘는 매장을 모두 숍 인 숍, 스토어 인 스토어가 아닌 프리스탠딩 스토어로만 운영한다. 아르마니의 유럽 내 부티크 중에는 백화점

매장이 단 한 개도 없다. 아르마니 매장의 인가 조건은 극도로 까다로운 것으로 알려져 있다.

이는 희소성을 추구함으로써 고품격의 이미지를 만드는 아르마니의 철학과 일맥상통한다. 아르마니는 "매출은 떨어지더라도 다시 올릴 수 있지만 이미지는 한번 떨어지면 회복이 불가능하다."라고 말한다. 그는 세계 모든 사람이 자신의 브랜드를 입기를 원치 않는다. "전 세계의 3퍼센트만 내 옷을 이해해 주면 된다."라는 것이다. 1990년대 말, 아르마니는 가치 있는 이미지를 만들고자 치열하게 노력했다. 당시 잡지나 신문 광고는 대부분 아르마니로 뒤덮였다고 해도 과언이 아닐 정도였다. 1994년, 아르마니는 약 1조 3천억 리라의 매출 중 6백억 리라를 광고비로 투자했다.

밀라노에 있는 엠포리오
아르마니 카페

아르마니의 스타 군단

아르마니를 더욱 돋보이게 하는 것은 스포츠 스타다.

"몇 년 동안 영화는 매우 파워풀하고 남성적인 이미지를 제공해 왔다. 그러던 중 '왜 축구는 안 될까?' 라는 생각을 하게 되었다. 축구 선수들은 모두 훌륭한 몸을 가지고 있고 수백만의 사람들이 동경하는 이들이다."

이후 아르마니는 이런 생각을 실행에 옮겼다. 유명 축구 선수들을 필드에서 패션쇼 무대 위로 불러들이고 축구 팀의 유니폼을 제작한 것이다.

1990년과 1994년에는 이탈리아 팀의 월드컵 의상을 디자인했다.

"당시 나는 리버풀 소속이었던, 골키퍼인 데이비드 제임스를 만났다. 그는 매우 아르마니스러웠다. 키가 크고 눈에 띄면서도 과장되지 않은 스타일을 가지고 있었다. 데이비드 제임스를 패션쇼에 세우기로 마음먹었는데, 이후 상당한 파장을 일으켰다. 그를 광고에 등장시키기로 결정했을 때 역시 마찬가지였다."

그 이후로 축구 선수들과의 작업은 계속되었다. 안드리 셉첸코를 패션쇼에 세웠으며, 브라질의 꽃미남 축구선수 카카를 아르마니 진의 모델로 기용했다. 2006년 가을/겨울에는 안드리 셉첸코와 그의 아내 크리스틴 파직을 아르마니 콜레조니 라인의 광고 모델로 기용했다.

유니폼 작업도 계속했다. 첼시, 뉴캐슬 유나이티드 그리고 아르마니의 고향 팀인 피아첸차 축구팀의 수트를 제작했다. 아르마니와 매우 친분이 깊은 데이비드 베컴과 스벤 예란 에릭손 감독의 제안으로 영국 축구팀의 수트도 만들어 줬다.

이런 축구와의 인연 덕분에 아르마니 패션쇼의 맨 앞줄은 최고의 축

구 클럽이 된다. 크리스티안 비에리, 파비오 칸나바로, 알레산드로 델 피에로, 루이스 피구, 카카 등이 모인, 그야말로 드림팀이다.

아르마니만의 디자인 철학

아르마니 수트의 비밀은 바로 무게다. 아르마니 수트는 비슷한 다른 옷과 비교하면 무게가 반밖에 되지 않는다. 한 벌당 250그램을 넘는 옷이 거의 없다. 모든 재킷에 무접착 심지를 사용하기 때문이다. 보통 남성 수트는 형태를 잡기 위해 안감에 딱딱한 천, 즉 심지를 바느질로 덧대는데, 저렴한 옷은 바느질을 하는 대신 접착제를 발라 붙이기 때문에 무거울 수밖에 없다. 게다가 아르마니의 수트는 심지의 양이 다른 옷의 절반도 되지 않는다. 패드가 아예 없는 옷도 있다. 이는 아르마니가 디자인을 할 때 실용성을 가장 중요하기 여기기 때문.

아르마니는 모델이 아니라 보통 사람이 입을 옷을 만든다고 강조한다.

"지나치게 패션을 강요하는 것은 고객을 무시하는 것이다. 나는 반대로 한다. 즉, 거리에서 옷을 잘 입은 남성이나 여성을 보고 그것을 컬렉션에 응용하는 식이다. 내가 추구하는 것은 고객이 패션의 희생물이 되는 것이 아니라, 나의 의상을 통해서 그들이 세련되어 보이도록 하는 것이다."

그의 이런 철학은 많은 이들의 공감을 얻고 있다. 오늘날 전 세계에서 아르마니의 매출은 7천억 원이 넘는다.

이런 냉철한 모습과 달리 2005년, 론칭 30주년을 맞아 한국을 찾았을 때에는 매우 상냥하고 따뜻한 모습만을 보여 주었다. 남산에 있는 한옥 마을을 방문했을 때 그는 선물로 받은 족두리를 머리에 얹고 한복을 입

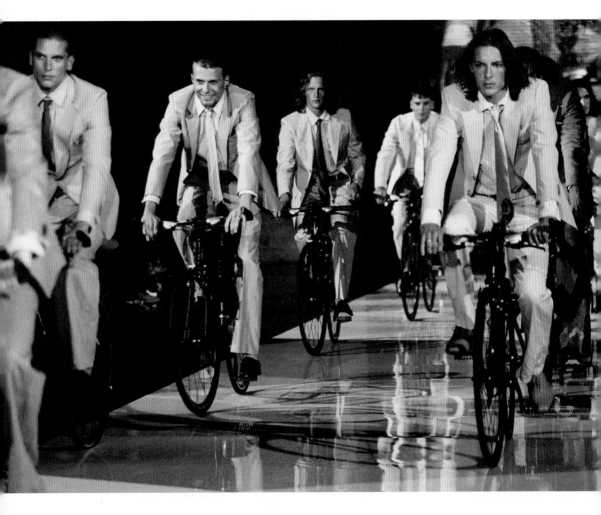

1999년 엠포리오 아르마니 컬렉션
2006년에 엠포리오 아르마니는 120년 전통의 이탈리아 자전거 회사인 비앙키 사와 함께 만든
스포츠 바이크를 선보였다.

은 채 연신 웃음을 터트렸다. 지독한 완벽주의자일 것 같은 조르지오 아
르마니는 그렇게 친근할 때도 많다. 팔색조 같은 아르마니의 매력을 더
알고 싶다면 자서전《아르마니 패션제국》을 참조할 것!

에르메네질도 제냐 | Ermenegildo Zegna

최고 품질의 원단 회사로 시작,
최고의 남성복 레이블이 되기까지…

　　에르메네질도 제냐는 성공한 남자들의 아이콘이다. 세계 최상급의 소재를 사용하고 디테일이 정교하며 입었을 때에는 남자를 더욱 남자답게 만든다. 지나치게 패셔너블하지 않으면서 적당히 점잖고, 질감마저 포근한 제냐의 옷은 여자로 하여금 그 품에 안기고 싶은 마음을 들게 만든다. 제냐가 최고의 수트를 생산할 수 있었던 원동력은 바로 원단 회사로 시작한 기업 이력에서 찾을 수 있다. 요리사가 신선한 재료를 찾듯 제냐는 원산지의 재료 수급부터 직접 시작해서 원단을 만든다. '제냐 원단'은 '제냐 수트' 못지않게 유명한 이름이다. 실제로 많은 유명한 남성복 브랜드에서도 제냐 원단을 구입해 사용하고 있다.

　　남성복 시장에서 제냐의 위치는 마치 철옹성 같다. 2012년을 기준으로 제냐는 330개의 직영 매장을 포함, 전 세계 560여 개의 매장을 운영하고 있다. 하지만 최근에는 PPR 그룹이 제냐의 경쟁 브랜드인 브리오니를 인수하는 등 조금씩 경쟁이 가열되는 분위기다. 남성복이 여성복 못지않게 화려하고 장식적으로 변하는 트렌드 역시 제냐로서는 부담스

러울 수 있는 요소다.

2010년, 창립 100주년을 맞은 시점부터 에르메네질도 제냐는 아시아 시장에 더욱 힘을 쏟고 있다. 도쿄, 두바이, 홍콩 등에 건축가 피터 마리노 가 디자인한 글로벌 스토어를 여는가 하면, '제냐 아트'라는 이름의 새로 운 프로젝트를 통해 예술과의 접목을 시도하며 이슈를 만든다.

원단 회사, 최고의 남성복을 꿈꾸다

창립자인 에르메네질도 제냐는 1910년, 아버지가 경영하던 원단 공장 을 물려받아 대대적으로 손을 봤다. 기존의 낡은 프랑스식 직조기를 최신

제냐의 모태가 된 원단 공장
라니피시오 제냐

영국식 기계로 바꾸고, 중간상인을 거치지 않고 품질 좋은 원자재를 직수입하는 방식으로 최고급 원단을 만들었다. 그의 나이 18세 때였다. 품질에 대한 자부심과 보증에 대한 의미로 1930년부터는 'Ermenegildo Zegna'를 원단 가장자리에 새겨 판매하기 시작했다. 1933년, 제냐는 방직과 방적을 모두 독자적으로 소화할 수 있게 되었다. 원단 생산의 노하우를 바탕으로 1960년대부터는 남성복 시장에 진출했고, 1980년에는 파리에, 1985년에는 밀라노에 단독 부티크를 오픈함으로써 제냐는 브랜드가 지향하는 '수직 통합 체계', 즉 원자재 수급부터 완제품을 판매하는 체계를 완성하게 되었다.

1966년, 창업자인 에르메네질도 제냐가 세상을 떠난 뒤에는 그의 두 아들인 알도 제냐와 안젤로 제냐가 운영을 맡았다. 현재까지도 제냐는 이런 가족 경영 방식으로 운영되고 있다. 주식도 상장되어 있지 않다. 현재 경영진은 제냐 가문의 4대손으로 파올로 제냐, 질도 제냐, 안나 제냐, 라우라 제냐, 베네데타 제냐다.

이름만으로도 최고를 보증하는 원단

제냐는 원료 수급부터 생산의 모든 과정을 독자적으로 컨트롤하는 유일한 기업이다. 제냐의 패브릭 공장인 라니피시오 제냐는 1910년 설립된 이래 제냐의 브랜드 심장이자 텍스타일의 세계적인 중심으로 자리매김해 왔다. 이곳에서는 에르메네질도 제냐에 사용되는 원단은 물론 유명 디자이너 브랜드에 원단을 납품한다. 덕분에 연간 패브릭 생산량이 2백만 미터가 넘는다.

제냐의 원단은 더 가볍고, 부드럽고, 기능적으로도 진보했다. 천연

섬유의 블렌딩 방법 또한 남다르다. 라니피시오 제냐에서는 1킬로그램의 울 원료에서 180킬로미터의 원사를, 1킬로그램의 캐시미어 원료에서 150킬로미터의 원사를 만들 수 있다. 최근 라니피시오 제냐는 이전에는 상상조차 할 수 없었던 11.1미크론 두께의 혁신적인 패브릭을 선보이며, 패브릭의 역사를 새로 쓰고 있다. 보통 사람의 머리카락의 두께가 50~60미크론, 스코틀랜드 트위드 패브릭이 35미크론임을 감안할 때 제냐의 기술은 놀랍다.

원단 개발뿐 아니라 원단 품질 검사에서도 제냐의 장인 정신을 확인할 수 있다. 라니피시오 제냐에서 이뤄지는 품질 검사 공정은 천에 난 흠집을 찾아내기 위해 레이저 기술을 사용하는 것을 제외하고는 모두 손으로 이루어진다. 흠집을 소공(고치는 것)하는 것도 옛날 방식 그대로 장인이 바늘과 실을 사용한다. 천연섬유 중 가장 고급인 캐시미어

원사를 블렌딩하는 레시피가
빼곡히 적힌 노트

원단은 솜털을 세워 더욱 부드럽게 하기 위한 빗질 과정을 거치는데, 이때 사용하는 도구는 남부 이탈리아에서 야생하는 산토끼꽃 열매인 티슬이다. 이렇게 티슬을 사용해 캐시미어의 기모를 일으키는 것은 100년 전과 똑같은 방법이다.

원단의 대한 자존심은 제냐의 '벨루스 오레움 컬렉션'을 통해 확인할 수 있다. 제냐는 좋은 소재를 찾기 위해 전 세계를 여행한다. 호주산 메리노 울, 내몽골산 캐시미어, 아프리카산 모헤어, 인도산 파시미나 캐시미어, 페루산 비쿠나, 중국산 실크 등 원사의 종류도 여러 가지. 그 중에서도 가장 중심이 되는 것은 양모인데, 제냐는 직접 그해 최고의 양모 생산자를 선정하고 황금 양털과 트로피를 수여한다. 그다음 우승자와 독점으로 계약을 맺어 최고의 재료로 만든 최고의 수트를 선보인다. 이것이 바로 벨루스 오레움 컬렉션이다. 벨루스 오레움 컬렉션은 한 해에 고작 50여 벌 정도밖에 생산하지 않는다. 공급량이 적은 만큼 사고 싶다고 마음대로 살 수 있는 것이 아니다. 제냐는 매년 국가별로 한 명의 인물을 선정해 벨루스 오레움 컬렉션을 제공한다. 제냐의 벨루스 오레움 컬렉션을 입었다는 것만으로도 그 사람의 명성이 보증되는 셈이다. 테너 가수 플라시도 도밍고, 빌 클린턴 대통령, 지휘자인 발레리 게르기예프, 지휘자 정명훈 등이 이 영예를 누렸다.

제냐의 라인들, 맞춤복부터 스포츠까지

에르메네질도 제냐에는 여러 라인이 있다. 최상급 맞춤복인 쿠튀르, 반 맞춤복인 수미주라, 고급 기성복인 사르토리알 컬렉션, 넥타이를 매지 않고 편안하게 입을 수 있는 스타일의 어퍼 캐주얼 컬렉션, 타이, 슈

즈 및 가죽 제품을 포함한 액세서리 컬렉션, 트렌디한 영 라인 Z Zegna, 캐주얼 스포츠 브랜드인 제냐 스포츠 등···. 이 중 제냐 스포츠는 스위스 고급 리조트 도시인 장크트모리츠에서 스키를 타거나 센트럴파크에서 조깅을 하는 남성들을 생각하며 만든 럭셔리 스포츠웨어로 요트, 스키 등 각 스포츠에 부합하는 기능성 웨어는 모두 제냐 원단으로 만들어진다. 스포츠웨어의 특징을 살리면서도 댄디한 느낌이 드는 옷을 보면 역시 제냐라는 생각이 절로 든다.

쿠튀르 컬렉션은 에르메네질도 제냐 테일러링의 정점을 찍는다. 쿠튀르 컬렉션의 수트는 세계 최고 품질의 원단을 사용해 만들며 주문, 재단, 봉제, 바느질까지 모든 제작 과정이 장인의 손을 거치는 완전한 맞춤복이다. 한 벌의 수트가 완성되기까지 장인의 바느질만 20시간 정도가 소요되는 명품 중의 명품이다.

제냐의 반 맞춤복 시스템인 수미주라 역시 주목할 만하다. 수미주라는 이탈리아어로 '당신의 사이즈에 맞춘다'라는 뜻으로 맞춤복의 장점과 기성복의 장점을 결합한 라인이다. 고객의 사이즈에 따라 기성복으로 나와 있는 패턴을 보완하면서 제작하는 방식이며, 편의를 위해 고객의 신체 사이즈를 컴퓨터 시스템에 저장, 관리하여 세계 어느 매장에서나 맞춤복 주문이 가능하도록 했다. 수미주라 라인이 얼마나 대단하게 만들어지는지를 설명하려면 꽤 많은 숫자가 등장해야 한다. 일단 450여 종의 원단과 100여 종의 모델 중 하나씩을 골라 주문을 하면 마스터 재단사 10명과 130명의 재단사가 만든 140개의 패턴 조각을 사용, 장인이 200번에 이르는 재봉 및 가공을 한다. 이후 25번의 다림질, 10회의 품질 검사 등을 거쳐 주문자의 몸에 꼭 맞는 옷을 제작한다. 이렇게 제작된 옷의 안쪽에는 주문자의 이름과 함께 'Taglio Exclusivo'라고 글자를 새기는데 이는 '한 사람을 위한 커팅'이라는 뜻이다. 그리고 마

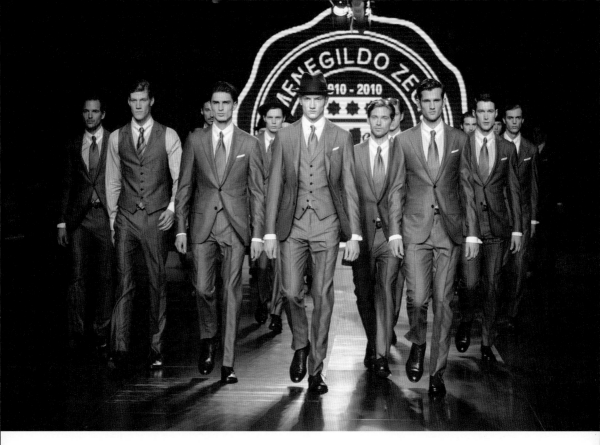

에르메네질도 제냐의
100주년 기념 컬렉션

지막으로 진공 상태에서 다림질해 24시간 동안 습기와 온도에 대한 적
응력을 테스팅한다. 이렇게 6주간의 제작과 테스트 기간을 거친 뒤에는
세계 각국의 고객들에게 배송된다. 가격은 약 3백만 원대 중반 정도부터
시작, 1천만 원을 훌쩍 넘는 것까지 있다. 제냐의 기성복인 사르토리알
라인의 기본 정장은 3백만 원 선부터 시작한다.

2013년, 제냐는 2004년부터 8년 동안 이브 생 로랑의 여성복 및 남
성복 라인의 크리에이티브 디렉터로 일한 디자이너 스테파노 필라티를
영입했다. 스테파노 필라티는 에르메네질도 제냐의 쿠튀르 컬렉션과
에르메네질도가 소유한 여성복 브랜드 아뇨나의 크리에이티브 디렉터
를 맡아 성공적으로 브랜드를 이끌고 있다.

카사 제냐 내부에 있는 전시물

지역사회와 환경을 위한 노력

제냐의 고향은 이탈리아 비엘라 인근에 위치한 트리베로. 알프스 산맥으로 둘러싸인, 해발 700미터의 아름다운 고장이다. 좋은 원단을 만들기 위해 좋은 물은 필수 요소다. 창업자인 에르메네질도 제냐는 여기서 나아가 '좋은 제품은 그 제품의 생산 과정에 몸담고 있는 사람들의 행복과 주변 환경의 아름다움이 바탕이 되어야 한다.'라는 믿음을 가지고 있었다. 지역 주민들의 웰빙이 사업의 성공에 필수 요소라고 생각했던 것이다. 그는 지역을 위한 기부와 투자를 아끼지 않았다. 덕분에 구석진 산골마을인 트리베로에는 이미 1932년부터 마을 회관, 도서관, 체육관, 영화관, 공공 수영장이 있었다. 몇 년 후에는 병원과 보육원을 추가로 세웠고, 두 차례의 세계대전 기간에는 고아원 건물을 지어 전쟁으로 부모를 잃은 아이들을 보살펴 주었다. 제냐는 이곳에 수천 그루의 나무를 심어 아름다운 경관을 만들었고, 이후에는 트리베로와 해발 1500미터에 위치한 관광 리조트인 비엘몬테를 연결하는 14킬로미터 길이의 '파노라미카 제냐' 도로를 구상하고 건설 자금을 지원하기도 했다. 그렇게 진달래와 수국, 50만 그루가 넘는 침엽수로 둘러싸인 아름다운 도로 파노라미카 제냐가 탄생했고, 이곳은 그 자체로도 훌륭한 관광지가 되었다. 뿐만 아니라 고산지대에서 고립된 생활을 했던 사람들이 현대 문명의 혜택을 받을 수 있게 해 주는 통로 역할을 했다.

지역 발전과 환경 보호에 대한 에르메네질도 제냐의 노력과 열정은 그의 후대에도 계속 이어졌다. 제냐 가문의 새로운 세대들은 에르메네질도 제냐의 '그린 정신'을 계승하여 1993년부터 본격적인 '오아시 제냐 프로젝트'를 추진하였다. 이를 통해 국제적인 환경 단체들과 협력하고 있다. 오아시 제냐는 이탈리아 내에서 환경 경영의 첫 번째 사례로 꼽힌다.

브리오니의 MTM 서비스

브리오니 | Brioni

세계 3대 명품 수트, 브리오니
앞으로의 성장을 더욱 주시해야 할 브랜드

　세계 3대 명품 수트는 무엇일까? 바로 브리오니, 체사레 아톨리니, 키톤이다. 여기에 스테파노 리치, 로로피아나 수미주라 등이 함께 최고의 수트로 인정받고 있다. 이들은 수공업의 전통을 고수하면서 명실 공히 최고의 수트를 제작한다. 이 중에서도 브리오니의 가치는 최고다. 2011년, 미국의 소비자 기관인 '럭셔리 인스티튜트'가 연소득 27만 2천 달러의 미국 남녀 부유층 소비자를 대상으로 조사한 럭셔리 브랜드 순위 지수에서 브리오니는 남성 의류 부문 최고 럭셔리 브랜드로 선정되었다. 2011년에는 구찌를 소유하고 있는 거대 패션 기업인 케어링 그룹(당시에는 그룹 이름이 PPR이었다)이 브리오니를 인수하며 글로벌 브랜드로 성장할 동력을 얻게 되었다.

유명인의 명품 수트

이름만 대면 알 만한 고객 리스트가 즐비한 탓에 최고급 수트 브랜드들은 어떤 사람이 고객인지 극도로 말을 아낀다. 유명인들이 입은 모습을 가능한 한 자주 노출하려는 보통의 브랜드와는 상반된 분위기이다. 누가 입느냐는 질문에 대부분의 브랜드에서 들려오는 답은 "우리 옷을 입는 명사들은 많지만 누구인지 밝힐 수 없다."라는 것이었다. 하지만 브리오니만큼은 유독 누가 주요 고객인지 잘 알려져 있다. 유명인들이 공공연히 브리오니에 대한 애정을 언급하기 때문이다. 미국 부동산 재벌인 도널드 트럼프는 자신의 책《트럼프의 억만장자처럼 생각하라》에 '내가 좋아하는 최고의 양복은 브리오니이며, 그중에서도 기성품을 구입한다.'라는 구절을 써 놓았다. LG, CJ, 오리온 등 국내 유수 그룹의 CEO들 또한 브리오니 수트를 즐겨 입는다. 미국의 오바마 대통령, 러시아의 푸틴 대통령, 남아프리카공화국의 만델라 대통령도 브리오니의 고객이다.

브리오니의 이름을 대중적으로 알린 결정적 계기는 영화《007》시리즈였다. 매끈한 양복 매무새가 그 어떤 무기보다 강력한 힘을 발휘했던 제임스 본드의 수트가 바로 브리오니였다. 1995년부터 5대 제임스 본드가 된 피어스 브로스넌은《골든 아이》,《007 네버 다이》등 4편의 007 시리즈에서, 다니엘 크레이그는《카지노 로열》에서 브리오니를 입었다. 전세계 브리오니의 VIP 고객은 약 2만 5천 명이다.

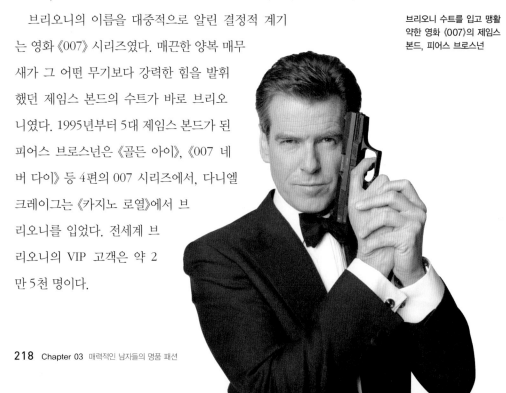

브리오니 수트를 입고 맹활약한 영화《007》의 제임스 본드, 피어스 브로스넌

로마에서 시작된 브리오니의 역사

브리오니는 제2차 세계대전 직후인 1945년, 당시 유명한 재단사였던 나차레노 폰티콜리와 디자이너이자 사업가인 가에타노 사비니가 설립했다. 이들은 첫 부티크를 로마의 베네토 거리와 맞닿은 바르베리니 거리에 만들었다. 당시 로마는 제트기를 타고 휴가를 즐기러 오는 젯셋족이 많았고, 이들을 위한 고급 패션 부티크도 즐비했다.

브랜드 이름을 어떻게 지을까 고민하던 이 두 사람은 브리오니 군도의 포스터를 보고 아이디어를 얻었다. 2천 년 전부터 호화로운 휴양지였던 브리오니 군도의 광고에는 '럭셔리를 위해 재단된 섬'이라는 문구가 쓰여 있었다. 이처럼 브리오니는 시작부터 최고급 맞춤 수트를 모토로 시작했고, 존 웨인, 클라크 케이블, 게리 쿠퍼 등 유명 배우들과 당대의 정치가, 사업가들이 즐겨 입는 수트로 알려지면서 더 유명해졌다.

브리오니는 1952년, 피렌체 팔라초 피티에서 연 첫 패션쇼를 시작으로 세계 각지에서 300회 이상의 패션쇼를 열었다. 패션쇼 이후 세계 곳곳의 고급 부티크에서 브리오니에 러브콜을 보냈다. 덕분에 1950년대 말까지, 처음 시작할 때의 50배가 넘는 테일러들이 20개 이상의 부티크에 수트를 공급하게 되었다.

1960년에 들어서면서부터 산업화의 영향으로 사람의 손보다 몇 배 이상 빠른 속도로 옷을 생산하는 기계가 유행하기 시작했다. 수트 역시 예외가 아니었다. 하지만 브리오니는 핸드메이드의 전통을 철저히 고수했다. 그리고 오히려 펜네 지방에 수공업 시스템의 작업장을 대대적으로 설립해 이탈리아 로만 수트의 전통을 고수하고자 했다. 이 지역의 잘 보존된 자연환경은 마을 사람들이 행복한 삶을 영위할 수 있

지그재그로 정성껏 박은
라벨에 다림질을 하는 과정

도록 돕고 있고, 대대로 이어져 온 오랜 자수의 전통은 브리오니의 마스터 테일러링이 더욱 번창하는 토대가 되고 있다. 현재 주민 1만 3천 명인 이 작은 마을에서 인구 10퍼센트가 브리오니의 작업장에서 일하고 있다.

까다로운 기술자 선발

브리오니 수트 한 벌의 가격은 5천 달러 이상이다. 국내에서는 약 4백만 원에서 2천만 원 선. 이런 고가의 수트 한 벌을 만들기 위해서는

약 60회의 다림질, 22시간의 손바느질, 220여 단계의 수작업이 필요하다. 수트의 깃 안쪽에 붙이는 실크, 가슴 부위의 안감도 일일히 손으로 꿰맨다. 겉으로는 잘 보이지 않는 안감까지 꼼꼼히 신경 쓰면, 안감이 형태를 기억하고 있기 때문에 구김이 덜 간다는 설명이다. 이렇게 수트 한 벌을 완성하기 위해 쏟는 시간은 6주. 턱시도를 만들기 위해서는 시간이 좀더 걸린다.

공정이 까다로운 만큼 이를 만드는 장인을 선발하는 과정 역시 깐깐하다. 브리오니는 1985년, 핸드메이드와 테일러링의 후학을 양성하고 이탈리아 로만 수트의 명맥을 잇기 위해 창업자의 이름을 따 전문 테일러링 학교인 '스쿠올라 수페리오레 디 사토리아 나차레노 폰티콜리'를 설립했다. 이탈리아에서도 1980년대부터 장인의 수가 많이 줄고 있었기 때문이다. 이곳에서는 4년에 한 번, 18명의 학생을 선발한다. 이 학생들은 4년간 정규교육을 받은 뒤, 다시 1년 동안 실제 생산 현장에서 인턴십을 한다. 고등학교 교육과정이기 때문에 보통의 고등학교에서 배우는 국어, 영어, 수학 등의 과정도 커리큘럼에 포함되어 있다. 이 18명 중 수석 졸업생만이 마스터 테일러가 될 수 있는 자격을 얻게 되는데, 수석 졸업생이라고 해도 브리오니의 자격 요건을 갖추지 못하면 마스터 테일러가 될 수 없다. 학교를 설립한 이래, 마스터 테일러가 된 학생은 단 세 명. 이 마스터 테일러들은 한국에도 매년 2회씩 방문, 맞춤복인 MTM 서비스를 제공하고 있다.

이들은 미리 예약한 고객과 일대일로 상담한 이후 정교하게 사이즈를 재고 단 하나뿐인 맞춤 수트를 제작한다. 사이즈를 측정하는 능력이 바로 맞춤 서비스의 정수를 만들어 내기 때문이다. 브리오니는 이 밖에도 런던의 로열컬리지 오브 아트, 밀라노의 폴리테크니코 대학과도 협력하고 있다. 학생들이 아이디어를 내 이를 브리오니의 재봉 기술로 만

브리오니의 테일러링 학교

드는 식인데, 학생들의 아이디어가 워낙 다양해 오히려 장인들에게 새로운 도전이 될 때가 많다고 한다.

　브리오니에 맞춤복만 있는 것은 아니다. 브리오니의 세콜로 라인은 젊은 층을 위한 디자인으로, 라펠 폭이 좁고 허리선이 슬림하며 어깨 역시 자연스럽다. 하지만 브리오니는 맞춤복이 아닌 기성복까지 100퍼센트 핸드메이드로 만든다.

작은 디테일에 주목할 것

브리오니의 자존심은 아주 작은 것에서부터 느껴진다. 라벨 또한 그렇다. 남성복은 어떤 원단을 썼는지가 매우 중요하기 때문에, 보통은 유명 브랜드의 원단을 사용하고 그 원단의 라벨도 함께 붙인다. 하지만 브리오니의 셔츠에는 그 어떤 원단 회사의 라벨도 붙이지 않는다. 브리오니만의 브랜드 가치를 가장 높이 산다는 암묵적인 뜻이다.

고객의 패턴과 작업 지시서를 모두 보관하고 있는 점도 놀랍다. 브리오니에서 단 한 번이라도 옷을 맞추면, 그 패턴과 작업 지시서는 이탈리아 브리오니의 아틀리에에 영원히 보관된다. 최근 맞춤복 고객의 수가 급증하여 패턴 보관소도 넓혀 가고 있다는 후문이다. 이렇게 고객의 패턴을 보관함으로써 고객의 체형 변화, 고객이 선호하는 원단을 분석하고, 다음 방문시 이를 토대로 적당한 스타일을 추천하기도 한다.

브리오니는 원단을 소량 구입하는 것으로도 잘 알려져 있다. 여러 가지 종류의 원단을 구입함으로써 선택의 폭을 넓히는 것. 부드럽고 피팅이 좋은 수퍼 250수 이상의 원단 중에는 원사가 너무 얇아 수트 제작에 어려움을 겪는 것도 있을 정도다.

전통을 향유하는 쇼핑

밀라노 최고의 고급 쇼핑거리인 비아 제수에는 브리오니의 플래그십 스토어가 있다. 이곳에서는 남성, 여성, 액세서리 라인과 테일러 워크숍 및 비스포크 라인 등 브리오니의 모든 것을 만나 볼 수 있다. 고객의 패턴이 영구 보관되고 있는 곳이기도 하다. 국내에는 갤러리아백화점,

신세계백화점 본점 및 강남점, 현대백화점 본점 등과 하얏트호텔 아케이드, 호텔신라 아케이드 등에 매장이 있다.

현재 브리오니의 생산 라인에는 10명으로 시작했던 오리지널 팀의 전통을 고수하는 400여 명의 테일러들을 포함, 1,500명의 기술자들이 있다. 이들은 품질을 유지하기 위해 하루에 300벌까지만 만든다. 그중 약 25퍼센트가 MTM, 즉 맞춤복이다.

마스터 테일러의 장인 정신이 그대로 느껴지는 섬세한 테일러링, 시대를 아우르는 클래식한 디자인은 브리오니가 전 세계적 명성을 얻으며 이탈리아 로만 수트의 아이콘으로 자리잡게 된 결정적 이유다. 브리오니는 한국에 있는 이탈리아 수트 브랜드 중 유일한 로만 수트 브랜드이기도 하다. 브리오니의 수트를 입는다는 것은 단지 값비싸고 좋은 옷을 입었다는 의미가 아니라, 장인 정신을 소유하고 클래식 문화를 향유한다는 것을 뜻한다.

2010년 이후 럭셔리 의류 분야에서 남성복 매출이 여성복보다 빠르게 성장하고 있다. 이에 여성복 디자이너들이 남성복 라인을 새롭게 론칭하거나 새로운 남성복 브랜드도 속속 론칭하며 경쟁이 치열해지고 있다. 브리오니 역시 2014년 1월에 밀라노 패션위크를 통해 컬렉션을 선보였다. 브리오니는 남성복 패션쇼를 한 최초의 브랜드이지만 2014년의 컬렉션은 20년 만에 재개한 것이었다. 브리오니는 이를 위해 앞선 2012년에는 지방시 남성복의 수석 디자이너인 브렌던 멀레인을 크리에이티브 디렉터로 영입했다. 이는 '브리오니의 주인공은 제품'이라는 철학 하에 디자이너를 전면에 내세우지 않았던 기존의 방침을 시대의 변화에 맞춰 과감하게 수정한 것으로, 갈수록 치열해지는 럭셔리 남성복 업계의 변화를 감지할 수 있는 사건이었다.

맞춤 수트의 정수를 만들어 내는 브리오니의 패턴

BRIONI
LINEA NEOCLASSICA

1 하나하나 수공업으로 작업하는 모습
2 1960년대의 브리오니 스케치
3 결과물을 검사하는 퀄리티 컨트롤 마스터

브리오니의 향수

케어링 그룹에 소속되다

가족 기업으로 시작해 세계적인 럭셔리 브랜드가 된 브리오니. 브리오니는 이탈리아에 8개의 작업장을 운영하며, 직원은 1800명, 유럽과 미국을 중심으로 74개 매장이 있다. 2011년에는 케어링 그룹이 브리오니를 인수했다. 이로서 케어링 그룹은 구찌, 이브 생 로랑, 보테가 베네타 등의 여성 럭셔리 브랜드와 스포츠 브랜드인 푸마, 그리고 럭셔리 남성복 브랜드를 가지게 되었다. 케어링 그룹의 프랑수아 앙리 피노 회장은 브리오니를 인수하며 "남성복의 성장이 여성복에 비해 현저히 높다. 이제 우리의 약점이 보완됐다."라고 말했다. 브리오니는 케어링 그룹에 인수된 이후 레저 의류와 액세서리를 적극적으로 개발했고, 연 7만 벌인 맞춤복 제작을 20만 벌로 늘렸다. 아시아 시장에도 적극적으로 진출하고 있다.

2012년 봄/여름 톰 브라운 컬렉션

톰 브라운 | Thom Browne

최고로 핫한 남성복 레이블
대중성과 예술성, 두 마리 토끼를 잡다

디자이너 에디 슬리만이 만드는 디올 옴므가 한때 패션계의 남자들을 말라깽이로 만들어 놓은 적이 있었다. 잘 알려진 얘기이지만, 샤넬의 수석 디자이너인 칼 라거펠트도 디올 옴므의 수트를 입기 위해 40킬로그램을 감량하는 다이어트를 했다. 그만큼 디올 옴므의 인기는 대단했다. 하지만 에디 슬리만이 자신의 꿈이었던 포토그래퍼를 하겠다며 홀연히 사라진 2007년 이후, 디올 옴므의 위상은 예전만 못했다. 이런 상황을 평정한 디자이너가 등장했으니, 바로 톰 브라운이다.

톰 브라운의 매력은 고전적인 클래식과 재기발랄한 키치를 뒤섞은 것에 있다. 체크무늬가 곳곳에 들어간 그의 옷을 입은 남자들은 마치 엄마가 입혀 준 옷을 입은 초등학교 입학생 같다. 어깨는 좁아서 바싹 달라붙고, 바짓단은 복숭아뼈 위로 껑충 올라와 있다. 게다가 양말도 신지 않았다! 톰 브라운은 어떤 남자들을 위해 이런 옷을 만드는 것일까? 그는 《에스콰이어》 지와의 인터뷰에서 이렇게 말했다.

"책을 읽고, 글을 쓰고, 다양한 예술에 관심을 갖는 남자. 눈에 보이

는 것에만 신경 쓰지 않는 남자, 잘난 척하지 않는 남자…. 톰 브라운은 그런 남자들을 위한 옷이다. 한마디로 톰 브라운은 '굿 나이스 가이'를 위한 옷이다."

패션계에서 '대세'가 된 만큼 그의 옷은 여성들도 즐겨 입고 있다. 디올 옴므가 유행했을 때, 마돈나, 소피아 코폴라 등이 디올 옴므의 화이트 수트를 종종 입었던 것처럼 말이다. 《가십 걸》에서 블레어 역할을 맡고 있는 배우 레이튼 미스터가 드레스 대신 톰 브라운 수트를 입고 시상식에 등장한 바 있고 미셸 오바마도 톰 브라운을 입는다. 톰 브라운의 성공은 영국, 이탈리아의 신사복에 비해 평가절하되어 있었던 아메리칸 스타일, 즉 미국식 신사복을 재조명했다고 평가된다.

패션을 전공하지 않은 디자이너 클럽

톰 브라운은 2001년에 브랜드를 론칭했다. 그리고 2006년 미국패션디자이너협회에서 수상하는 '올해의 남성복 디자이너' 상을 받았다. 톰 브라운은 랄프 로렌, 조르지오 아르마니, 미우치아 프라다처럼 정식으로 디자인 교육을 받지 않은 디자이너 중 한 명이다. 그는 경영학과를 다니다 중퇴, LA에서 배우 지망생으로 시간을 보내다가 다시 뉴욕으로 건너와 조르지오 아르마니에서 판매 직원으로 패션계에 첫발을 들여놓았다. 조르지오 아르마니에서 나와 클럽 모나코로 직장을 옮긴 뒤 어시스턴트 디자이너를 한 것이 자신의 브랜드를 론칭하기 이전 경력의 전부이다. 경력이 쌓일수록 톰 브라운은 자연스럽게 '내가 입고 싶은 옷을 직접 만들겠다.'라고 생각했다.

디자이너 **톰 브라운**

2005년, 톰 브라운은 맨해튼 다운타운에 있는 미트패킹에 자신의 숍을 차리고 초고가의 주문 맞춤복을 만들었다. 이후 재정적인 어려움을 맞기도 했지만, 2007년 가을, 브룩스 브라더스 블랙 플리스 라인의 수석 디자이너가 되면서 재기에 성공했다. 이 과정에는 현재 미국《보그》지의 편집장인 안나 윈투어의 추천이 강력하게 작용했다는 후문이 있다. 브룩스 브라더스의 블랙 플리스 라인은 기대 이상의 성공을 거뒀고, 뉴욕 웨스트빌리지에 단독 매장을 오픈하기도 했다. 톰 브라운은 브룩스 브라더스뿐 아니라 2009년부터는 몽클레르 남성 컬렉션인 감므 블루를 맡아 진두지휘하고 있다. 2011년부터는 아이웨어 브랜드인 디타와 라이선스 계약을 맺어 20여 종의 아이웨어를 선보이는 중이다. 브룩스 브라더스는 톰 브라운이 자신의 브랜드를 제외하고 가장 많이 입는 옷이며, 몽클레르는 톰 브라운이 가장 좋아하는 브랜드라니 그처

럼 행복한 디자이너도 없을 것이다. 톰 브라운이 생각하는 진정한 럭셔리란 '내가 좋아하는 일을 하며 사는 것'이기 때문이다.

상상력의 힘

톰 브라운은 매일 뉴욕 센트럴파크에서 조깅을 한다. 그런데 조깅을 할 때 그의 차림이 좀 이상하다. 톰 브라운은 조깅을 할 때 운동복 대신 셔츠, 카디건에 무릎 길이의 버뮤다 팬츠를 입는다. 이유는 그냥 이런 옷이 좋기 때문이란다. 이와 같은 엉뚱한 생각은 컬렉션에서도 그대로 드러난다. 톰 브라운의 상상력은 굉장하다. 남성복임에도 불구하고 코코 샤넬을 연상케 하는 진주 목걸이를 수트 위에 두르는가 하면, 블랙 시스루 원피스로 수트 위를 한 번 더 감싸고, 우주복을 입은 모델이 런웨이를 하기도 한다. 아이스링크, 호수 등 컬렉션을 여는 장소도 독특하다. 2011년 봄/여름 컬렉션은 파리에 있는 공산당사에서 열었다.

이런 면은 콜라보레이션하는 브랜드에서도 어김없이 발휘된다. 톰 브라운은 몽클레르 감므 블루 컬렉션을 진행하면서 거대한 스타디움에서 모델들이 자전거를 타며 런웨이를 펼치도록 했다. 쇼에 선보인 옷 중 일상생활에서 입을 수 있는 옷은 거의 없었다. 하지만 이런 독특한 상상력 덕분에 톰 브라운 컬렉션은 언제나 각별한 주목을 받았다. 비슷비슷해서 지루하기만 한 남성 수트를 새로운 오브제로 부활시켰다는 극찬을 받기도 한다. '젊은이들에게 핸드메이드 수트를 소개하고 싶었다. 보수적인 옷이라는 이미지가 강한 수트를 나만의 방식으로 새롭게 만들고 싶었다.'라는 것이 그가 컬렉션을 대하는 철학이다.

이런 옷을 어떻게 입느냐는 질문에 대한 그의 답은?

**현대백화점 본점의
톰 브라운 매장**

"매 시즌 나 자신을 위해 열다섯 벌의 수트를 만든다. 나도 패션쇼에 내놓는 옷들은 입지 않는다. 패션쇼는 현실을 사는 남자들의 옷장을 위한 게 아니라 머릿속에 있는 아이디어를 세상과 공유하기 위해 하는 것이다."

톰 브라운의 인기 제품인 카디건

톰 브라운에서 주목해야 할 아이템

　톰 브라운의 수트는 짧고 슬림하다. 발목이 드러난 바지들은 마치 동생 옷을 뺏어 입은 것처럼 우스꽝스럽다. 처음에는 낯설지만 이런 매력에 한번 빠지고 나면 다른 수트들은 모두 지루하게 느껴질 정도로 재기발랄하다. 톰 브라운은 1960년대의 존 F.케네디와 007 시리즈의 숀 코너리에게서 영감을 받아 수트를 디자인한다고 한다. 또한 영화를 보고 책을 읽고 거리의 사람들을 구경하며 디자인의 영감을 얻는다. 애당초 지금 트렌드가 무엇인가 하는 건 그의 관심 밖이며, '자. 이제 디자인을 시작해 볼까?' 라고 맘먹고 일을 시작하지도 않는다. 거리의 사람들이 자연스럽게 유행을 창조하며 자신은 그것을 잘 반영하는 대변인이라고 생각하는 점은 조르지오 아르마니와 비슷하다.

　톰 브라운의 대표적인 아이템은? 옥스포드 셔츠와 톰 브라운 특유의 줄무늬 로고가 새겨진 카디건이다. 평범해 보이는 셔츠와 카디건에도 톰 브라운을 상징하는 레드, 화이트, 네이비 컬러의 스트라이프가 들어가면 달라 보인다. 톰 브라운의 또 다른 인기 아이템인 시계, 구두, 백 등의 액세서리도 마찬가지. 이것을 가지기 위한 대가는 크다. 패션을 좋아하는 요즘 남자라면 누구나 1순위로 가지고 싶어하는 톰 브라운의 구두는 1백만 원대 후반부터 시작한다. 카디건은 1백만 원 중반, 수트는 가격대가 최소 350만 원에서 1천만 원을 호가하는 것도 있다. 그레이 컬러 수트는 디자이너인 톰 브라운 자신이 즐겨 입는 옷이라 톰 브라운 내에서도 베스트셀러다.

　국내에는 2011년 9월, 현대백화점 본점에 톰 브라운 단독 매장이 문을 열었다. 그전에는 편집 매장인 10 코르소 코모에서 만나 볼 수 있었지만, 국내 단독 매장 오픈은 이 때가 처음이었다.

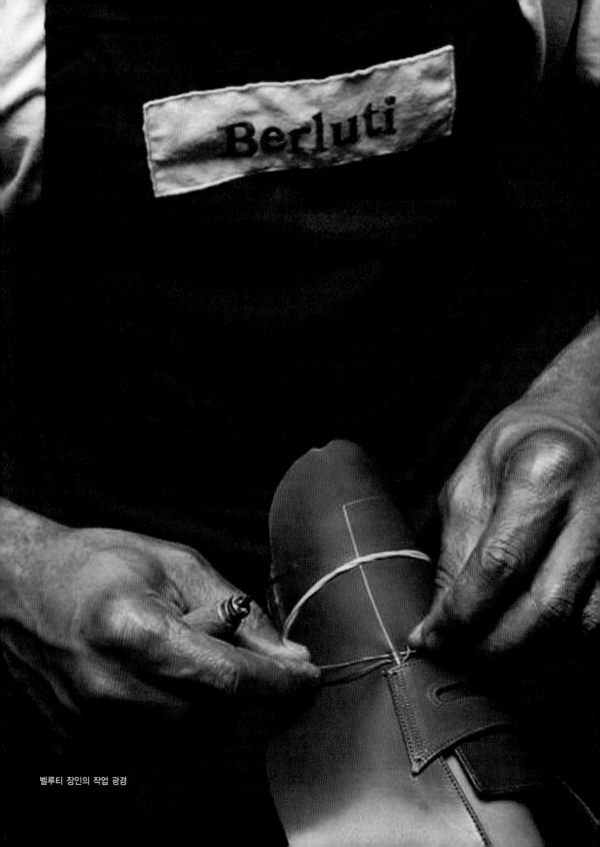
벨루티 장인의 작업 광경

벨루티 | Berluti

달빛에 숙성하고 돔 페리뇽으로 윤기를 내는
프랑스산 마법의 구두, 벨루티

그라바티, 스테파노 비, 알프레드 서전트, 로크, 트리커스, 웨스통, 크로켓 앤 존스, 프라텔리 로세티⋯. 이게 다 무엇일까? 이름만 들어도 어지러운 이 이름들은 모두 슈즈 레이블이다. 단순하게만 보였던 남성 패션도 조금만 파고들면 이렇게 구두 브랜드만 수십 개가 넘을 정도로 많은 이야기가 있다. 2000년대 후반부터 주목받고 있는 클래식한 남성복들. 이에 좀더 심취한 이들은 소위 '젠틀맨 패션'이라는 주제를 심화 학습 중인데, 그 중심에는 바로 이런 명품 수제화가 있다. 영국, 프랑스, 이탈리아 곳곳에서 탄생한 이런 수제화 중에서도 벨루티는 이름이 가장 알려진 브랜드다. 현재는 LVMH 그룹에 소속되어 있기 때문일 것이다.

벨루티는 LVMH의 브랜드답게 탁월한 스토리텔링을 하고 있다. 구두 하나를 만드는 데 10개월간 총 250회의 공정을 거친다는 설명은 기본. 마시기에도 아까운 최고급 와인 돔 페리뇽으로 구두를 닦아 윤기를 낸다거나, 달빛에 숙성을 해서 더욱 깊이 있는 색감을 낸다는 이야기는

마치 한 편의 동화처럼 환상적이다. 매장에서도 판타지는 계속된다. 2004년, 국내에 있는 갤러리아백화점에 벨루티가 론칭했을 때(일본에 이은 아시아의 두 번째 매장이었다), 구두를 다루는 그들의 손길은 극도로 조심스러웠다. 좋은 가죽 냄새가 짙게 풍기는 매장에서 그들은 마치 예술 작품이나 주얼리를 다루는 듯 하얀 장갑을 끼고 조심스럽게 구두를 만졌다. 그토록 섬세한 손놀림은 보는 이로 하여금 자연스레 이 구두에 대한 경외심을 가지게 만들었다.

구두 장인이 된 알렉산드로 벨루티

벨루티는 1895년, 프랑스에서 론칭했다. 창립자인 알렉산드로 벨루티는 이탈리아 출신으로 처음에는 목공예 기술을 배우다가 가죽 제품을 만들었다. 그런 그가 프랑스로 건너가 구두 장인이 된 것은 프랑스 마르세유 지방 출신의 연륜 있는 구두 장인을 보고 난 뒤였다. 구두장인의 솜씨에 매혹된 벨루티는 1895년, 파리에 갔다. 이후 벨루티는 10년 동안 오로지 구두 제작 기술을 연마하는 데에만 매달렸다. 1900년, 알렉산드로 벨루티는 파리 만국박람회에 참여해 성과를 거두며 파리의 유명한 구두 장인으로 유명해졌다.

벨루티라는 이름을 사용하기 시작한 것은 1928년부터였다. 알렉산드로 벨루티의 아들인 토렐로 벨루티가 몬타보 거리에 있는 매장에 '벨루티, 명품 수제화'라는 간판을 걸면서부터다. 이곳에는 작업장과 부티크가 함께 있었는데, 이후 주문이 늘어나자 마베프 거리 26번지에 새로운 부티크를 오픈했다. 바로 현재까지 벨루티 매장이 있는 곳이다.

토렐로 벨루티 이후에는 창립자의 손자인 탈비니오 벨루티가 경영

을 이어받았다. 건축학을 전공하기도 했던 탈비니오 벨루티는 14세 때부터 아버지로부터 구두 제작법을 배웠다. 일찍이 아버지를 도와 많은 일을 해 왔던 그였다. 이렇게 가족 경영의 체계하에서 차근차근히 번성하던 벨루티는 1959년부터 기성화를 선보였다. 제작 시간을 단축하면서 높은 품질을 가진 기성화를 통해 벨루티는 더 많은 고객을 확보했다.

벨루티가 국제적으로도 유명해지기 시작한 것은 사촌인 올가 벨루티가 경영에 합류하면서부터. 그녀는 앤디 워홀, 프랑수아 트뤼포, 이브 생 로랑 등 유명한 예술가, 디자이너 등과 친분을 쌓으며 많은 영감을 받았고 이를 구두 디자인에 반영했다. 특히 앤디 워홀과 올가 벨루티의 인연은 특별했다. 1959년에 벨루티에 여성 견습생으로 합류한 올가 벨루티는 여성이기에 고객을 직접 응대하는 것이 공식적으로는 금지되어 있었다. 하지만 그녀는 1962년, 앤디 워홀만을 위한 구두 한 켤레를 제작했고 앤디 워홀은 이 구두를 매우 좋아했다. 올가 벨루티는 벨루티 가문의 4대 계승자로 지금까지도 직접 구두를 만드는 CEO로 활동하고 있다.

깊이 있는 벨루티만의 색감의 비밀

벨루티의 가장 큰 매력을 꼽으라면 단연 컬러다. 마치 수채화처럼 붓 터치가 느껴지는 색감은 그 어느 브랜드에서도 따라하기 힘든 고유한 특성이다. 이는 벨루티의 고객이 자신이 20년간 신던 신발을 수선하기 위해 다시 가져온 것에서 착안한 기술이다. 깊이 있는 색감을 내기 위해 벨루티는 독특한 공정을 만들었다. 보통은 먼저 가죽을 여러 장 재

단하여 일괄적으로 염색한 후에 구두로 만드는데, 벨루티는 염색하지 않은 가죽으로 먼저 구두를 만들고 그다음에 염색하는 식으로 변화를 주었다. 이때의 가죽 역시 벨루티가 특허를 낸 베네치아 가죽이나 부드러운 스웨이드, 송아지 가죽 등 최고급만을 사용한다. 원피의 컬러인 베이지색 구두가 완성되면 이 위에 염색 장인이 네 시간에 걸쳐 색을 입힌다. 이것이 바로 벨루티의 유명한 '파티나 기법'으로 이는 올가 벨루티가 개발한 것으로 알려져 있다. 구두를 다 만든 뒤에 색을 입히기 때문에 색감의 깊이와 투명도를 자유자재로 조절할 수 있다. 가죽의 부드러운 생명력을 유지하는 것은 물론이다. 이처럼 파티나 기법으로 만들어지는 벨루티의 구두는 사실상 단 한 켤레도 같은 색의 신발이 없다고 봐도 무방하다. 희소성을 중요하게 여기는 VIP 고객들이 솔깃할 수 있는 부분이다. 이 외에도 벨루티에는 다양한 가공 방법이 있다. 구두를 달빛에 숙성해서 더 깊은 색을 내는 이른바 '문 왁싱'이 있고, 갯벌에 숙성해 좀더 부드럽게 만드는 기법도 있다. 벨루티의 스웨이드 구두는 조약돌로 한 번 워싱을 한 후에 사용하기 때문에 물에 닿아도 손상이 거의 없는 것이 특징이다. 구두를 마무리 폴리싱하는 과정은 더욱 흥미롭다. 바로 그 유명한 샴페인 돔 페리뇽으로 구두를 닦는 것인데, 이 과정은 두 가지 의미가 있다. 첫째, 벨루티 고객들의 마니아적 구두 사랑을 증명하는 것으로, 마시기에도 고가인 돔 페리뇽을 구두 케어에 사용한다는 상징적 의미다. 둘째, 과학적 이유다. 돔 페리뇽이 함유한 산 성분이 구두 케어 크림과 오일의 유분을 날아가도록 하기 때문에 가죽이 상하는 것을 방지하고 수명을 길게 한다는 것이다. 하지만 벨루티의 수석 장인인 피에르 코르테는 "샴페인으로 구두를 닦는 것보다는 먹는 게 더 좋다."라는 재치 있는 말을 남기기도 했다.

벨루티 특유의 색감이 살아 있는 백

남다른 오더메이드 비스포크 구두

벨루티의 백미는 '오더메이드 비스포크', 즉 맞춤 서비스다. 이는 설립자인 알렉산드로 벨루티가 처음으로 만들었고 오늘날까지도 벨루티의 중심축을 담당하고 있다. 비스포크로 주문하면, 수석 장인이 고객과의 몇 차례의 상담과 대화를 통해 그들의 세세한 요구를 듣는다. 이 과정에서 고객의 신체 조건을 파악하는 것은 물론 라이프 스타일까지 분석한다. 이로써 고객 자신은 인지하지 못한 부분까지도 구두 제작에 반영하는 것이다. 고객의 발 치수와 볼륨을 측정하고 특징을 기록한 뒤에는 가죽의 종류와 컬러를 정한다. 그다음 순서는 아웃솔 공법을 비롯 구두 제작과 관련된 모든 세세한 부분을 결정하는 것이다. 제작은 발본 담당, 패턴 담당, 제갑 당당 등 각 분야 전문가들 손에서 총 6단계에 걸쳐 진행된다. 벨루티는 디자인, 가죽의 질뿐 아니라 발 건강까지 고려한다. 발만 연구하는 별개의 팀이, 120년 가까이 벨루티 고객의 족적을 연구했다.

이탈리아 페레라 아틀리에

덕분에 사람마다 천차만별인 발에 가장 적합한 구두를 제작하고 고객에게 추천하는 노하우를 가지게 되었다. 이 모든 과정을 거쳐 벨루티의 비스포크 서비스로 구두가 완성되는 데 걸리는 시간은 약 5~10개월.

이렇게 남다른 구두이니 이것을 즐겨 신는 사람 또한 유명인들이 많다. 앤디 워홀, 케네디 대통령, 디자이너 칼 라거펠트가 벨루티 구두의 마니아이다. 국내에서도 이런 특별한 수제 구두를 만나 볼 수 있는데, 벨루티의 수석 장인이 연 1회 내한하여 프라이빗한 비스포크 세션을 진행하고 있다.

벨루티만의 케어 서비스에 빠져들다

명품은 때로는 남다른 취미가 되기도 한다. 벨루티의 슈즈 케어 키트 역시 그런 맥락에서 볼 수 있다. 벨루티에서 판매하는 슈즈 케어 키트는 구두를 잘 관리할 수 있도록 돕는 크림, 오일, 다양한 크기와 용도의 브러쉬들로 가격이 3백만 원 이상이다. 웬만한 구두 몇 켤레를 살 수 있는 가격이지만 벨루티 고객들에게 꾸준한 관심을 받고 있다. 또한 보통의 구두 브랜드들이 똑같은 모양의 슈트리(구두 보관용 틀)를 사용하는 것과는 달리, 구두 컬렉션별로 다른 모양의 슈트리를 제작해 사용한다. 덕분에 구두의 모양을 잘 유지할 수 있고 수명 또한 길게 해 준다.

벨루티 매장은 단순히 구두를 판매하는 곳이 아니라 벨루티의 예술 감각을 체험하는 공간으로 운영된다. 이곳에서 고객들은 돔 페리뇽 샴페인과 최고급 베네치아 천을 사용해 자신의 벨루티 구두를 직접 폴리싱해 볼 수 있다. 구두의 미학을 논하는 벨루티 VIP의 사교 모임인 '스완클럽' 행사 역시 매장에서 열린다.

브라이틀링의 크로노 스페이스 브라이틀링 제트 팀 한정판 모델

브라이틀링 | Breitling

항공 조종사들이 꼽는 최고의 시계,
벤틀리와 콜라보레이션하는 남자들의 로망

남자들에게 시계는 한껏 사치를 부릴 수 있는 몇 안 되는 액세서리 중 하나다. 그중에서도 브라이틀링은 남자들의 모험심을 자극하는, 진짜 남자들의 시계다. 이는 브라이틀링의 역사에서 엿볼 수 있다. 브라이틀링은 브랜드 초창기부터 정밀한 측정 기능으로 유명했고, 이후 제2차 세계대전 등의 사건을 거치면서는 비행사들이 가장 선호하는 시계가 되었다. 브라이틀링의 뛰어난 성능이 발휘되는 건, 하늘 위에서뿐만이 아니다. 무려 1500미터의 방수 기능을 갖춘 모델이 있는가 하면, 우주비행사 역시 브라이틀링의 시계를 착용했다. '전문가를 위한 장치'라는 브랜드 모토에서 엿볼 수 있는 것처럼 항해, 잠수 등 특수한 상황에서 브라이틀링은 가장 믿음직한 성능을 발휘한다. 사실 이렇게 특수한 상황에 맞닥뜨릴 사람이 얼마나 될까? 하지만 이는 분명 미지의 세계에 대한 동경을 가진 도시 남자들의 향수를 자극한다. 심해에 가 보고 싶은, 혹은 넓은 창공을 항해하고 싶은 소년 시절의 꿈을 여전히 간직하고 있는 '어른 남자'들의 로망을 자극하는 시계가 바로 브라이틀링인 것이다.

스위스 작은 마을에서의 시작

브라이틀링은 1884년 레온 브라이틀링이 스위스의 작은 마을인 생티미에 작업실을 만들면서 시작되었다. 이곳은 크로노그래프를 비롯한 계수기를 전문적으로 만드는 제작소였다. 회사가 성장하자 레온 브라이틀링은 1892년, 작업실을 라쇼드퐁으로 옮겼다. 이곳은 스위스 시계 산업의 중심지였다. 레온 브라이틀링은 아들인 가스통 브라이틀링에게 기술을 전수했다. 1914년, 가스통 브라이틀링이 회사를 이어받았고, 1년 뒤, 브라이틀링은 크로노그래프 손목시계를 만들었다. 브라이틀링의 크로노그래프의 역사가 시작된 것이다.

1923년, 브라이틀링은 타이머를 시작하고 멈추고 리셋할 수 있는 별도의 버튼이 있는 최초의 크로노그래프 시계를 선보였다. 당시 모든 크로노그래프 시계들은 하나의 버튼으로 크로노그래프의 모든 기능을 작동하도록 되어 있었기 때문에, 별도의 버튼을 단 브라이틀링의 크로노그래프는 기술의 진일보로 평가되었다.

가스통의 아들인 빌리 브라이틀링이 회사를 물려받은 것은 1932년. 이후 1936년에 브라이틀링은 영국 공군인 로열 에어포스의 공식 시계 공급처가 되었다. 제2차 세계대전으로 크로노그래프 시계의 수요는 폭발적으로 늘어났다. 이는 브라이틀링이 크로노그래프 시계로 명성을 떨치는 계기가 된다. 1942년에는 '크로노맷' 모델을 소개했다. 이는 시계 겉면의 둥근 휠을 돌려 시간을 측정하는 최초의 크로노그래프 시계였다. 얼마 후에는 미 공군에도 시계를 공급하게 되었다.

1952년에는 브라이틀링의 역작이자, 현재까지도 베스트셀링 모델인 '내비타이머'가 탄생했다. 이는 비행기를 조종할 때 필요한 평균속도 및 거리, 연료 소비, 상승/하강 속도 측정은 물론 마일을 킬로미터나

SPRINT-MONTBRILLANT

1936년 영국 공군의 공식
시계가 되었을 당시의 브라
이틀링 광고

항해 마일로 환산하는 기능이 포함된 시계로, 출시하자마자 파일럿 사
이에서 최고의 인기를 모았다. 출시 4년 만인 1956년에는 미국 파일럿
의 70퍼센트 가량이 가입한 '항공기 오너 및 파일럿 연합회'의 공식 시
계로 지정되었다. 60년간 생산된 내비타이머는 현재 전 세계에서 생산
되는 모든 기계식 크로노그래프 중 가장 오래된 모델이다. 이 모델은
1952년에 발명되었을 당시의 스타일을 고수하기 위해 현재까지도 기능
면에서 과거의 스타일을 고수하고 있다. 보통의 시계들은 크라운을 한
칸 빼면 날짜를 조정하는 기능이 있지만, 이 시계는 처음 개발된 당시
이 기능이 없었던 것을 그대로 계승하여 판매되고 있다. 내비타이머를

브라이틀링의 크로노맷 44시계
블랙 아이블루 컬러(상)
브라이틀링의 칼리버(하)

처음 접하는 사람들은 이를 아이러니하게 생각하지만, 브라이틀링 마
니아는 이렇게 불편한 부분도 당연하게 여기고 있다.

브라이틀링의 진보는 계속되었다. 1962년에는 우주인인 스콧 카펜
터가 오로라 7 우주 캡슐을 타고 지구 궤도 비행을 했는데, 당시 그가
착용한 시계가 바로 브라이틀링의 '코스모노트'였다. 이는 세계 최초로
우주를 비행한 시계로 기록되었다. 1969년에는 내비타이머 시계에 셀
프 와인딩 기능이 추가되었다. 스스로 감기는 크로노그래프, 이는 스위

스 시계 산업을 통틀어 가장 충격적인 사건 중 하나였다.

1979년, 빌리 브라이틀링이 사망하자 어네스트 슈나이더가 브라이틀링을 인수했다. 이후 론칭 100주년을 기념해서 '브라이틀링 크로노맷' 시계를 출시했다. 브라이틀링 크로노맷 역시 지금까지 브라이틀링의 베스트셀러로 남아 있는데, 특히 국내에서는 2011년 드라마 《시크릿가든》에서 현빈이 착용하면서 '현빈 시계'로 유명세를 떨쳤다. 1985년에는 '에어로스페이스'라는 이름으로 티타늄 전자 크로노그래프가 선보였다. 이는 10년 만에 파일럿들이 가장 좋아하는 시계가 되었다.

최고로 만들어지는 시계

브라이틀링은 부품 생산에서부터 시계를 조립하는 과정까지 매우 엄격한 기준을 적용한다. 시계가 생산되는 데 걸리는 시간은 10개월. 제작 과정에서 먼지가 들어가면 정밀도에 영향을 미치기 때문에 모든 제품은 습도, 온도를 통제하는 공기 정화 시스템이 설치된 공장 안에서 제작된다. 완성된 이후에는 일주일 안에, 1천 가지가 넘는 품질 검사 절차를 거친다. 만약 제품을 생산하는 어떤 라인에서 단 한 개라도 불량이 발견되면 그 라인에서 생산되는 전 제품을 모두 폐기한다.

브라이틀링은 100퍼센트 크로노미터 무브먼트를 사용하는 유일무이한 브랜드이다. 크로노미터 인증은 정확성의 상징이다. 모든 크로노그래프 시계가 크로노미터 인증을 받는 것은 아니며, 매년 스위스에서 생산되는 시계의 5퍼센트만이 크로노미터 인증을 받는다. 브라이틀링은 모든 상품에 각각의 일련번호를 가진 크로노미터 인증서를 발급하고 있다.

브라이틀링의 홍보대사, 존 트라볼타

브라이틀링은 2005년, 배우 존 트라볼타와 함께 캠페인을 전개했다. 스타가 등장하는 브라이틀링의 캠페인은 이때가 처음이었다. 이전에 브라이틀링은 스타 마케팅을 거의 하지 않았다. 스타 마케팅이 오히려 브라이틀링의 시계가 가지고 있는 '완벽한 성능' 이미지에 좋지 않은 영향을 미칠까 조심스러웠던 탓이다. 하지만 브라이틀링의 광고 모델이자 홍보대사인 존 트라볼타는 유명한 배우임과 동시에 항공 운행 시간 6000시간을 넘는 진짜 조종사이기 때문에 함께 캠페인을 했다는 설명이다.

존 트라볼타는 어린 시절부터 비행을 꿈꿨던 진정한 파일럿이다. 그는 16세에 처음으로 비행기 교육을 받았고, 19세에 첫 면허증을 획득

브라이틀링의 모델인 존 트라볼타
그 역시 배우이기 이전에 뛰어난 파일럿이다.

했다. 현재는 보잉 747-400 점보제트 비행기를 포함해 8가지 비행기 조종 면허증을 소지하고 있다. 플로리다 오캘라에 있는 존 트라볼타의 저택에는 3킬로미터 길이의 활주로를 갖춘 비행장, 격납고, 관제탑이 있고, 점보제트 비행기도 소유하고 있다. 존 트라볼타는 영화《펠헴 123》에서 크로노 콜트와 콜트 오토매틱 모델을 착용하고 등장했다. 존 트라볼타의 공식 홈페이지의 첫 화면 역시 항공 재킷을 입은 모습 이다.

베스트셀러, 슈퍼오션 42

브라이틀링은 바다에서도 최고의 성능을 발휘한다. 잠수의 최강자인 허버트 니시는 항공기 조종사이자 다이버로, 기록 경신의 사나이다. 오죽하면 땅 위에 발을 딛는 일이 거의 없는 사람이라 불릴까! 허버트 니시는 산소통 없이 700피트라는 경이적인 깊이까지 잠수에 성공한 유일한 프리다이버다. 그런 그가 잠수할 때 찼던 시계가 바로 브라이틀링의 슈퍼오션 42. 지름 42밀리미터에 COSC 인증을 받은 칼리버 17 무브먼트 탑재, 무반사 처리된 사파이어 크리스털 등 다양한 특징이 있지만 무엇보다 1500미터(5000피트/150기압)의 방수 성능이 눈에 띈다. 이는 2010년, 바젤 페어에서 처음으로 선보였고 이후 최근까지도 브라이틀링 시계의 인기를 주도하고 있는 모델이다.

슈퍼오션은 원래 1950년대 전문 다이버 및 군 다이버, 특히 특수부대를 위해 개발한 시계였다. 최초의 슈퍼오션 모델은 일체형 케이스와 강화 크리스털을 사용해, 200미터 깊이까지 잠수하는 것이 가능했다. 덕분에 다이빙 애호가들 사이에서 가장 인기 있는 시계가 되었다. 이를

리뉴얼해서 새로 선보인 슈퍼오션 42는 이전의 모습을 찾아보기 어려울 정도로 완벽하게 변신, 한층 젊고 모던하며 다이내믹한 디자인이 특징이다.

슈퍼오션 42 이외에도 마니아들이 사랑하는 브라이틀링의 인기 모델은 많다. 윈드라이더 라인은 브라이틀링에서도 가장 독특한 스타일의 시계로 손꼽히며 인기를 얻고 있고, 프로페셔널 라인은 크로노그래프를 항공 운행에 가장 적합하게 맞췄다는 평가를 얻고 있다. 에어로마린 라인은 육지와 바다, 하늘을 아울러 가장 적합한 기계다.

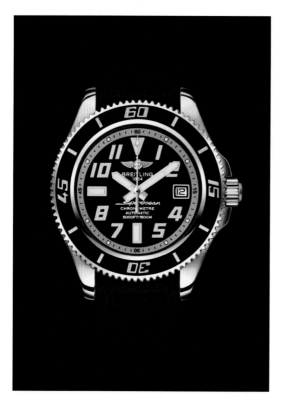

브라이틀링의 히트작인
슈퍼오션 42

크로노 스페이스 브라이틀링 제트 팀

브라이틀링과 벤틀리가 만나다

브라이틀링은 영국의 자동차 브랜드인 벤틀리와 콜라보레이션을 진행하고 있다. '브라이틀링 for 벤틀리'로 이는 2003년부터 10년 계약으로 시작했고, 이후 다시 파트너십을 연장했다. 벤틀리 라인 브라이틀링 시계의 가장 큰 특징은 골이 파인 베젤 표면의 디자인인데, 이는 벤틀리의 컨트롤 버튼에서 영감을 받았다고 한다. 벤틀리도 2003년 이후 대시보드에 브라이틀링 시계를 달아 출고하고 있다. 2011년 바젤 페어에

브라이틀링을 장착한 브라이틀링 for 벤틀리

서는 완전히 새로운 벤틀리 바네토 레이싱 모델을 공개했다.

이는 1920년대 르망 앤듀런스 레이싱에 출전한 '벤틀리 보이즈'에서 영감을 받은 것. 49밀리미터의 사이즈에 벤틀리 자동차의 대시모드를 닮은 베젤은 역동적이고 스포티한 모습이다. 1924년에서 1930년까지 르망 24시간 레이스에서 다섯 번이나 우승한 벤틀리 자동차의 휠을 보고 디자인한 카운터 역시 매력적이다. 리미티드 에디션에서만 선보이는 사파이어 크리스털 케이스 백을 통해 COSC 인증을 받은 칼리버 25B 무브먼트의 움직임을 들여다볼 수도 있다. 그야말로 남자의 로망을 집결해 놓은 시계인 것이다.

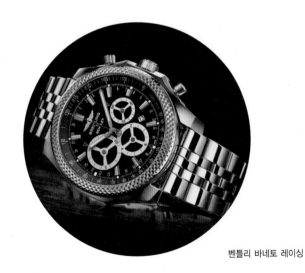

벤틀리 바네토 레이싱

APPENDIX

남자의
남자를 위한
남자에 의한 럭셔리

키톤, 체사레 아톨리니, 카날리, 그리고 세기테일러와 장미라사

● 고급 기성복이 쏟아져 나오면서 맞춤복의 시대는 끝났다고들 했다. 흡사 여성복의 오트쿠튀르 컬렉션이 붕괴되다시피 하고 기성복 컬렉션인 프레타포르테가 대세가 된 것과 마찬가지 상황이었다. 하지만 남성 수트만큼은 기성복이 맞춤복을 따라올 수 없었다. 어깨의 기울어짐, 소매산의 높이, 뒷트임의 개수, 허리 라인, 팬츠의 길이와 피트, 포켓의 모양 등등 아주 작은 차이가 수트의 전체 인상을 바꾸어 놓을 수 있기 때문. 편안한 인스턴트 커피를 놔두고 굳이 직접 볶고 갈아 내리는 커피 애호가들이 늘어나듯 수트 역시 장인들이 빚어낸 미묘한 손맛에 열광하고 있는 것이다. 때문에 기성복으로 나와 있는 패턴을 보완하면서 제작하는 수미주라, 완전히 새로 패턴을 뜨는 비스포크 라인을 내세우는 브랜드가 점차 많아지고 있다.

세계 3대 명품 수트로 꼽히는 브리오니, 키톤, 체사레 아톨리니 역시 수공업의 전통을 고수하고 있다. 영화배우 클라크 게이블, 숀 코너리, 알 파치노, 해리슨 포드를 비롯해 윈저 공, 블라디미르 푸틴, 인도의 철강 재벌 락시미 미탈 등이 단골 고객인 체사레 아톨리니는 지금껏 재봉틀 하나 없이 옷을 만들고 있다. 기

대한민국 맞춤 수트의 자존심,
장미라사 제품

성복 라인에서조차 하루에 생산하는 수트 생산량이 35벌을 넘지 않는다.

키톤 역시 350명의 수트 제작 장인이 100년 전에 사용했던 공구를 사용해 하나하나 손으로 제작하는 것으로 유명하다. 박음질뿐 아니라 다림질까지 전 공정을 수작업으로 하기 때문에 수트 한 벌을 만드는 데 20시간이 소요된다. 한편, 이탈리아산 카날리의 수트는 비접착 방식으로 만들어 가볍고 착용감이 우수한 것으로 유명하다. 편안한 착용감 때문에 월스트리트의 금융맨들을 비롯해 오바마 대통령까지 미국에서 특히 인기가 많다.

국내에도 이렇게 역사적인 수트 레이블이 존재한다. 1970년에 오픈, 박정희 대통령이 단골이었던 것으로 유명한 세기테일러와 이명박 대통령이 단골인 55년 전통의 장미라사가 그 주인공. 장미라사는 1956년 삼성 그룹의 창업주인 이병철 회장의 지시로 만들어진 커스텀 테일러 숍이다. 제일모직 원단으로 샘플북을 만들다가 독립했다. 이건희 현 회장 역시 제일모직에서 란스미어라는 브랜드를 만들기 전에는 이곳의 VIP 고객이었다. 최근 클래식한 스타일이 유행하면서 젊은 팬들이 생겨나고 있다.

장미라사의 수공업 공정(좌)
스와치 북(우)

매력적인 남성용 구두들

존롭 논란의 여지가 없는, 최고의 남성용 구두다. 품위 있으면서도 귀여운 것이 특징이다. 영국 태생의 브랜드이지만 현재는 에르메스 그룹이 소유하고 있다. 190가지 공정을 거쳐 만들어지는 이 맞춤 구두는 거의 1년을 기다려야 구입할 수 있다.

처치스 프라다 그룹이 소유한 영국 출생의 구두 브랜드다. 클래식하면서도 패셔너블한 디자인으로 남성뿐 아니라 여성에게도 인기다. 하지만 맞춤 슈즈에 익숙한 남성들에게는 엔트리 레벨의 구두로 분류된다. 가죽 퀄리티에 대한 논란이 다소 있지만, 기본적으로 튼튼하다는 데에는 모두 동의한다. 무엇보다 클래식하면서도 패셔너블한 디자인이 매력적이다.

웨스통 프랑스의 최고급 기성화다. 가죽을 부드럽게 하기 위해 참나무 껍질 가루를 넣은 샘물에 8개월 동안 담궈 놓는다. 이런 가죽을 사용해 4주 동안 장인이 직접 구두를 만든다. 고가이지만 워낙 품질이 좋기 때문에 오히려 가격이 적당하게 책정된 것으로 인정받는다.

테스토니 블랙 라벨 이탈리아의 수제화 테스토니의 고급 라인이다. 100년을 이어온 볼로냐 공법으로 신발을 만들어 발이 매우 편안하다. 공기를 넣은 가죽을 신발 밑창에 넣어 발가락이 자유롭게 움직일 수 있게 해 주는 특유의 공법도 유명하다.

알프레드 서전트 잉글랜드 노샘프턴에서 생산되는 구두. 가격

대비 품질이 좋고, 고급 기성화에 입문하고자 하는 이들에게 추천할 만하다. 다양한 라인이 있지만 특히 부츠를 잘 만드는 것으로 알려져 있다.

•• **크로켓 앤드 존스** 130년 전통의 영국 수제화. 총 9개의 라인 중에 서도 최고는 핸드 그레이드 제품군으로, 태닝한 오크나무 껍질을 사용해 아웃솔을 만드는 특유의 공법으로 유명하다. 덕분에 유연성과 발수성, 탈취 및 살균력이 뛰어나다.

•• **프라텔리 로세티** 이탈리아 사람들이 가장 사랑하는 구두 브랜드 중 하나로 여성용 구두와 백 등의 액세서리도 있다. 실제로 신어 본 이들의 증언에 의하면 편안한 착용감은 그 어떤 구두도 따라올 수 없다고.

•• **가자노 앤드 걸링** 2006년, 영국 비스포크 슈즈의 장인 두 명이 의기투합하여 만든 브랜드이다. 역사가 그리 오래되지는 않았지만 영국과 이탈리아 슈즈의 장점만을 따온 듯한 착화감과 디자인으로 인기가 급상승 중이다.

명품 시계 상식

● 손목시계는 전자식 시계, 즉 '쿼츠'와 태엽으로 움직이는 '기계식 시계'로 크게 두 가지 종류로 구분한다. 쿼츠 시계는 시간이 완벽하게 잘 맞고 실용적이며 가격도 저렴하다. 기계식 시계는 다시 '오토매틱'과 '수동식'으로 나뉜다. 오토매틱은 손목의 흔들림에 의해 자동으로 태엽이 감기는 방식이고, 수동식은 직접 용두를 돌려 태엽을 감아서 소위 '밥'을 줘야 시계가 작동하는 방식이다. 기계식 시계는 대체로 두껍고 무겁지만 그 가치는 예술 작품에 비견될 정도다. 가격 또한 상상을 초월하는데, 적게는 수백만 원에서 수십억까지 하는 것도 있다. 현재 명품 시계 업계는 아래의 세 회사가 주도하고 있다.

●● **리치몬드 그룹** 까르티에, 피아제, 보메 메르시에, 반클리프 아펠, 랑게운트죄네, 바셰론 콘스탄틴, IWC, 로제뒤뷔, 예거르쿨트르, 몽블랑 등을 소유

●● **스와치 그룹** 브레게, 블랑팡, 글라슈테 오리지날, 티파니, 오메가, 론진, 티쏘, 캘빈클라인, 라도, 자케드로, 해밀턴, 미도, 스와치 등을 소유

●● **루이비통모엣헤네시**(LVMH) **그룹** 루이 비통, 디올, 불가리, 쇼메, 드 비어스, 위블로, 제니스, 태그호이어 등을 소유

수많은 시계 브랜드 중 세계 3대 명품 시계로 손꼽히는 것은 파텍 필립, 바셰론 콘스탄틴, 오데마 피게이다. 여기에 브레게, 블랑팡, 랑게

브레게의 마리앙투아네트 워치

운트죄네가 포함되어 세계 6대 명품 시계로 분류하기도 한다. 이런 시계들의 가격은 그야말로 상상을 초월한다. 2014년, 소더비 경매에서 파텍 필립의 1933년산 수제 황금 회중시계가 2398만 달러(약 263억 원)에 낙찰된 바 있다. 국내에 있는 파텍 필립 매장에서 판매되는 모델 중 가장 저렴한 것도 2천만 원이 넘는다. 그럼에도 불구하고 최근 이런 초고가의 명품시계 시장이 국내에서 급성장하고 있다.

Tiffany & Co.
Damiani
Mauboussin

Chapter

명품의 정점을 찍는
주얼리들

4

까르띠에 Cartier

반클리프 아펠 Van Cleef-Arpels

티파니 Tiffany & Co.

다미아니 Damiani

모브쌩 Mauboussin

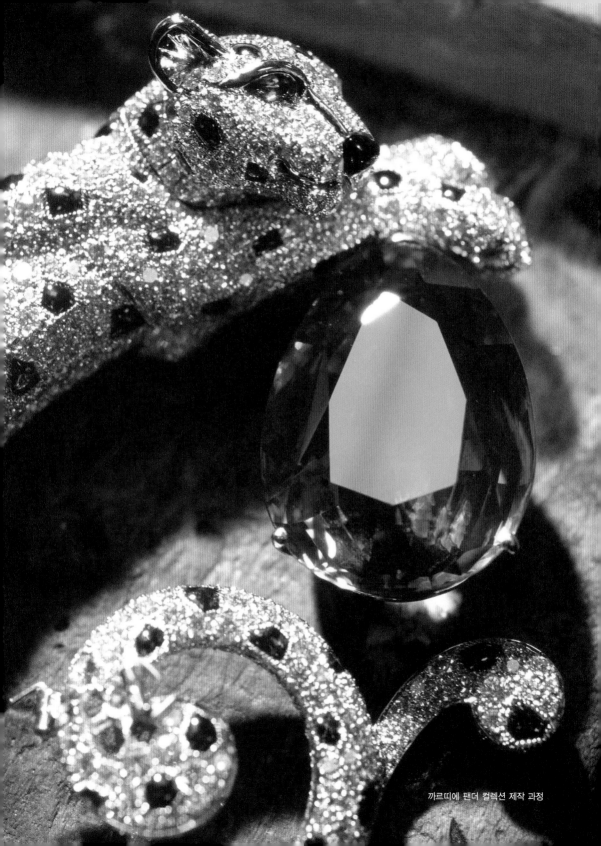

까르띠에 팬더 컬렉션 제작 과정

까르띠에　　　｜　　　Cartier

1847년에 론칭,
왕가의 주얼리를 도맡았던 주얼리의 왕

　　오늘날, 많은 패션 브랜드들이 예술계와 깊은 관련성을 가지고 있다. 그들은 이른바 '콜라보레이션'이라는 이름으로 아티스트들과 공동 작업을 하고, 어떤 예술가들에게는 조건 없는 후원을 아끼지 않는다. 패션과 예술은 비슷한 점이 꽤 많다. 무에서 유를 만들어 내고, 이 과정에서 상상을 초월하는 부가가치가 더해진다는 점에서 그렇다. 어쩌면 이처럼 상업적인 레이블들이 예술을 동경하고 후원하는 그 속내에는 엄청난 부가가치를 창조하는 예술가들의 비법을 전수받고 싶은 의도가 숨어 있는 건지도 모르겠다.

　　이렇게 예술을 함께 논해도 꿀리지 않을 브랜드가 있다. 바로 까르띠에다. 예술에 대한 까르띠에의 열정은 인정할 만하다. 까르띠에는 1984년, 현대미술을 대중들에게 널리 알리고 프랑스 작가는 물론 전 세계의 작가들이 대중과 만날 기회를 제공하기 위해 까르띠에 현대미술재단을 설립했다. 이를 통해 프랑스 국내외에서 7개의 전시회를 연 것을 비롯해 250여 명의 예술가의 900여 개에 달하는 컬렉션을 후원해 왔다. 장

누벨이 건축한 프랑스 파리의 까르띠에 현대미술재단 건물은 그 자체로도 하나의 예술 작품으로, 파리를 여행하는 이들에게는 꼭 들러야 할 코스가 되었다.

무엇보다 까르띠에는 그 자체로도 예술적 가치를 인정받고 있다. 보석을 예술의 영역으로 끌어올린 주얼리 브랜드로 평가받고 있는 것이다. 전 세계에서 열린 까르띠에 전시회가 이를 증명한다. 까르띠에는 1995년 일본 도쿄 데인미술관을 시작으로 2004년 교토 다이고사와 중국 상하이박물관, 2006년 싱가포르 국립박물관에 소장품을 전시했다. 한국에서는 2002년, 예술의 전당에서 '까르띠에, 주얼리의 세계를 돌아보다' 전을 아시아 최초로 열었고, 2008년에는 현대미술관 주최로 덕수궁미술관에서 소장품 전시를 개최했다. 영국 빅토리아 앨버트미술관, 파리 장식미술관 등에는 까르띠에의 작품을 장기 대여하면서 컬렉션의 전문성과 가치를 인정받고 있다.

까르띠에, 프랑스 왕실과 인연을 맺다

1847년, 루이 프랑수아 까르띠에는 견습생으로 일하던 파리 몽토르괴이 29번지의 보석 가게를 스승으로부터 물려받았다. 그는 자신의 이름 이니셜인 L과 C로 둘러싼 하트와 마름모꼴 모양을 자신의 장인 마크로 등록했다. 이것이 바로 까르띠에의 시작이다. 까르띠에는 이후 상류층이 많이 다니는 이탈리아 대로 9번가로 매장을 옮기고, 아들인 루이 프랑수아 알프레드를 사업에 참여하게 했다. 뛰어난 세공 기술과 디자인 감각을 보유한 까르띠에는 1850년대 말, 나폴레옹 1세의 조카인 마틸드 공주를 시작으로 프랑스 왕실에 작품을 납품했다. 까르띠에는 장

신구뿐 아니라 도자기, 조각상, 메달 등 다양한 품목을 판매했는데, 덕분에 제3공화정 이후 등장한 신흥 부자들의 관심을 받았다. 1899년에는 라페 거리 13번지에 '까르띠에'라는 이름으로 상점을 열었다. 이곳에는 아직까지 까르띠에 매장이 남아 있다.

아버지의 사업을 돕던 루이 프랑수아 알프레드에게는 세 아들이 있었다. 이들 역시 훗날 가업에 참여해 런던, 뉴욕 등지에 지사를 설립하는데 이는 까르띠에가 세계적인 레이블이 되는 데 큰 역할을 했다. 특히, 장남인 루이 까르띠에는 현재의 까르띠에를 만든 결정적 인물이다. 그는 1898년, 유명한 패션 디자이너인 찰스 워드의 손녀와 결혼했다. 루이 까르띠에는 결혼에 즈음하여 플래티나 마운트를 제작하기 시작했다. 이로써 까르띠에는 결혼반지에 플래티나를 도입한 최초의 보석 브랜드가 되었다. 플래티나는 강도가 높고 밝았지만, 모양을 잡기가 매우 어려웠기 때문에 이는 보석 세공의 혁명이나 다름없었다. 1900년대에는 각국의 왕족, 귀족들이 까르띠에가 만든 플래티나 세팅 다이아몬드를 구매했다.

1902년 까르띠에는 '영국 왕실 보석상'으로 임명받고 당시 왕세자가 에드워드 7세로 즉위하는 대관식에서 27개의 티아라 제작을 맡았다. 에드워드 7세는 까르띠에를 "보석상의 왕이요, 왕의 보석상이다."라고 극찬했다. 이 밖에도 포르투갈 국왕 카를로스 1세, 스페인의 국왕 알폰소 8세, 시암(현재의 태국)의 라마 5세 등이 까르띠에에게 '왕실의 보석상'이라는 칭호를 부여했다.

이후 까르띠에는 유행을 주도하는 브랜드가 되었다. 1904년부터는 추상적이고 기하학적인 형태로 알려진 아르데코 스타일의 장신구를 제작했고, 1910년에는 파리에서 공연된 발레극《셰헤라자데》에서 영감을 받아 동방에 대한 영감을 작품에 반영했다. 1913년에는 까르띠에 뉴욕

까르띠에의 대표작 팬더 브로치
1933년 까르띠에 오트 주얼리의 디자이너가 된 잔 투상이 윈저 공의 부인에게 선사한
팬더 브로치. 152.35캐럿 시파이어 카보숑의 푸른빛은 경이롭기까지 하다.

지사에서 페르시아, 아랍, 러시아, 중국 등 동양 문화를 반영한 작품 50점을 전시했다. 이후에도 이국적인 취향에 대한 관심은 계속되었다. 루이 까르띠에는 이집트 고미술품 수집을 시작하며 이를 디자인에 반영했다.

그레이스 켈리와의 추억

《모감보》, 《이창》, 《다이얼 M을 돌려라》 등 알프레드 히치콕 감독의 페르소나였던 그레이스 켈리. 은막의 여배우에서 모나코의 왕비가 된 그레이스 켈리를 빼놓고서는 주얼리 브랜드를 논할 수 없다. 까르띠에 역시 예외는 아니다.

1955년, 그레이스 켈리는 칸 영화제에 참석하기 위해 프랑스에 왔다. 이때 바로 모나코 공국의 왕자인 레니에 3세를 처음 만났다. 레니에 3세는 이후 그레이스 켈리에게 끊임없이 구애했다. 이 둘이 첫눈에 반했다고는 하지만, 항간에는 레니에 3세가 50번이나 구애한 끝에 그레이스 캘리의 승낙을 어렵게 얻어 냈다는 설도 있다. 그는 "그레이스, 나의 궁전은 혼자 지내기에는 너무 넓어요."라는 말로 청혼했다고 한다

그리고 1956년 1월, 레니에 3세는 그레이스 켈리에게 10.47캐럿의 에메랄드 커트 다이아몬드로 만든 까르띠에 링을 선물했다. 약혼의 증표였다. 그레이스 켈리는 그녀의 마지막 영화 《상류사회》에 이 반지를 끼고 출연하는 것으로 전 세계에 약혼을 공표했다.

1956년 4월 12일, 모나코 성당에서 할리우드의 여배우와 왕자님의 동화 같은 결혼식이 거행되었다. 그레이스 켈리는 당시 영화사와 계약이 몇 년 남아 있었는데, 이 결혼식을 촬영할 권리를 영화사에 넘겨주는

것으로 남은 계약 기간을 대신했다. 덕분에 당시 결혼식은 생중계되었고, 이후《모나코에서의 결혼》이라는 영상물로 제작되기도 했다. 당시 그레이스 켈리가 사용한 까르띠에 주얼리는 큰 화제를 불러일으켰다. 라운드 커트와 바게트 커트 다이아몬드와 카보숑 루비가 장식된 티아라가 바로 까르띠에에서 제작한 것이었다. 이 티아라는 탈착 가능한 세 개의 브로치로 변형해 결혼식 후에도 실용적으로 사용할 수 있도록 했다.

이후에도 그레이스 켈리의 까르띠에 사랑은 계속되었다. 때로는 이국적이고도 독특한 모양의 주얼리도 좋아했다. 예를 들면, 커다란 블리스터 진주 몸통에 세 개의 진주를 달아 계란을 품고 있는 닭 모양으로 만든 브로치, 푸들 모양의 브로치 같은 것들이었다. 그레이스 켈리는

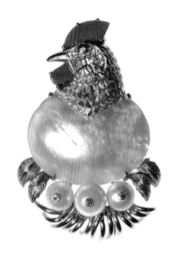

그레이스 켈리가 착용했던 까르띠에 주얼리
1957년에 제작한 닭 모양의 브로치(좌)
진주, 산호, 다이아몬드, 골드 소재가 조화되어 있다. 닭의 눈 부분은 에메랄드 카보숑.
1955년에 제작한 클립 브로치(우)
약 49캐럿의 루비 카보숑에 다이아몬드가 조화되어 있다. 왕관에 고정할 수 있도록 만든 것이 특징.

이 푸들 모양의 까르띠에 브로치를 이브 생 로랑의 몬드리안 드레스를 입었을 때 착용했다. 플래티나 위에 무려 270개의 다이아몬드가 거의 자수를 놓은 듯 정교하게 세팅되어 있는 브로치였다.

엘리자베스 테일러와 까르띠에

까르띠에가 간직한 다른 로맨스 주인공은 엘리자베스 테일러다. 미모가 출중한 덕분에 11세 때 영화계에 진출, 아역 배우는 성장하면 인기를 잃는다는 불문율을 깨고 성인 연기자로 성공적인 변신을 한 엘리자베스 테일러. 그녀는 20세기 폭스의 영화 《클레오파트라》에 캐스팅되면서 최고의 전성기를 누렸다. 천문학적 액수의 출연료, 5년이나 지속된 촬영 기간 등으로 숱한 화제를 낳았지만 그중에서도 가장 화제가 된 것은 주인공이었던 엘리자베스 테일러와 리처드 버턴의 러브 스토리였다. 영국 정통 셰익스피어 극단 출신으로 영국에서 촉망받는 배우였던 리처드 버턴. 하지만 카메라 앞에서는 덜덜 떠는 애송이 같은 모습이 엘리자베스 테일러의 마음을 사로잡았

엘리자베스 테일러
리처드 버턴이 선물한 69.42캐럿 다이아몬드 목걸이를 착용했다.

다. 하지만 그들은 이미 각각 결혼한 상태. 심지어 엘리자베스 테일러는 네 번째 결혼 생활 중이었다. 리처드 버턴은 엘리자베스 테일러와의 스캔들을 정리하고 아내에게 돌아가려고도 했지만, 엘리자베스 테일러의 끈질긴 구애로 실패했다. 결국 1963년 4월, 리처드 버턴은 위자료로 거의 전 재산을 탕진하고 1964년 3월, 엘리자베스 테일러와 결혼에 골인한다. 부적절한 관계라는 세상의 비난에도 아랑곳하지 않고 이들은 결혼했고 영화배우답게 한껏 사치스러운 생활을 즐겼다. 롤스로이스 자동차를 타고 다니고, 피카소와 반 고흐 등 유명 화가의 작품을 사들였으며, 애완견 전용 요트까지 장만했다. 그중 하이라이트는 바로 까르띠에의 반지였다.

1969년 10월 23일, 리처드 버턴은 엘리자베스 테일러에게 선물하기 위해서 69.42캐럿의 다이아몬드를 구입했다. 이는 1966년에 남아프리카의 광산에서 발견된 것으로 채취 당시에는 무려 240.80캐럿에 달하는 것이었다. 까르띠에가 사들인 이 엄청난 다이아몬드를 리처드 버턴이 구입한 것이다. 그가 이처럼 큰 다이아몬드를 산 이유는 엘리자베스 테일러에게 선물하기 위해서였다. 이 다이아몬드를 얻기 위해 지불한 금액은 백만 달러 이상! 다이아몬드 거래 역사상 백만 달러가 넘은 것은 이때가 처음이었지만 그나마도 까르띠에와 한 가지 조건을 걸고 협상을 한 가격으로 전해진다. 조건은 뉴욕 5번가에 위치한 까르띠에 매장에 이 다이아몬드를 5일간 진열하는 것이었다. 일명 '까르띠에-버턴-테일러 다이아몬드'를 보기 위해 며칠간 수천 명의 인파가 뉴욕 맨해튼 5번가 까르띠에 매장에 몰려들었다.

그녀가 이 엄청난 목걸이를 처음으로 하고 나타난 행사는 바로 모나코 그레이스 왕비의 40번째 생일 파티였다.

까르띠에의 대표작

창립자의 손자인 루이 까르띠에는 처음으로 까르띠에 시계를 생산했다. 처음에는 벽시계와 탁상시계를 만들다가 1904년, 친구이자 비행기 조종사인 알베르토 산토스 뒤몽을 위해 손목시계를 제작했다. 이는 전통적인 회중시계의 불편함을 해소하고자 한 것으로, 디자인이 현대적(상용화된 최초의 손목시계로 보는 의견도 있다)일 뿐 아니라 부속품과 나사가 하나로 고정된 베젤(시계판 위에 유리를 고정시키는 테두리)이 특징이다. 이것이 바로 지금까지도 생산되는 산토스 시계이다. 1907년, 루이 까르띠에는 당시 가장 뛰어난 시계 제조장인인 에드몽 예거와 독점으로 계약했다. 이들은 공동 작업으로 손목시계 버클의 특허권을 따내며 시계 제조 역사에 한 획을 그었다. 1917년에는 탱크 시계의 도안을 만들었다. 탱크라는 이름은 제1차 세계대전을 승리로 이끈 이름 그대로의 탱크에서 따온 것이었다.

한편 까르띠에는 1924년, 일상생활을 위한 보석류 제작 부서인 S부서를 설립했다. 'Silver'에서 이름을 따온 이 S부서에서 만든 것이 바로 트리니티 링으로 이 역시 루이 까르띠에의 작품이다. 그는 시인이자 친구인 장 콕토를 위해 트리니티링을 만들었다. 화이트, 옐로, 핑크 골드 등 세 개의 링은 우정, 충성, 사랑을 상징한다. 2009년에는 뉴 트리니티를 새롭게 선보였다.

트리니티 링

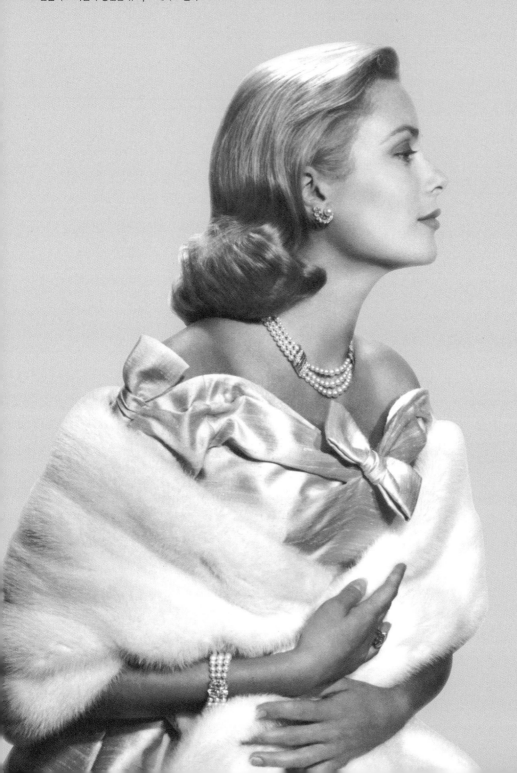

반클리프 아펠의 영원한 뮤즈, 그레이스 켈리

반클리프 아펠 | Van Cleef-Arpels

하이 주얼리의 메카인 모나코 왕실의
공식 보석상, 파리 방돔 광장의 터줏대감

　파리 방돔 광장은 루브르 박물관 근처에 있는, 전 세계 주얼리의 심장부이다. 이곳에는 까르띠에, 쇼메, 불가리 등 최고의 주얼리 브랜드의 부티크가 모두 모여 있다. 유럽 여러 나라에 여전히 존재하는 왕족, 귀족들, 그리고 중동의 왕족들이 개인 비행기를 타고 와서 주얼리를 맞추고 가는 곳이다. 여기에 처음으로 자리 잡은 브랜드가 바로 반클리프 아펠이다. 반클리프 아펠은 1900년대 초반, 파리 방돔 광장에 처음으로 문을 열어 주얼리 메카의 시초가 되었다.

　반클리프 아펠만의 비장의 무기는 바로 '미스터리 세팅'. 보석을 지지하는 금속 장식이 보이지 않도록 한 특별한 가공법이다. 이런 기술 덕분에 보석을 더욱 빛나면서 돋보이게 할 수 있었고, 보석으로 풍부한 양감을 표현하는 것도 가능하게 되었다.

　반클리프 아펠은 왕실과도 매우 끈끈한 관계를 유지해 왔다. 그중에서도 특히 그레이스 켈리부터 샬린 왕비까지 이어진 모나코 왕실과의 인연은 특별하다. 2011년 7월, 모나코의 국왕 알베르 2세와 남아프리

카공화국의 국가 대표 수영 선수였던 샬린 위트스톡이 올린 결혼식에서도 반클리프 아펠은 빠지지 않았다. 전 세계 언론의 관심을 받았던 샬린 왕비는 디자이너 조르지오 아르마니의 '아르마니 프리베' 웨딩드레스를 입고, 1956년부터 모나코의 왕실 공식 보석상이었던 반클리프 아펠의 주얼리를 착용했다. 반클리프 아펠이 샬린 위트스톡을 위해 특별히 제작한 '오세앙' 티아라에는 반클리프 아펠의 전통, 디자인 철학, 정교한 세공 기술을 바탕으로 한 메커니즘 등이 총망라되어 있다. 수영 선수였고 지금도 역시 야외 활동을 즐기는 샬린을 위해 바다와 물에서 모티프를 따 디자인을 했고, 다이아몬드와 블루 사파이어를 이용해 바닷속 물보라를 형상화했다. 이를 만들기 위해 사용한 보석은 883개의 라운드 커트 다이아몬드, 10개의 페어 커트 다이아몬드, 359개의 라운드 커트 사파이어. 왕관에서 목걸이로 변형할 수 있도록 해서 실용성까지 더했다.

두 보석 가문의 만남

1896년 프랑스 파리, 알프레드 반클리프와 에스텔 아펠이 결혼식을 올렸다. 이 둘은 각각 프랑스의 다이아몬드 거래상인 찰스 반클리프와 보석상인 레옹 아펠의 아들, 딸이었다. 결혼 후 알프레드 반클리프는 처남이자 보석 전문 감정사인 샤를 아펠, 줄리앙 아펠과 동업해 반클리프 아펠 하우스를 설립했다. 젊은 패기에 비즈니스 감각까지 갖췄던 알프레드 반클리프는 1906년, 파리의 심장부인 플라스 방돔 22번지에 부티크를 오픈했다. 탁월한 선택이었다. 이곳은 당시 유럽의 부호와 사교계 명사들이 모이는 곳이었는데, 여기에 부티크를 오픈한 주얼리 브랜드는 반클리프

아펠이 최초였다. 반클리프 아펠은 방돔 광장에 처음 문을 열었던 당시와 마찬가지로 현재까지도 부티크 내 자연 채광을 기본으로 한다. 최고 원석의 아름다움과 상태를 가장 잘 확인할 수 있기 때문이다.

무엇보다 반클리프 아펠을 유명하게 한 것은 자연에서 영감을 받은 디자인이다. 반클리프 아펠이 파리 방돔 광장에 문을 연 1906년은 '아름다운 시대'를 추억하는 벨에포크 예술 운동이 한창인 때였다. 1920년부터는 벨에포크의 중심이었던 아르누보의 시대가 끝나고 장식에 대한 관심이 높아졌다. 그렇게 등장한 것이 1925년의 아르데코전. 반클리프 아펠은 여기에서 장미꽃을 모티프로 한 디자인으로 대상을 수상했다. 지금까지도 반클리프 아펠은 이런 전통을 반영, 꽃, 잎사귀, 나비와 같이 자연에서 모티프를 얻은 주얼리를 선보이고 있다. 정교한 세공 기술을 바탕으로 하나의 주얼리를 다양하게 변형해 착용할 수 있는 디자인 콘셉트 또한 눈에 띈다. 한 손가락에 낄 수도, 두 손가락에 낄 수도 있는 '비트윈 더 핑거 링'을 비롯해 반클리프 아펠이 특허권을 가지고 있으며, 목걸이, 브로치, 팔찌, 벨트 등으로 변형되는 '파스 파 투' 등은 반클리프 아펠의 개성을 잘 보여 주는 아이템이다.

뮤즈, 그레이스 켈리

모나코와 반클리프 아펠의 인연은 그레이스 켈리로 거슬러 올라간다. 그레이스 켈리와 약혼한 레니에 3세. 그는 피앙세인 그레이스 켈리에게 특별한 선물을 하기 위해 반클리프 아펠 뉴욕 부티크를 찾았다. 반클리프 아펠의 루이 아펠은 레니에 대공에게 그레이스 켈리의 우아함을 더욱 돋보이게 해 줄 진주 컬렉션을 추천했다. 다이아몬드와 진주를 사용

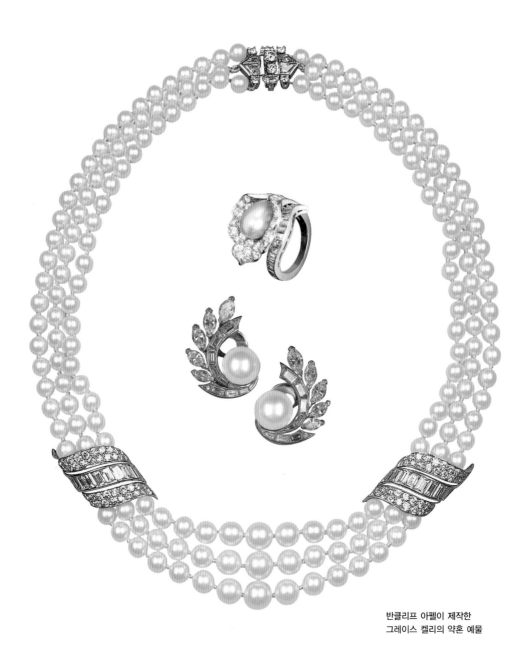

반클리프 아펠이 제작한
그레이스 켈리의 약혼 예물

한 귀고리, 목걸이, 팔찌는 그레이스 켈리에게 꼭 어울렸다. 이를 계기로 반클리프 아펠은 모나코의 공식 보석상으로 지정되었다. 그레이스 켈리 역시 반클리프 아펠 하우스의 영원한 뮤즈가 되었다. 그레이스 켈리의 아들인 알베르 2세는 "모나코와 반클리프 아펠의 관계는 언제나 특별했고, 특히 부모님과의 인연은 더욱 그렇다."라며 "어머니께서는 진주로 만든 약혼 예물을 무엇보다 소중히 여기셨다. 그것은 어머니의 가장 소중한 순간을 함께한 징표라고 할 수 있다."라고 회상했다.

로열패밀리의 동반자

왕실은 반클리프 아펠의 가장 큰 고객이다. 1938년 반클리프 아펠이 유럽에서 성공을 거두기 시작할 무렵, 이집트의 국회로부터 연락이 왔다. 이집트 공주와 이란 왕의 결혼식에 착용할 주얼리를 의뢰하는 주문이었다. 반클리프 아펠의 자크 아펠은 직접 카이로로 갔다. 이집트 왕실이 원하는 바를 파악한 후, 당시 반클리프 아펠이 소유하고 있던 원석 중에서 가장 눈부시고 아름다운 보석들을 선택하여 파리에서 제작을 시작했다. 그렇게 이집트의 파우지아 공주와 그녀의 어머니 나즐리 왕비의 티아라와 목걸이가 완성되었다.

이는 반클리프 아펠 역사에서 가장 중요한 프로젝트 중 하나이자 기술적인 발전을 이룬 계기였다. 이후 파우지아 공주는 반클리프 아펠을 가장 사랑한 로열패밀리가 되었다. 파리를 방문할 때마다 방돔 광장에 있는 부티크를 빼놓지 않고 들러 하우스에 대한 애정을 표현하는 것을 잊지 않았다. 이집트 왕실의 주얼리를 제작한 것을 계기로 이란 등 아랍 국가의 왕족들이 반클리프 아펠의 단골 고객이 되었다.

1966년 10월에는 이란 대사와 이란 중앙은행 총재가 반클리프 아펠에 방문해 팔라비 왕조의 대관식에 쓰일 왕관 제작을 의뢰했다. 모하메드 레자 팔라비의 세 번째 아내 파라 왕비를 위해서였다. 파라 왕비가 황후로 등극하게 될 그 대관식에서 가장 심혈을 기울인 것은 바로 왕관이었다. 반클리프 아펠 하우스를 비롯해 다른 주얼리 하우스에서도 왕관 디자인을 제출, 총 60가지의 디자인이 모였는데, 그중 3개가 최종 후보로 선택되었다. 그중 2개는 반클리프 아펠이 제안한 디자인이었고, 최종적으로 반클리프 아펠의 디자인이 선택되었다.

**반클리프 아펠이
샬린 위트스톡을 위해 제작한
오세앙 네크리스와 티아라**
수영선수 출신인 그녀를 위해
바다, 물에서 모티프를 땄다.

제작 과정은 더욱 까다로웠다. 이란에서는 왕관이 왕가의 재산이 아닌 국가의 보물로 의회가 감독하기 때문이다. 왕관을 제작하는 데 쓰이는 원석은 모두 이란 소유의 것으로 사용해야 했고, 그 원석은 이란 중앙은행 밖으로 나올 수 없다는 제약이 있었다. 때문에 이 프로젝트의 총책임을 맡았던 피에르 아펠은 왕관을 완성하기까지 총 24번 파리와 테헤란을 왕복했고, 8명의 원로원이 감시하는 가운데 수개월을 중앙은행의 지하에서 지냈으며, 기술자와 공예가를 동반할 때에는 60킬로그램의 제작 도구를 챙겨야 했다. 그럼에도 불구하고 피에르 아펠은 이란이 보관하고 있는 수많은 원석과 보물을 보며 이 모든 수고를 잊을 만큼 매료되었다. 이런 과정을 거쳐 피에르 아펠은 대관식에 쓸 왕관의 가장 중심이 되는 센터스톤으로 150캐럿의 그린 에메랄드를 선택했다. 그리고 모하메드 레자 팔라비 왕이 썼던 105개의 진주를 주변에 장식해 1940그램의 왕관을 완성했다. 1967년 10월 27일, 이 왕관은 이란 마지막 황후인 파라 팔라비 왕비의 머리 위에 얹혔다.

윈저 공과 심프슨 부인의 심미안

반클리프 아펠에 신선한 자극을 준 것은 윈저 공과 심프슨 부인이었다. 사랑을 위해 왕좌를 포기한 윈저 공은 영국 최고의 패셔니스타로 지금까지도 남성 복식사에 많은 영향을 주는 인물이다. 그의 사랑을 받은 심프슨 부인은 주얼리 컬렉터일 뿐 아니라 앞서가는 심미안을 가졌다. 윈저 공은 심프슨 부인과 약혼을 하기 위해 반클리프 아펠에 팔찌를 주문했다. 그 결과 탄생한 '자러티에르 브레이슬릿'은 플래티나에 오벌형 사파이어와 바게트 커트, 브릴리언트 커트의 다이아몬드가 세

팅된 것으로, 당시의 모든 팔찌 디자인을 압도했다. 심프슨 부인은 이 팔찌를 결혼식 때 착용했다.

원저 공작은 심프슨 부인의 40번째 생일을 앞두고 반클리프 아펠에 또 한 번 특별 주문을 했다. 당시 반클리프 아펠의 아트디렉터였던 르네 생 라카즈는 101개의 루비와 바게트 커트의 다이아몬드를 세팅해 '타이 네크리스'를 만들었다. 심프슨 부인도 직접 디자인 작업에 참여한 이 목걸이는 유연한 착용감이 가장 큰 특징으로 지금껏 주얼리 역사에 남는 수작이다. 잠금 장치에는 '나의 월리스에게, 당신의 데이비드로부터'라고 새겨 식지 않는 사랑을 과시했다.

심프슨 부인을 위한 반클리프 아펠의 또 하나의 걸작은 바로 '지퍼 네크리스'다. 1930년대, 심프슨 부인이 창업자인 아펠의 딸이자 당시 아트 디렉터였던 르네 퓌상과 특별한 친분이 있어 그녀에게 직접 의뢰한 것이었다. 이름 그대로 지퍼를 모티프로 탄생한 목걸이로, 모양만 그런 것이 아니라 실제 지퍼처럼 열거나 잠글 수 있는 것이 특징이었다. 지퍼를 열었을 때에는 목걸이가 되고, 잠그면 팔찌로 활용 가능한 독특한 형태였다. 생각의 틀을 깬 이 파격적인 주얼리는 지금까지 반클리프 아펠 하우스에 가장 큰 영감을 주고 있다. 하지만 정작 디자인을 의뢰한 심프슨 부인은 완성본을 보지 못했다. 그녀가 사망한 뒤인 1951년에야 비로소 진정한 지퍼의 역할을 할 수 있는 목걸이로 완성되었기 때문이다.

1937년에 제작된 자러티에르 브레이슬릿
원저 공이 심프슨 부인에게 약혼 선물로 주었다.

윈저 공의 특별주문으로 제작된
지퍼 네크리스
심프슨 부인의 사후인 1951년에
야 완성되었다.

티파니 세팅 링

티파니 | Tiffany & Co.

티파니블루, 주얼리보다 더한 판타지로
여자들의 영원한 로망이 되다

보석 중에 '티파니 세팅'처럼 유명한 것이 있을까? 티파니 세팅은 반지 속에 박힌 다이아몬드의 아름다움을 더욱 잘 드러나게 하기 위해 6개의 다리를 달아 다이아몬드 전체를 드러내도록 한 세팅이다. 이는 티파니의 창시자인 찰스 루이스 티파니가 선보인 것으로, 세계 최초로 다이아몬드를 밴드에서 분리시킨 혁신적인 사건이었다. 티파니 세팅 덕분에 다이아몬드의 광채는 극대화되었고, 지금까지도 다이아몬드 세공의 표준으로 남아 있다.

티파니블루(공식 등록된 컬러명이다) 역시 빼놓을 수 없는 요소이다. 티파니는 티파니블루색 상자와 하얀 리본이라는 아이코닉한 이미지만으로도 여자들을 열광하게 만들었다. 무엇이 여자들로 하여금 이 작은 상자에 비명을 지르게 만드는 것일까? 하늘색 상자로 대표되는 티파니는 주얼리 브랜드로서는 이례적인 이미지를 가지고 있다. 유럽 왕실의 고고한 전통 대신 월스트리트의 신흥 부호를 떠오르게 하는 점이 그렇다. 탁월한 이미지 메이킹으로 여자들에게는 최고의 주얼리 브

랜드가 되었다. 유럽 왕실에서 쏟아져 나온 오래된 주얼리들을 구매한 후 이를 재가공하여 티파니 에디션으로 판매했고, 셀러브리티와 영화 등의 매체를 통해 색다른 판타지를 불러 일으키는 기술도 탁월했다. 영화 속에서 반짝반짝 빛을 발했고 심지어 《티파니에서 아침을》이라고 영화 제목에까지 인용된 티파니. 이와 같은 탁월한 이미지 메이킹 덕분에 티파니블루라고 불리는 푸른색의 상징은 다이아몬드보다 오히려 더 매력적인 요소가 되었다.

티파니블루라고 명명된 푸른색의 박스는 여자들의 로망이 되었다

개성 있는 주얼리 브랜드의 탄생

1837년 9월 14일, 티파니는 뉴욕에서 문구와 팬시 용품을 파는 가게로 시작했다. 아버지에게 투자를 받은 25세의 청년 찰스 루이스 티파니는 존 버넷 영과 함께 뉴욕 맨해튼 259 브로드웨이에 매장을 열었다.

지금까지 남겨진 장부에 의하면 첫날 매출액은 4.98달러. 1851년, 티파니는 뉴욕 최고의 은 세공사인 에드워드 C. 무어의 사업체를 인수하고 1867년에는 파리 만국박람회에 참가하여 은세공 부문 최고 메달을 차지했다. 당시 존 무어가 배합해 낸 순도 92.5퍼센트의 은은 '스털링'이라 불리며 현재까지 미국 표준으로 사용되고 있다. 배합의 이상적인 비율 때문인지 티파니 실버는 보통의 실버 제품보다 광택이 많고 강도가 강해 플래티나와 비슷한 느낌을 준다. 티파니는 1878년, 파리 국제디자인박람회에서 금메달을 수상하며 주얼리의 본고장인 유럽에 진출, 왕

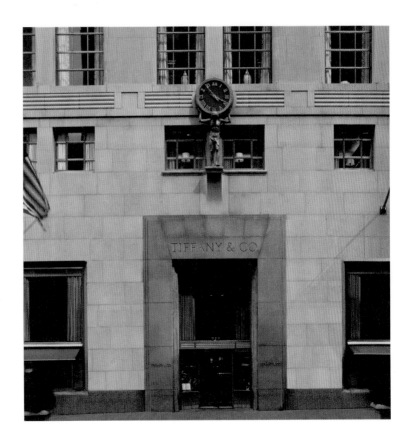

뉴욕 37번가의 랜드마크인
티파니 뉴욕 매장 전경

1

2

족들의 보석을 세공하기도 했다.

무엇보다 티파니의 이름을 알린 계기는 전 세계의 진귀한 보석들을
과감하게 사들인 것이었다. 1877년, 남아프리카공화국의 광산에서
287.42캐럿의 옐로 다이아몬드가 발견되어 큰 뉴스가 되었다. 이 화제
의 보석을 매입한 것은 다름아닌 티파니의 창립자 찰스 루이스 티파니
였다. 당시 티파니의 수석 보석학자였던 조지 프레더릭 쿤츠 박사는 이
원석을 1년간 연구한 뒤 세공 작업을 감독했다. 그 결과 총 82면으로
커팅한 128.54캐럿의 팬시 옐로 다이아몬드가 탄생했고, 이를 '티파니
다이아몬드'라 명명했다. 사이즈는 절반 가까이 줄었지만 당시 커팅 기

1 티파니 솔레스테 라인
2 여러 겹으로 레이어링한
 티파니 반지
3 탄자나이트 보 브로치
4 루시다 다이아몬드 반지
5 노보 반지
6 레가시 반지

술의 최고가 58면이었던 것을 감안하면 82면으로 커팅한 것은 혁신에 가까운 것이었다. 광채는 마치 안에서 불꽃이 타오르는 듯 최고조에 달했다. 이는 1898년 시카고에서 열린 보석 수상작 전시회인 '세계 콜롬비안 전시회'를 비롯해 남아프리카 킴벌리, 런던, 도쿄 등 전 세계를 돌며 지금껏 전시되어 오고 있다. 특히 1955년 뉴욕 5번가에 있는 티파니 플래그십 스토어의 윈도우에 전시되었을 때에는 길 건너편에서도 다이아몬드가 빛나는 것이 보일 정도의 광택이 나 모든 이들을 놀라게 했다. 이 티파니 다이아몬드를 실제로 착용해 본 사람은 지금껏 단 두 명. 한 명은 마리 화이트하우스 부인으로, 그녀는 1957년 로드 아일랜드 뉴

포트에서 열린 티파니 무도회에서 이 다이아몬드를 착용했다. 또 다른 한 명은 1961년의 영화《티파니에서 아침을》의 오드리 헵번. 그녀는 영화 포스터 촬영 당시 티파니 다이아몬드를 착용했다. 이런 역사 덕분에 옐로 다이아몬드는 지금까지도 티파니의 상징적인 보석으로 각인되고 있다.

티파니를 더욱 화제에 오르게 한 것은 1887년, 프랑스 제2왕실의 몰락 때 쏟아져 나온 보석을 매입한 사건이었다. 티파니는 당시 총 50만 달러를 들여 경매에 나온 왕실 보석의 3분의 1 가량을 사들였다. 여기에는 외제니 왕후의 다이아몬드 브로치 등이 포함되어 있었다. 티파니는 이렇게 경매에서 사들인 왕실 보석에 티파니 인장을 새겨 넣어 판매했다. 덕분에 티파니를 가지는 것은 곧 신흥 상류층임을 의미하는 것이 되었다.

티파니에서 아침을

'티파니＝상류층' 공식의 결정체는 영화《티파니에서 아침을》에서 잘 나타난다. 이른 새벽, 뉴욕 5번가 티파니 매장 앞에 노란 택시 한 대가 선다. 여기에서 밤새 파티를 벌였던 홀리(오드리 헵번 역)가 내린다. 선글라스를 끼고 샌드위치와 커피를 양손에 든 그녀는 티파니 쇼윈도를 하염없이 바라본다. 신분 상승을 꿈꾸는 그녀에게 티파니는 행복과 부의 상징이었다. 이 영화의 포스터에서 오드리 헵번은 지방시의 블랙 드레스에 노란색 티파니 다이아몬드를 세팅한 '리본 로제트' 목걸이를 하고 있다. 영화가 상영된 후 티파니는 전 세계 여성의 로망이 되었다. 영화 제목에 브랜드 이름을 넣은 것은 아직까지도 PPL의 최고봉으로 꼽힌다.

영화 속에서처럼 티파니는 이미 상류사회의 상징이었다. 은행가인

JP 모건, 선박왕 밴더빌트 등과 내로라하는 미국의 상류층은 티파니를 애용했다. 대통령도 예외는 아니었다. 1861년, 링컨 대통령은 취임식 때 부인 메리 토드 링컨에게 티파니의 진주 목걸이, 브로치, 팔찌 세트를 선물했다. 이를 위해 링컨 대통령은 530달러를 지불했는데 당시에는 엄청난 거금이었다. 프랭클린 루스벨트 대통령도 약혼반지를 티파니에서 구입했다. 그는 1945년, 제2차 세계대전 종반에 열린 얄타회담에 참석했을 때에도 티파니 손목시계를 착용했다. 제2차 세계대전의 영웅인 아이젠하워 대통령은 티파니에 관한 흥미로운 일화를 남겼다. 그가 티파니에서 목걸이를 구입하며 대통령이니 값을 깎아 달라고 하자 티파니 측은 단번에 거절했다. 하지만 이후에도 아이젠하워는 프랑스의 드골 대통령 내외와 태국의 왕 내외에게도 티파니의 은제품을 선물하는 등 티파니 마니아로 남았다.

그레이스 켈리가 모나코 왕자인 레니에 3세와 세기의 결혼식을 올릴

오드리 헵번이 영화 《티파니에서 아침을》에서 착용한 리본 로제트 목걸이
1878년에 티파니가 매입해 128.54캐럿으로 가공한 다이아몬드가 세팅되어 있다.

재클린 케네디가 애용한
에나멜링 기법의 팔찌
'재키 팔찌'라는 닉네임을
얻었다.

때에도 티파니는 어김없이 등장했다. 그녀가 결혼식 당시 썼던 티아라
는 티파니 제품으로 훗날 마돈나가 결혼할 때 다시 사용해 화제를 모았
다. 리처드 버턴이 엘리자베스 테일러에게 선물한 티파니의 돌핀 브로
치 역시 역사 속에 남는 주얼리.

무엇보다 재클린 케네디가 티파니를 애용한 일화는 무게감 있게 다
가온다. 재클린 케네디는 미국 상류층 패션을 정의한 주인공이기 때문
이다. 프랑스 브랜드인 지방시를 좋아했지만 미국의 영부인이라는 신
분 때문에 극도로 조심해야만 했던 그녀는 파리 오트쿠튀르에 돈을 바
친다는 여론의 뭇매를 맞은 뒤 결국 올레 카시니라는 러시아 출신의 미
국 디자이너 옷을 선택했고, 액세서리는 항상 티파니를 애용했다.

재클린 케네디는 본인뿐 아니라 케네디 대통령의 선물도 티파니에서
즐겨 샀지만, 티파니는 이를 세상에 알리지 않았다. 재클린 케네디는
케네디 대통령의 장례식에서 지방시 정장을 입고 티파니의 진주 목걸
이를 했다. 이와 관련된 에피소드가 있는데, 재클린 케네디는 허리를
숙여 관에 키스할 때 목걸이가 펄럭거리지 않도록 진주 목걸이를 옷에

고정했다. 재클린 케네디가 얼마나 완벽주의자였는지 엿볼 수 있는 대목이다. 위기의 상황에서도 그녀가 얼마나 냉정했는지 회자되는 에피소드이기도 하다. 영부인의 자리에서 내려온 이후에도 재클린 케네디는 여전히 티파니를 즐겨 사용했다. 특히 티파니의 디자이너인 잔 슐럼버제가 디자인한 팔찌는 그녀가 너무나 애용한 덕분에 '재키 팔찌'라는 닉네임까지 얻었다. 이는 고대 미술 기법인 파일로니 에나멜링 기법을 사용해 만든 컬러풀한 팔찌로, 재키 팔찌라는 닉네임이 붙은 이후 날개돋힌 듯 팔려 나갔다.

전설적인 디자이너 잔 슐럼버제

프랑스 출신의 잔 슐럼버제는 1956년 티파니에 입사, 이후 부사장의 자리에까지 오른 티파니의 대표적인 디자이너이다. 재클린 케네디, 오드리 햅번 등 수많은 셀러브리티들이 그가 디자인한 주얼리를 좋아했다. 잔 슐럼버제는 보석을 화폐가치로 평가하는 것을 경멸해 "차라리 옷깃에 수표를 꽂고 다녀라."라는 어록을 남긴 바 있다.

티파니에는 이 외에도 스타급 디자이너들이 즐비하다. 1980년대 티파니의 대표적인 디자이너였던 팔로마 피카소도 그중 하나. 그녀는 큐비즘의 대가인 피카소의 딸이다. 아버지처럼 그녀 역시 보석 디자인에 다채로운 유색석을 사용, 강렬한 이미지의 주얼리를 제작했다. 한편, 티파니의 오픈 하트 컬렉션으로 유명한 디자이너 엘사 퍼레티는 이탈리아 피렌체 출신의 모델이었다. 로마에서 인테리어 디자인을 전공한 그녀는 오스카 드 라 렌타, 할스턴 등 유명 브랜드의 향수와 코스메틱 디자이너로 활약하다가 1974년 티파니에 합류했다. 캐나다 출신의 건

축가 프랭크 게리 역시 티파니의 주얼리 디자이너. 독일의 비트라 디자인 박물관, 스페인 빌바오 구겐하임 뮤지엄, LA의 디즈니 콘서트홀, 프라하의 댄싱 하우스 등 이미 많은 건축물로 유명한 그가 티파니에서 보여 주는 주얼리는 모던 그 자체다. 그는 돌, 콘크리트 등 파격적인 소재로 주얼리를 만드는 것을 즐긴다.

2013년 9월에는 티파니의 새로운 그룹 총괄 디자인 디렉터로 프란체스카 엠피티어트로프가 임명되었다. 그녀는 1837년 티파니 창립 이래 8번째 디자인 디렉터이자 최초의 여성 디렉터로 관심이 집중되었다. 프란체스카 엠피티어트로프는 2014년 티파니의 이니셜을 사용한 T 컬렉션을 선보였다. 모던하고 현대적인 디자인의 T 컬렉션은 출시 이후 높은 인기를 누리며 티파니의 매출을 올리는 데 크게 기여하고 있다고 한다.

티파니 다이아몬드의 행방은?

오드리 헵번이 착용했던 목걸이에서 영롱한 빛을 발하던, 그 티파니 다이아몬드는 어떻게 되었을까? '티파니 다이아몬드'는 1995년, 파리 장식예술미술관에서 열린 디자이너 회고전에서 다시 선보였다. 잔 슐럼버제가 디자인한 '바위 위에 앉은 새'에 세팅된 모습이었다. 그리고 2012년, 티파니는 창립 175주년을 기념하기 위해 이 티파니 다이아몬드를 새로운 모습으로 세팅해서 선보였다. 총 120캐럿이 넘는 화이트 다이아몬드와 함께 목걸이로 제작한 모습이었는데, 만드는 데만 1년이 걸렸다고 한다. 티파니 다이아몬드를 새롭게 세팅한 목걸이는 도쿄, 베이징, 두바이, 뉴욕에서 개최되는 기념 행사에 전시된 후 뉴욕 5번가 티파니 매장 메인 플로어에 영구 전시될 예정이다.

1995년 파리 장식예술미술관에서 선보인 '바위 위에 앉은 새'
오드리 헵번의 목걸이에 있던 128.54캐럿의 다이아몬드를 다시 세팅했다.

2014년에 론칭한 티파니 T 컬렉션
디자인 디렉터 프란체스카 엠피티어트로프의 작품으로 관심을 받았다.

다미아니의 심플한 커플 링

다미아니 | Damiani

열정의 이탈리아 주얼리 다미아니,
할리우드 스타의 친구가 되다.

보통의 주얼리 브랜드들이 왕실, 전통과 관련된 이미지가 강하다면, 다미아니는 좀더 젊고 현대적인 느낌이다. 브래드 피트, 기네스 팰트로 등 요즘 스타들과 관련된 이슈가 많은 것도 그렇고, 이탈리아 태생 특유의 과감한 디자인도 다미아니를 매력적으로 만드는 요소이다. 다이아몬드 한 개가 세팅된 고전적인 웨딩링도 다미아니의 것은 좀더 특별하다. 대표적인 것이 바로 '미누링'. 다이아몬드의 등급을 결정짓는 4C(Cut, Clarity, Color, Carat)의 요소를 통해 엄격하게 선별된 0.5에서 1.1캐럿의 다이아몬드를 여섯 개의 발 위에 놓고, 이를 다시 두 겹의 테두리가 둘러싼 디자인이다. 심플한 솔리테르링도 분명 매력적이긴 하지만, 다미아니의 미누링에서는 좀더 특별하고 강한 힘이 느껴진다.

하지만 가격대가 만만치 않다. 다른 브랜드의 주얼리들이 1백만 원 안팎의 가격으로 시작하는 '엔트리 레벨'의 아이템들을 다양하게 구비하고 있다면, 다미아니의 엔트리 레벨 모델들은 거의 2백만 원부터 시작하니 말이다.

다미아니는 스타들과의 각별한 친분 관계로도 유명하다. 페넬로페 크루즈, 카트린 드뇌브 등은 다미아니의 열렬한 팬이다. 샤론 스톤, 밀라 요보비치, 기네스 펠트로처럼 다미아니의 광고 모델이 되었던 여배우들의 리스트만 봐도 다미아니의 디자인 지향점이 다른 주얼리 브랜드와는 남다르다는 것을 짐작케 한다. 아카데미나 칸 등 각종 영화제나 시상식에서도 다미아니를 종종 볼 수 있는데, 디자인이 강하고 대담해 다른 브랜드의 주얼리보다 확실히 눈에 띈다.

다미아니라는 이름을 전 세계에 알린 주인공은 제니퍼 애니스톤과 브래드 피트였다. 브래드 피트는 제니퍼 애니스톤을 위한 약혼반지와 결혼반지를 모두 다미아니에서 맞췄는데, 디자인까지 직접 해서 더욱 화제가 되었다. 그렇게 만들어진 '디사이드링'은 현재 다미아니의 베스트셀링 아이템이다.

다미아니, 이탈리아 가족 기업

19세기, 이탈리아의 발렌차 포는 보석 세공으로 유명한 도시였다. 다미아니를 만든 설립자 창조자 엔리코 그라시 다미아니 또한 1924년부터 이곳에서 보석을 만들기 시작했다. 엔리코 그라시 다미아니의 명성은 다른 금세공가들을 능가했다. 다미아니라는 이름은 짧은 시간에 '믿을 만한 집안의 보석 세공가'라는 명예를 얻게 되었다.

아들 다미아노는 아버지의 사업을 이어받았다. 그는 아내와 두 명의 동업자와 함께 다미아니를 설립했다. 다미아노는 우아하기만 했던 진

브래드 피트와 제니퍼 애니스톤의 결혼반지 '디사이드 링'

주를 매우 패셔너블하게 디자인하기도 하는 등 혁신을 좋아했다. 여기에 뛰어난 세공 기술을 더해 다미아니는 주얼리의 아카데미 상이라 불리는 '다이아몬드 인터내셔널 어워드'를 18번 수상하며 세계의 이목을 집중시켰다.

다미아니는 이탈리아의 전형적인 가족 기업 형태로 운영되고 있다. 다미아노의 아내인 가브리엘라가 회장을 맡고 있고, 아들인 구도가 경영 최고 책임자와 대표이사직을, 딸인 실비아는 스타일과 디자인, 커뮤니케이션을 맡고 있다. 또다른 아들인 조르조는 상품 개발과 생산을 맡고 있다.

다미아니 패밀리
가브리엘라와 실비아,
아들인 구도와 조르조

다미아니의 인상적인 작품

다미아니 주얼리에는 3대 원칙이 있다.
'귀중한 보석의 정확한 선별', '장인의 정
교한 솜씨', '고전적이면서도 혁신적인 디
자인'이 그것. 특히 디자인을 맡고 있는 실비
아는 전통을 해석하는 능력이 뛰어나다. 1966년
에는 그녀가 디자인한 작품 '블루문'으로 다이아몬드 인
터내셔널 어워드를 수상하기도 했다.

다미아니가 다이아몬드를 고르는 기준은 매우 까다롭다. 경험이 많
은 감정사가 VVS 이상의 투명도와 정교하게 정확한 비율로 커팅된 스
톤만을 고집하는 것. 특히 다이아몬드의 빛을 가장 잘 드러나게 해 주
는 라운드 브릴리언트 커트를 주로 사용하고 좋은 스톤의 아름다움을
돋보이게 하는 데 주력한다. 다미아니의 디자인 중 75퍼센트는 다이아
몬드 주얼리, 25퍼센트는 유색석이다. 그만큼 다이아몬드의 비중이 높
은 편이다. 다이아몬드 인터내셔널 어워드에서 다미아니가 강점을 보
이는 것도 이 때문이다.

1996년 다이아몬드 인터내셔널 어워드 수상작인 사하라는 다미아니
를 대표하는 컬렉션 중 하나다. 모래언덕의 형상을 모티프로 디자인한
작품이라는 점에서 매우 독특하다. 1988년 다이아몬드 인터내셔널 어
워드 수상작인 '불카노'는 바게트 커팅된 다이아몬드를 사용해 대담하

1996년 다이아몬드 인터
내셔널 어워드 수상작인
블루문을 재해석하여 만든
비 네크리스

고 시원시원한 디자인을 강조했고, 2000년에 같은 상을 수상한 '에덴'은 소용돌이치는 듯한 곡선의 디자인이 아름답다. 1996년의 또 다른 수상작인 '블루문'은 2004년에 대중적으로 새롭게 디자인해서 선보였는데, 18K 화이트골드에 다양한 크기의 다이아몬드 높이를 달리 세팅하여 은은하면서도 화려하다. 여자라면 누구나 가지고 싶을 만한 아름다운 주얼리다.

다미아니의 작품
친칠라 라인의 목걸이(좌)
디노라 라인의 목걸이(우)

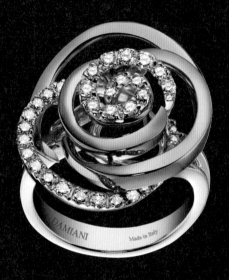

다미아니의 로즈 링(상)
발렌시안느 팔찌(하)

혁신적인 주얼리 광고

다미아니는 주얼리 브랜드로서는 혁신적인 광고 방식을 보여 주고 있다. 광고를 통해 아름답고 부드러우며 매력적이고 용기 있고 당당한 여성 아이콘들을 보여 주고자 하는 것이다. 이런 애티튜드는 당당한 다미아니를 그대로 닮은 듯하다.

1999년에는 이사벨라 로셀리니, 2000년에는 브래드 피트가 광고 모델로 기용되었고, 2001년에는 유명한 패션 포토그래퍼 피터 린드버그가 모델이자 배우인 키아라 마스트로얀니, 밀라 요보비치, 나스타샤 킨스키를 광고에 담았다. 2005년부터는 할리우드 최고의 여배우 기네스 펠트로와, 2008년에는 샤론 스톤과 함께 광고를 촬영했다. 특히 샤론 스톤이 등장한 광고는 최초의 여성 비행사인 아멜리아 에어하트를 모티프로 제작, 용기 있고 당당한 여성 아이콘을 보여 주었다. 또한 다미아니의 광고 모델들은 각종 영화제와 시상식에 실제로 다미아니의 제품을 착용함으로써 단순히 광고 모델을 넘어선, 진정한 다미아니의 베스트 프렌드임을 과시했다.

다미아니의 스타 군단

이처럼 스타를 빼놓고 다미아니를 얘기할 수는 없다.

밀라노에 위치한 스칼라극장의 재오픈을 축하하는 특별한 날. 이탈리아 최고의 여배우 소피아 로렌은 다미아니의 걸작인 불카니아 네크리스를 착용했다. 총 110캐럿, 1370개의 다이아몬드가 세팅된 목걸이였다. 따뜻함과 파워를 동시에 가진 소피아 로렌은 다미아니의 매력을 보여

주기에 가장 적합한 인물이었다. 친분을 과시하듯 다미아니에는 소피아 로렌의 이름을 딴 컬렉션이 있다. 이는 부드러운 커프, 로즈 골드, 다이아몬드가 결합된 디자인으로 소피아 로렌의 섹시함을 꼭 닮았다.

한편, 제 77회 아카데미 시상식에서 기네스 팰트로는 다이아몬드가 세팅된 다미아니의 플래티나 귀고리와 팔찌를 착용했다. 이것은 기네스 팰트로를 위해 특별히 디자인된 것이었고 기네스 팰트로는 평소에도 다미아니의 심플한 주얼리들을 즐겨 착용하는 것으로 알려져 있다.

샤론 스톤과는 '클린워터'라는 자선 프로젝트를 진행했다. 이를 위해 다미아니는 새로운 주얼리 컬렉션 '마지'를 론칭했다. 마지란 아프리카 스와힐리어로 '물'을 뜻한다. 불에 살짝 그을린 버니시드 골드 실버에 다듬기 직전의 러프 다이아몬드를 세팅해 반지, 펜던트, 팔찌, 귀고리 등을 만들었는데 아프리카 특유의 야성미가 잘 나타나 있는 독특한 주얼리이다. '아프리카 우물 만들기 프로젝트'에 협력해 오던 샤론 스톤과 다미아니가 함께 디자인한 만큼 제품에는 샤론 스톤의 사인이 함께 새겨져 있다.

무엇보다 다미아니와 스타의 스토리에 정점을 찍은 것은 브래드 피트와 제니퍼 애니스톤이었다. 브래드 피트는 제니퍼 애니스톤에게 줄 약혼 반지를 다미아니에 의뢰해 소용돌이 형태의 프라미스링을 제작했다. 결혼반지 디사이드링 또한 다미아니와 함께 직접 디자인했는데, 다이아몬드가 위가 아닌 옆 부분에 박혀 있는 점이 가장 큰 특징이었다. 브래드 피트의 링에는 화이트골드의 밴드에 다이아몬드가 각각 옆면에 5개씩 모두 10개가, 제니퍼 애니스톤의 링에는 다이아몬드가 각각 옆면에 10개씩, 모두 20개가 세팅되어 있다. 이는 다이아몬드는 잘 보이는 면에 위치해야 한다는 고정관념을 깬 것이라 더욱 흥미로웠다. 반지와 펜던트 안쪽에는 'co-designed by Damiani & Brad Pitt'라는 문구가 새겨져 있다.

기네스 팰트로가 등장한 다미아니의 광고

모브쌩의 상제리제 매장 전경

모브쌩 | Mauboussin

찰리 채플린이 선택한 주얼리

유서 깊은 프랑스 브랜드

　　모브쌩은 다소 생소한 이름이지만 까르띠에, 부셰론, 쇼메, 반클리프 아펠과 함께 세계 5대 주얼리 브랜드다. 파리 방돔 광장에 모여 있는 주얼리 브랜드 중에서도 모브쌩은 꽤 초창기부터 이곳에 자리잡았다. 그만큼 역사적인 순간순간에서 등장한다. 나폴레옹이 조제핀 왕후에게 청혼할 때에도, 윈저 공이 심프슨 부인에게 사랑을 고백할 때에도 모브쌩의 주얼리를 사용했다고 한다.

　　찰리 채플린과 관련된 에피소드도 흥미롭다. 채플린의 아내이자 할리우드 배우인 폴레트 고다드는 영화《바람과 함께 사라지다》의 스칼렛 역할을 맡기를 간절히 바랐지만 실패했다. 스칼렛 오하라 역할은 비비안 리의 차지였다. 이에 크게 낙담해 있던 폴레트 고다드에게 찰리 채플린은 에메랄드 카보숑과 다이아몬드가 장식된 모브쌩의 팔찌를 선물하며 달래 주었다. 모브쌩 주얼리를 통해 영화 천재의 자상한 아내 사랑을 엿볼 수 있는 일화다.

프랑스의 역사적인 주얼리

1827년, 로셰가 프랑스 파리 그르네타 가 64번지에 보석상을 연 것이 모브쌩의 시작이다. 1869년에는 로셰의 사촌이자 세공사인 장 밥티스트 누리가 비즈니스를 이어받았다. 이후 정권은 4번 교체되고 2번 혁명이 일어났으며, 세계대전이 2번 일어났다. 이 혼란기 동안에도 장 밥티스트 누리는 1873년 비엔나, 1878년 파리에서 열린 만국박람회에 참가해 메달을 수상하며 보석 하우스를 튼실하게 발전시켰다.

1876년, 장 밥티스트 누리의 조카인 조르주 모브쌩이 하우스에 합류했다. 그는 세공에 뛰어난 재능을 타고난 인물이었다. 1922년, 장 밥티스트 누리는 모브쌩을 후임자로 선택하고 보석상 이름을 'B. Noury, 계승자 G. Mauboussin'으로 변경했다.

1923년 모브쌩은 부티크를 파리의 중심이었던 오페라 광장 슈아죌 가 3번지로 옮겼다. 그 뒤 1925년에 세계예술박람회에 참가하여 유색석과 다양한 커팅을 예술적으로 조화시킨 보석으로 그랑프리를 수상했다. 이런 과정을 차곡차곡 쌓아나가면서 모브쌩은 프랑스를 대표하는 주얼리 하우스로 이름을 알렸다.

1926년의 모브쌩 브로치

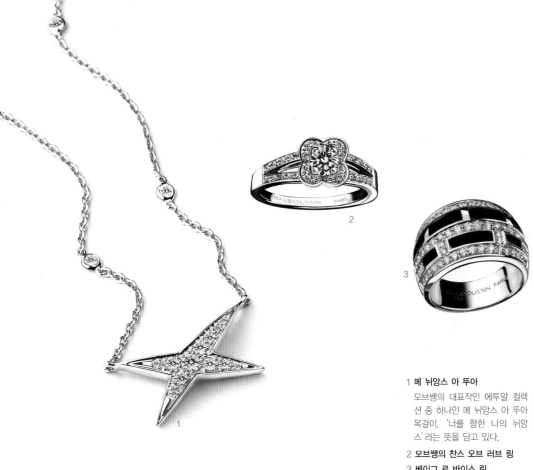

1 메 뉘앙스 아 뚜아
 모브쌩의 대표작인 에투알 컬렉
 션 중 하나인 메 뉘앙스 아 뚜아
 목걸이, '너를 향한 나의 뉘앙
 스'라는 뜻을 담고 있다.
2 모브쌩의 찬스 오브 러브 링
3 베이그 르 바이스 링

혁신의 주얼러가 되다

이후 모브쌩은 7년 동안 뉴욕, 리우데자네이루, 부에노스아이레스, 밀라노, 파리 등 18개의 박람회에 참가했고 주요 도시에 매장을 열었다. 모브쌩은 특정한 주제를 가지고 박람회에 참석했는데 1928년에는 에메랄드, 1930년에는 루비, 그리고 1931년에는 다이아몬드 테마였다.

모브쌩은 1931년, 패션계에서 유명한 아르데코 아티스트인 폴 이리브에게 포스터를 의뢰했다. 이는 당시로서는 획기적인 광고 방법이었

다. 폴 이리브는 모브쌩의 보석을 본 뒤, 마치 하늘을 수놓은 반짝이는 별들을 보는 듯하다고 느끼고 일러스트를 그렸다. 이렇게 예술적인 포스터가 미국 시장 진출에 긍정적인 효과를 주었음은 물론이다. 1936년에는 미국 전역에 지점을 오픈했고 그레타 가르보, 마를렌 디트리히, 오드리 헵번과 같은 당대 최고의 스타들이 모브쌩 매장을 직접 찾았다. 1938년에는 이집트 여왕이 자신이 가진 모든 주얼리를 모브쌩에 가지고 와서 다시 디자인해 줄 것을 의뢰해 화제가 되기도 했다.

모브쌩의 1931년 카달로그의 표지
폴 이리브의 일러스트를 사용했다.

아이코닉한 작품들

1928년, 모브쌩은 희귀한 보석을 많은 사람들과 공유하고자 하는 취지에서 에메랄드 박람회를 열었다. 여기에는 총 280점의 주얼리가 전시되었는데, 그중에는 조세핀 왕후가 소유했던 24.88캐럿의 에메랄드도 있었다. 이것은 1800년, 이탈리아 전쟁에서 승리한 나폴레옹이 전리품으로 가지고 온 것으로, 그는 조세핀에게 프러포즈를 할 때 이 주얼리를 줬다고 한다. 이것을 다시 모브쌩이 1920년대에 구입, 새롭게 재창조한 것이다.

모브쌩이 소유한 또 하나의 역사적인 작품은 원래 89캐럿에 달했던 나삭 다이아몬드. 이것은 1800년대, 인도의 페샤와르 왕자가 봄베이 근처 사원의 시바상 이마에 박혀 있던 것을 떼어서 은밀히 숨겨 두었던 것이었다. 영국의 침략에 대비해서 이와 같은 특단의 조치를 취한 것이지만 이런 노력에도 불구하고 인도는 결국 1818년 전쟁에 참패했고, 나삭 다이아몬드는 영국에 넘어갔다. 1세기 후 영국의 보석상에 의해 48.5캐럿으로 반 토막이 났는데 그것을 1927년 모브쌩이 매입했다. 이러한 역사적인 나삭 다이아몬드를 보기 위해 시인 폴 클로델 등의 예술가와 부호들이 당시 모브쌩 하우스에 몰려들었다는 일화가 있다. 한편 1951년, 살바토르 달리는 잭 워너 부인의 초상화를 그려 주었는데, 그림 속 그녀가 착용한 에메랄드 브로치와 반지가 모브쌩 제품으로 알려져 있다.

현대 여성의 변화를 감지하다

1946년에 모브쌩은 파리 매장을 방돔 광장으로 옮겼다. 당시 프랑스의 문화부 장관이었던 앙드레 말로가 세계 5대 주얼리 브랜드를 방돔으로 모아 놓고자 한 의도에 의해서였다. 이렇게 선정된 5대 보석 브랜드는 프랑스의 전통과 아름다움을 알리기 위해 리마, 요하네스버그, 몬트리올, 멕시코, 뒤셀도르프, 파리를 순회하며 박람회를 개최했다.

2002년에는 알랭 네마르크가 모브쌩을 인수했다. 그는 이브 생 로랑 옴므, 겐조 등에서 근무했고, HEC 경영대학원에서 마케팅학과 교수를 지내기도 한 인물이다. 그는 모브쌩에 새로움이 필요하다고 생각했다. 세상이 바뀌었고, 여자들은 누군가 보석을 선물해 주길 기다리는 대신 본인을 위한 주얼리를 직접 구매하게 되었다고 판단했다. 이에 뉴욕 매디슨 애비뉴, 일본 긴자에 플래그십 스토어를 오픈하고 일본 아티스트인 아키 구로다에게 톡톡 튀는 인테리어를 의뢰했다. 이는 더 젊고, 더 즐겁게 사는 현대 여성들에게 어필하기 위한 새로운 전략이었다.

작은 주얼리부터 시계까지

모브쌩의 주얼리는 1백만 원부터 몇십 억을 호가하는 것까지 선택의 폭이 넓고 다양하다. 특히 주목할 만한 변화는 작고 사랑스러운 주얼리들의 등장이다. 모브쌩을 상징하는 별을 모티프로 한 '에투알 컬렉션', 바다 위의 별이라는 뜻을 지닌 '에투알 마린 컬렉션', 내 인생의 사랑이라는 뜻을 지닌 '아무르 드 마 비' 등이 그것. 이렇게 사랑스러운 디자인의 주얼리는 여자들이 스스로에게 주는 선물로서 주얼리를 구매할

사랑스러운 에투알 라인의 팔찌(좌)
델리 크로노그래프 시계(우)

수 있도록 하는 것이었다. 스타일리스트 서은영은《서은영이 사랑하는
101가지》라는 책에서 '여배우 김민희가 레드카펫에서 암살라의 블랙
드레스를 입었을 때 그레이스 켈리보다 더 아름다웠던 것은 커다란 드
레스와 상반되게 절제된 모브쌩의 다이아몬드 목걸이를 매치했기 때
문'이라고도 했다.

　모브쌩은 브루나이 국왕의 투르비용 워치를 비롯, 1920년대부터 모
브쌩 주얼리 워치도 선보인 바 있다. 이런 전통을 이어 1994년부터 다
시 새롭게 선보인 시계 컬렉션은 스위스의 공인 크로노미터 검사 협회
의 증명서를 받으며 '주얼리 브랜드와 스위스 시계의 만남'이라는 이
상을 실현했다.

향기에도
명품은 존재한다

Chapter

겔랑 Guerlain

딥티크 Diptyque

펜할리곤스 Penhaligon's

아쿠아 디 파르마 Acqua di Parma

조각가 로베르 그라나이가 디자인한
아쿠아 알레고리아의 향수병

겔랑 | Guerlain

화장품과 향수의 역사를 써 내려간
뷰티의 제왕

겔랑은 여자들을 매료하는 마법 같은 이름이다. 겔랑의 역사가 곧 코스메틱의 역사라고 해도 과언이 아니다. 1830년 최초로 틴트 타입의 립스틱을 선보인 것도, 1882년 피부색을 환하게 해 주는 최초의 파우더 '뿌드르 오 쁠뤼'를 선보인 것도, 1904년 최초의 수분 크림인 '세크레 드 본느 펌므'를 선보인 것도 모두 겔랑이었다. 1939년에는 세계 최초의 스파인 라 메종 드 겔랑을 오픈하기도 했다. 워낙 역사가 깊은 탓에 100년 이상씩 판매되는 제품도 많다. 최초의 수분 크림인 '세크레 드 본느 펌므' 크림은 오늘날까지도 꾸준히 판매되고 있다. 이 크림을 만든 장 폴 겔랑은 이것이 겔랑 제품 중 자신이 가장 좋아하는 것이라고 말한 바 있다. 겔랑의 베스트셀러인 수퍼 아쿠아 세럼은 20년이 넘는 세월 동안 전 세계적으로 평균 30초당 1개씩 판매되고 있다. 무엇보다 겔랑은 여자라면 누구나 가지고 싶어했던 일명 구슬 파우더, 1987년에 론칭한 '메테오리트 파우더'로 유명하다. 주머니가 가벼운 배낭여행객의 신분으로도 파리에 가면 하나쯤 사 보고 싶었던 바로 그 동글동글한 파우더

말이다. 진주 구슬같이 생긴 형형색색의 파우더를 얼굴에 쓱 바르는 것만으로도 얼굴에 입체감을 준다는 솔깃한 문구. 그것은 실제로 사용하지 않더라도 화장을 하면 누구처럼 아름다워질 수 있을 것이라는 막연한 로망을 완성케 하는 매개체였다.

겔랑은 코스메틱 브랜드이지만, 첫 시작은 향수였다. '향수 = 프랑스' 가 떠오를 정도로 향수의 본고장인 파리에서도 '하우스 오브 겔랑' 의 명성은 독보적이다. 외제니 왕비에게 바치기 위해 만든 향수 임페리얼 시리즈로 나왔던 아쿠아 알레고리아 미모사는 요즘 세대들에게도 인기가 많다.

오랜 역사를 자랑하듯, 겔랑에는 핵심적인 사람만이 볼 수 있는 향수 공식 책이 전해져 내려온다. 검은 가죽으로 장정한 묵직한 책이다. 장 폴 겔랑은 자신의 책에 이런 구절을 써 놓았다.

"내가 향수의 길을 걷기 시작했을 때 그 책은 우리에게 성경이나 다름없었다. 여러 세대를 거쳐 글씨체는 다양했는데, 둥글게 갈겨쓴 것은 창업주 피에르 프랑수아 파스칼, 또박또박한 글씨체는 (겔랑의 2대 조향사인) 에메, 뾰족한 글씨체는 할아버지 자크, 가늘고 섬세한 필체는 어머니, 차분한 글씨체는 마르셀 삼촌의 것이었다. 뚜렷하고 굵게 써 내려간 내 글씨체와는 사뭇 다르다. 공식 책이야말로 우리 가계의 특징이 고스란히 담겨 있는 공간이다."

옛날에는 향수를 소량으로만 생산했고 상품 목록 역시 50여 개만 있었다. 최고급 향수는 거의 주문생산을 했다. 지금 현재 겔랑 사의 오르팽 향수 공장에는 300리터에서 2000리터까지 다양한 용량을 지닌 163개의 통이 보관되어 있다. 겔랑 향수는 좀 진하다는 고정관념이 있지만, 겔랑의 이딜 향수는 패션지 《엘르》의 블라인드 테스트에서 남성들이 꼽은 '화이트 셔츠를 입고 이것만 뿌렸으면 좋겠다.' 는 향수로 뽑히기도 했다.

향수의 명문가 겔랑

화학자인 피에르 프랑수아 파스칼 겔랑 박사가 1828년 자신의 이름을 딴 부티크를 파리 리볼리 거리에 오픈했다. 인간을 매료해 온 마법과도 같은 향수에 특별한 관심을 가졌던 이 젊은 과학자는 1830년 첫 향수를 만들고 곧 로션과 코스메틱으로 분류되는 기초 약제품을 개발하기 시작했다. 그의 명성은 나폴레옹 3세의 부인이었던 외제니 왕비에게도 전해졌다. 1853년에는 그녀를 위한 향수를 만들기 시작했는데, 이것이 그 유명한 임페리얼 향수이다.

이 향수는 외제니 왕비의 마음을 사로잡아, 겔랑은 왕실 지정 업체 명칭을 수여받았다. 이는 겔랑의 사업이 발전하는 데 큰 도움이 되었다. 피에르 프랑수아 파스칼 겔랑은 세계 향수 시장 개발의 선구자로 곧 유럽의 수많은 왕실로부터 인정을 받았다.

1864년 피에르 프랑수아 파스칼 겔랑 박사가 세상을 떠난 뒤에는 아들인 에메와 가브리엘, 그리고 가브리엘의 두 아들인 자크와 피에르로 이어지며 향수 명가의 명성을 이어 갔다. 특히 자크는 창조적인 작업에 몰두했는데 그의 새로운 향수 합성법은 그 시대를 반영하는 혁신적인 것이었다. 그는 1900년대 초를 풍미했던 젠틀 라이프 스타일의 상징인 로맨틱한 향수 '뢰르 블뢰', 푸치니의 오페라 《나비 부인》에서 영감을 받은 오리엔탈 계열의 '미츠코', 파티와 향락으로 얼룩진 상실의 시대인 1920년대의 파리 분위기를 반영하는 '살리마' 등 전설적인 향수를 끊임없이 선보였다. 이 중 '살리마'는 1925년에 출시된 이래 지금까지 향수의 여왕으로 군림해 왔다.

겔랑은 세계대전이 시작되기 전 파리 샹젤리제 거리에 두 번째 부티크를 오픈했다. 1926년에는 독일에 첫 번째 자회사를 세웠다. 1년 후에

는 미국에도 자회사를 설립할 정도로 사업은 날로 번창했다. 1933년 자크 겔랑은 비행에서 영감을 얻은 향수 '볼드뉘'를 선보였다. 이는《어린왕자》의 저자이자 시인이며 비행사이기도 했던 앙투안 드 생텍쥐페리에게 보내는 찬사를 담은 향수였다. 이렇게 모든 향수를 성공적으로 론칭하면서 프랑스는 물론 세계적으로 겔랑은 곧 향수와 동일시되었다.

1955년에는 장 폴 겔랑이 가업을 이어받았다. 가업은 한 사람만 잇는다는 원칙이 있었던 겔랑 가문의 원래 후계자는 장 폴 겔랑이 아닌 첫째 아들인 파트리크였다. 하지만 어렸을 때부터 시력이 좋지 않아서 친구들의 놀림을 받았던 외로운 소년 장 폴 겔랑은 향을 감지하는 천부적인 능력을 발휘해 가문의 인정을 받고 결국에는 가업을 물려받았다. 장 폴 겔랑은 무려 3000여 가지의 향을 구분해 내는 능력을 타고난, 천

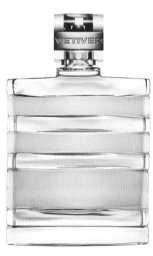

부적인 조향사였다.

이후 겔랑은 계속해서 역사적인 향수를 선보였다. 세계대전이 끝난 후에는 인도양에서 자생하는 베티버 뿌리를 최초로 이용한 남성용 향수 '베티버'를 출시했다. 격변의 시기로 기억되는 1968년을 지나고 이듬해에는 진정한 자유를 상징하는 향수 '샤마드'를 선보였고 1989년에는 새로운 밀레니엄을 앞두고 새로운 이미지, 혁신의 정신을 담은 향수 '삼사라'를 출시했다.

1996년에는 LVMH가 하우스 오브 겔랑을 인수했다. 5대째 내려온 패밀리 비즈니스에서 럭셔리 제국으로 편입하면서 겔랑은 기업적으로도 럭셔리 제품의 명실상부한 최고 선두 대열에 서게 되었다.

1, 2 전통적인 코롱 병에 현대적 향을 넣어 선보이는 오 드 코롱 임페리얼
3 겔랑의 남성용 향수인 베티버
4 1912년에 선보인 뢰르 블뢰
5 1925년에 선보인 이래 향수의 여왕으로 군림하는 살리마 향수

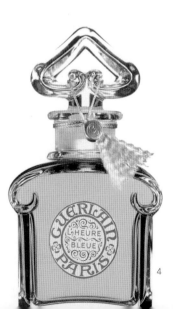

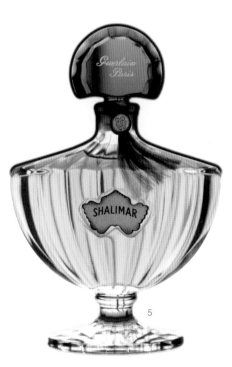

5

4

소유욕을 자극하는 예술적인 향수병

겔랑의 향수가 매력적인 건 향기뿐 아니라 병에서 느껴지는 예술성 때문이기도 하다. 겔랑은 모든 향수병을 예술품으로 접근한다. 이 때문에 겔랑은 향수병 디자인에 예술가들을 참여시켜 왔다. 1970년대와 1980년대에는 조각가인 로베르 그라나이가 샤마드, 삼사라, 아쿠아 알레고리아, 샹젤리제 등의 병을 디자인했다. 병의 제조 역시 최고의 유리 제조사가 맡았는데, 그중에는 유명한 '바카라 크리스털'과 같은 회사도 있었다. 1853년에 외제니 왕비를 위해 탄생, 지금까지도 생산되고 있는 겔랑 임페리얼 향수의 병은 아직까지도 손으로 만들어지고 있다. 그 병 위에 새겨진 69마리의 정교한 벌 문양을 보면 감탄이 절로 나온다.

특별한 재료를 찾는 여정

요즘은 천연 향을 사용했음을 강조하여 틈새 시장을 노리는 니치 향수 브랜드가 많다. 하지만 역시 원조는 겔랑이다. 겔랑 역시 향수의 80퍼센트는 천연 재료로 만들고 있음을 강조한다. 이에 신뢰를 더하는 건 겔랑 가문의 후계자였던 장 폴 겔랑의 재료에 대한 열정이다. 그의 자서전《향수의 여정》을 보면 향에 대한 장 폴 겔랑의 남다른 열정이 그대로 느껴진다. 그는 보통 사람들은 구분해 내기도 쉽지 않을, 향의 신비한 세계에 대해 자세히 묘사했다. 그 설명에 따르면 향수의 재료는

1989년 발표된 삼사라

보통 동물과 식물의 원료에서 얻는데, 이 중 식물의 비중이 훨씬 크다. 식물 원료는 꽃, 잎, 열매, 눈, 씨앗, 풀, 나뭇가지, 껍질, 수지, 뿌리줄기, 이끼 등에서 얻는데 향을 채취할 수 있는 부위가 종에 따라 다르다. 이를테면 네롤리(등화유)는 오렌지 나무의 꽃봉오리에서, 재스민, 일랑일랑, 황수선, 월하향, 수선화, 장미 등의 정유는 꽃에서, 베르가모트, 삼나무, 생강, 커민, 밀감, 육두구, 후추, 피망, 바닐라의 에센스는 열매에서, 고수풀, 오크라, 통카 콩은 씨에서, 붓꽃, 베티버, 쥐오줌풀은 뿌리줄기에서 향을 채취할 수 있다. 백단향, 장미나무, 삼나무는 가지에서, 자작나무나 계피나무는 껍질, 페루발삼이나 톨루발삼을 비롯해 안식향, 종교의식에 사용되는 향은 주로 수지에서, 떡갈나무나 밤나무의 향은 이끼에서 얻는 것처럼 나무도 종에 따라 향을 얻을 수 있는 부위가 다 다르다. 이렇게 자연에서 채취한 정유에 새롭게 개발된 합성 원료들을 배합함으로써 더욱 풍성한 자연의 향을 드러내게 한다. 장 폴 겔랑은 "1908년에 개발된 알데히드 C14가 발견되지 않았더라면 그윽한 복숭아 향의 '미츠코'도 없었을 것이다."라고 했다.

장 폴 겔랑은 직접 원료를 재배하기도 했다. 그는 코모로 제도에 있는 마요트에 일랑일랑 화원을(일랑일랑은 장 폴 겔랑이 가장 좋아하는 향이다), 튀니지의 나불에는 오렌지 블로섬 향을 채취하기 위한 농장을 가지고 있다.

John KNOX 1778 - 1845
mountain scapes

Paris BORDONE
150? -

PLATON

Tonagra seated figure

GILBERT + PERSEUS
farming

Bust DISC

F. Art Gallery

CADELL "the Orange Blouse"
1928

Samuel PEPLOE Bernard

CADELL "Reflections" (relaspeth)

...HENRY "A S...scape"
1858 -

white cloud
...brees
dark
Cerulean sky
khaki
Prusse River

...NET rentimiglia

FERGUSSON Anne Estelle

딥티크 | Diptyque

딥티크, 파리지엔의 감각으로
스타일리시한 향을 창시하다

　대개 소문난 맛집의 메뉴는 하나, 둘이다. 딥티크는 이런 공식 아닌 공식을 가장 충실히 보여 준다. 딥티크의 역사가 그리 길지 않음에도 불구하고 오직 향 하나로 확실하게 자리매김한 것이다. 딥티크는 패션 피플들 사이에서 먼저 알려졌다. 첫 매장 주소가 새겨진 패키지에 담긴 향초와 향수는 지극히 프랑스적이었다. 그것은 후각의 호사라는 향수의 본질적인 의미를 훌쩍 뛰어넘은 것이었다. 어떤 공간에 놓인 딥티크의 제품들은 그곳의 주인이 얼마나 세련된 취향을 가지고 있는지를 보여 주는 오브제로서의 역할을 한다. 이렇게 조용한 입소문에 힘입어 딥티크는 어느덧 국내 여배우들의 애장품이 되었다. 국내 최고의 여배우인 K가 딥티크 향수와 보디 제품을 애용한다고 해서 화제가 된 적도 있다. 딥티크는 연예인 협찬을 전혀 하지 않으니, K가 자발적으로 제값을 지불하고 산다는 이야기다.

　향수와 향초가 가장 유명하지만, 이 밖의 아이템들도 기대 이상이다. 오렌지 오일, 살구 향이 나는 핸드 밤 등의 제품은 마치 옆에서 과일을

짜내고 있는 듯, 신선한 향을 풍긴다. 로즈 향수 역시 인위적인 장미향이 아니라 생장미에서 나는 듯 신선한 향이라 좋아하는 사람들이 많다.

파리에서 태어난 딥티크

딥티크의 역사가 궁금하다면 레이블을 자세히 들여다보자. '34 Boulevard Saint-Germain'이라는 글자가 새겨져 있는데, 이것은 딥티크 첫 매장의 주소다. 딥티크는 1961년 파리의 디자인 관련 분야에서 일하던 세 친구가 의기투합해서 만든 가게였다. 인테리어 디자이너인 크리스티앙 고트로, 화가인 데스몬드 녹스리트, 그리고 세트 디자이너인 이브 쿠에랑은 리버티, 샌더슨과 같은 세계적인 홈 브랜드에서 패브릭과 벽지를 디자인한 경험을 살려, 자신들이 디자인한 패브릭을 직접 판매할 수 있는 부티크를 냈다. 여기에 세계 각지를 여행하며 구입한 이국적인 아이템들도 함께 판매했다. 이는 곧 파리에서 단 하나뿐인 시크한 편집 매장이 되면서 많은 인기를 모았다.

첫 매장을 낸 지 2년 후인 1963년, 딥티크의 대표 상품인 향초가 탄생한다. 이들 세 명의 창업자는 산사나무 향으로 만든 향초인 '오베핀'을 선보였다. 이 향초가 많은 인기를 끌자 이후 시나몬 향인 카넬르, 차 향인 테, 월하향인 튜베뢰즈, 무화과 향인 휘기에 등을 차례로 선보였다. 타원형 로고에 직접 손으로 그린 일러스트를 넣은 감각적인 레이블 역시 이때 탄생했다.

1968년에는 첫 향수인 로를 선보였다. 이는 16세기 제조법에 따른 포푸리와 정향 향료에서 영감을 받아 만든 것으로 남녀 모두 사용이 가능한, 스파이시한 향이다. 로는 당시 유행하던 클래식한 향수와는 확실

히 차별화되는 것이었다. 이후 딥티크는 비누, 샴푸, 보디 워시 등으로 라인을 확장했다.

아름다운 순간을 떠오르게 하는 향기

특별한 시간과 장소에서의 향은 경험을 보다 특별하게 만들어 준다. 낯선 이국땅에서의 적적함을 달래주기도 한다. 예전 애인이 즐겨 쓰던 향수의 향에 자신도 모르게 뒤돌아보았던 경험은 누구나 있을 것이다.

딥티크의 향이 좀더 특별하게 느껴지는 이유도 이처럼 향기에 특별한 이야기를 넣어 공감각적으로 어필하기 때문이다. 딥티크는 창립자가 아티스트 출신이라는 이력답게 향을 맡으면 지중해, 서아시아 등으로의 여행, 그리고 자연환경의 이미지 등을 불어넣었다. 향에 이미지를 넣는다는 것이 가능할까? 딥티크의 향을 맡으면 지중해의 이국적인 풍광, 동남아에서 보낸 휴식의 시간, 따뜻한 여름날의 그리스, 감귤의 상

패션 피플들에게 인기가 많은
딥티크의 다양한 향초

34
Boulevard
Saint-Germain

Diptyque

2012년 리뉴얼한 딥티크
향수 보틀

큼함이 가득한 과수원, 라틴아메리카에서 맞이하는 맑은 아침, 전원의 여유로운 한낮 풍경, 강 기슭의 엷고 풋풋한 공기 등이 떠오를 것이라고 한다. 감수성이 풍부한 이들이라면 충분히 느낄 수 있지 않을까?

딥티크의 정직한 재료

딥티크는 향에 고품질의 천연 오일과 에센스 성분을 이용한다. 특히 향초에 사용하는 밀납은 미국의 실험실에서 테스트를 거친 후, 다시 독일 '유럽 캔들 품질 보증'에서 사람과 환경에 독성을 주지 않는다는 것을 증명받는다. 좋은 재료를 가지고 총 12단계의 수공업을 거치면 딥티크의 향초가 완성된다. 최상의 향이 60시간 동안 유지될 수 있도록 각각의 향에 맞는 특별한 왁스와 심지를 사용한다. 제품에 붙이는 라벨의 일러스트는 공동창립자인 데스몬드 녹스리트와 이브 쿠에랑이 디자인한 것으로 모두 사람이 직접 손으로 그려 넣는 것이 특징이다. 덕분에 딥티크의 제품에는 파리 특유의 세련됨과 동시에 따뜻한 온기마저 느껴진다.

딥티크의 향을 즐기는 아이디어들

향기가 하나의 취미가 될 수 있을까? 딥티크에 가면 충분히 그럴 수 있겠다는 생각이 들 것이다. 마치 커피나 차에서 이끼 냄새, 흙냄새, 꽃냄새 등을 찾아내는 전문가처럼 말이다. 딥티크에는 향초를 잘 관리하기 위해 필요한 몇 가지 도구도 판매하고 있다. 향초를 끌 때 사용하는

도구인 스누퍼는 초를 끌 때 생기는 검은 연기를 흡수해 준다. 윅 트리머라는 도구를 통해 심지를 중앙에 오도록 하고, 가장 적당한 심지 길이인 1센티미터로 자를 수도 있다. 이렇게 하면 향초 유리병에 검은 그을음이 생기는 것을 방지할 수 있다. 향초에 먼지가 쌓이지 않도록 하는 캔들 리드 역시 향초를 좀더 우아하게 즐길 수 있게 한다.

딥티크에는 플로랄, 우디, 스파이스, 프루티, 허브 등 다섯 가지 계열의 향이 있다. 남자에게는 스파이스와 우디 계열이, 여자에게는 플로랄과 프루티 계열의 향이 적당하다. 담배 냄새를 제거하기 좋은 향은 스파이스 계열, 요리 냄새를 제거하기 좋은 것은 감귤향의 베르베인과 허브 계열의 멘트 베르트다. 침실에는 재스민, 가데니아 등 플로랄 계열이 좋다. 계절에 따라서 향을 바꿀 수도 있는데, 여름에는 오에도, 멘트 베르트, 베르베인, 푀이 드 라방드와 같이 신선한 향이, 겨울에는 푀 드 부아, 튜베뢰즈같이 따뜻한 향이 잘 어울린다. 룸 스프레이

는 향초와 아주 잘 어울리는 제품이다. 같은 향취 계열끼리 함께 사용하면 더욱 풍부한 향을 낼 수 있다. 한편, 두 가지 이상의 향초를 함께 사용하면 좀더 창조적인 향을 경험할 수 있는데, 이때에는 다른 계열의 향을 사용하는 것이 더욱 효과적이다.

향초를 사용할 때의 지침도 있다. 딥티크 향초를 처음 사용할 때에는 최소한 두 시간을 켜 놔야 한다. 그러면 위에 있는 밀납이 전체적으로 물처럼 녹는데 이를 두고 '프라임'한다고 표현한다. 이렇게 초를 프라임하면 향초를 더 오랫동안 사용할 수 있다.

딥티크 최고의 베스트셀러는?

창립자의 친구인 머원 부인이 정원 손질을 하는 것에서 영감을 받아 만든 플로랄 계열의 롬브르 단 로는 딥티크의 대표적인 베스트셀러 향수다. 여배우 K가 즐겨 쓰는 것으로 알려지면서 유명세를 탄 '필로시코스'는 무화과 열매와 나무, 따뜻한 흙 향이 나는 우디 계열의 향수. 필로시코스라는 향수 이름은 그리스어로 '무화과 나무의 친구'라는 뜻이다. 물가의 장미 정원을 떠오르게 하는 '베이(Baies)' 향초는 딥디크에서 가장 잘 알려진 제품이다.

딥티크는 40여개 국에서 판매되고 있다. 첫 매장이었던 파리 생제르맹 거리의 매장을 비롯해 봉마르셰, 레크레르 등의 백화점과 편집 매장에서 판매되고 있다. 영국 런던 노팅힐, 미국 샌프란시스코의 메이든레인, 보스턴 뉴버리 스트리트와 뉴욕의 바니스 뉴욕, 니먼 마커스, 버그도프 굿맨 백화점 등에서도 딥티크를 만나 볼 수 있다. 국내에서도 롯데, 현대, 신세계 등 각 백화점 매장을 통해서 판매되고 있다.

펜할리곤스 런던 매장의 감각적인 인테리어

펜할리곤스 | Penhaligon's

윌리엄 왕자가 애용한 향수
영국적인 보타이 향수병 역시 매력적

펜할리곤스 역시 요즘 유행하는 니치 향수 중 하나다. 국내 톱 여배우인 S가 즐겨 사용하는 향수라서 더 유명해졌다. 그녀가 즐겨 사용하는 향은 오렌지 블로섬. 귀엽고 사랑스러운 이미지의 여배우 S와 펜할리곤스는 '아!' 하는 감탄사를 불러일으킬 정도로 잘 어울린다.

펜할리곤스의 장점은 희귀성이다. 대중적으로 잘 알려지지 않았고, 뷰티에 관심이 많은 일부 마니아들 사이에서는 유명하기 때문이다. 리본이 장식된 유리병과 동그란 마개가 달린 패키지는 귀엽고 사랑스러워 구매욕을 자극한다. 이런 패키지 때문에 향 역시 매우 여성스러울 것이라고 생각하지만, 가죽 향, 시가 향 등 의외로 아주 독특한 향도 구비되어 있다. 이렇게 실험적인 향수를 만들기 위해 조향사들이 꽃 냄새가 아닌 양복점의 직물, 다림질할 때의 수증기, 재단사의 가위와 초크 냄새를 맡았다니 그 창의력이 대단하다. 영국에서 펜할리곤스는 남성 고객이 매출의 50퍼센트를 차지한다. 영국의 윌리엄 왕자 역시 펜할리곤스의 블레넘 부케와 사토리얼 향을 즐겨 쓰고 있다.

리본 장식이 영국 신사를 떠오르게 하는 펜할리곤스의 향수병

영국 전통의 브랜드로서 패밀리 비즈니스로 이어져 오다가 최근에는 젊은 여성 CEO, 새러 로더람으로 바뀌었다. 새러 로더람이 개인적으로 좋아하는 향수는 사토리얼. 이것이 바로 영국의 양복 거리에서 영감을 받아 제작된 향수로 아버지의 오래된 가죽 가방을 떠오르게 하는 육중하고도 편안한 향이다. 남성용 향수를 좋아하는 CEO의 모던한 취향 덕분에 전통의 펜할리곤스는 새로운 CEO의 취임 이후 좀더 발랄해졌다. 시에나 밀러, 케이트 모스 등 영국 출신의 모델과 스타들도 펜할리곤스 향수를 즐겨 사용한다.

영국에서 시작된 펜할리곤스의 역사

로열 패밀리와 셀러브리티, 세계적인 디자이너 등 패셔니스타들의 애장품인 펜할리곤스. 수트에 보타이를 매치하듯 세련된 컬러와 다양한 리본을 매치한 보틀은 수집욕을 불러일으킨다. 겉면에 왕실의 문양이 새겨진 클래식함 역시 플러스 요인이다. 귀여우면서도 기품이 느껴지는 이 향수는 화려하고 웅장한 스타일이 유행했던 빅토리아 여왕 시대에 탄생했다.

영국의 작은 땅끝 마을인 콘월에서 태어난 윌리엄 펜할리곤은 위트와 창조적인 마인드, 도전 정신이 넘치는 전형적인 영국 신사였다. 그는 1870년 런던 피카딜리의 저민 스트리트에 자신의 이름을 딴 작은 향수 가게를 열었다. 그는 주변의 예상치 못한 독특한 소재와 장면에서 영감을 받아 향수를 만들기를 즐겼는데, 그 결과 1872년에 첫 번째 향수 하맘 부케가 탄생했다. 당시 귀족들 사이에서는 터키식 사우나가 유행했는데, 펜할리곤스는 이런 사우나에서 영감을 받아 향을 만들었다.

뜨거운 수증기가 가득한 오래된 방, 온갖 이국적인 아로마와 연료를 태우는 매캐한 황 냄새를 동물적인 머스크, 재스민, 흰 붓꽃 등의 노트와 적절히 조화시켰다. 그 결과 향은 자극적이면서도 매우 글래머러스하다. 하맘 부케 향수는 에드워드 시대에 크게 유행했다.

1902년에 선보인 블레넘 부케는 옥스퍼드셔에 위치한 말버러 공작의 블레넘 대저택에서 영감을 받은 것. 블레넘 저택(윈스턴 처칠의 탄생지이기도 하다)을 둘러싼 빽빽한 숲과 그곳에서 머무는 기품 있는 레이디와 젠틀맨이 연상되는 시트러스 향의 이 향수는 탄생한 지 100년이 넘은 지금도 사용되는 클래식 향수. 윌리엄 왕자 역시 이 향수를 애용한다. 이것은 세계 최초의 시트러스 계열 향수이기도 하다.

이 외에도 엘리자베스 여왕의 취임 25주년을 기념하기 위해 만든 향수, 주빌리 부케(1977), 영국의 블루벨 숲에서 영감을 받아 만들었으며 다이애나 비가 애용했다는 블루벨(1978) 등 펜할리곤스에는 소재도, 영감의 기원도 독특한 100여 종이 넘는 향수와 비누, 향초, 보디 용품 등이 있다.

영국 왕실이 인정하다

펜할리곤스의 모든 제품은 영국에서 만들어진다. 향수에 사용되는 재료 역시 남다른데 손으로 직접 짠 베르가모트 오일, 금과 같은 값어치를 가진 재스민 등의 고급 원료들을 아낌 없이 사용한다. 그리고 140여 년간 축적된 블렌딩 노하우를 이용해 명작이라 불러도 좋을 만한 작품들을 선보였다. 이러한 펜할리곤스의 장인 정신은 영국 왕실의 인정을 받았다. 적어도 5년 이상 왕실에 제품을 납품하거나 서비스를 제공한 경험이 있

는 개인, 혹은 회사가 받게 되는 신뢰의 상징인 왕실 조달 허가증과 에든버러 공작과 찰스 왕세자로부터 왕실 문장을 받게 된 것이다. 펜할리곤스의 또 하나의 매력은 전통과 현대의 조화다. 엘리자베스 2세 패밀리는 물론 시에나 밀러, 케이트 모스 등 영국 출신 셀러브리티가 즐겨 쓰는 '페이버릿 아이템'에 빠지지 않고 등장하며 새로운 역사를 써 가는 중이다.

특히 일본에서의 인기가 높다. 일본에서는 이미 20년 전부터 펜할리곤스 향수를 선보였으며, 현재는 고향인 영국을 비롯해 미국, 프랑스, 싱가폴 등 30여 개 나라에서 판매 중이다. 국내에는 2011년에 론칭해 총 100여 종의 향수 중 30여 종을 선보이고 있다. 대표적인 향수 몇 가지는 보디 오일, 로션, 파우더, 밤 등의 형태로도 있다. 베스트셀러는 역시 여배우 S가 즐겨 사용한다고 알려진 오렌지 블로섬. 플로럴 계열의 향으로 이탈리아 칼라브리아산 오렌지, 베르가모트, 버지니아산 향나무, 장미, 복숭아꽃 향이 블렌딩되어 상큼하고 발랄하면서도 기품이 있는 향이다.

펜할리곤스의 영국 매장

수작업으로 하는 아쿠아 디 파르마의 라벨 부착

아쿠아 디 파르마 | Acqua di Parma

할리우드 스타들의 향수,
청담동 여자들의 은밀한 소개팅용 향

청담동 여자들의 소개팅용 향수가 따로 있다. 바로 아쿠아 디 파르마다. 그만큼 향이 우아하고 섬세하면서 살짝 비누향 같기도 한 잔향때문에 데이트용으로 적합하다는 귀띔이다. 브랜드 이름이 그리 낯익지는 않은 니치 향수지만, 갤러리아백화점에서 판매하는 노란 박스 하면 알 만한 사람들은 다 안다. 선명한 노란색은 아쿠아 디 파르마를 상징하는 컬러다. 황금 같은 노란색의 박스 안에는 실린더 모양의 심플한향수병이 들어 있다. 컬러와 심플한 보틀의 조화는 향을 맡기 전부터기대감을 끌어올린다.

아쿠아 디 파르마는 론칭할 때부터 할리우드 스타들의 향수로 유명세를 떨쳤고, 오늘날까지 모델 케이트 모스를 비롯해 주드 로, 애슐리주드, 알 파치노, 이사벨라 로셀리니, 패리스 힐튼 등의 셀러브리티들이 즐겨 사용하고 있다. 하지만 아쿠아 디 파르마에는 광고 모델이 따로 없다. 거대 패션 기업인 LVMH 소속인데도 특별한 광고나 CF도 하지 않는 것을 보면 이렇게 조용한 신비주의가 오히려 이들의 마케팅 기

법인 듯 느껴진다. 이에 대한 아쿠아 디 파르마의 대답은 "제품이 왕이다."라는 것. 이미지가 아닌, 오직 향으로 말하겠다는 신념 때문이라는 설명이다. 그래서 향에 대해서는 조향사에게 철저히 일임한다. 그리고 재료를 공급하는 것에서부터 향수를 포장하는 것까지 모든 작업은 느리디느린 수작업으로 진행한다.

이탈리아 무드를 담다

아쿠아 디 파르마는 이탈리아의 작은 도시 파르마에서 시작되었다. 첫 번째 향수는 1916년에 선보인 콜로니아. 콜로니아는 작은 연구소에서 수작업을 통해 증류한 천연 에센셜 오일을 믹스한 것. 향을 맡아 보는 순간 아쿠아 디 파르마에 대한 호기심이 증폭된다. 이탈리아 출생이라 어쩐지 진하고 무거울 것 같은 편견과는 달리 향이 매우 쉽고 가볍기 때문이다.

아쿠아 디 파르마의 인기 비결은 여기에 있다. 콜로니아 향수를 선보인 당시에는 진한 향수가 대부분이었다. 하지만 콜로니아는 은은하고 우아한 향기가 났기 때문에, 이탈리아 신사들은 손수건에 이 향수를 뿌리고 다녔다. 가벼운 향 덕분에 할리우드 스타들 사이에서도 인기였다. 당시 할리우드에는 독일에서 수입한 진하고 무거운 향이 대부분이었는데, 아쿠아 디 파르마의 콜로니아는 '이탈리아의 클래식하며 우아한 향기'로 알려지면서 인기를 모았다. 1940년에서 1950년대를 풍미했던 에바 가드너, 오드리 헵번, 라나 터너, 케리 그랜트 등 할리우드 배우들의 애장품으로 알려지며 더욱 유명해졌다. 로즈메리, 레몬, 우디 향이 어우러져 중성적이고 클래식한 이 향수는 지금까지도 남녀 모두에게 사랑받는

향수이다. 그로부터 100여 년 후, 아쿠아 디 파르마는 시트러스 에센스로 특유의 상큼함을 더한 콜로니아 어소루타를 새롭게 선보이면서 다시 한 번 존재감을 드러냈다. 꽃향 같기도, 살짝 쏘는 것 같기도 한 이 향에 사람들은 "운명의 향수를 만났다."라며 열광했다.

1993년, 아쿠아 디 파르마는 페라리의 루카 디 몬테제몰로와 라 페를라의 재정적 지원을 받아 사업을 확장했다. 사실 그전까지 아쿠아 디 파르마는 경영상의 어려움을 겪고 있었다. 제품에 대한 인기에는 별문제가 없었지만, 재료를 얻는 것부터 향수를 완성하기까지 모든 과정을 옛날의 핸드메이드 방식으로 고수하려는 고집스러움이 낳은 결과였다. 아쿠아 디 파르마의 이런 고집스러움은 향수 보틀에서도 엿볼 수 있다. 향에 관계없이 모두 똑같은 모양의 보틀은 화려한 겉모습이 아니라 향으로 인정받겠다는 그들의 고집스러움을 잘 보여 주었다.

LVMH는 이러한 전통에 주목, 2001년에 아쿠아 디 파르마를 인수했다. 거대 패션 그룹의 지원하에 아쿠아 디 파르마는 향수 명가로서의 명성을 되찾고, 럭셔리 브랜드의 반열에 다시 올라서게 되었다.

아쿠아 디 파르마가 탄생한 이탈리아의 작은 도시 파르마

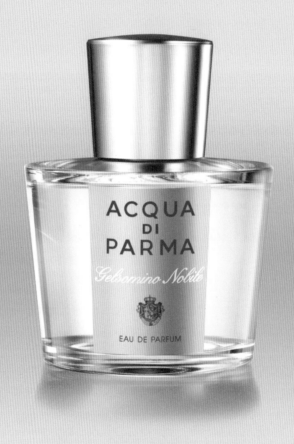

재스민 향이 나는 새 향수, 젤소미노 노빌레

아쿠아 디 파르마의 정체성은 우수한 품질의 에센스와 이탈리아가 연상되는 향이다. 특히 시칠리아의 상쾌함을 담은 시트러스와 베르가모트는 아쿠아 디 파르마에서 매우 중요한 향이다. 이런 콜로니아 시리즈를 잇는 아쿠아 디 파르마의 또 하나의 대표 향수가 있으니 바로 아이리스 노빌레다. 이름처럼 아이리스 꽃을 한아름 안은 듯한 향으로 콜로니아 시리즈보다는 좀더 묵직한 느낌이다.

아이리스는 예부터 왕의 심볼로 사용되어 온 꽃이다. 귀족적인 자태와 벨벳을 연상시키는 부드럽고 섬세한 향으로 많은 사랑을 받아 왔고, 피렌체 지방을 대표하는 꽃이기도 하다. 하지만 이런 아이리스 꽃 추출물을 얻어 향수를 제작하기까지는 최소 6년이 걸린다. 그래서 시향조차 할 수 없는 경우도 종종 있다.

매력적인 수작업 과정

아쿠아 디 파르마의 독특함은 LVMH 인수 이후에 더욱 두드러진다. 대부분의 브랜드 향수는 외부 공장에 생산을 맡기는 OEM 방식으로 생산된다. 하지만 아쿠아 디 파르마는 지금까지도 자체 공장에서 소량 생산하고 있다. 모든 과정을 수작업으로 진행하는 원칙에도 변함이 없다. 재료를 수급하는 것에서부터 병을 만들고 그 위에 스티커를 붙이는 것까지 손으로 하는 것이다. 아쿠아 디 파르마 향수는 천연 재료의 함량이 높은 것으로도 잘 알려져 있다. 하지만 같은 비율로 천연 재료가 들어간 타 브랜드의 향수와 비교하면 가격도 합리적인 편이다.

George Nakashima
Fritz Hansen
Bang & Olufsen
Royal Copenhagen

Chapter

생활 속의 명품들

비트라 Vitra

무아쏘니에 Moissonnier

조지 나카시마 George Nakashima

프리츠 한센 Fritz Hansen

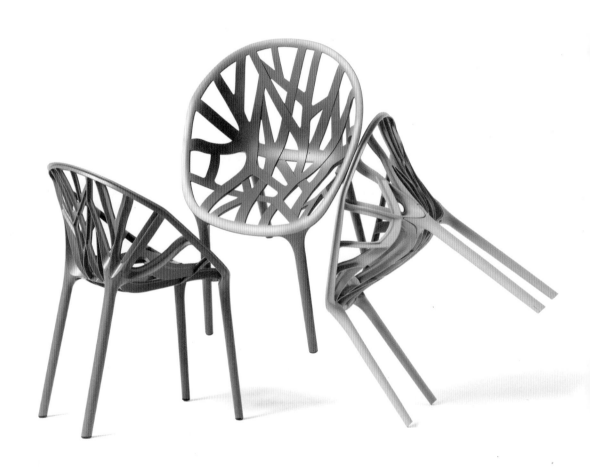

로낭 & 에르완 부홀렉 형제의 베제탈 체어
나무가 성장하는 모습에서 영감을 받아 디자인했다.

비트라 | Vitra

스위스 디자인의 자존심,
작품처럼 수집하는 가구

최근 가로수길, 홍대에 새로 생긴 카페 의자의 상당수가 비트라의
제품이라고 해도 과언이 아니다. 오죽하면 '카페 의자'라는 용어가 생
겼을까? 이 중 상당수는 소위 짝퉁. 고상하게는 '리프로덕션'이라고 부
르지만 이는 생산이 중단된 오리지널 제품을 다시 생산하는 것으로 짝
퉁과는 엄연히 다른 용어다. 비트라의 오리지널 제품은 구하기도 힘들
뿐더러 가격 또한 상상을 초월한다. 가구가 아니라 예술품인 것이다.
2010년 6월, 서울옥션에서 있었던 경매는 이를 잘 보여 준다. 경매에
나온 장 프루베(비트라와 계약한 디자이너)의 '도서관 책장'이 1억 원
에 낙찰되었던 것.

스위스의 가구 브랜드인 비트라는 1억 원 낙찰의 주인공인 디자이너
장 프루베를 비롯, 찰스&레이 임스, 게오르그 옌센, 노구치 이사무, 베
르네르 판톤 등 유명 디자이너와의 합동 작업을 통해 '예술품이 된 가
구'를 만들어 낸 주인공이다. 일반적인 가구 회사와 가장 차별화되는
점 또한 이런 디자인 방식에서 비롯된다. 내부에 디자인 팀을 두지 않

고 모든 제품을 외부 아티스트와의 계약, 프로젝트 형식으로 디자인하는 것. 이렇게 만들어진 비트라의 가구들은 심플한 동시에 매우 기능적인 것이 특징이다.

비품 제조사로 시작한 역사

비트라의 시작은 1934년 스위스에서 빌리 펠바움이 만든 비품 제조사였다. 1950년에는 스위스 국경에 인접한 독일의 바일 암 라인 지역으로 옮기며 정식으로 회사를 창설했다. 비트라의 역사는 1957년, 디자인 듀오인 찰스 & 레이 임스 부부, 조지 넬슨 같은 디자이너를 만나면서부터 본격적으로 시작되었다. 비트라는 이들이 디자인한 가구들을 생산하며 개성 있는 디자인 회사로서의 명성을 떨치기 시작했다.

1977년에는 창업자인 빌리 펠바움의 아들, 롤프 펠바움이 경영을 맡았다. 그는 장 프루베를 비롯해 알바 알토 등의 오리지널 제품들을 수

1 로낭 & 에르완 부홀렉 형제의
 슬로우 체어
2 장 프루베의 스탠다드 체어
3 찰스 & 레이 임스의 라 셰즈 체어

3

집했다. 1987년, 롤프 펠바움은 열정적인 가구 수집가였던 알렉산더 폰 페게자크를 만나 그로부터 1880년에서 1945년대의 가구를 대량으로 사들였다. 이런 롤프 펠바움의 수집벽 덕분에 비트라의 컬렉션은 더욱 방대해졌다. 비트라는 이렇게 클래식 가구를 대거 수집하는 한편 '비트라 에디션'이라는 새로운 시스템을 만든다. 이는 비트라라는 이름 안에서 디자이너들이 재능을 맘껏 실험해 볼 수 있는 제도. 1987년과 2007년, 두 번에 걸쳐 선보인 비트라 에디션에는 프랭크 게리, 론 아라드, 재스퍼 모리슨, 알레산드로 멘디니, 필립 스타크, 자하 하디드 등 쟁쟁한 디자이너와 건축가들이 참여했다. 디자인 역량을 무한정으로 펼친 실험적인 작품들이었지만 이 중 몇 가지는 실제로 생산되기도 했다.

친환경, 비트라 캠퍼스의 탄생

롤프 펠바움의 업적은 또 있다. 그는 독일의 바일 암 라인에 '비트라 캠퍼스'라는 이름의 예술 단지를 설립했다. 이 안에는 제품을 생산하는 공장을 비롯해 뮤지엄, 갤러리, 쇼룸, 소방서가 있다. 롤프 펠바움은 이 안에 주요 건물의 디자인을 니콜라스 그림쇼, 자하 하디드, 안도 다다오 등 세계적인 건축가들에게 의뢰해 차곡차곡 비트라 캠퍼스를 조성했다. 그중 1989년에 완공된 비트라 디자인 뮤지엄은 해체주의 건축의 거장인 프랭크 게리가 건축한 것. 이 안에는 초기 산업 시대의 벤트우드 가구부터 1920년대 헤릿 리트벌트가 디자인한 스틸 튜브 가구, 1930년대부터 1960년대까지 생산된 스칸디나비아 풍의 가구 등 1600점의 빈티지 가구가 전시되어 있다. 2010년 2월에 개관한 비트라 하우스는 쇼룸 역할을 하는 곳이다. 에르조그 & 드 뫼롱이 설계했다. 이 밖에도 비트라

파빌리온은 안도 다다오가, 공장은 프랭크 게리와 니콜라스 그림쇼, 소
방서는 한국의 동대문 디자인 파크를 설계한 유명 건축가 자하 하디드
가 디자인했다. 이 밖에도 비트라 캠퍼스의 정원에는 클래스 올덴버그,
코셰 판 브뤼헨의 조각 작품 〈밸런싱 툴〉이 설치되어 있다.

비트라 캠퍼스를 더욱 매력적으로 만드는 요소는 또 있다. 바로 운
영 및 제품 생산과 관련된 대부분의 활동이 친환경적으로 이루어지고
있는 것. 비트라 캠퍼스는 매년 4만 킬로와트의 전력을 태양열로부터
얻고 있으며, 2008년부터는 생산 공장의 전력 역시 친환경적인 수력발
전으로 얻고 있다. 제품 생산에 필요한 물 소비는 가능한 한 최소한으
로 줄일 수 있도록 조치했고, 사용하는 물은 자체 폐수처리 시설을 갖
춘 곳에서 사용한다. 또한 제품 생산에 드는 알루미늄의 95퍼센트를
재활용으로 사용하고, 플라스틱 역시 완전히 재활용되는 폴리프로필
렌과 폴리아마이드를 주로 사용한다. 멸종 위기에 있는 재료는 사용하
지 않는다는 원칙도 세웠다. 디자인뿐만 아니라 경영 방식 또한 명품
브랜드다. 이처럼 멋진 예술 단지 겸 사무실 덕분에 이 독일의 작은 마
을에 관광객이 끊이질 않고, 비트라의 정체성을 더욱 단단하게 다질 수
있었다.

비트라의 옛 디자이너들

아티스트와의 협업으로 가구를 디자인하는 비트라이기에, 디자이너
들의 리스트는 비트라의 역사 그 자체다. 이 중 요즘 가장 유명세를 얻
고 있는 이는 장 프루베다. 원래 공공 기관, 병원, 학교에 납품할 의자
를 많이 만들었던 그의 디자인은 튼튼하고 실용적이다. 이런 평범함과

찰스 & 레이 임스 부부의 엘리펀트
어린이용 의자 겸 장난감으로 2008년부터 다시 생산을 시작했다.

베르네르 판톤의 하트 콘 체어(상)
다양한 색의 판톤 체어(하)

담백함이 오히려 인기 비결인 것이다. 장 프루베의 디자인 특징을 가장 잘 보여 주는 것은 1934년에 만든 스탠다드 체어. 의자의 무게가 뒷다리에 많이 실리는 것에 착안, 앞쪽 두 개의 다리는 가느다랗게 만들었고, 뒤쪽 두 개의 다리는 두껍게 만들었다.

찰스 & 레이 임스 부부 역시 비트라에서 빼놓을 수 없는 디자이너다. 이들이 비트라에서 만든 대표작은 라운지 체어(1956). 제2차 세계대전 당시 부상당한 병사의 부목을 보고, 합판으로 곡면을 만드는 기술을 터득한 후 디자인한 것이다. 이것은 친구이자 영화감독인 빌리 와일더를 위해 만든 것으로 알려져 있다. 검은색 혹은 하얀색 가죽으로 만든 쿠션과 곡선으로 형태를 잡은 우드 합판이 합리적으로 결합된 라운지 체어는 지적인 이미지를 폴폴 풍긴다. 미니멀하면서도 강인한 디자인 때문인지 유독 남자들이 좋아하는 의자이기도 하다. 찰스 & 레이 임스가 비트라와 함께 만든 또 하나의 대표작은 라 셰즈 체어(1948). 이는 가스통 라셰즈의 조각 '떠 있는 물체'를 보고 영감을 받아 제작한 것으로 풍성한 곡선미가 돋보이는 디자인이 인상적이다. 21세기 이후 각광받는 오가닉 디자인의 대표적 작품으로도 가장 많이 언급되는 의자이다. 원래는 뉴욕 현대미술관의 '국제 저비용 가구 디자인 공모전'에 출품한 작품이었는데, 당선되지 못했고, 이후 1990년 비트라가 다시 생산하기 시작했다. 찰스 & 레이 임스의 임스 엘리펀트(1945)는 어린이용 장난감 겸 의자. 2007년에 한정판으로 1000개를 제작해 판매했고, 2008년에는 플라스틱 버전으로 새로 출시했다. 여담이지만 스타일에 민감한 사람들이 친구나 동료 출산 선물로 선호하는 아이템이다.

베르네르 판톤 역시 빼놓을 수 없다. 그가 만든 플라스틱 의자 판톤 체어(1959)는 비트라의 가장 유명한 의자라고 해도 과언이 아니다. 이음새가 전혀 없이 단일 주형으로 주조해야 하는, 당시로서는 매우 까다

로운 제작 방식 때문에 판톤은 이 의자를 디자인해 놓고선 여러 제작 업체를 전전해야 했다. 이를 1967년, 비트라에서 제품화해서 판매하기 시작한 것이 이토록 히트를 쳤다. 베르네르 판톤이 비트라와 함께 제작한 하트 콘 체어(1959)는 잡지 화보에 자주 등장하는 유명 아이템이다.

한편, 건축가이자 가구 디자이너이기도 한 조지 넬슨은 미국의 가구 브랜드인 허먼 밀러사의 아트 디렉터로 더 유명하다. 그런 그 역시 비트라와 계약하여 마시멜로 소파를 선보인 바 있다. 오렌지, 블루, 레드, 그린, 바이올렛의 다섯 가지 컬러로 된 색색의 쿠션 18개가 결합된 디자인은 혁신적인 소파 디자인이라고 평가받는다. 한편, 일본계 디자이너인 노구치 이사무는 1944년에 만든 커피 테이블로 유명하다.

노구치 이사무의 조명 아카리

이는 원래 1930년대, 뉴욕 현대미술관의 회장인 코너 굿이어를 위해 디자인한 것. 이것을 1947년부터 허먼 밀러가 생산했는데, 2002년부터 비트라가 유럽 판권을 구입해 생산하고 있다. 허먼 밀러는 네이버가 장시간 앉아서 근무하는 직원들을 위해 허먼 밀러의 에어론 체어를 구입해 화제가 된 이름이다.

비트라의 젊은 피

2000년에 들어 비트라는 새로운 변신을 꾀하고 있다. 로낭 & 에르완 부훌렉 형제, 브라질의 캄파냐 형제 등 젊은 디자이너들의 컬렉션을 선보이고 있는 것. 2004년에는 비트라 홈 컬렉션을 론칭했다.

누가 뭐래도 가장 대표적인 디자이너는 로낭 & 에르완 부훌렉 형제. 프랑스 출신인 이들은 디자이너 필립 스타크(그 역시 프랑스 사람이지만)의 독주에 싫증 난 프랑스인들에게 한 줄기 단비를 내려 주고 있다. 로낭 & 에르완 부훌렉이 주목받게 된 계기는 2000년, 패션 브랜드인 이세이 미야케의 파리 부티크를 디자인하면서부터. 이후 비트라의 회장인 롤프 펠바움에게 발탁되었다. 이들의 대표작은 2008년에 만든 베제탈 체어. 어린 나무가 생장하는 모습을 모티프로 제작한 그물 모양의 의자로, 19세기 북미에서 나무를 의자 형태로 자라도록 수년 동안 재배하는 것에서 영감을 받아 디자인했다. 해초 모양의 조합형 장식인 알그(2004) 역시 이들의 주목할 만한 작품이다. 손바닥만 한 크기의 플라스틱 조각 모듈로 파티션처럼 사용할 수도 있고, 벽을 장식하는 용도로도 사용하는 등 사용자의 필요에 따라 공간을 분리하고 재구성하는 역할을 한다. 이는 2004년 밀라노 가구 박람회에서 가

장 큰 주목을 받은 출품작이었다. 이 밖에도 로낭 & 에르완 부홀렉 형제의 하이백 소파(2006), 슬로 체어(2007) 역시 유명하다. 이 촉망받는 디자인 듀오 형제는 비트라 이후 마지스, 카르텔, 리네 로제, 알레시, 카펠리니, 크바드라트 등 세계적인 가구 및 제품 디자인 회사의 러브콜을 받고 있다.

명품 오피스 가구

모던하고 심플한 비트라 특유의 디자인은 원래 오피스 가구가 주요 생산 품목이었던 역사와도 무관하지 않다. 최근 비트라에서 생산되는 오피스 가구들은 '넷 & 네스트' 라고 부르는 자체 콘셉트를 바탕으로 디자인된다. 넷 앤 네스트는 사무실 안에서 사람들이 정보를 교환하고 팀 작업을 원활히 하도록 돕는 시스템이다.

이런 테마 안에서 생산된 대표적인 오피스 가구가 바로 2002년, 로낭 & 에르완 부홀렉 형제의 작품인 'Joyn' 과 1994년에 안토니오 치테리오가 디자인한 'AD HOC' 이다. 이런 사무용 가구들은 가변적인 특성을 가지고 있다. 덕분에 필요에 따라 간단하게 합쳤다 해체하는 것이 가능하다. 필요하다면 개인 책상을 모아 회의 테이블로 만들고, 본인이 일하는 면적도 프로젝트에 따라 가감하는 식으로 사용하는 것. 이런 비트라의 오피스 제품을 사용하고 있는 곳은 LA에 있는 소니 디자인 센터, 프랑크푸르트의 루프트한자 항공사, 도쿄의 화장품 회사 시셰이도, 파리의 신문사 피가로, 뉴욕의 신문사 뉴욕 타임스 등이다. 비트라의 조사에 의하면 이런 오피스 가구를 적용한 비트라의 사무실에서는 생산성이 30퍼센트 증가했고, 심지어 아파서 결근하는 사람도 절반으로

줄었다고 한다.

비트라 서울은 2009년 5월 론칭했다. 청담동 가구 거리에 위치해 있으며, 본사의 가이드라인에 따라 유명 건축가들과 디자이너들의 제품을 국내에 선보이는 활동에도 노력을 아끼지 않고 있다. 2009년 대림미술관에서 열린 '장 프루베 회고전', 2010년 서미갤러리에서 연 'Demensions of Design : 21세기 Masterpiece Miniature' 등의 전시 프로그램에도 참여했다. 홈페이지 www.vitra.com의 'collage'라는 매거진 섹션에 들어가면, 디자인, 건축, 전시, 문화 전반에 대한 글과 디자이너 인터뷰 등을 읽을 수 있다. 디자이너 재스퍼 모리슨이 직접 찍어 보내는 일상 사진과 노트도 업데이트되니 참조할 것.

로낭 & 에르완 부홀렉
형제의 하이백 소파

573번이라는 모델명으로도 불리는 무아쏘니에의 대표작 코모드 서랍장

무아쏘니에 | Moissonnier

나무의 벌레 먹은 자국까지
재현해 내는 프랑스 장인의 가구, 무아쏘니에

가구하면 이탈리아를 떠올리지만 최근 인테리어 트렌드는 프랑스 쪽에 더 가깝다. 고풍스러우면서도 의도적으로 꾸미지 않은 듯, 심지어 살짝 낡은 것처럼 보이기도 하는 프랑스 가구의 분위기가 트렌드와 잘 맞기 때문이다. 무아쏘니에는 그런 프랑스 가구의 매력을 잘 보여 준다. 너무 새것처럼 만들기보다는 좋은 나무를 써서 잘 만든 가구에 의도적으로 흠집이나 벌레 먹은 자국을 내서 한결 자연스럽게 하는 식이다.

이런 무아쏘니에 가구의 매력은 유명인들이 먼저 알아봤다. 국내에서도 유명인이라면 한두 개쯤은 소유하고 있다는 전언이다. 유명 여배우 S도 무아쏘니에 매장에 와서 꽃무늬가 새겨진 콘솔을 구입했고 패션니스타로 유명한 K 여배우 역시 무아쏘니에의 침대를 구매했다. 특히 K는 이 침대를 주문하고 손에 넣기까지 무려 6개월을 기다렸다고 한다. 인내심을 가지고 바닥에 매트리스를 깔아 놓은 채 생활하기를 3개월, 궁금한 마음에 전화를 했더니 "아직 제작 중이다. 혹시 기다릴 수 없으면 주문 취소를 해 주겠다."라는 대답을 듣고 진정한 명품이라는

생각이 들어 오히려 더 차분하게 기다렸다고 한다. 그도 그럴 것이 무아쏘니에에서는 37명의 가구 장인들이 거의 모든 공정을 손으로 해낸다. 재촉한다고 빨리 만들 수가 없는 것이다.

무아쏘니에의 또 다른 매력은 '모던함'이다. 디자인은 루이 14세에서 16세 사이의 스타일을 따르지만 여기에 화려한 색감의 페인팅과 장식을 더해 현대적으로 해석한 것. 이는 '가구는 갈색'이라는 고정관념을 보기 좋게 깨는 것이었다. 클래식한 콘솔에 다홍색, 초록색 등 온갖 화려한 컬러를 도색하고 심지어 물방울 무늬를 넣기도 한다. 덕분에 아르마니 까사와 같이 미니멀한 가구를 좋아하는 이들이라도, 한동안 눈을 뗄 수 없게 만든다.

무아쏘니에의 모든 가구는 장인이 직접 손으로 만든다. 그들의 경력은 최소 9~10년. 많게는 40년 넘게 무아쏘니에에서만 일한 사람도 있다. 이런 스토리는 KBS 《100년의 기업》편에서 자세히 소개된 바 있다.

가족 기업으로 시작한 가구 회사

무아쏘니에는 1885년, 프랑스의 작은 마을인 부르강 브레스 마을에서 시작되었다. 가구 제작자인 에밀 무아쏘니에가 창립자였다. 에밀의 두 아들인 가브리엘과 폴은 나무 조각과 반쯤 완성된 조각들, 갓 톱질이 끝난 목재들과 녹인 왁스, 광택제 속에서 자라났다. 그러다 보니 어린 시절부터 아버지의 아틀리에에서 가구 제작자가 되는 꿈을 꿨고, 1950년에는 아버지의 정원에 그들만의 새로운 무아쏘니에 아틀리에를 열었다. 그리고 에밀의 손자이자 무아쏘니에 스타일의 거장인 장 루가 태어났다. 아버지와 숙부로부터 가구 제조법을 전수받은 장 루는 한때

No. 697 휴식용 의자

파리로 거처를 옮겨 패션 전문 포토그래퍼로 활약했다. 하지만 1980년
대 초, 겉으로만 화려한 파리의 생활에 싫증을 느끼고 우직한 멋이 살
아 있는 목공의 세계로 돌아왔다. 그렇게 장 루는 무아쏘니에의 3대 사
장이 되었다.

장 루는 무아쏘니에만의 스타일을 새롭게 만들었다. 《100년의 기업》
다큐멘터리에서 그는 당시 상황을 이렇게 설명했다.

"제가 무아쏘니에를 맡았던 1976년에는 가구 모델이 유행에 뒤처져
있었습니다. 매출이 급격히 떨어지던 상태라서 빨리 새로운 컬렉션을
개발해야만 했죠. 그래서 무아쏘니에 가구 스타일을 완전히 180도 바
꿨습니다."

그렇게 탄생한 것이 바로 독특한 페인팅 기법인 무아쏘니에 파티나.
광택제, 옻칠, 왁스 등을 이용해 가구에 깊이 있는 색감을 더할 수 있었
다. 여기에 웅장한 조각 기술과 전통적인 제작 기법을 더해 마치 타임머
신을 타고 시간을 거슬러 올라간 듯한 가구를 제작했다. 새 가구에 수백
년의 숨결을 불어넣는 셈이었다. 이렇게 만들어진 장 루의 작품들은 무
아쏘니에의 가구 중에서도 가장 우아한 컬렉션이라는 극찬을 듣고 있다.

나무 건조 과정도 남다르게

현재 무아쏘니에의 사장은 3대 사장이었던 장 루의 처남인 장 프랑
수아다. 그가 무아쏘니에의 사장이 되었을 때 한 가구 장인이 의미심장
한 말을 했다.

"가구의 생명은 목재의 품질이다."

장인의 말처럼 무아쏘니에는 '최고 품질의 목재는 가구에 그대로 드

러난다.' 라는 철학을 가지고 목재를 선별한다. 18년 동안 무아쏘니에에서 목재 선별만을 담당한 장인이 여러 군데의 목재사를 돌며 좋은 질의 나무를 고른다. 이렇게 세심하게 고른 참나무, 너도밤나무, 벚나무, 이집트산 무화과나무 등 100여 종의 나무는 다시 세심한 건조 과정을 거친다. 자연 상태에서 나무는 1년에 1센티미터씩 건조된다. 4센티미터 두께의 나무를 건조하기 위해서는 4년을 기다려야 한다는 설명이다. 이렇게 자연적으로 건조한 나무는 가구를 만든 뒤에 본연의 질감을 그대로 유지하고, 틀어짐도 덜하다. 무아쏘니에의 나무 창고에는 10년 동안 보관하고 있는 나무들이 수두룩하다. 심지어 무아쏘니에의 2대 사장인 가브리엘이 구입했던, 50년도 더 된 나무도 아직까지 창고에 있다.

오래됨의 미학

무아쏘니에 본사에는 1, 2대 사장이 만들었던 가구 모형이 보관되어 있다. 3대 사장이었던 장 루는 아직도 이런 창고에 들어가 아이디어를 얻으며 새로운 가구를 개발하고 있다. 무아쏘니에의 유산은 이뿐만이 아니다. 바로 오랜 경력의 장인들이 무아쏘니에의 보물이다. 무아쏘니에에는 37명의 가구 장인이 있는데, 이 중 막내가 10년차다. 가구를 포장하는 장인의 경력도 22년차. 그는 가구에 의도하지 않은 흠집이 가거나 뒤틀어지거나 습기가 차는 것을 방지할 수 있게 정성 들여 포장을 한다. 가구 장인인 베르나르는 무려 43년 동안 무아쏘니에에서 일해 왔다. 그렇기에 이런 말을 할 수 있는 것이다.

"사장들 스타일이 서로 다르다. 2대 사장이었던 가브리엘은 일에만 굉장히 몰두했다. 3대 사장 장 루는 예스러운 가구 스타일을 만드는 작

업에만 매달렸다. 나머지는 다 우리에게 맡겼다. 우리를 믿는 것이다. 4대 사장인 장 프랑수아는 일하는 방식이 또 다르다."

이들은 무아쏘니에의 가구에 또 하나의 숨결을 불어넣는다. 바로 자연스러운 흠집을 내는 것. 무아쏘니에에서 12년째 일하는 가구 장인은 이 과정을 아주 상세하게 설명해 준다.

"벌레 구멍을 낼 때에는 항상 다리 아랫부분을 더 많이 낸다. 벌레가 가구를 갉아먹기 시작할 때는 항상 다리 아랫부분부터 시작하니까 말이다. 상판의 흠도 마찬가지이다. 항상 가장자리에 흠이 더 많다. 팔이나 팔꿈치로, 아니면 가구 다리를 발로 이렇게 치니까 테두리 부분과 아랫부분에 흠이 더 많은 것이 자연스럽다."

이렇게 흠집을 내는 것조차 매우 정교한 계산하에 이루어진다. 조금이라도 자연스럽지 않거나 만족할 만한 결과물이 아니면, 아예 처음부터 다시 만들기도 한다.

제작 방식 또한 고전적이다. 대부분의 무아쏘니에 가구는 주문 후 만

들기 시작한다. 주문자의 취향을 반영하기 위해서다. 철로 만든 못도 많이 사용하지 않는다. 대신 나무못을 사용하거나 요철을 만들어 이를 짜 맞추는 옛 방식을 사용한다. 인체에 해가 없는 접착제를 사용하는 것은 물론이다.

대표적인 아이템

무아쏘니에의 대표적인 제품은 코모드 서랍장이다. 무아쏘니에의 4대 사장인 장 프랑수아는 "루이 15세 코모드 서랍장은 상품 번호가 573번인데, 이젠 573번이라 부르면 모두 안다. 에르메스의 켈리백과 크리스찬 디올의 원피스처럼 573번은 이제 무아쏘니에를 상징하는 제품이 되었다. 은색 동과 모로코산 검은 대리석이 들어가고 굉장히 고풍스러운 스타일이면서 마무리 단계나 흑백의 색상에서 무척 현대적인 느낌이 드는 가구다."라고 설명했다.

무아쏘니에는 2004년 한국에 론칭했다. 청담동 매장에서 무아쏘니에의 대표작인 코모드를 비롯해 침대, 식탁, 그릇장, 의자 등의 다양한 아이템과 프랑스 도자기인 '콜렉시옹 레가르'를 함께 감상할 수 있다.

No. 191 소파

나무의 갈라짐을 그대로 살린 조지 나카시마의 코노이드 벤치

조지 나카시마 | George Nakashima

나무 본연의 개성을 존중하는 조지 나카시마,
스티브 잡스가 선택하다

스티브 잡스는 집 안에 들이는 가구도 아주 엄격하게 골랐다. 그런 그가 자신의 집 거실에 유일하게 들인 가구가 바로 조지 나카시마의 라운지 암체어였다. 스티브 잡스는 조지 나카시마를 이렇게 표현했다.

"나무의 영혼을 어루만진 장인이다!"

조지 나카시마는 나무의 특성을 존중했다. 손수 나무를 베어 다듬고 말렸고, 나뭇결은 물론 옹이, 쪼개지거나, 불에 탄 자국까지도 그대로 살려서 디자인으로 승화시켰다. 사람들이 나무를 생긴 그대로 이해하기를 바랐던 것. 이 때문에 조지 나카시마가 만든 가구는 '명상의 가구'라고도 불린다.

한국에서는 2006년, 삼청동의 국제 갤러리에서 조지 나카시마의 전시가 있었다. 2011년 4월, 서울옥션에서 연 제1회 디자인 경매에서는 조지 나카시마의 테이블 세트의 낙찰가가 1억 4500만 원으로 최고가를 기록했다. 그 뒤에 열린 제2회 디자인 경매에서도 출품된 3점의 조지 나카시마의 가구들이 모두 낙찰되며 높은 인기를 증명했다.

시대의 비극이 밑거름이 되다

조지 나카시마는 일본계 미국인이다. 그는 1905년, 미국 워싱턴에서 일본인 부부 사이에서 태어났다. 1930년에는 MIT 대학원에서 건축학 석사 학위를 받은 뒤, 1933년 유럽으로 건너갔고, 이듬해인 1934년에 일본 도쿄로 가 레이몬드 건축 설계 사무소에서 일했다. 이때 그는 인도 퐁디셰리의 수도원 건설에 참여했다가 수도승이 되기도 했다. 당시 조지 나카시마는 동양의 목공예와 요가를 배웠는데, 덕분에 훗날 자연에 대한 경외심을 가지고 나무의 영혼에 귀를 기울이며 가구에 생명을 불어넣듯 가구를 만들 수 있었다.

라운지 체어
스티브 잡스가 거실에 유일하게
들여놓은 가구이다.

조지 나카시마가 건축을 그만두고 가구를 제작하기 시작한 것은 1941년부터. 이때 조지 나카시마에게는 내외적으로 많은 변화가 있었다. 제2차 세계대전 발발 후, 조지 나카시마는 자신이 태어난 미국으로 돌아왔고, 도쿄에서 만난 마리온이라는 여인과 결혼했다. 진주만 공습 이후, 미국 내 일본인을 분리수용하였던 미국 정부는 그 역시 일본계 혈통이라는 이유로 수용소로 보냈다. 조지 나카시마는 아이다호에 있는 미니도카 수용소에서 우연히 일본 전통 공예가를 만났고, 비극적인 상황이었지만 그 덕분에 대패를 비롯한 공구를 다루는 법을 배울 수 있었다. 이렇게 해서 만들기 시작한 조지 나카시마의 가구를 훗날 미국의 박물관이 다시 사들인 점은 아이러니하다. 조지 나카시마의 딸이자 현재 사업을 이어받은 딸, 미라는 "시대의 비극이 아버지에게는 거름이 되었다. 그곳에서 아버지는 전통과 현대, 과학과 수공예를 결합하는 작업에 눈을 뜨게 되었다."라고 말한다.

1943년, 조지 나카시마는 펜실베이니아 뉴호프에 정착했다. 이곳에서 그는 가구를 제작하는 스튜디오를 세웠다. 기계의 힘을 빌리지 않고 모든 작업을 손으로 했다. 처음에는 나무를 살 돈이 없었기 때문에 집 주변의 나무를 베어다 껍질을 벗겼고, 직접 다듬고 말리는 작업까지 했다.

이후 조지 나카시마는 당시 한스 놀과 그의 아내인 플로렌스 슈스트 놀이 운영하는 가구 회사 놀과 손을 잡았다. 덕분에 현대적인 방법으로 가구를 제작할 수 있었고 보다 많은 사람들에게 그의 가구를 알릴 수 있었다. 조지 나카시마는 당시 뉴욕 주지사였던 넬슨 록펠러의 자택 가구 디자인과 콜롬비아대학교 인테리어 등을 맡기도 했다. 조지 나카시마는 록펠러에게 납품을 하고 금전적 여유가 생길 때마다 1967년에 직접 디자인하고 지은 박물관을 조금씩 만들어 나갔다. 이 건물은 원래

친분이 있었던 아티스트 벤 샨을 추모하기 위해서 설계한 것이다. 이 옆에는 동료들과 공동으로 설계한 코노이드 스튜디오가 있다. 이는 현재 조지 나카시마의 주요 전시관으로 활용되고 있다.

딸에게 계승한 작업장

1990년, 조지 나카시마가 세상을 떠나고 난 뒤 위기가 찾아왔다. 주문량은 절반 이하로 뚝떨어졌고, 직공들은 스튜디오를 떠났다. 이에 딸 미라 나카시마 야놀이 공방을 이어받았다. 조지 나카시마는 생전에 딸 사랑이 지극해, 아주 어린 딸에게 가구를 만드는 원칙을 틈틈이 가르쳐 주었다. 그녀가 배운 원칙은 이랬다. '편안하고 단단하고 아름다울 것. 나무 종류를 두고 차별하지 말 것. 조형미를 갖추면서도 인간에게 유익한 도구가 될 것.'

아주 어린 시절부터 아버지의 작업 철학을 듣고, 하버드대학에서 건축을 전공한 미라는 조지 나카시마의 가장 훌륭한 후임자였다. 미라 나카시마는 1993년, 미국 필라델피아 제임스 미치너 박물관 건립을 위한 작업 제의를 받고 첫 작품 '게이쇼'를 선보였다. 이는 한국말로 '계승'이라는 뜻이다. 1998년에는 호두나무로 만든 게이쇼 노구치 탁자를 만들어 냈다. 미라 나카시마가 집 근처에서 활동하는 실내악 연주단을 위해 만든 의자 콩코르디아 역시 유명한 작품이다. 첼로 연주자는 움직이면서 악기를 연주한다는 점을 고려해 엉덩이가 닿는 부분을 움푹 파이지 않게 하면서도 배기지 않도록 만든 기능성이 돋보인다. 그녀는 요즘에도 집 근처에 단풍나무, 벗나무, 전나무, 물푸레나무 등을 심어서 관리하고 있다.

미라 나카시마는 아버지인 조지 나카시마의 작품 세계와 철학을 알리기 위한 작업도 계속하고 있다. 1993년에는 미치너 박물관에 있는 '메모리얼 리딩 룸'의 가구를 제작하고 가구 전시를 몇 차례 기획했다. 1996년, 2001년에는 인도와 러시아에 세계 평화의 염원을 담은 '평화의 테이블'을 만들어서 보냈다. 2003년에는 샌디에이고의 밍게이 국제 박물관에서 열린 조지 나카시마 회고전을 직접 기획했다. 이 외에도 조지 나카시마에 관한 서적을 집필했고, 사촌인 존 테리 나카시마와 함께 다큐멘터리를 제작하기도 했다.

이렇게 조지 나카시마가 생전에 작업하던 공간은 딸이 붙인 이름 '조

리뉴 리볼빙 체어(좌)
켄트 홀 램프(우)

지 나카시마 우드워커'라는 간판을 달고 지금껏 유지되고 있다. 이곳은 나무를 말리는 건조실, 자르는 재단실, 천연 마감재로 여러 번의 마감 작업을 하는 장소, 전시실까지 여러 개의 건물로 나눠져 있다. 지금도 여기에서 10여 명이 조금 넘는 장인들이 하나하나 수작업으로 가구를 생산하고 있다. 이런 모습은 일반에 공개되기 때문에 관광객들의 발길이 끊이지 않는다.

대표작, 코노이드 의자를 비롯해 …

1950년부터 1960년에는 가구 소재로 합판이 인기였고, 플라스틱 역시 막 뜨고 있었다. 하지만 조지 나카시마는 고집스럽게 천연 나무 자체에 몰두했다. 특히 조지 나카시마는 미국의 독특한 종교 집단인 셰이커의 스타일을 접목했다. 셰이커는 '몸을 흔드는 사람'이라는 뜻으로, 예언자는 몸을 흔들면서 예언을 한다고 믿었고 이런 동작을 예배 의식에 사용했다. 이들은 공동생활을 하며 금욕적인 생활을 했다. 장식을 배제하고 기능에 충실한 그들만의 가구 양식을 개발해 지금까지도 '셰이커 스타일'이라는 말이 있을 정도로 많은 영향을 끼쳤다. 영적인 세계에 몰두해 있던 조지 나카시마 역시 예외는 아니었다. 조지 나카시마에게 나무는 영적인 존재였다. 그래서 나무의 순수한 모습을 드러내고, 나무결 등의 자연 그대로의 상태를 사람들이 느낄 수 있도록 디자인했다. 1974년에 디자인한 코노이드 벤치는 조지 나카시마의 대표작이다. 마치 새다리를 닮은 구조는(이를 캔틸레버라고 부른다) 불안해 보이지만 의외로 아주 튼튼하다. 특별한 보강을 하지 않고도 이처럼 상부 하중을 지탱하는 것은 조지 나카시마 가구만의 신비함이다.

롱 체어
왼쪽에 선반이 있는 휴식용 의자이다.

이 밖에도 나무 모양을 그대로 살린 팔걸이가 달린 의자인 라운지 체어가 있다. 당시 제작된 빈티지 제품은 구하는 것이 쉽지 않고, 오늘날에는 딸인 미라 나카시마가 아버지의 디자인을 재현해서 생산하고 있다. 일본 시코쿠현 다카마쓰에도 공방이 있다. 이곳에서는 미국에서와 같이 장인이 직접 수작업으로 제작하는데, 단 가구에 사용되는 나무는 모두 미국에서 수입한다. 얼마 전에는 국내의 모 재벌이 이 가구를 억 단위가 넘는 금액으로 구매했다는 소문이 돌았다.

프리츠 한센의 세븐 체어

프리츠 한센 | Fritz Hansen

손담비의 의자춤, 바로 그 앤트 체어
덴마크 디자인의 선봉장 프리츠 한센

　　청담동, 압구정동 등 강남에 사는 주부들 사이에서 주목할 만한 유행이 있다. 바로 집을 갤러리처럼 꾸미는 것. 기존의 공간을 최대한 단순하고 심플하게 만들고 그 안에 고가의 작품이나 그에 상응하는 가치가 있는 가구 몇 점으로 집을 꾸미는 식이다. 그 중심에는 바로 프리츠 한센이 있다. 1900년 초반, 프리츠 한센은 아르네 야콥센 같은 디자이너들과 함께 콜라보레이션을 진행해 역사에 남을 만한 모던한 가구들을 제작했다. 이는 주로 대량생산이 가능하게끔 최대한 심플한 디자인인 것이 특징으로, 요즘 유행하는 앤트 체어, 에그 체어가 그의 대표적인 아이템이다. 특히 앤트 체어는 작은 사이즈인 '리틀 앤트'가 따로 있어 아이방에 가장 놔주고 싶은 의자로 꼽힌다. 국내에서는 인엔, 에이후스에서 수입하고 있다.

덴마크를 대표하는 가구 회사의 탄생

모던 빈티지를 대표하는 가구가 많기 때문에 프리츠 한센을 1950년
대나 1960년대쯤 세워진 회사로 여기는 사람이 많지만, 그 역사는 1872
년으로 거슬러 올라간다. 설립자인 프리츠 한센은 1872년 10월 24일 덴
마크 코펜하겐에서 가구 회사를 만들었다. 초기에는 의자 다리, 난간,
철제 테두리 등의 가구 부속을 만드는 일을 했다. 그러다 1915년, 많은
시행착오를 거듭한 끝에 고압 증기로 나무를 구부려 본체를 만든 벤트
우드 의자를 만들었다. 덴마크에서 이런 곡선적인 가구를 만들어 낸 것
은 프리츠 한센이 최초였다. 직각 일색이던 가구 사이에서 이 우아한 곡
선의 의자는 성공적인 반응을 불러왔고 이후 몇십 년에 걸쳐 기능적인
벤트 우드 가구를 만드는 기반이 됐다.

20세기에 들어서 프리츠 한센은 명망 있는 건축가, 디자이너들과 공
동으로 디자인 개발을 하는 데 많은 노력을 기울였다. 1944년 한스 웨
그너의 차이나 체어, 보르게 모겐센의 스포크백 소파가 대표적인 작품.
특히 보르게 모겐센의 스포크백 소파는 지금까지도 가장 덴마크적인
소파로 여겨진다. 건축가인 아르네 야콥센과의 협력도 빼놓을 수 없다.
그들은 1934년부터 손을 잡고 수많은 가구들을 선보였는데, 프리츠 한
센의 80주년이 되는 1952년에 선보인, 허리가 잘록한 나무 의자 '앤
트'는 덴마크 가구 역사상 최고의 성공을 거두었다. 이는 원래 제약 회
사인 노보의 구내식당 의자로 만든 것. 값싸고 성형이 쉬우며 가벼운
합판 소재를 사용했는데, 이는 쉽게 이동이 가능하며 쓰지 않을 때에는
쌓아서 보관하기 좋았다. 당시 덴마크에서는 무거운 나무로 뼈대를 만
들고, 좌판과 등받이에 가죽이나 천을 씌운, 전통적인 스타일의 의자가
주를 이루고 있었기 때문에 이런 의자는 파격 그 자체였다.

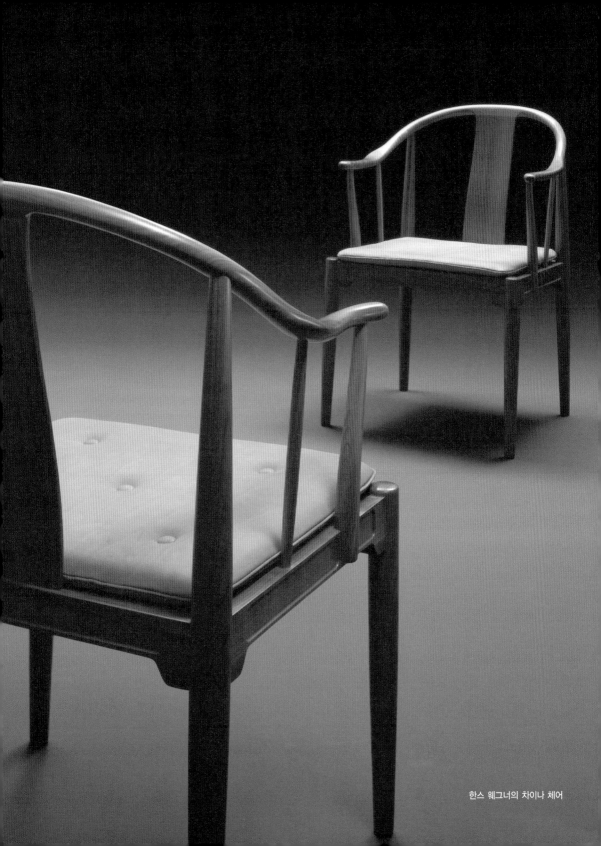

한스 웨그너의 차이나 체어

아르네 야콥센은 앤트 체어 이후, 1955년 또 하나의 역사적인 의자를 선보였다. 바로 세븐 체어가 그것. 앤트 체어와 같이 가벼운 특성을 가지고 있으면서도 디자인은 좀더 간결해진 이 의자는 폭발적인 인기를 끌며 베스트셀러가 되었다. 덕분에 프리츠 한센은 덴마크 디자인을 대표하는 국제적인 가구 회사가 될 수 있다. 이후에도 아르네 야콥센과 프리츠 한센의 콜라보레이션은 계속되었다. 1958년에는 다시금 암 체어 형태의 '에그'와 '스완' 같은 작품으로 세상을 놀라게 했다.

덴마크 코펜하겐 공항에 내리는 순간부터 에그 체어와 스완 체어를 곳곳의 라운지에서 만나 볼 수 있다. 그만큼 아르네 야콥센이 덴마크를 대표하는 디자이너라는 이야기이다. 뿐만 아니라 코펜하겐의 대표적인 건축물인 SAS 로열 호텔은 아르네 야콥센이 건축한 것으로 이 중 로열스위트 606호는 아직까지도 내부의 가구까지 모두 아르네 야콥 센의 디자인으로 채워진 '야콥슨의 방'이다.

패치워크한 에그 체어

대량생산되어 오히려 더욱 스타일리시한 가구

산업화된 대량생산 과정을 통해 가구를 공급한 것 역시 프리츠 한센의 업적이다. 최상의 품질과 디자인, 그러면서도 기능적으로 완벽한 가구를 제작하는 것에 프리츠 한센은 남다른 열정을 갖고 있었다. 건축가와 디자이너들과의 공동 작업은 1960~1970년대에도 계속되었다. 1982년에는 폴 키에르홀름의 주요 라인을 제작할 수 있는 권리를 갖게 되었다. 덴마크 출신의 가구 및 인테리어 디자이너인 폴 키에르홀름은 목재 외에도 철제를 가구에 접목한 것으로 유명하다(2004년, 뉴욕 현대미술관이 인테리어를 리뉴얼하며 폴 키에르홀름의 가구를 사용한 것으로도 그의 작품의 가치를 짐작할 수 있다). 폴 키에르홀름은 1980년에 사망했는데, 프리츠 한센은 생전에 1년여 동안 함께 작업을 한 인연으로 그가 1951년부터 1967년까지 개발한 가구 컬렉션의 판매권을 넘겨받을 수 있었다. 1980년대로 들어서면서부터 프리츠 한센은 21세기를 위한 혁신적인 디자인들을 선보이기 시작했다. 군더더기 없는 디자인으로 유행과 상관없이 사랑받는 플라노 테이블, 한스 샌드그렌 야콥슨이 디자인한 스크린 월 시리즈, 밀라노 출신의 건축가이자 가구 디자이너인 비코 마지스트레티의 컬렉션, 그리고 촉망받는 젊은 디자이너 카스페르 살토의 아이스 시리즈와 리틀 프렌드, 세실 만즈의 에세이 테이블 등.

세실 만즈의 테이블과 세븐 체어

의자, 스캔들의 중심에 서다

한편, 프리츠 한센의 의자와 관련된 재미난 이야기도 있다. 1963년, 크리스틴 킬러라는 모델이 영국의 국방장관과 불륜 관계를 맺어 영국 정계가 발칵 뒤집혔던 사건에 프리츠 한센의 세븐 체어가 연루(?)되었던 것. 당시 루이스 몰리라는 사진가는 화제의 인물인 크리스틴 킬러의 누드 사진을 찍어 다시 한 번 화제가 되었는데, 이때 그녀가 앉은 의자가 바로 세븐 체어였다. 사진 속에서 크리스틴 킬러는 의자에 거꾸로 다리를 벌리고 앉은 채 등받이에 팔을 괸 포즈로 상반신을 교묘하게 가렸다. 훗날 전문가들은 이 의자가 진품이 아닌 짝퉁이라는 결론을 내려 이 해프닝은 더욱 흥미롭게 각색되었다. 훗날 세븐 체어에서 이런 포즈로 앉아 사진을 찍는 것은 수없이 많이 패러디되었고, 손담비 역시 이 세븐 체어를 사용해 섹시한 의자 퍼포먼스를 보여 주었다.

눈으로 듣는 오디오, 베오사운드 9000

뱅 & 올룹슨 | Bang & Olufsen

세상의 중심은 디자인,
스칸디나비아 태생의 명품 가전

"위대한 디자인을 위해서라면 다른 모든 것을 과감히 포기하겠다."
이 놀라운 신념의 회사는 바로 뱅 & 올룹슨이다. TV, 오디오, 스피커, 전화기 등을 생산하는 홈엔터테인먼트 브랜드. 하지만 그저 가전제품 회사로 소개하기에는 어딘가 아쉬운 느낌이다.

뱅 & 올룹슨의 독특한 아이덴티티는 바로 덴마크, 즉 북유럽 스칸디나비아 태생이라는 데에서부터 시작한다. 단순함과 실용성, 그리고 친환경성. 이 세 가지는 덴마크 디자인에 있어 가장 중요한 기본 틀이다. 덴마크는 북극권에 속해 있기 때문에 춥고 어두운 기후 조건을 갖고 있을 뿐만 아니라 유럽의 중심에서 멀리 떨어져 있어 다른 지역과의 교류도 원활하지 않다. 하지만 이러한 불리한 조건이 오히려 덴마크 특유의 고유문화를 발전시켜 나갔다. 상대적으로 더 길고 추운 겨울을 보내면서 덴마크 사람들은 그들이 주로 머무는 집 안의 환경에 관심을 쏟기 시작했으며, 보다 편리하고 기능적이면서도 질리지 않는 디자인으로 오랫동안 집 안에 두고 만족스럽게 사용할 수 있는 제품을 만들고자 하

였다. 이로 인해 프리츠 한센, 로열 코펜하겐과 같은 질리지 않는 단순한 디자인과 삶의 기능성에 초점을 둔 브랜드가 탄생한 것이다. 뱅 & 올룹슨 역시 이런 덴마크의 브랜드 중 하나다. 뱅 & 올룹슨의 모든 제품은 첨단기술에 인간적인 따뜻함을 담았다는 인상을 준다. 고정관념이 없는 디자인에서는 어린아이 같은 귀여운 상상력이 엿보인다. '명품'이라는 수식어가 부끄럽지 않게 모든 제품이 수공업으로 조립될 뿐더러 OEM을 하지 않고 100퍼센트 덴마크 본사에서 제작되는 것으로도 유명하다.

그 결과는 놀랍다. 현재 뉴욕 현대미술관에서는 11개의 뱅 & 올룹슨 제품을 전시하고 있다. 이는 단순한 가전제품이 아닌 디자인 명품임을 증명하는 사례다. 뱅 & 올룹슨은 산업디자인계의 교과서로 불린다. 그 어떤 작품보다 공을 들인 디자인에 가격 또한 고가인 만큼 모든 제품의 수명은 10년 이상이다. 몇 년만 지나도 금방 질려 버리는 일반적인 가전제품과는 확연히 다른 명품 중의 명품인 것이다. 뱅 & 올룹슨 제품이 고급 인테리어 잡지에 빠지지 않고 등장하는 이유다. 최근에는 이어폰이나 아이폰 도킹 스피커, 휴대가 가능한 포터블 스피커 등 엔트리 레벨의 제품들도 선보이고 있다.

청년, 뱅과 올룹슨 사고치다!

라디오에 대한 열정을 지녔던 두 청년, 페테르 뱅과 스벤 올룹슨은 1926년 라디오 역사에 있어 경이로운 일을 벌였다. 배터리의 양극 전지를 통해 전류를 받아들여 라디오가 작동되던 시대에 배터리 대신 플러그를 통해 소리가 나는 기술을 개발한 것. 이는 그들의 이름을 따서 '뱅

& 올룹슨 일리미네이터'라고 이름 지었다. 이것이 뱅 & 올룹슨의 시작이었다. 그 후 뱅 & 올룹슨이라는 이름이 '혁신적인 기술력과 아름다운 디자인의 완벽한 조화'라는 철학을 바탕으로 하이 엔드 홈 엔터테인먼트 브랜드로 자리 잡기까지 그리 오랜 시간이 걸리지 않았다.

사용자와 교감하는 가전제품

뱅 & 올룹슨이 지난 80여 년간 AV 분야에서 남다른 이미지를 가지게 된 것은 '사용자와의 교감'이라는 목표를 향해 달려왔기 때문이다. 1951년, 첫 TV 508S를 선보인 이래 뱅 & 올룹슨은 화면과 사용자 그리

모던한 인테리어에 정점을 찍는 베오사이드 5

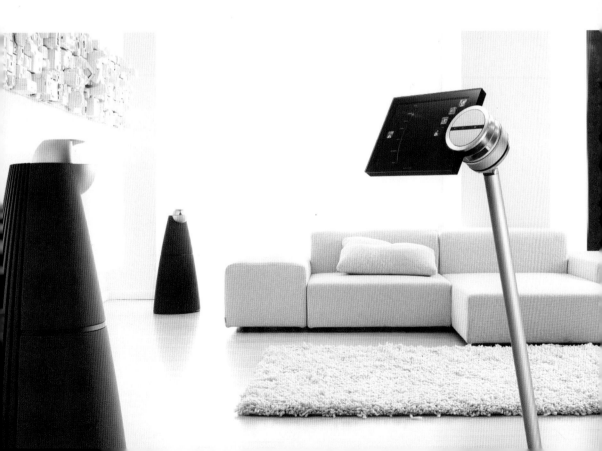

고 실내 공간 사이의 소통에 초점을 맞춘 제품을 개발했다. 뱅 & 올룹
슨에는 사용자가 최대한 편하게 시청할 수 있도록 화면의 방향을 움직
이는 TV가 있다. LCD TV인 베오비전 7이 그것. 리모컨 베오 5을 사용
해 화면을 위 아래나 오른쪽 왼쪽으로 최대 35도까지 회전시킬 수 있게
만든 것이 특징이다. 사용자가 원하는 회전 각도를 미리 세팅해 놓으
면, 전원을 켜는 순간 미리 맞춰 놓은 각도로 제품이 자동으로 움직이
고 스위치를 끄면 원래 자리로 돌아온다. 이는 마치 고급 맞춤복처럼
사용자의 편의에 따라 움직이는 새로운 개념의 TV였다.

 오디오를 만들 때에도 사용자 중심의 사고를 했다. 베오랩 5 스피커
가 그 증거이다. 베오랩 5는 원뿔형으로 생긴 독특한 디자인과 깨끗하
게 재현되는 소리 때문에 뱅 & 올룹슨에서 가장 유명하면서도 인기 있
는 제품이다. 여기에 인간을 위한 똑똑한 기능을 갖췄다. 보통의 오디
오는 최적의 음향으로 감상하기 위해서 사용자가 음향적으로 가장 적
합한 장소(전문가들은 음향이 '맺힌다'고 표현한다)를 찾아 앉아야 한
다. 하지만 베오랩 5는 공간의 크기, 사람의 위치, 심지어는 소파의 재
질 등 방 환경을 자동으로 분석해 최적의 음향을 재현해 낸다. 작은 스
위치 하나로 음파를 분석하고 방의 특성에 맞춰 소리를 내다니, 첨단의
기술이 지극히 아날로그적으로 적용된 사례이다. 이런 베오랩 5는 음향
분야의 새로운 장을 연 혁신적인 제품으로 인정받고 있다.

디자인 최우선 주의

 뱅 & 올룹슨은 고집스러울 정도로 최고의 재료만을 사용한다. 그리
고 제조 공정의 60퍼센트 이상을 수공으로 제작한다. 이는 역시 덴마크

원뿔모양의 스피커, 베오랩 5

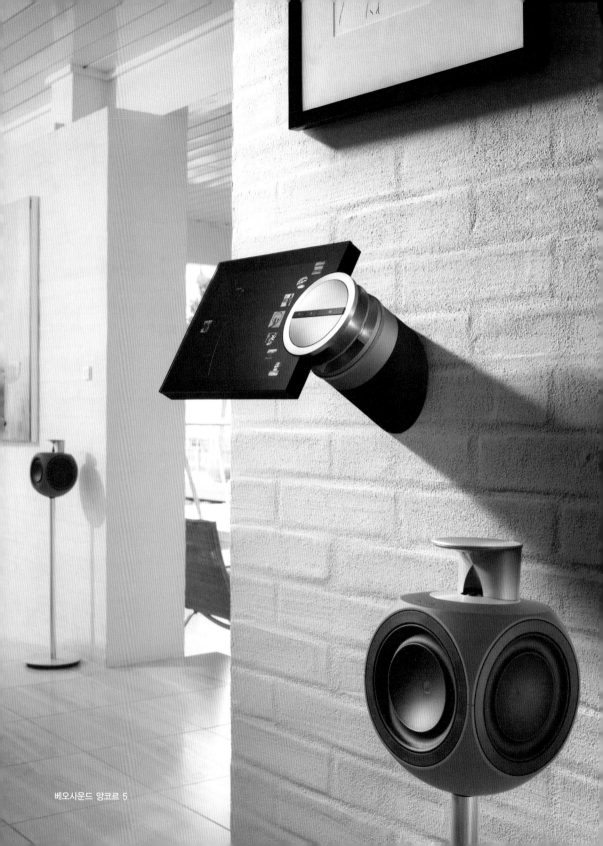

베오사운드 앙코르 5

의 정신을 이어받은 결과다.

뱅 & 올룹슨은 항상 새로운 발상의 제품을 선보였지만 1980년대부터는 보다 국제적인 규모의 회사로 거듭나기 위해 새로운 시도를 했다. '부', '삶의 질' 등으로 소비자들의 욕구가 옮겨 가자, 이에 따라 라이프 스타일 전략을 바탕으로 새로운 디자인 라인을 구축한 것이다. 이를 위해 뱅 & 올룹슨은 디자인, 제품 콘셉트 개발 부서인 '아이디어 랜드'를 만들었다. 아이디어 랜드는 외부 디자이너와 내부 기술자들이 만나 아이디어를 교환하고 제품에 대한 기초를 다지는 회의 장소다. 디자이너, 콘셉트 개발자, 기술자, 경영인 등 300명이 넘는 사람들이 아이디어 랜드에서 개발 과정에 참여한다.

이 활동 방식은 평소에는 각자 다른 프로젝트에 속해 있다가 제품 개발이 결정된 뒤에 그룹을 형성하는 식이다. 한마디로 프로젝트 중심으로 움직이는 유동적인 그룹이다. 이 그룹은 '뱅 & 올룹슨에서 최고 권위의 자리는 CEO가 아닌 디자이너의 몫이다.'라는 생각을 바탕으로 긴밀하게 움직인다. 제품 개발의 초기 단계에서부터 어떤 제품을 생산할지에 대한 결정권을 가지고 있는 것은 바로 디자이너이다. 기술진은 물론, 경영진의 역할은 오직 디자이너의 아이디어를 실현하는 방법을 찾아내는 것. 이렇게 대단한 역할을 하는 디자이너들이 사내 직원이 아닌, 외부 디자이너라는 점도 인상적이다. 이는 디자이너들의 독창성과 자율성을 유지하기 위한 일종의 전략이다. 야콥 옌슨, 데이비드 루이스 등은 1970년대부터 뱅 & 올룹슨와 계약을 맺고 일해 온 유명한 디자이너다. 이들은 "일상은 나의 무한한 영감의 발상지이다."라고 말한다.

매우 특별한 디자인의 뱅 & 올룹슨 제품들은 외관에서부터 강렬한 호기심을 불러일으킨다. 미니멀한 디자인부터 고급스러운 재질까지, 한눈에 범상치 않은 제품임을 뽐낸다. 뱅 & 올룹슨만의 독특한 디자인

철학이 있는 것이 분명하다. 과연 뭘까?

　그것은 바로 우리의 삶에 친근한 것으로부터 영감을 받은 디자인을
통해 인간의 감성에 어필하는 제품을 만드는 것이다. 뱅 & 올룹슨 제품
들은 대부분 주변에 존재하는 일상, 그리고 자연의 평범한 존재로부터
영감을 받아 탄생했다. 풍뎅이 모양인 베오센터 2와 나뭇잎 모양을 본
뜬 베오랩 4000, 등대 모양에서 영감을 받아 만든 스피커 베오랩 9, 튤
립 모양의 베오랩 11 등이 그 예다.

베오비전 9는 미술관 벽에 기대어 세워진 채로 전시되고 있는 그림을 보고 만들었다. 작품이라면 무조건 벽에 걸어야 한다는 고정관념을 깨고 바닥에 놓을 수도, 벽에 기대어 세울 수도 있다는 것에서 영감을 받은 것이었다. 베오사운드 9000은 LP판을 보고 디자인한 것. 축음기 시절, 음악을 듣기 위해 레코드 판을 정성스럽게 닦고 턴테이블에 올리는 감성을 그대로 담았다.

명화 액자를 보는 듯한
풀 HD TV 베오비전 9

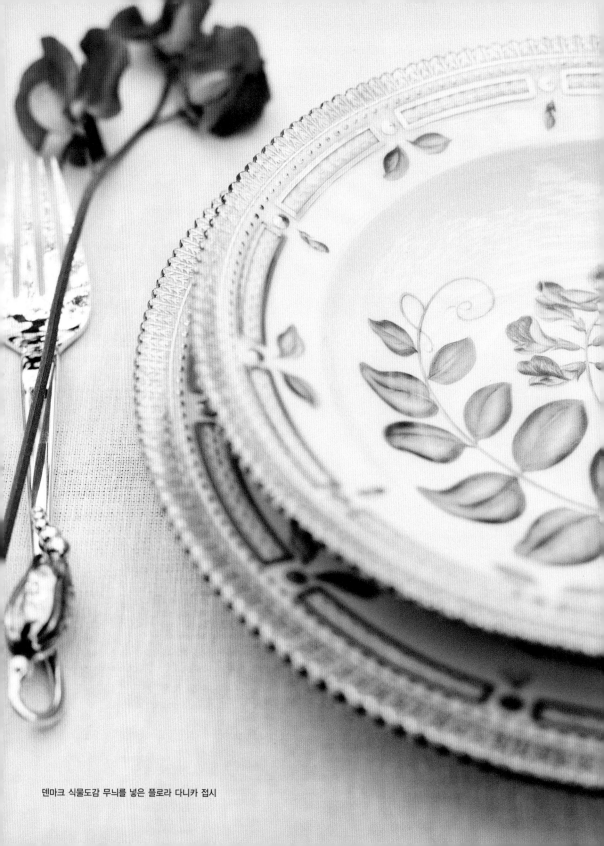

덴마크 식물도감 무늬를 넣은 플로라 다니카 접시

로열
코펜하겐

<div align="right">

Royal
Copenhagen

</div>

덴마크의 하얀 금,
로열 코펜하겐

　과거, 유럽에서는 왕실 사이에서 서로 도자기를 선물로 주고받았다. 도자기가 그 나라의 문화와 기술을 보여 주는 상징이었기 때문이다. 도자기 생산 여부로 한 나라가 강대국인지 그렇지 않은지를 결정했을 정도였다. 이런 이유로 도자기는 하얀 금이라고도 불렸다. 덴마크왕실의 도자기인 로열 코펜하겐은 그중에서도 최고로 꼽힌다. 이런 자부심은 로고에서도 엿보인다. 왕관이 새겨진 로고 아래에는 "Purveyor to her majesty the queen of Denmark(여왕 폐하를 위한 증답품)"이라고 쓰여 있다. 왕관 아래에 있는 세 줄의 물결 마크는 스칸디나비아 반도를 감싸고 있는 세 개의 해협-외레순, 소벨트, 대벨트-를 의미한다. 이는 스칸디나비아 디자인을 표방하는 디자인 콘셉트를 드러낸다.

　로열 코펜하겐의 도자기는 아직도 옛 방식 그대로 생산되고 있다. 도공들이 수천 번의 붓질을 통해 직접 그림을 그려 넣고, 정교하게 조각한다. 덕분에 로열 코펜하겐의 자기는 단순한 그릇이 아닌 조각품이며 예술품으로까지 인정받고 있다. 수집가들이 유독 많은 것도 이 때문이다.

한편, 도자기를 직접 구입하지 않고도 덴마크 왕족의 호사를 누릴 수 있는 곳이 있다. 로열 코펜하겐이 직접 운영하는 덴마크의《더 로열 카페》. 이곳에서는 모든 음식이 로열 코펜하겐의 도자기에 담겨 나온다. 덕분에 여행자들이 즐겨 찾는 명소이기도 하다.

여왕의 지원으로 설립된 덴마크 왕립 자기 공장 유한회사

원래 유럽의 귀족들은 주석으로 만든 금속 재질의 식기를 사용했다. 그러던 중 실크로드를 통해 아시아에서 자기가 수입되자, 이들은 희고 매끈한 표면에 매료되었다. 하지만 중국의 도자기 제작 기법은 비밀로 유지되고 있었기 때문에 유럽은 실험을 거듭하며 자기 생산법을 연구하기 시작했다. 18세기 유럽에서 도자기를 하얀 금이라고 부른 것도 이 때문이다.

덴마크의 광물학 전문가이자 약제사였던 프란츠 하인리히 뮐러 역시 이렇게 도자기를 연구하는 사람이었다. 그는 석영, 고령토, 장석을 이용해 도자기 만드는 비법을 알아냈고 1775년 덴마크의 율리아네 마리 왕비의 전폭적인 지지하에 로열 코펜하겐의 전신인 덴마크 왕립 자기 공장 유한회사를 설립하고

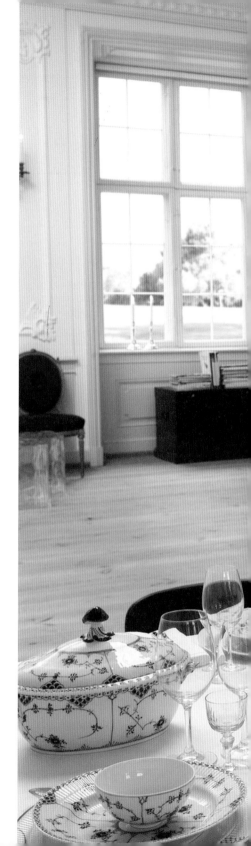

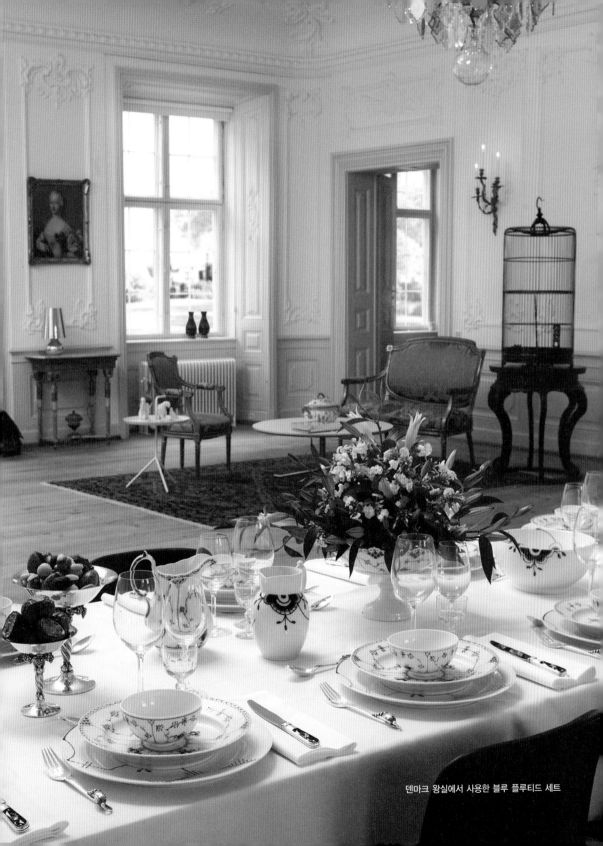

덴마크 왕실에서 사용한 블루 플루티드 세트

왕실에 식기를 납품했다.

이렇듯 유럽의 도자기는 중국의 도자기를 모방하면서 탄생했기 때문에, 로열 코펜하겐의 블루 플루티드 라인의 색상과 문양은 중국 도자기를 연상케 한다. 튤립, 장미, 양귀비, 카네이션 등의 테마에 초롱꽃, 프라뮬라의 잎과 열매 등으로 플라워 부케를 그린 문양 역시 18세기 중국에서 유래한 꽃을 보고 그린 것이었다.

왕립 자기 공장은 100년간 왕족에 의해 운영되다가 1868년 민영화됐지만 여전히 덴마크 왕실의 이름과 그에 걸맞는 특권을 보유하고 있다. 로열 코펜하겐의 장인들 특유의 고집과 자부심을 느낄 수 있는 최고의 제품을 생산하는 것은 물론 다양한 예술과의 콜라보레이션을 통해 새로운 컬렉션도 내놓고 있다. 1908년 이래 기념 접시가 해마다 한 점씩 제작되는 컬렉터블 라인도 주목할 만하다. 컬렉터블 라인의 접시에는 덴마크의 풍경을 묘사하는 전통이 있다. 수량이 제한되어 해가 지날수록 소장 가치를 더하는 아이템이다.

여자들이 열광하는 로열 코펜하겐의 대표작

로열 코펜하겐의 대표 라인은 뭐니뭐니해도 블루 플루티드다. 이는 1885년 화가이자 건축가였던 아르놀 크로그가 완성한 것. 로열 코펜하겐의 아트 디렉터로 지명된 그는 블루 플루티드에 새로운 생명을 불어넣으라는 임무를 받고 유약 아래 그림을 그리는 '언더 글레이즈' 기법을 발전시켰다.

언더 글레이즈 기법이란 초벌구이를 마친 도자기 위에 그림을 그리고 그 위에 유약을 발라 고온으로 재벌구이하는 방법이다. 유약을 굽는

온도인 1400도 이상의 열에서도 견디는 색 블루, 레드, 그린만 사용 가
능하다. 로열 코펜하겐은 블루 컬러를 사용, 수채화처럼 맑은 느낌의
도자기를 창조했다. 이렇게 만든 것이 바로 블루 플루티드 라인이다.
자연스러운 색채감의 이 새로운 자기는 1889년 파리에서 열린 만국박
람회에 전시되었고 그 후 몇 년간 언더 글레이즈 기법으로 만든 자기들
은 로열 코펜하겐을 세계적으로 유명하게 만드는 데 일조했다. 19세기
에는 유럽의 상류 계급의 사람들이 애용하게 되었다.

한편, 뛰어난 공예술을 자랑하는 또 다른 걸작인 플로라 다니카 라인
은 1790년, 덴마크 국왕인 크리스티안 7세가 러시아의 여제 예카테리
나 2세에게 보낼 선물용 자기를 주문하면서 만들어진 것. 국가적으로

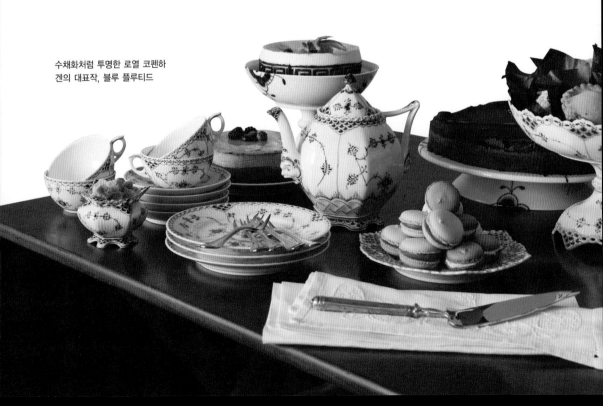

수채화처럼 투명한 로열 코펜하
겐의 대표작, 블루 플루티드

보내는 선물인 만큼 그럴 만한 가치가 있어야 했기에, 덴마크에서 서식하는 약 3000여 종의 식물을 담은 식물도감인 플로라 다니카의 그림을 자기에 넣기로 했다. 화려한 색감을 살리기 위해 다양한 컬러 사용이 가능한 오버 글레이즈 기법(유약 위에 그림을 그리는 것)을 사용했다. 총 2600점의 자기에 그림을 그려 넣는 방대한 임무는 당시 로열 코펜하겐의 페인터 중 가장 숙련된 장인이었던 요한 크리스토프 바이에르에게 주어졌다. 하지만 한 사람이 작업을 하니 속도가 더뎠고, 결국 예카테리나 2세가 세상을 떠난 뒤에도 마무리되지 않았다. 이후에도 12년

플로라 다니카가 놓인
아름다운 콘솔

동안 총 1802점까지 만들다가 결국 왕명에 따라 작업이 중단되었다.

얼마나 기념비적인 작업이었는지 컬렉션 완성 후 바이에르의 건강은 악화되고 시력을 잃었을 정도였다. 1863년, 덴마크 공주 알렉산드라와 후에 에드워드 7세가 되는 영국 왕세자의 결혼식을 기념해 다시 플로라 다니카 라인이 특별히 제작되었고, 2004년 덴마크 왕세자의 결혼식에서도 이 그릇이 사용되었다.

로열 코펜하겐은 2000년, 225주년을 맞이해 새로운 도자기 시리즈인 블루 플루티드 메가와 리젤룬드 시리즈를 론칭했다. 블루 플루티드 메가는 블루 플루티드를 대담하게 커트하고 거대화시킨 것. 뒷면에 페인터의 사인도 확대한 위트가 돋보인다. 이 밖에도 엘레먼츠 등 새로운 라인을 속속 선보이며, 로열 코펜하겐의 명성을 전 세계에 알리고 있다.

수작업의 매력을 뽐내다

로열 코펜하겐의 자기는 장인 정신의 극치를 보여 준다. 자기에 들어가는 모든 그림을 손으로 그리기 때문이다. 많은 도자기 회사들이 핸드 페인팅에 의한 도자기 생산을 포기했지만, 로열 코펜하겐은 오늘날까지 핸드 페인팅을 고수하고 있다. 로열 코펜하겐의 여러 라인 중 블루 플루티드를 비롯, 블루 플라워, 블루 플루티드 메가 등 대부분의 제품이 언더 글레이즈 기법을 통해 투명하고 깨끗한 느낌으로, 플로라 다니카 라인은 오버 글레이즈 기법을 사용한 핸드 페인팅으로 선명하고 화려한 느낌으로 제작된다. 기법이 다를 뿐 이 모든 것은 수작업으로 이루어진다. 그래서 모든 제품은 단 한 점도 똑같은 것이 없다. 각 제품의

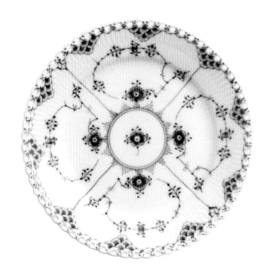

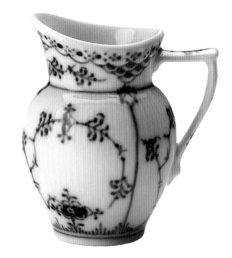

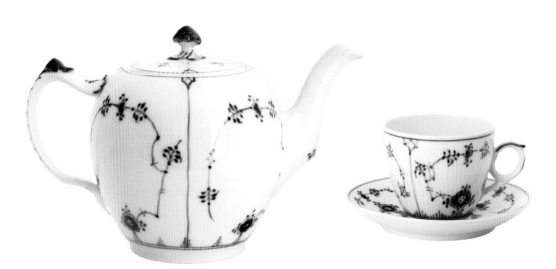

손으로 하나하나 그려서 완성한 블루 플루티드의
접시, 크림 단지, 찻주전자, 커피잔

뒷면에는 트레이드 마크와 상품 번호, 그림을 그린 페인터 각자의 사인을 넣어 희소가치를 더한다.

특히 블루 플루티드는 덴마크의 문화유산이다. 이 문양은 세계 감정가들 사이에서 덴마크 도자기와 동의어로 사용되고 있다. 블루 플루티드 라인의 접시 한 점을 그리기 위해 1,197번 이상의 붓질이 필요하기에 예술품이라고 해도 과언이 아니다. 화이트 컬러로 도자기 고유의 아름다움을 강조, 혼수품으로 인기가 많은 로열 코펜하겐의 '화이트 풀 레이스' 역시 수공예로 만들긴 마찬가지. 그림이 없는 대신 화려한 문양의 가장자리를 손으로 일일이 잘라 내어 만든다. 세기의 걸작이라 불리는 플로라 다니카는 화려한 꽃무늬 페인팅뿐 아니라 톱니모양으로 된 정교한 가장자리 장식도 매력적이다. 이 또한 점토가 부드러울 때 숙련된 직공들이 하나하나 조각해서 만드는 섬세한 작품이다.

패션 디자이너의 감각을 담은 가구

아르마니 까사

● 아르마니 까사는 론칭한 지 약 10여 년이 되었다. 역사는 길지 않지만 공간에 대한 조르지오 아르마니의 남다른 취향 덕분에 명실상부한 명품 가구가 되었다. 밀라노, 파리, 런던, 뉴욕에는 건축가와 인테리어 디자이너들로 구성된 아르마니 까사 인테리어 디자인 스튜디오가 있다. 이들의 작품은 두바이의 아르마니 호텔 레지던스, 뉴욕 체이스 맨해튼 은행 본사를 최고급 아파트로 리모델링한 20 Pine Street 프로젝트, 두바이 버즈 칼리파 내의 아르마니 호텔 등이다. 2006년에는 몰테니 그룹의 전문 시스템 주방가구 브랜드인 '다다'와 함께 최고급 시스템 주방가구인 '브리지 by 아르마니'를 출시했다. 이를 통해 아르마니

아르마니 까사의 2011/12년 컬렉션

는 주방과 다이닝을 새롭게 해석했다는 평가를 받았다. 2009년에는 100년의 역사를 지닌 베니스의 패브릭 브랜드인 루벨리와 손잡고 '아르마니 루벨리'를 론칭해 좋은 반응을 얻었다.

릭 오웬스

● 패션 디자이너인 릭 오웬스가 가구까지 만들기 시작한 것은 2005년. LA에서 파리로 이사를 가면서 자신의 마음에 꼭 맞는 가구를 장인에게 제작 의뢰한 것을 계기로 가구 라인을 론칭했다. 릭 오웬스는 평소 좋아하던 테마인 무가공·비형식주의인 브루탈리즘을 비롯해 바우

하우스, 아르누보, 아르데코의 요소에서 영감을 받아 가구를 디자인했다. 소재도 릭 오웬스답게 사용했다. 대리석, 모피, 동물의 뼈 등을 소재로 만든 가구에서는 원시적인 힘이 느껴진다. 디자이너 릭 오웬스는 죽은 동물을 지님으로써 강한 힘을 느낀다고 말하며, 이는 모두 합법적으로 포획한 동물에서 얻은 것이라는 설명도 덧붙였다. 2012년 4월에는 도산공원 앞 호림아트센터에서 릭 오웬스 가구 컬렉션이 전시 및 판매되었다. 여기에는 총 12점의 가구가 전시되었는데, 이것은 LA와 스위스 전시를 마치자마자 공수해 온 것이다. 아시아에서는 최초의 전시였다. 역사는 짧지만 릭 오웬스의 가구는 예술품으로 인정받는 분위기다. 이미 뉴욕 현대미술관에 한 점이 소장되어 있으며, 케어링 그룹의 명예 회장이자 전 세계 예술 컬렉터 사이에서 큰손으로 알려진 프랑수아 피노 역시 릭 오웬스의 의자를 2점 구입했다고 한다. 1억이 넘는, 헉소리 나는 가격대이지만 값이 오르는 건 시간문제일 듯하다.

보테가 베네타

● 흔히들 '위빙'이라고 부르는 독특한 인트레차토 디테일만으로 패션계에서 조용한 파란을 일으켰던 보테가 베네타. 보테가 베네타는 2008년, 밀라노 국제 가구 박람회에서 홈 컬렉션을 공개한 것으로 시작으로 가구 및 인테리어 분야에 조용히 도전장을 내밀고 있다. 보테가 베네타의 크리에이티브 디렉터인 토마스 마이어의 미니멀한 취향은 가구에도 고스란히 드러난다(아버지가 독일의 건축가였기 때문에 그에게는 전혀 낯선 분야가 아니었다). 여행 가방에서 영감을 받은 다용도 테이블, 심

보테가 베네타의
테이블

플하면서도 듬직한 디자인의 소파, 점잖으면서도 위트가 넘치는 거울, 인트레차토 디테일이 들어간 식탁 등에서는 요란하지 않으면서 묵직한 품위가 넘쳐흐른다. 해외에서는 보테가 베네타 매장을 통해 홈 컬렉션 주문이 가능하며, 한국에는 아직 정식으로 수입되고 있지 않지만 매장을 통해 특별 주문이 가능하도록 할지 고심 중이라고 한다. 2012년 보테가 베네타는 시카고 골드코스트 파크 하얏트와 함께 스위트룸을 꾸미는 프로젝트를 맡았다. 이름하여 '레이크 수트 by 보테가 베네타'. 침실, 거실, 주방, 욕실 등으로 구성된 이 공간은 보테가 베네타 특유의 부드러운 카리스마로 채워졌다.

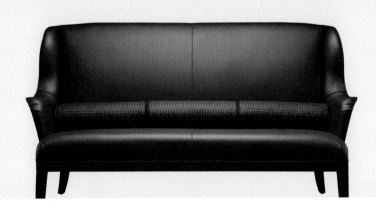

보테가 베네타의 책상(상)
보테가 베네타의 소파(하)

참고문헌

- 국립현대미술관, 2008
 《The Art of Cartier: National Museum of Art, Deoksugung Seoul》
- 데이나 토마스 지음, 이순주 옮김, 문학수첩, 2008
 《럭셔리: 그 유혹과 사치의 비밀(Deluxe: How luxury lost its luster)》
- 마이클 토넬로 지음, 공진호 옮김, 마음산책, 2010
 《에르메스 길들이기(Bringing home the Birkin: my life in hot pursuit
 of the world's most)》
- 밸러리 멘데스, 에이미 드 라 헤이 지음, 김정은 옮김, 시공아트, 2003
 《20세기 패션(Twentieth-Century Fashion)》
- 살바토레 페라가모 지음, 안진환, 허형은 옮김, 김영주 감수, 웅진닷컴, 2004
 《꿈을 꾸는 구두장이》
- 서은영 지음, 그책, 2010
 《서은영이 사랑하는 101가지》
- 장 폴 겔랑 지음, 강주헌 옮김, 효형출판, 2005
 《장 폴 겔랑, 향수의 여정(Les routes de mes parfums)》

상식으로 꼭 알아야 할

최고의 명품, 최고의 디자이너

초판 4쇄 발행 2014년 1월 20일
2판 2쇄 발행 2020년 8월 5일

저 자 ｜ 명수진

발 행 인 ｜ 신재석
발 행 처 ｜ (주)삼양미디어
등록번호 ｜ 제 10-2285호
주 소 ｜ 서울시 마포구 양화로 6길 9-28
전 화 ｜ 02 335 3030
팩 스 ｜ 02 335 2070
홈페이지 ｜ www.samyang*M*.com

ISBN ｜ 978-89-5897-239-6(03600)